YAYOI
KUSAMA

YAYOI KUSAMA

AKIRA TATEHATA
LAURA HOPTMAN
UDO KULTERMANN
CATHERINE TAFT

<아픔의 샹들리에>, 2016년,
스틸, 알루미늄, 거울, 아크릴,
샹들리에, 모터, 플라스틱,
LED 등, 253x556x482cm

차례

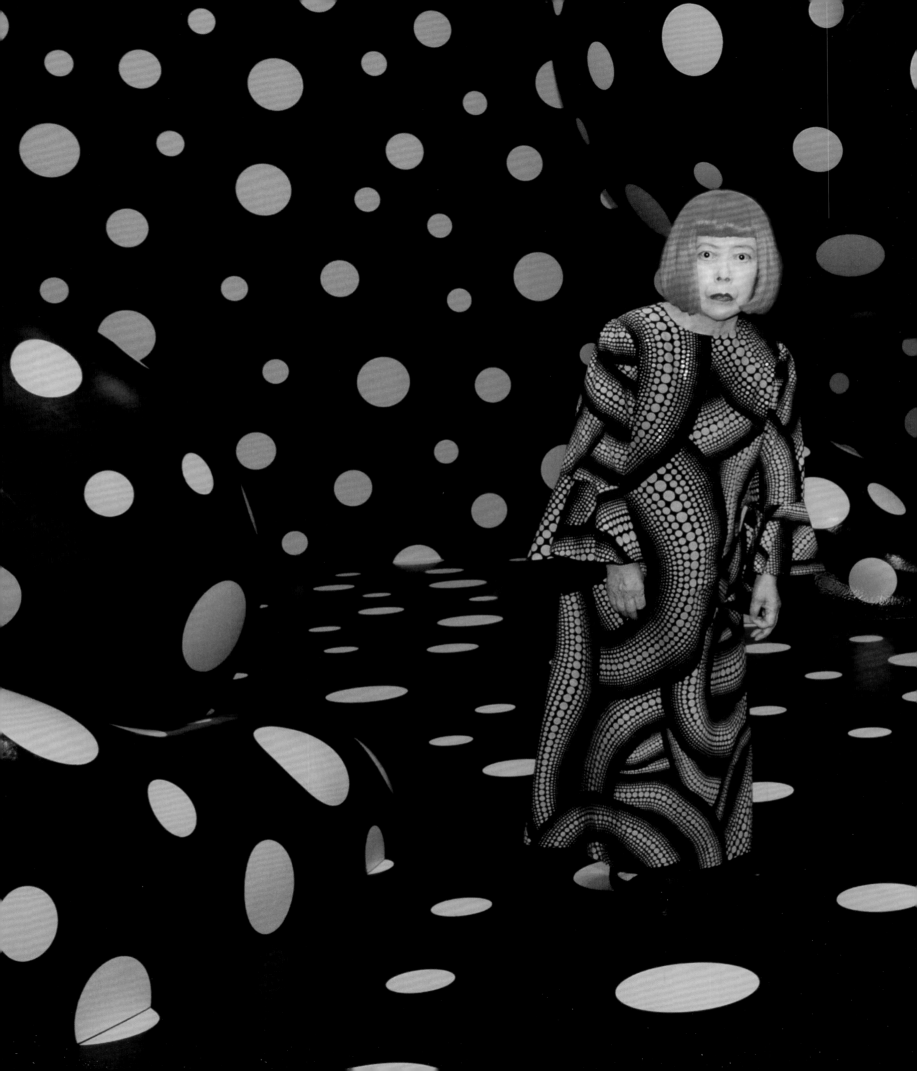

자신의 스튜디오에 있는 구사마,
마쓰모토, 일본, 1957년경

다음 쪽
왼쪽 위부터 시계 방향으로
<무제>, 1952년, 종이에 잉크,
수채, 파스텔, 27x19cm

<한낮의 인광(燐光)>,
1950년경, 종이에 잉크, 수채,
파스텔, 25.2x17.5cm

<무제>, 1954년, 종이에 잉크,
수채, 파스텔, 24.9x17.5cm

<무제>, 1952년, 종이에 잉크,
수채, 파스텔, 25x18cm

다테하타 아키라 오랫동안 이단자로 여겨진 뒤, 마침내 당신은 전후 미술사에서 중심적인 위치에 자리 잡게 되었지요. 돌이켜보면 당신은 훌륭한 아웃사이더로서 예술계에서 결정적인 변화와 혁신이 일어나던 시기에 중요하고 선구적인 역할을 했습니다. 1998년부터 1999년까지 당신의 초기 작품 회고전('영원한 사랑: 구사마 야요이 1958-1968')이 미국과 일본의 주요 미술관을 순회하며 열렸잖아요. 과거에 만들었던 작품을 다시 보는 기분이 어땠나요?

구사마 야요이 음… 내가 다른 사람의 입장에서 봤다면 좋은 작업이라고 했을 거예요. 훌륭한 예술가라고요.

다테하타 하지만 여기에 이르기까지 당신은 어려운 싸움을 계속해야 했지요.

구사마 맞아요. 힘들었죠. 그러나 나는 계속 견뎠고, 이제는 한때 스스로 상상도 못했던 나이가 되었어요. 내게 남은 시간, 그러니까 죽기 전까지 주어진 시간은 얼마 되지 않아요. 그럼 나는 다음 세대에게 뭘 남겨줄 수 있을까요? 나는 최선을 다해야 해요. 왜냐하면 나는 온갖 고비에서 너무 많은 길을 돌아왔거든요.

다테하타 길을 돌아왔다고요? 당신은 어려움을 겪기는 했지만 시간을 낭비하지는 않았어요. 언제나 쉬지 않고 작업했죠.

구사마 아뇨, 전혀 그렇지 않아요.

다테하타 그리고 당신이 여러 시기마다 치렀던 싸움은 불가피했어요. 사실, 당신 스스로가 그 싸움에 뛰어들었죠.

구사마 맞아요. 내가 뉴욕에서 선보인 해프닝처럼요.

다테하타 우선, 당신이 미국에 가기 전의 상황을 묻고 싶은데요. 뉴욕에 갔을 때 당신은 27세였죠. 이미 일본에서 화가로서 자신의 세계를 개척했을 나이잖아요.

구사마 그렇죠.

다테하타 자아는 일본에서 형성되었지만, 당신은 일본인 예술가라는 아이덴티티를 내세우지는 않았습니다.

구사마 그건 전혀 생각해보질 않았어요. 나는 일본 미술계에서 정신병자라며 따돌림을 당했으니까요. 일본을 떠나 뉴욕에서 싸우기로 결심했죠.

다테하타 아무튼 일본에서 당신은 이미 많은 작품을 만들었고, 대부분 드로잉이었죠. 당신이 뉴욕의 분위기를 접하면서 재능을 꽃피워서 1950년대 후반과 1960년대 초반의 <무한의 망>과 같은 대형 캔버스 작업을 시작한 건 사실입니다. 하지만 당신의 초기 뉴욕 작품을 지배하는 망과 점은 당신이 미국으로 이주하기 전에 그린 작은 그림들에서 이미 분명하게 예고되었습니다. 이러한 망과 점은 단순하고 기계적인 반복으로 이루어졌습니다. 그러나 어떤 의미에서는 환각적인 비전도 보여줍니다. 그 무렵 초현실주의에 관심이 있었나요?

구사마 나는 초현실주의와는 아무런 관계가 없어요. 나는 오로지 내가 원하는 대로 그렸어요.

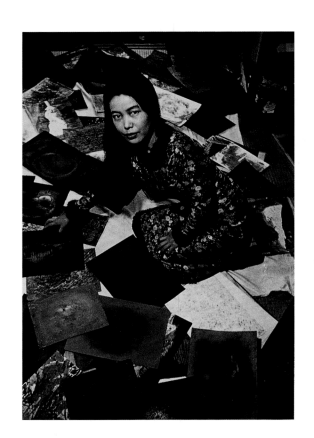

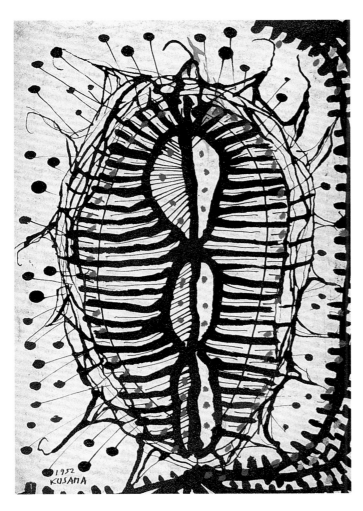

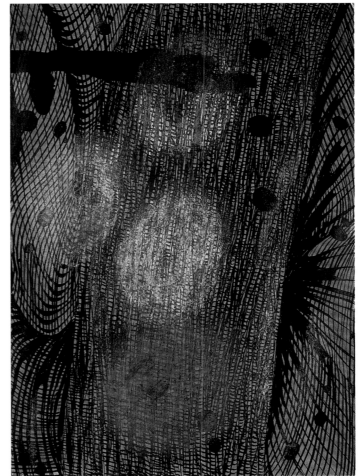

다테하타 한때 나는 당신을 '내발적(內發的)' 초현실주의 예술가라고 썼습니다. 초현실주의 운동에 대한 직접적인 지식이 없는 상태에서 당신의 독특하고 환상적인 세계로부터의 분출은 자연스레 초현실주의 예술가들의 세계로 수렴하는 것처럼 보인다는 내용이었습니다. 바꿔 말하자면, 앙드레 브르통과 그의 동료들은 당신처럼 특이한 비전을 지닌 사람들의 세계를 방법론적으로 정당화함으로써 이 운동을 시작했습니다.

구사마 요즘 뉴욕의 어떤 이들은 나를 '쉬르-팝' 예술가라고 해요. 나는 이런 식으로 딱지를 붙이는 일에는 관심이 없어요. 한때는 내가 1960년대 초반의 모노크롬 화가들과 감성을 공유한다고들 했죠. 또 어떤 때는 내가 초현실주의자라고 했어요. 사람들은 헷갈려 하면서 나를 어떻게 이해해야 좋을지 몰라 하죠. 그럼에도 어떤 이들은 나를 초현실주의자라고 부르고 싶어 하고, 자기들 편으로 끌어들이려 해요. 한편에서는 다른 방향으로 해석하면서 나를 미니멀 아트로 분류하려고 하죠. 예를 들어 유럽의 '제로 그룹' 멤버였던 헨크 피터스는 1998년 뉴욕 현대미술관(MoMA)에서 열린 내 전시의 오프닝 리셉션에 왔었어요. 그는 세계 여러 나라의 예전 제로 그룹 멤버들에게 전화를 걸어 내 전시를 보러 오라고 했어요. 하지만 나는 제로와 특별한 관계가 아니었죠. 나는 그저 내가 하고 싶은 걸 했을 뿐이에요.

다테하타 당신은 '이즘(ism)'을 별로 의식하지 않았겠죠?

구사마 전혀요.

다테하타 하지만 사람들은 당신에게 어떤 이즘의 딱지를 붙이려고 하죠.

구사마 나는 내 상상력을 따라갈 뿐이에요. 사람들이 뭐라 하건 신경 쓰지 않아요.

다테하타 이건 다른 질문입니다. 당신은 파리의 아카데미 그랑드 쇼미에르(Académie de la Grande Chaumière)에 입학하게 되었는데, 왜 1958년에 미국으로 갔나요?

구사마 연줄이 있었거든요. 그리고 뉴욕에 미래가 있다고 믿었어요. 하지만 일본 정부가 외환 거래를 제한해서 힘들었죠. 나는 갖고 있던 후리소데(무늬가 호화롭고 소매가 긴 일본의 전통 의상 – 역주)까지 팔아야 했어요. 미국에 도착하기 전부터 연락을 주고받았던 조지아 오키프가 나를 자기 집에서 지내라고 했지만 나는 뉴욕에 있었어요. 브로드웨이와 12번가의 교차로에서 창문이 깨진 스튜디오에서 지냈죠.

다테하타 뉴욕에서 다양한 미술 현장이 당신을 흥분시켰나요?

구사마 뉴욕에 가서 맨 처음 엠파이어스테이트 빌딩으로 올라가 그 도시를 내려다보았어요. 나는 도시에서 벌어지는 모든 일을 알고 싶었고 스타가 되고 싶었죠. 그 무렵에 뉴욕에서는 액션페인팅을 하는 화가가 삼천 명이나 있었어요. 나는 그 사람들에게 관심이 없었죠. 똑같은 작업은 하나 마나였으니까요. 당신이 말한 대로, 나는 자신을 아웃사이더라고 생각해요.

다테하타 아웃사이더라는 자의식이 강한 건가요?

구사마 네, 그래요.

다테하타 당신에게 '아웃사이더'란 자부심을 나타내는 말이겠지만 내가 보기에 당신은 단순히 아웃사이더에 그치지 않아요. 당사자 앞에서 이렇게 말하면 좀 이상하겠지만, 구사마라는 사람은 자신의 시대의 예술에 진지하게 몰두하는 예술가로서 여태까지 전개되어 온 미술사의 중심에 자리를 잡아왔다고 할 수 있습니다. 반 고흐처럼요. 그저 세상에서 비껴난 사람이었다면 역사를 바꿀 수 없었겠지요.

구사마 나는 스스로가 어느 유파나 그룹에 속하는지 생각할 여유가 없었어요. 반 고흐는 그림을 그리면서 자신이 어느 유파인지 별로 의식하지 않았겠죠. 나도 내가 죽은 뒤에 어떤 식으로 분류될지 알 수 없네요. 아웃사이더로 지내는 건 기분 좋아요.

다테하타 하지만 다른 예술가들과 교류하기도 했지요.

<풍신>, 1955년, 캔버스에 유채, 51.5x64cm

다음 쪽
<NO. F.C.H.>, 1960년, 캔버스에 유채, 76.2x66cm

구사마 맞아요. 유럽에서 루치오 폰타나와 그랬죠. 나는 그의 스튜디오에서 몇몇 작품을 만들었고, 그는 내 전시를 도와줬어요. 1968년에 그가 세상을 떠날 때까지 우리는 교류했어요. 1966년 베네치아 비엔날레에 전시할 미러볼(〈나르시스 정원〉)을 마련하려고 그에게 600달러를 빌리기도 했죠. 그는 내가 빚을 갚기 전에 죽었어요. 그는 내 작품을 좋게 봤고, 내게 무척 친절했죠. 말하자면 젊은 예술가들의 발전을 돕는 사람이었어요. 그의 회화와 조각 모두 훌륭하죠.

다테하타 그리고 뉴욕에서도 예술가들과 친했죠?

구사마 10년 동안 조지프 코넬과 가깝게 지냈죠. 그는 내게 집착했어요. 내가 처음 방문했을 때 그는 너덜너덜한 스웨터를 입고 있었어요. 마치 유령 같아서 무서웠어요. 그는 그렇게 괴상한 모습으로 은둔자처럼 살았어요. 독특한 예술가였어요. 그도 나처럼 아웃사이더였죠.

다테하타 도날드 저드와는 어땠나요?

구사마 내 첫 번째 애인이었죠. 1960년대 초반에 그를 만났는데, 그때 그는 매우 가난했어요. 컬럼비아 대학교에서 공부하고 있었고, 『아트 뉴스』와 『아트 매거진』에 비평을 쓰기 시작할 무렵이었어요.

다테하타 그는 당신의 작품을 매우 정확하게 관찰했죠. 〈무한의 망〉 회화의 중층 구조와 진동하는 감각의 공간적 본질을 조형적 관점에서 예리하게 파악했습니다.

구사마 저드는 이론가였어요. 그는 일반적인 작품은 만들 수 없었어요. 어떤 의미에서는 당시에 그가 내놓은 작품의 반은 내가 만든 것이었죠. 어느 날인가 그가 이랬어요. '나는 이제 뭘 해야 하지? 완전히 길을 잃었어.' 그래서 나는 우리가 어디선가 주워와서 테이블처럼 쓰던 박스를 발로 차며 말했죠. '이거야, 이거.' 여기서 그는 〈박스 피스〉에 대한 힌트를 얻었죠. 우리 둘 다 무척 가난했어요. 내 기억으로는, 내가 〈집적〉을 만들 때 사용한 의자는 그가 어디선가 훔쳐온 것이었지요. 의자 시트에 남근 형상을 채워 넣는 걸 도와줬죠.

나중에 나는 저드와 헤어지고 더 큰 스튜디오로 이사를 갔죠. 래리 리버스와 존 체임벌린이 위층에 살았어요. 그때 '온 가와라'는 체임벌린의 스튜디오 맞은편에 있었어요. 어느 날, 나는 건물 앞에서 두려움에 사로잡혔어요. 그 자리에 서서 울면서 외쳤죠. '너무 무서워요. 제발 도와줘요.' 가와라가 그 소리를 듣고 왔어요. '걱정 말아요. 두려워하지 않아도 돼요. 내가 당신과 함께 있을게요.' 그는 나와 함께 누웠죠. 우리는 섹스를 하지 않았지만, 서로 벌거벗은 채로 껴안고 있었어요. 그렇게 발작이 진정되도록 도와줬어요. 나는 매일 밤 구급차 신세를 져야 했어요. 병원에서는 내게 정신분석을 권했어요.

다테하타 무엇이 문제였죠?

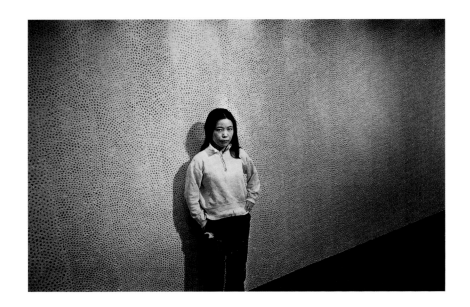

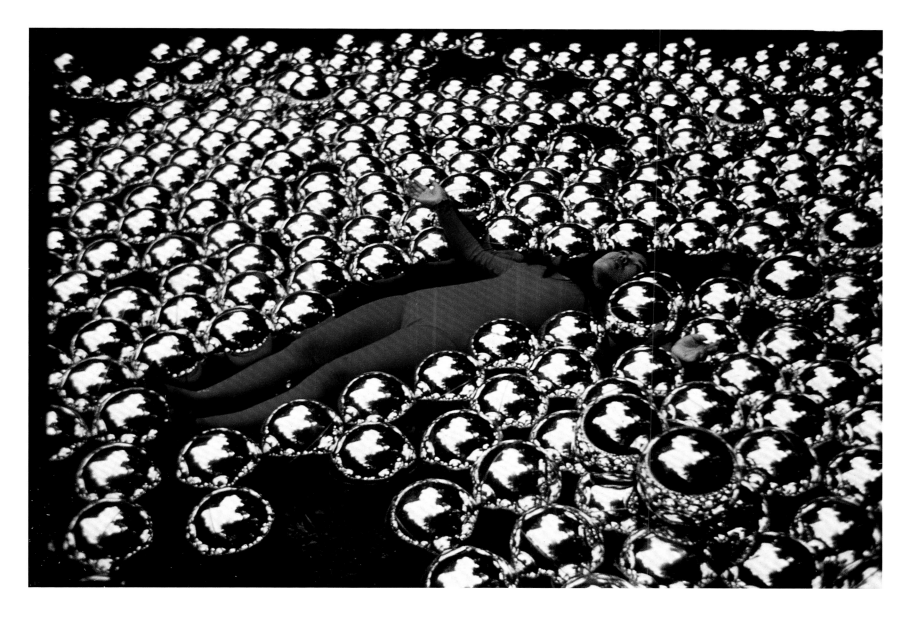

<집적 NO.2>, 1962년, 봉제 직물,
페인트, 소파, 프레임,
89x223.5x102.3cm

구사마의 스튜디오에
놓인 모습, 뉴욕

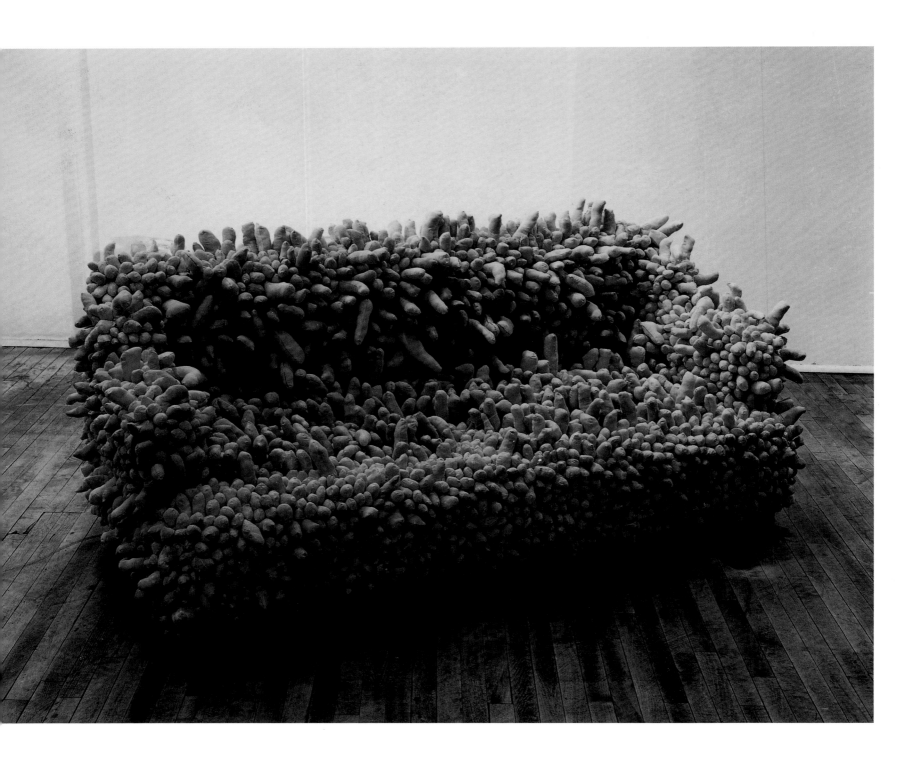

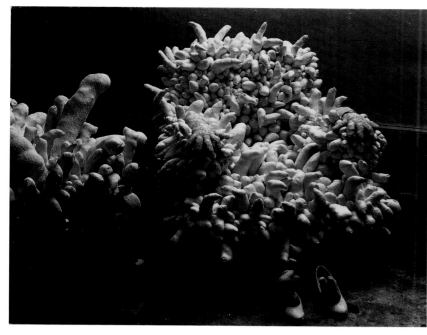

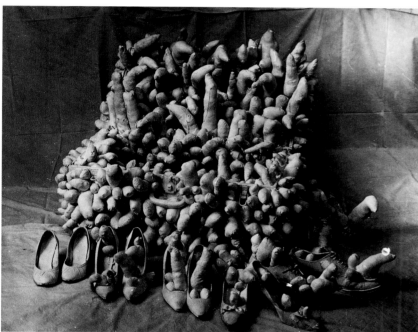

<집적/구사마의 소프트 스캘프
체어>, 1962년경

<수트케이스와 신발>, 1963년,
봉제 직물, 수트케이스, 신발

구사마의 스튜디오에
놓인 모습, 뉴욕, 1963년

구사마 이인증(離人症)이요. 주변 사물을 보면 그게 아주 멀리 있는 것처럼 느껴졌어요.

다테하타 일본에 있는 동안에도 그랬습니까?

구사마 네, 어렸을 때 어머니는 내가 아프다는 걸 몰랐어요. 그래서 나를 때리고 매질을 했어요. 내가 정신이 나갔다고 생각했거든요. 어머니는 나를 심하게 학대했어요. 요즘 같았으면 감옥에 갔을 일이죠. 어머니는 내게 음식도 주지 않은 채 반나절을 창고에 가둬두었어요. 아이에게 생길 수 있는 정신질환에 대해 아무것도 몰랐죠.

다테하타 환각 증세가 얼마 동안 지속되었죠?

구사마 지금도 여전히 그래요.

다테하타 당신의 작업을 일종의 예술 치료라고 볼 수 있을까요?

구사마 자가 치료죠.

다테하타 당신이 정신적 안정을 얻기 위해, 그리고 심리적인 불안에서 벗어나기 위해 작업을 했다고 생각하는 게 맞을까요?

구사마 맞아요. 그렇기 때문에 내 작업은 초현실주의, 팝 아트, 미니멀리즘 혹은 여타 유파와는 관계가 없어요. 나는 내 삶을 살아가느라 정신이 없을 뿐이죠.

다테하타 앞서 점이 환각적인 비전이라고 말했는데, 당신의 체험에서는 그것은 이인증의 발작과 마찬가지로 공포의 비전인 것이겠지요. 증식하는 점은 주변으로 옮겨갑니다. 사람들은 흔히 그것으로부터 눈을 돌리려 하지만, 당신은 공포의 환각을 오히려 그림으로 그려서 심적인 반감으로부터 해방되려고 하는⋯ 신기하다면 신기한 메커니즘입니다.

구사마 나는 점을 한껏 그려서는 도망치려고 하죠.

다테하타 당신은 또한 이 과정을 점으로 가득 찬 세상으로 향하는 '자기 소멸'이라고 설명해왔습니다. 자기 소멸을 통한 구원이라고요.

구사마 나는 환각을 겪으면서도 필사적으로 작업을 했어요. 교토에서 일본화(아교와 광물성 안료를 사용한 일본의 전통 회화 기법)를 배울 때, 티셔츠만 입고 빗속으로 나가서 좌선(座禪)을 했어요. 폭우가 쏟아지는 진창에서 명상을 했고, 비가 그치면 집으로 돌아와서 차디찬 물을 머리 위로 부었죠. 그러지 않고서는 작업을 할 수가 없었어요. 어떤 면에서는 뉴욕에서 보낸 시절도 비슷했죠.

다테하타 남근으로 덮인 가구는 환각과 관련이 있나요?

구사마 그건 내 환각이 아니라 내 의지예요.

다테하타 당신이 생활하는 장소를 남근으로 덮으려는 의지입니까?

구사마 네, 왜냐하면 나는 남근이 두렵거든요. '섹스 강박'이에요.

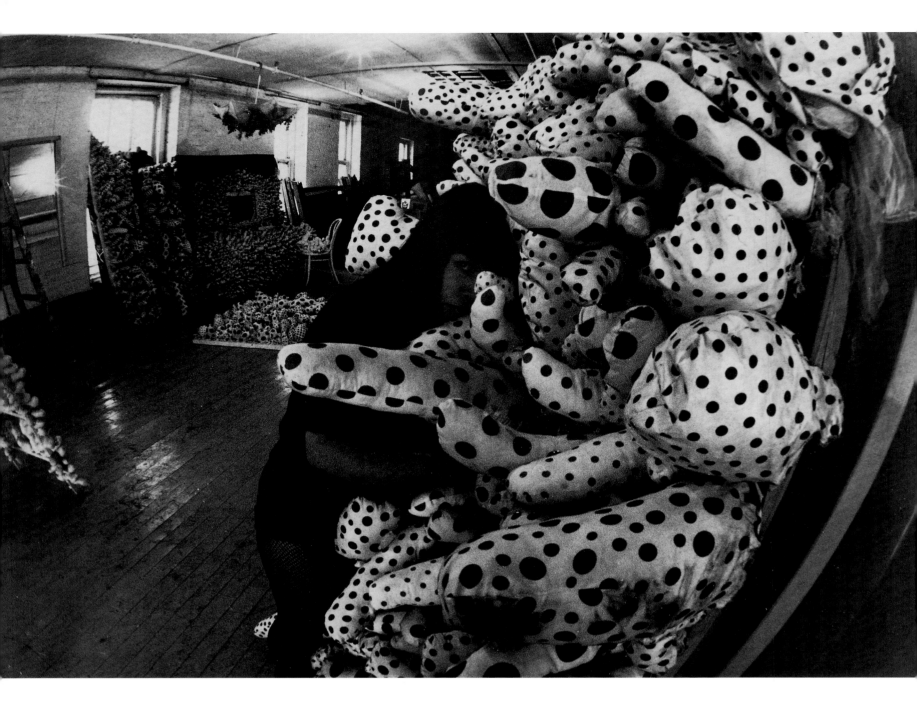

다테하타 하지만 완전히 내발적인 동기에서 나온 이 작품들이 미니멀 아트와 팝 아트의 선구라고 여겨지기도 합니다. 사람들이 당신에 대해 뭐라 하든 당신은 신경 쓰지 않겠지만, 연대순으로는 분명히 그렇습니다. 유럽의 제로 그룹을 비롯한 모노크롬과도 동시대적으로 호응합니다.

구사마 독일 레버쿠젠의 미술관에서 우도 쿨터만이 기획한 세계 최초의 모노크롬 회화 전시에 〈무한의 망〉 회화를 출품했어요. 미국에서는 마크 로스코와 나만 초대를 받았죠. 어떻게 내가 선택된 건지 알아봤더니 『아트 매거진』에서 내 작품을 모노크롬 회화라며 소개한 기사가 있더군요. 쿨터만이 그걸 보고 내게 연락을 했던 거죠.

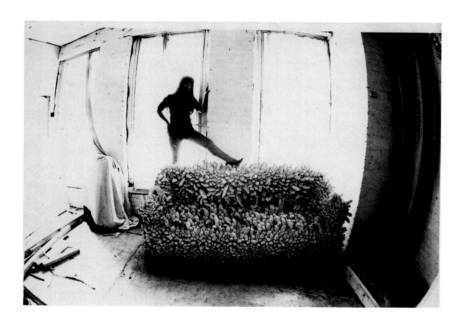

다테하타 당신 스스로는 모노크롬 작업을 한다는 의식은 없었죠?

구사마 맞아요. 사람들이 나중에 갖다 붙인 거죠. <무한의 망> 회화와 <집적> 작업은 모노크롬 같은 게 아니라 반복에 대한 끝없는 강박이에요. 1960년대에 나는 이렇게 말한 적이 있어요. '나는 내가 죽을 때까지 끝없이 고속도로를 달리는 것처럼 느껴요. 자동 기계에서 나오는 수천 잔의 커피를 끝없이 마시는 것 같은 기분이죠.', '내 안에서 오는 것인지 밖에서 오는 것인지는 알 수 없지만 내 몸을 돌아다니는 강박이 두려워요. 나는 현실과 비현실의 감각 사이에서 방황했죠.'[1]

다테하타 반복에 대한 당신의 집착은 욕망과 탈출의 필요성을 동시에 나타냅니다. 하지만 당신은 또 이렇게 덧붙였어요. '사람들과 기이한 정글처럼 문명화된 사회의 간극에서 여러 가지 정신적이고 육체적인 문제가 생겨나죠. 나는 사람과 사회의 관계에 늘 관심이 많아요. 내 예술의 표현은 항상 이런 것들의 집적에서 자라났어요.'[2]

구사마 맞아요.

다테하타 당신이 단순한 아웃사이더가 아니라고 한 건 나름대로 이유가 있습니다. 당신은 우리와 같은 공기를 호흡하는 사람이기 때문에, 그리고 실제로 활동하는 존재이기 때문에 더욱더 큰 영향력을 행사할 수 있었습니다. 예를 들어 당신은 1966년 베네치아 비엔날레에서 게릴라 이벤트를 열어 당대의 권위에 도전했습니다.

구사마 베네치아에 설치한 <나르시스 정원>에서 가장 중요한 것은 현장에서 내가 미러볼을 파는 거였어요. 마치 핫도그나 아이스크림을 팔듯이 팔았죠. <나르시스 정원>에 전시했던 미러볼을 개당 2달러를 받고 팔았어요. 이건 내가 알몸으로 벌인 해프닝과 마찬가지 작업이었어요.

다테하타 그래서 당신은 권위에 대한 노골적인 도전으로서 이탈리아 전시관 밖에서 작품을 팔다가 비엔날레 주최 측으로부터 저지를 당하기도 했죠. 하지만 고백건대 나는 1998년부터 1999년까지 로스앤젤레스 카운티 미술관에서 열린 당신의 회고전 때 야외에 전시된 <나르시스 정원>에 매료되었습니다. 그건 마치 성역처럼 빛났어요. 미국 주류 미술의 중심이었던 뉴욕 현대미술관(MoMA)의 록펠러 정원에서 당신은 게릴라 누드 해프닝을 연출했죠(<죽은 이들을 깨우는 엄청난 광란>, 1969). 당신은 자리를 아주 적절하게 골랐어요.

구사마 록펠러 정원에서 나는 바디페인팅을 했어요. 그러는 동안 내 모델들은 [아리스티드] 마욜의 조각을 붙들고 섹스를 했죠.

다테하타 당신이 벌인 해프닝은 대부분 사회적 메시지를 담고 있지만, 사람들은 그걸 스캔들로 여기곤 했죠. 돌이켜보면 그건 성스러운 스캔들이었습니다. 처음부터 스캔들을 의도했던 건가요, 아니면 예상치 못했던 결과인가요?

구사마 애초부터 의도했던 건 아니에요. 내가 하면 뭐든 스캔들이나 가십거리가 되곤 했죠.

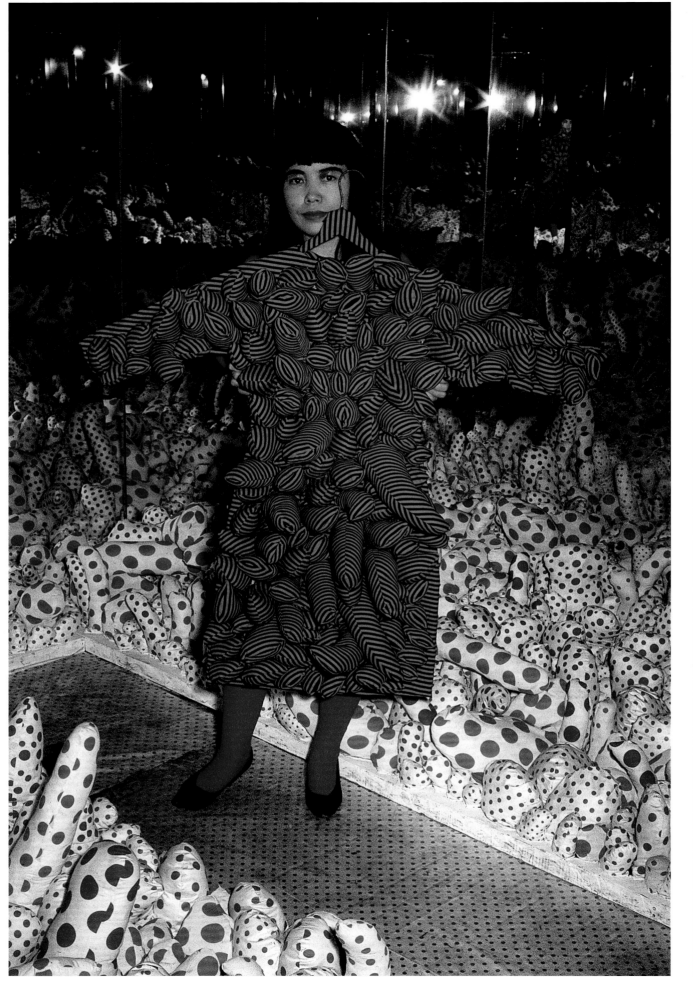
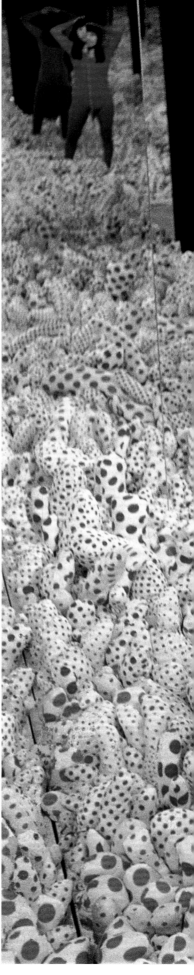

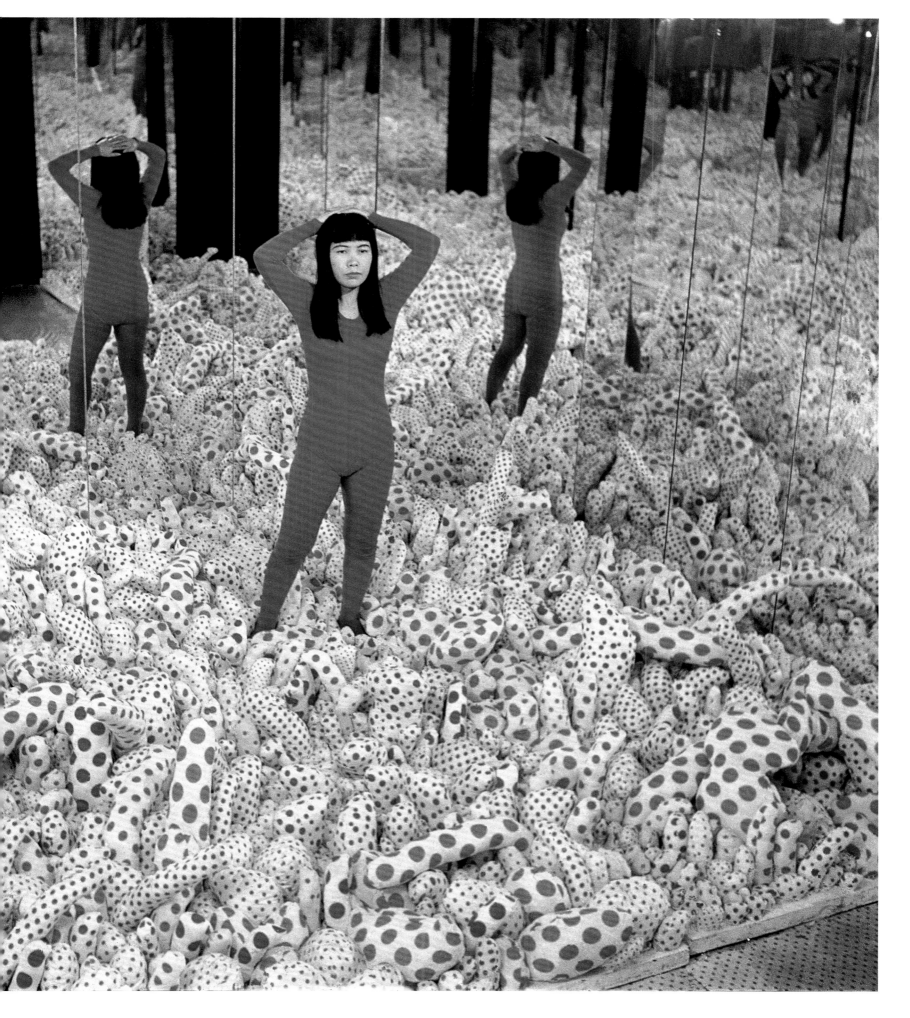

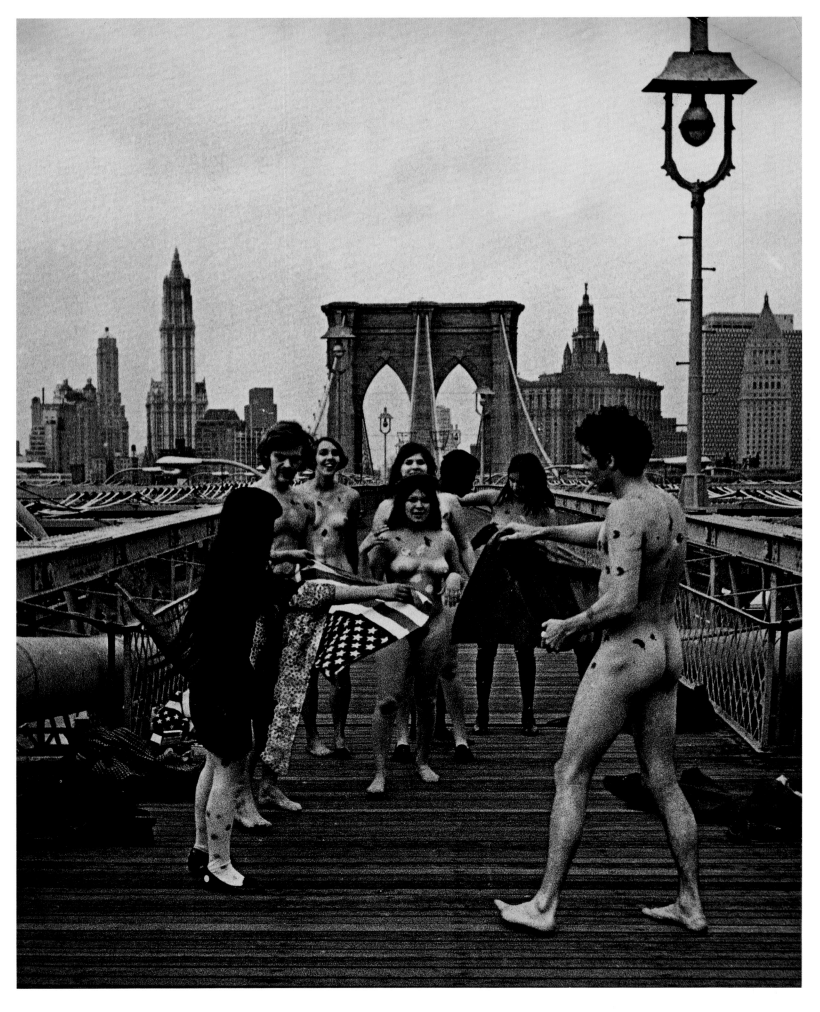

이전 쪽
<전쟁 반대 해프닝>, 1968년

브루클린 브리지, 뉴욕, 1968년

<실버 스퀴드 드레스>,
1968년, 실버 라메

<실버 스퀴드 드레스>(재제작),
1998년, 실버 라메

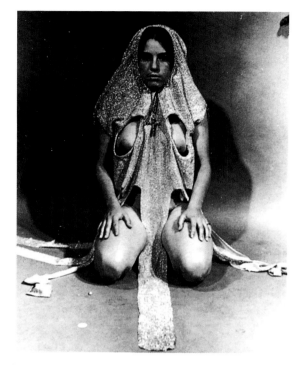

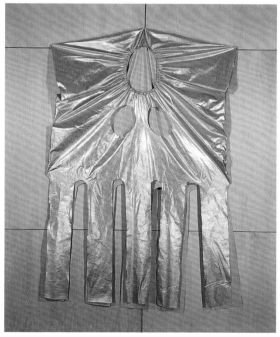

다테하타 생각해보면 이처럼 스캔들을 불러일으키는 해프닝은 스튜디오에서 당신이 외로이 벌였던 싸움과는 전혀 다릅니다. 해프닝에서는 많은 참가자를 이끄는 리더였지만, 스튜디오에서는 <무한의 망>을 그리며 기나긴 시간을 홀로 보냈습니다. 단조롭고 고독한 작업이었죠. 뉴욕 시절 초기에는 내면의 자기 구원에 몰두하다가 나중에는 사회에 직접적으로 개입하여 반체제적이고 반제도적인 도발을 시작했어요. 무엇이 당신의 작업 방식을 바꾸도록 영감을 주었습니까?

구사마 뉴욕 사람들이 성에 대해 너무나 보수적이고 편협했기 때문에 시위를 통해서 그런 성향을 전복시키고 싶었어요. 나는 국기를 이용해서 몇몇 정치적인 해프닝을 연출했어요. 소련군이 체코슬로바키아를 침공했던 1968년에 유엔 건물 앞에서 소련 국기를 비누로 씻는 해프닝을 선보였죠. 왜냐하면 소련은 더러운 나라였으니까요.

다테하타 당신의 작품들 중에서 정치적이거나 사회적인 방향성을 지닌 작업은 1960년대 후반의 짧은 기간에 집중되어 있습니다. 앞뒤로는 그런 작업을 거의 하지 않았죠.

구사마 1960년대 후반에는 이런 방향으로 계속 가야겠다고 생각했어요. 나는 <도쿄 리 스토리>라는 브로드웨이 뮤지컬을 구상했어요. 주인공인 '도쿄 리'는 나였어요. 로키 아오키와 나는 펀드레이징 회사를 차리려 했죠. 우리는 배우와 무대 연출자를 확보했지만 1969년 말에 내 병이 다시 도지고 말았어요. 그래서 의사를 찾아갔더니 그 의사는 아무것도 아니라고 했어요. 이건 내 생각이지만, 내가 만난 정신분석가들은 프로이트에 세뇌되어 머리가 나빠진 사람들이었어요. 내게 한 치료는 아무 소용없었죠. 나는 그들을 자주 만났지만 내 병은 여전히 내 몸과 마음을 갉아먹었어요. 그건 시간 낭비였죠. 그들은 한물간 프로이트파였어요. 내게 필요한 건 어떻게 해야 나아지느냐는 정보였을 뿐인데, 그들은 그것조차 주지 못했죠. 내 어린 시절에 대해 묻기만 했어요. 나는 그들에게 '어머니가 나에게 이렇게 했어요, 저렇게 했어요'라고 했죠. 말을 하면 할수록 본래 가졌던 느낌은 나를 더 옭아맸어요.

다테하타 그들은 당신을 구해주지 않고 당신의 기억을 자극했군요?

구사마 내 기억은 점점 더 선명해지고 확장되었어요. 그리고 나는 점점 더 상태가 나빠졌어요.

다테하타 1960년대 끝 무렵에 당신은 패션 회사를 설립했는데, 여기서 급진적인 아방가르드 의상을 판매했어요. 이건 당신의 예술 프로젝트의 일환이었죠.

구사마 거리에서 사람들이 내가 디자인한 것과 무척 닮은 옷을 입고 다녔어요. 조사를 해보니까 그 옷들은 마크스트레이트 패션 주식회사에서 나왔더군요. 나는 그 회사의 대표와 만나 내가 디자인한 것들을 하나하나 보여주면서 그쪽에서 내 아이디어를 흉내 냈다고 했어요. 대표가 이러더군요. '아, 당신이 나보다 앞서 만들었군요. 나는 알아차릴 못했어요.' 대표와 나는 내 콘셉트에 맞춰 회사를 만들기로 했어요. 공식적으로 인가를 받은 회사였죠. 그는 부대표였고, 내가 대표였어요.

다테하타 회사 이름은 뭐였습니까?

구사마 '야요이 구사마 패션 컴퍼니'였죠. 언론에서 우리를 크게 다뤘어요. 우리는 패션쇼를 열었고 백화점에 '구사마 코너'를 열었어요. 대형 백화점에서 온 구매 담당자들이 백 개, 이백 개씩 골라 갔어요. 물론 그 사람들은 좀 보수적인 스타일로만 골랐지만요. 내가 심혈을 기울여 만든 파격적인 상품들은 거의 팔리지 않았죠.

다테하타 1970년대에 당신은 돌아왔죠. 아니, 활동 본거지를 일본으로 옮겼다고 말하는 편이 좋겠군요.

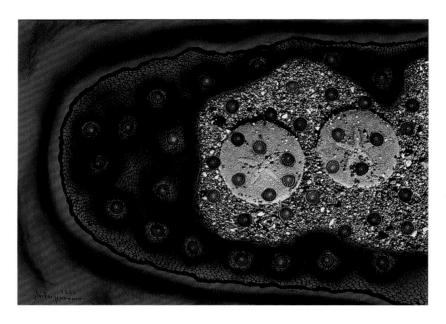

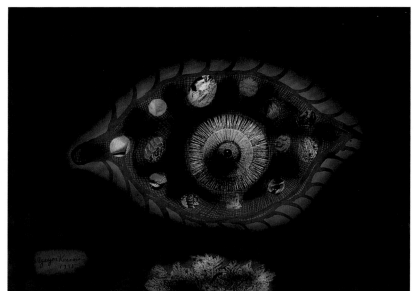

구사마 나는 수술을 받기 위해 일본으로 돌아왔어요. 발에 문제가 있었거든요. 뉴욕에서 의사는 혈액검사도 해주질 않았고, 뭐가 문제인지도 몰랐어요.

다테하타 내가 당신의 작품을 처음 본 것은 당신이 돌아오고 나서 얼마 지나지 않은 1975년, 당신이 동료들과 함께 도쿄 니시무라 화랑에서 열었던 전시에서였어요. 나는 당신이 펼친 독특하고 환상적인 세계의 신비로움에 크게 감동했습니다. 당시 일본에서는 당신이 뉴욕에서 실패해서 돌아왔다고 말이 돌았죠. 하지만 막상 당신의 작품을 보고 나서는 그런 말 따위는 아무래도 상관없었어요. 그때 나는 이 천재적인 예술가가 다시 평가받도록 하는 게 큐레이터로서의 내 사명이라고 생각했지요. 하지만 그 목표를 실현시키는 데는 오랜 시간이 걸렸어요. 그런데 당신이 뉴욕에서 만든 작품과 도쿄에서 만든 작품이 그리도 다른 이유가 궁금하군요. 어느 한쪽이 더 낫고 못하다는 건 아닙니다.

구사마 애초에 내가 일본에서 갖고 있던 공간은 작아서 큰 작품을 만들 수 없었어요.

다테하타 규모의 문제 말고도 당신이 뉴욕에서 만든 작품은 건조하고 생기가 덜한데 일본에서 만든 작품은, 이런 말을 하면 오해를 살지도 모르지만 더 문학적입니다. 내가 생각하기에는 이 점이 다릅니다.

구사마 그렇게 하지 않았다면 나는 뉴욕에서 살아남지 못했을 거예요. 거기서는 서정적인 마음가짐으로는 살 수가 없어요.

다테하타 당신이 일본으로 돌아와서 만든 작품에서는 뉴욕에 가기 전에 만들었던 작품에서 보였던 환상적이고 서정적인 면이 다시 나타났어요. 뉴욕 시절 이후에 만든 작품이 점점 더 젊은 느낌을 주는 건 흥미롭습니다. 당신의 환상적인 비전은 아름다우면서도 섬뜩해요. 뉴욕 시절의 작품은 문학적인 성격이 제거되고 규모로서 압도하는 느낌을 줍니다. 물성이 뚜렷하고 강렬한 비전을 제시하는 그 작품들은 나름의 미덕을 지닙니다. 하지만 당신이 일본으로 돌아온 뒤에 만든 작품에는 또 다른 면이 있습니다.

구사마 말하자면 동전의 양면 같은 거죠. 내 성격을 보완하기 위한 또 다른 성격 같은 거예요. 뉴욕이 앞면이라면 일본은 뒷면이죠.

다테하타 그렇다면 당신과 같은 아웃사이더 예술가도 작품을 만들면서 뉴욕이냐, 도쿄냐 하는 주변 환경의 영향을 받는군요.

이전 쪽, 왼쪽부터
<무제>, 1975년, 콜라주, 잉크,
수채, 종이에 파스텔, 40x55cm

<밤의 눈>, 1975년, 콜라주, 잉크,
종이에 수채, 39.5x54.5cm

<뱀>(세부), 1974년, 봉제 직물,
은색 페인트, 25x30x650cm

다음 쪽
<실버 슈즈>, 1976년, 봉제
직물, 신발, 은색 페인트

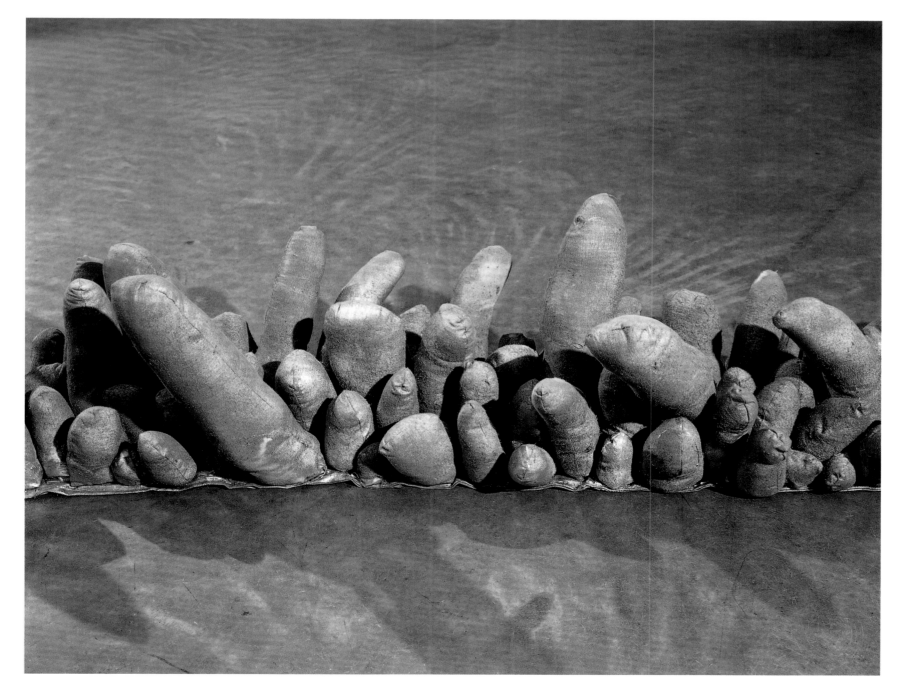

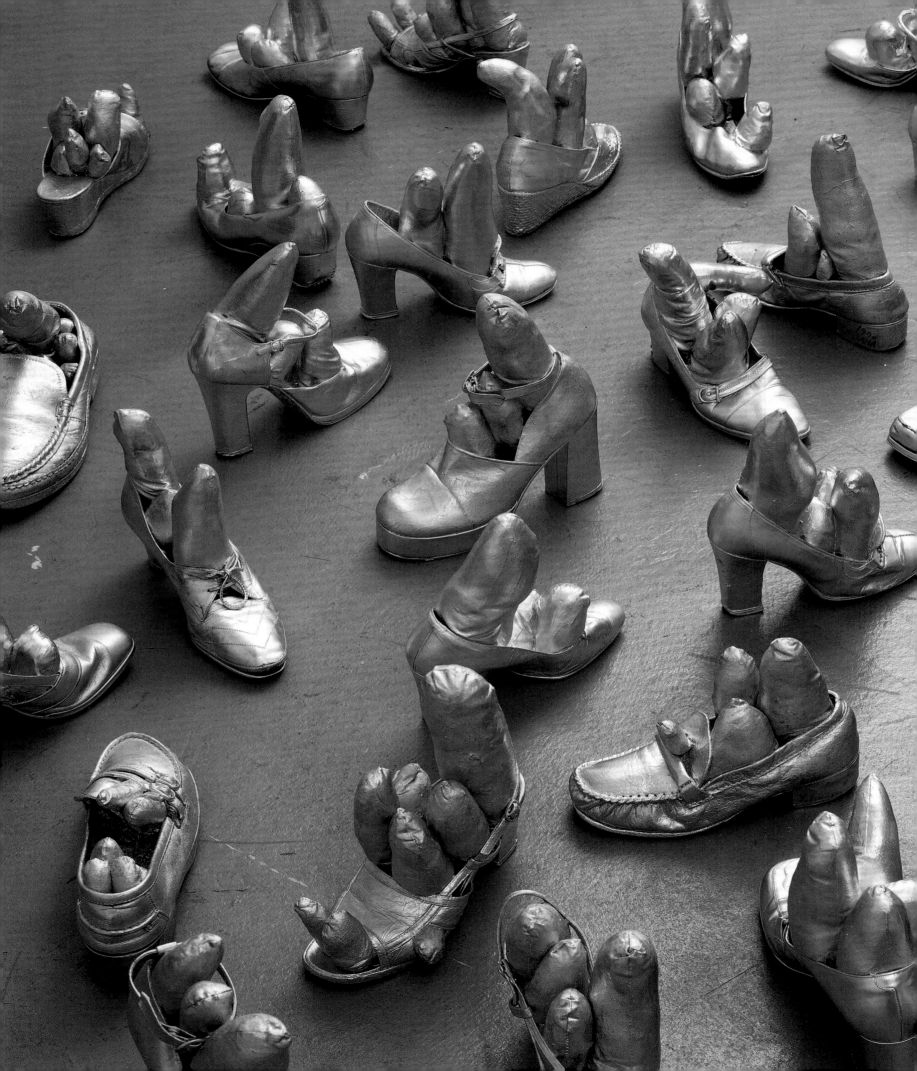

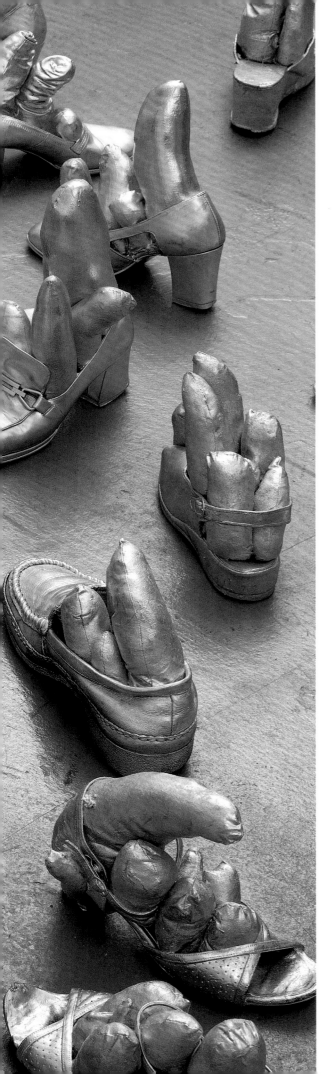

구사마 맞아요. 일본에서 나는 시를 썼어요. 뉴욕에서는 시를 쓸 수가 없었죠. 하루하루가 바깥세상과의 투쟁이었어요. 뉴욕에서 여자 혼자 사는 건 지옥 같은 노릇이에요. 어느 날인가 스튜디오로 돌아왔더니 도둑이 들어서 물건을 죄다 가져갔죠. 그러고는 중고상에 내 그림이 나왔더라고요.

다테하타 당신은 뉴욕에서 문학적인 글이나 시를 쓰지는 않았죠. 뉴욕을 글의 주제로 삼기는 했지만 그 글은 모두 일본에서 썼잖아요. 당신은 일본으로 돌아와서 열다섯 권의 소설을 내놓았습니다.

구사마 나는 가사도 쓰고 노래도 지었어요.

다테하타 작곡도 했나요?

구사마 네, 피아노를 샀어요.

다테하타 그 노래들을 사람들에게 들려줬나요?

구사마 사람들 앞에서 한 적은 없어요. 그렇지만 집에서 불렀죠. 〈맨해튼 자살 중독〉(1974)이라는 노래도 만들었어요. 이런 노래예요.

> 항우울제를 삼키면 사라지리라
> 환각의 문턱에서 부서진다
> 꽃들의 번민 속에서 이제는 한없이
> 천국의 계단 그 우아함 속에서 심장은 멎어버린다
> 푸른 하늘 선명하게 비쳐 부르는
> 환각의 그림자 속 뭉게구름의 색
> 부용(芙蓉)의 색을 먹고 흩날리는 눈물의 소리
> 나는 돌이 된다
> 영원이 아닌 바로 지금 자살한다

다테하타 이 시는 당신의 시집 『이보다 더할 수 없는 슬픔』(1989)에 실려 있죠? 시어의 이미지가 예리해요. 당신의 소설은 걸출한 소설가 나카가미 겐지가 격찬했고 신인상까지 받았죠.

구사마 나카가미 선생은 나를 지지해줬어요. 그가 젊은 나이에 세상을 뜬 건 너무나 안타까워요.

다테하타 당신에게 미술과 문학은 어떤 관계입니까? 그것들은 서로 겹치나요, 아니면 완전히 다른 것인가요?

구사마 완전히 달라요.

다테하타 글쓰기가 자기 구원이라고 생각하나요?

구사마 아뇨. 시는 자기 구원에 관한 것이 아니에요.

다테하타 그렇다면 시는 미술과 전혀 다른 방식으로 영감을 받아서 쓴다는 뜻인가요?

구사마 맞아요. 1970년대에 무척 우울했을 때 시를 썼어요. 도쿄에서 진료를 받았는데 의사는 내게 입원을 권했어요. 나는 곧잘 자살 충동에 사로잡혔어요. 언제나 그랬고 지금도 그래요.

다테하타 뻔한 질문을 좀 드려야겠습니다. 최근 미술비평과 학계에서 당신을 페미니즘 미술의 위대한 선구자로 다루는 경향이 뚜렷합니다. 당신의 작품을 페미니스트 투쟁의 역사라는 맥락에서 해석하려는 것이죠.

구사마 내겐 남성과 여성의 문제에 대해 고민할 여유가 없어요. 작업에서 안식처를 찾은 뒤로 남성에게서 괴롭힘을 당하지 않았어요.

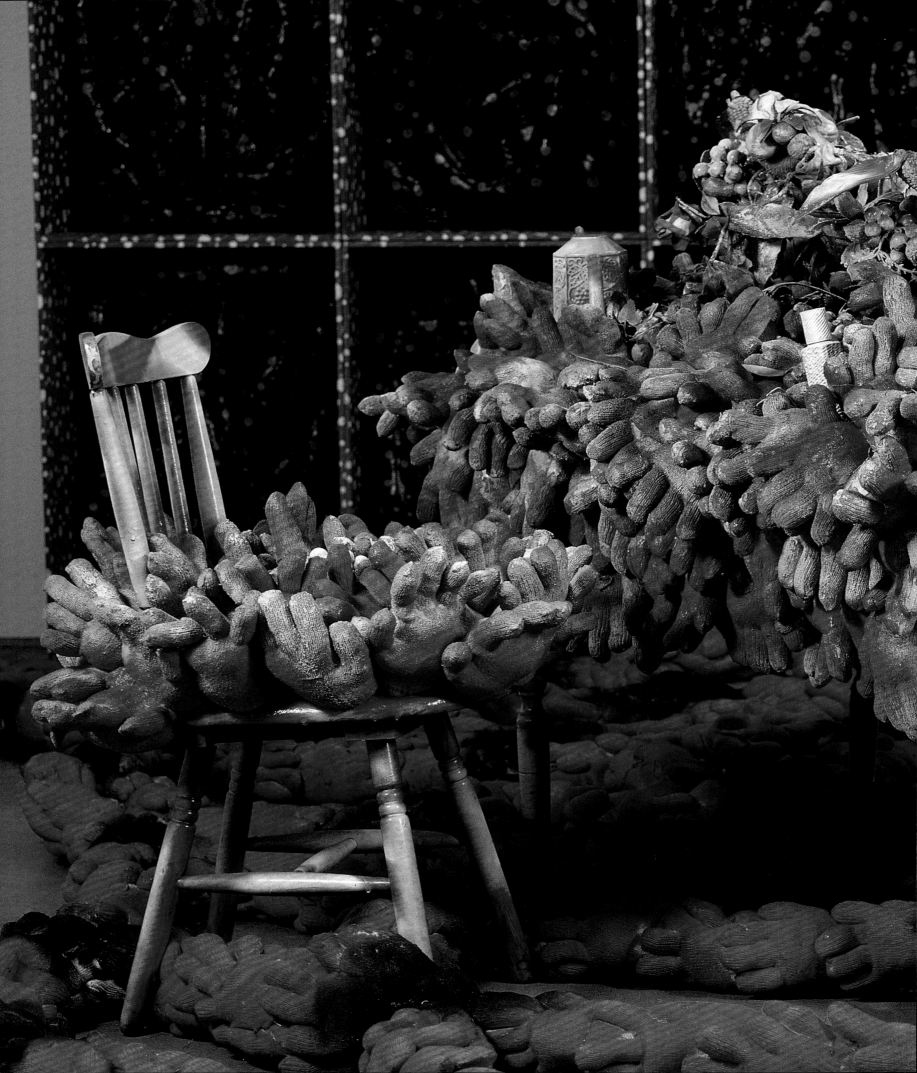

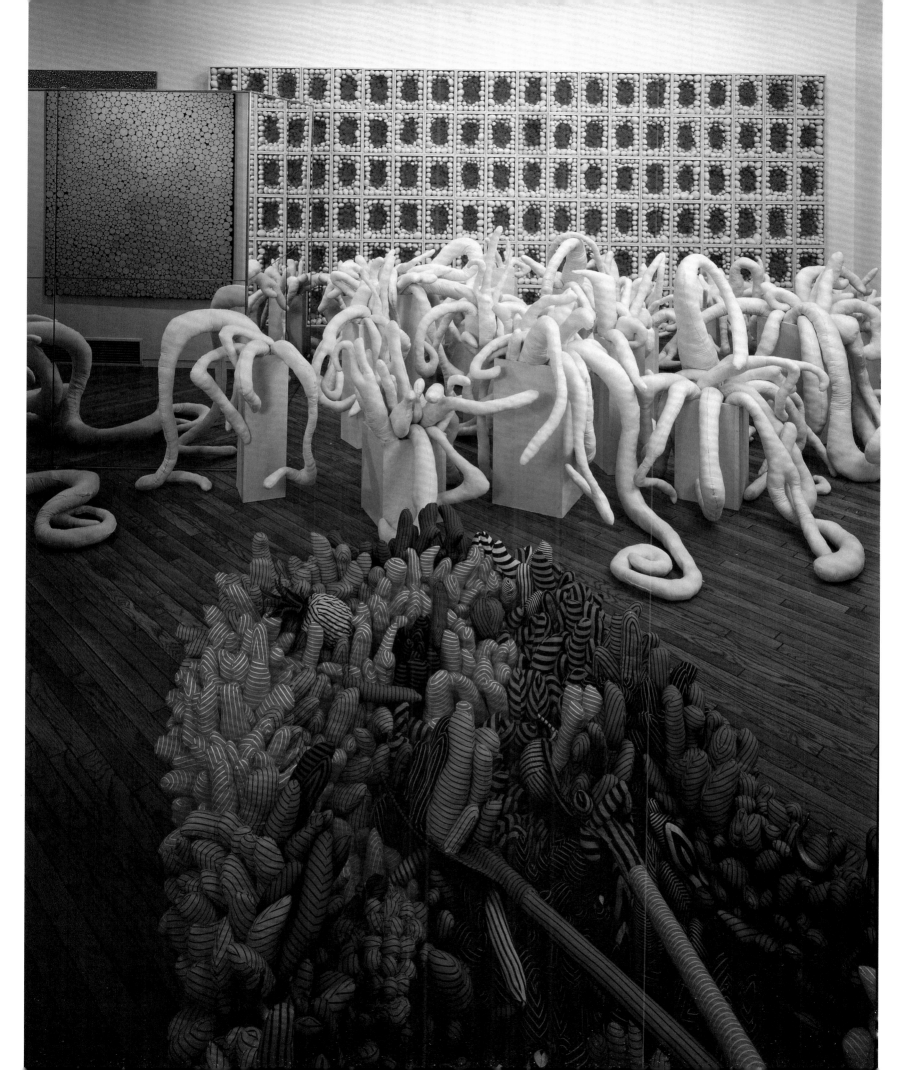

삶과 예술
구사마 야요이: 한 가지 고찰
로라 홉트먼

<무제>, 1939년, 종이에 연필,
24.8x22.5cm

이전 쪽
<천국으로 가는 포근한 계단>(세부),
1990년, 캔버스에 아크릴, 162x130cm

I. 명성

1966년 구사마 야요이는 유럽에 있던 자신의 갤러리스트 중 한 명에게 편지를 썼다. '아방가르드로서 국제적으로 활동하려면 무척 열심히 작업해야만 합니다.' 예술가로서의 길고 놀라운 경력이 시작되는 시점부터, 구사마는 적어도 세 대륙에 그녀의 비전을 거대한 그물처럼 펼친다는 일견 불가능한 목표에 몰두해왔다. 40년 넘게 싸운 끝에 그녀는 성공했다.

20세기 후반에 활동했던 예술가들에 대해 사람들은 그들의 삶과 예술이 분리될 수 없다고 여겼다. 이는 구사마에게는 비유적인 의미가 아니라 구체적인 것으로서 진실이었다. 구사마 스스로의 분신, 트레이드마크, 프랜차이즈, 그리고 세계로 파고들기 위한 무기로서 채용한 <무한의 망>과 <점>은 서로를 대체할 수 있는 모티프이다. 그녀의 <망>과 <점>을 온 세계로 펼친 수많은 작품은 전체적으로 보면 거의 50년에 걸쳐 계속되어 온 엄격하게 통제되고 고집스러운 퍼포먼스의 결과이다.

구사마의 작품은 여러 가지 표현수단으로 변주되었고, 스타일도 다채로웠다. 일본에서 활동하던 젊은 시절 구사마는 일본 전통 예술과 유럽의 양식을 함께 습득했다. 뉴욕에 거점을 두고 유럽 전역에서 전시를 하던 1960년대에 그녀는 회화와 조각, 드로잉과 콜라주로 작업했고, 키네틱 설치물을 만들었고, 해프닝을 선보였고, 심지어 영화도 만들었다. 1970년대 초에 도쿄로 돌아와서는 계속해서 그림을 그리고 조각을 만들면서 도자기도 제작했다. 1970년대 후반에는 소설, 단편, 시를 쓰기 시작했다. 최근에 구사마는 거대한 인플레터블 벌룬(inflatable balloon)을 이용한 대규모 설치 작품을 연달아 제작했고, 기념비적인 야외 조각품도 여럿 구상했다. 구사마의 시각 예술은 거의 예외 없이 세포와 유사한 군집으로 이루어진 조밀하고 반복적인 패턴을 담았는데, 그녀는 이것을 <무한의 망>이라고 부른다. 그 구성요소는 물방울무늬, 남근 형상의 덩어리, 우편물 스티커부터 건조한 마카로니에 이른다. 1960년대 초부터 구사마는 자신의 강박관념을 자기-소멸의 수단으로서의 패턴을 통해 표현해왔다. 한편으로 그녀는 <무한의 망>을 끝없이 다시 만들었는데, 이 또한 '존재하는 나'[1]에 대해 저항하는 그녀의 페르소나를 다시 확인케 한다. 어지럽고 단조로우며 품이 많이 드는 복잡함으로, 그녀의 강박적인 작업은 자기 소멸 행위이면서 동시에 예술적 변환을 위한 행위이다. 오로지 특유의 패턴 속에서만 예술가 자신의 신체적 자아는 소거된다.

정신분석 이론에 따르면 무늬를 반복해서 그리는 건 상징적인 형상을 통해 정신적인 실체를 되찾는 행위인데, 구사마는 <무한의 망> 패턴과 그것이 역전된 변주인 남근 형상의 집적, 그리고 물방울무늬를 강박적으로 사용한 자신의 작업을 '유년기의 트라우마'로 설명했다. 1929년 3월 22일, 구사마는 일본 마쓰모토의 유복하고 보수적인 집안에서 네 아이 중 막내로 태어났다. 사춘기에 접어드는 중요한 시기에 구사마는 전쟁을 겪었다. 이 무렵부터 그녀는 평생에 걸쳐 자신을 괴롭히게 될 환각을 경험하기 시작했다. 물체 주변에 광환이 보이기도 했고 눈앞에 무늬가 있는 베일이 나타나기도 했다. 구사마는 자신이 이 시기에 그림을 그리기 시작한 것으로 기억하는데, 이 점은 중요하다. 구사마의 정신질환은 그녀의 상상력에서부터 작업 과정에까지 작품의 모든 면에서 중심을 차지하면서 그녀의 예술적 계보를 구성했다. 이는 구사마가 오늘날 스스로를 신비화시키는 주된 요소 – 특유의 망/점 패턴에 대한 강박, 믿기지 않을 만큼 왕성한 생산력, 광기 – 를 통해 예술적 페르소나를 형성해 온 것은 전문적 예술가로서의 경력 초기부터 자신의 예술에 대해 통제력을 지니고 있었다는 걸 보여준다.

하야미 교슈, <사과>, 1920년,
비단에 안료와 금박, 27x24cm

아래 <양파>, 1948년, 종이에
안료, 35.9x59cm

구사마는 <무한의 망>과 <점> 모티프의 유래를 그녀가 10세 때 처음으로 찾아온 일련의 환각에서 찾았다. '어느 날, 나는 붉은 꽃무늬 테이블보를 보고 있었다. 고개를 들어보니 천장이 온통, 창문과 기둥까지도 똑같은 붉은 꽃으로 덮여 있었다. 온 방 안과 내 온몸과 온 우주가 꽃으로 완전히 뒤덮여 마침내 나 자신이 소멸되고, 영속하는 시간의 무한과 절대적인 공간 속으로 환원되어 버렸다. "이건 환상이 아니라 현실이야." 나는 경악했다. 도망쳐야만 했다. 그렇지 않으면 붉은 꽃의 저주가 내 목숨을 앗아갈 것이었다. 나는 정신없이 계단을 뛰어 올라갔다. 내려다보니 계단이 하나씩 하나씩 무너져 내리고 있었고, 나는 발목을 삐었다. 해체와 집적, 증식과 분리. 나 자신이 지워진다는 느낌과 보이지 않는 우주로부터의 반향이었다.'[2]

그녀가 반복해온 몸짓과 모티프는 이러한 강박에 기인한 것으로, 그녀는 또한 자신의 다채로운 생산물 - 수백 점의 회화, 조각, 오브제, 수천 점의 드로잉, 판화, 도자기, 소설과 시 열아홉 권 - 이 자신의 신경증적 에너지에서 나왔다고 설명한다. <무한의 망>을 그리게 된 경위에 대한 구사마의 언급은 스스로 제어할 수 없는 힘에 사로잡혀 휘둘리는 예술가의 섬뜩한 모습을 보여준다. 그녀는 자신이 쉬지 않고 40시간에서 50시간 동안 그림을 그리던 시기를 묘사하며 이렇게 말했다. '나는 죽을 때까지 끝없이 고속도로를 달리거나 컨베이어 벨트에 실려 다닐 것처럼 느껴요. 자동 기계에서 나오는 수천 잔의 커피를 끝없이 마시거나 수천 피트의 마카로니를 끝없이 먹는 것 같은 기분이죠. 내가 원하건 원치 않건 내 인생의 마지막 날까지 모든 감각과 비전을 갈망하고, 거기서 도망치려는 것이에요. 나는 사는 것을 그만둘 수 없지만, 동시에 죽음으로부터 도망칠 수도 없으니까요.'[3]

구사마의 작업이 강박적이었고 지금도 강박적이라는 건 분명하지만 제어할 수 없는 강박의 산물이라고 할 수는 없다. 구사마는 '결국 이러한 특징적인 반복이 내 병 때문인지, 아니면 내 의도에 의한 것인지 말하기는 어렵다.'[4]라고 했다. 자신의 병을 원동력이라고 주장했는데, 이는 또한 그녀의 말에 따르면 '삶의 고난을 극복해냈을 뿐만 아니라' 자신의 예술적 특징으로 남겨진 '무기'이다.[5] 그

녀의 회화뿐만 아니라 전체적인 경력에서 구사마는 병 때문에 작업을 제어할 능력을 잃은 적이 없다. 구사마의 병은 사람들로 하여금 그녀의 상상력을 이해하도록 하는 데 도움이 되지만, 그것은 그녀 작품의 주제가 아니라 그녀 예술의 동력이다.

구사마는 일본의 전통 기법을 19세기 유럽의 자연주의적인 주제와 결합한 장르인 일본화를 배웠다. 1950년 무렵 그녀는 더 추상적인 자연적 형태를 수채화, 구아슈와 유화로 그리면서 실험을 시작했다. 그 뒤로 2년 동안 서구적인 분위기를 띤 이 작품들은 자주 전시되었고, 일본의 예술계로부터 많은 관심을 받았다. 정신의학계에서는 두 명의 연구자가 구사마에게 관심을 보였는데, 이들은 구사마의 병이 아니라 작품의 의미에 대해 논문을 발표할 정도였다. 1951년부터 1957년에 미국을 떠나기 전까지 구사마는 종이에 그림을 그리는 데 몰두했다. 이때 그린 드로잉이 수천 장이라는데, 여기서 물방울무늬와 <무한의 망> 패턴은 자연에 대한 관찰에서 출발한 양식화된 모티프에서 독창적인 추상으로 발전했다.[6] 이 차분하고 우아한 작품들 중 초기의 작품들은 비록 그것들의 모티프가 단순하고 완전히 추상적이긴 하지만 여전히 '우주', '심장', '꽃'처럼 자연과 관련된 제목이 달렸다. 푸른빛과 장밋빛으로 은은하게 칠한 배경을, 검은 잉크로 불규칙하게 점을 찍은 그림과, 칠흑 같은 배경 속에 그물에 덮인 것 같은 흰 구체가 떠오르는 그림은 미국 미술계에서 주목을 받았다. 이 중 3점을 1955년 브루클린 미술관에서 개최된 제20회 국제 수채화 비엔날레에 출품했다. 구사마는 그때 일본에 있었다. 같은 해 구사마는 화가 조지아 오키프에게 편지를 쓰기 시작했고, 종이에 그린 14점의 작품을 함께 보냈다. 영어를 할 줄 몰랐던 무명의 젊은 예술가가 은둔한 예술가로서 미국 회화를 대표하는 오키프에게, 달리 접점도 없었는데 이처럼 적극적으로 다가갔던 것은 다소 이례적이었다. 하지만 맹렬하고 야심적이었으며 이미 미국으로 건너갈 결심을 했던 구사마는 평범한 젊은 예술가들과 달랐다. 빨리 성공하겠다는 목표를 향해 내달리던 그녀는 주의 깊게, 거의 타산적으로 오키프를 택한 것 같다. 오키프는 국제적으로 성공했고, 게다가 여성 예술가였기 때문이다. 자신보다 나이가 훨씬 많은 오키프에게 보낸 편지에서 구사마는 자신

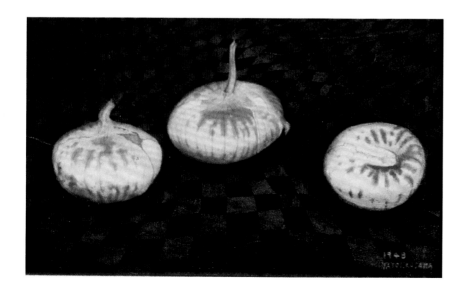

의 작품에 대해 논하기보다는 맨해튼에서 어떻게 아트 딜러를 찾을 수 있는가와 같은 구체적인 조언을 바랐다. 그녀는 '나는 내 그림을 뉴욕의 딜러들에게 보여줄 수 있기를 간절히 바랍니다'라고 썼다. '나는 이 점에 대해서 매우 낙관적입니다.'[7] 오키프는 구사마의 수채화를 칭찬했지만 뉴욕으로 가겠다는 계획에는 반대했다. 그럼에도 불구하고 솔직하게 조언했다. '당신의 작품을 늘 들고 다니세요. 그리고 관심을 가질 만한 모든 사람에게 그걸 보여주세요.', '당신이 미국에 자신의 그림을 보여주려고 열망하는 걸 이해하긴 어렵네요.' 그녀는 덧붙였다. '하지만 행운을 빌게요.'[8]

박적인 패턴에 구사마는 〈집적〉이라고 이름을 붙였다. 이와 함께 그녀가 스스로를 알리기 위해 뉴욕에서 처음 몇 달 동안 맹렬하게 전개했던 예술적 전략은 오늘날까지도 놀랍도록 일관된 핵심요소로 그녀의 작품 속에 남아 있다.

II. 뉴욕

1957년 말에 전시를 위해 시애틀과 워싱턴에 잠시 머문 뒤 구사마는 1,000점이 넘는 드로잉과 아주 적은 돈을 갖고 1958년 여름에 맨해튼에 도착했다. 그녀는 작품을 팔아 살아가기로 결심했다. 곧바로 미술계에서 성공을 거두고 잠깐 명성을 누리기는 했지만, 뉴욕에 머무는 동안 작품을 팔아 살아갈 수는 없었다. 뉴욕을 예술적 활동의 거점으로 삼은 10년 동안 그녀는 개인적으로 어려움을 겪고 작업에서도 분투하며 많은 창작물을 만들었다. 여기서 18개월 동안 작은 규모의 모티프를 특유의 스타일로 발전시켰고, 이를 끝없이 변주하며 수백 점의 캔버스 작품, 오브제, 옷, 그리고 심지어 사람으로(영화와 실시간 퍼포먼스로) 디스코텍과 공원과 미술관에서, 기자회견에서, 한두 번은 TV에서도 선보였다. 〈무한의 망〉과 물방울무늬, 봉제 직물로 만든 남근 형상의 반복적이고 강

왼쪽부터
〈심장〉, 1952년, 종이에 파스텔, 잉크, 38x30cm

〈무제〉, 1952년, 종이에 파스텔, 구아슈, 38x30cm

〈무한의 망〉, 1965년,
캔버스에 유채, 132x152cm

표현주의의 주정주의에 대한 저항이었다고 회고했다.[11] 〈무한의 망〉이 저드와 스텔라 같은 신흥 미니멀리스트들의 관심을 끌었던 것은 작품의 반복적인 성격과 '완전한 고립'으로 여겨지는 비관계적인 구성 때문이었다고 결론내릴 수밖에 없다. 저드와 스텔라 모두 구사마의 초기 전시 때 작품을 구입했다.[12]

미술평론가로서 도날드 저드는 다른 평론가들과 함께 흰색 모노크롬의 냉담한 분위기를 호평했다. 일찍부터 구사마의 지지자였던 저드는 그것들이 '거대하고 정연한 레이스'[13]로 이루어진 판 같다며, '선도적인 콘셉트'[14]라고 언급했다. 조각가로서 저드는 심오한 반이성주의자였지만 단호하고 과장 없는 체계로 순수한 형태를 표현하려 했던 그의 탐구는 강박에 사로잡혀 반복하는 구사마의 '복잡하고 강력한 아이디어'에서 영감을 받았다.[15]

유럽의 예술가들이 처음 구사마에게 주목했던 계기도 그녀의 작품에 대한 이러한 해석이었다. 이들은 모노크롬 전략과 '반복 영역 구조'[16]를 실험하며 '연구소에서 그래픽 데이터의 공평성에 도달한다'[17]와 같은 냉담하고 객관적인 예술을 실현하고 있었다. 독일에 근거를 둔 그룹 '제로(Zero)', 네덜란드의 '눌(Nul)', 프랑스의 누보 레알리스트, 그리고 나중에 가세한 '시각예술탐구그룹(GRAV)', 이탈리아의 '아지무트', '그루포 N', '그루포 T'가 '신경향'이라는 명칭으로 묶여, 1960년대 초반 동안 유럽 전역에서 전시를 했다. 그들은 미국 추상표현주의와, 그것의 어쭙잖은 상속인 앵포르멜에 저항하며 활동하면서 여러 논란을 빚었다.

1960년대 내내 구사마는 미국보다 유럽에서 더 많은 전시회를 열었으며, 대개는 신경향의 지원을 받았고, 제로의 예술가들과 함께했다. 제로는 애초에 세 사람의 독일 예술가인 하인츠 마크, 오토 피네, 귄터 우케르가 이룬 그룹이었다. 이들은 반(反)은유적이고, 비관계적이며, 그것 자체를 빼고는 아무런 이론적 바탕이 없는 예술을 창조하기 위한 시도로, 각각의 구성요소의 물질적이고 시각적인 특성으로서 표면, 색, 빛을 탐구하는 데 관심사를 공유했다. 그룹 제로는 1960년부터 1965년까지 함께 전시했던 유럽 예술가들이 느슨하게 참여하는 유연한 공동체로 성장했다.[18] 그들은 자신들을 이끌 어떠한 선언도 없었고, 제로와 함께하는 이들은 환영을 불러일으키지 않는 공간에 대상을 표현한다는 과제에 매달리는 것으로 여겨졌다. 이러한 목적을 위해 그들은 과학적인 방식을 방불케 하는 정확성으로 다채로운 전략을 구사했는데, 작품의 표면에 단색으로, 그리드의 엄격한 제약 안에서, 기하학적인 형태나 파운드 오브제(예술과 무관한 물건을 사용하여 예술 작품을 만들었을 때, 그 물건을 이르는 말)를 배치했다.[19] 착색된 표면이나 오브제를 구성요소끼리 이루는 관계성에서 완전히 해방시킨 그들로서는 단색과 단일한 형태가 색과 구도를 종래의 설명과 은유를 위한 역할에서 분리시키는 이상적인 전략이었다.

앤디 워홀, <붉은 항공우편 스탬프>,
1962년, 캔버스에 실크스크린,
51x41cm

구사마의 <무한의 망>이 저드나 스텔라 같은 미국 미니멀리스트들과 유럽의 제로 예술가들의 관심을 끈 이유는 어렵지 않게 짐작할 수 있지만, 구사마의 작품은 미니멀리스트나 신경향과는 작업 방식과 묘법이 완전히 달랐다. 구사마는 붓질을 '기계적'으로 했고, 자신의 회화를 '텅 빈' 것이라고 설명했는데, <무한의 망>은 환영을 그대로 옮겨온 것으로서, 구사마의 페르소나를 고도로 개인화한 표현이라고 이해할 필요는 없다.[20] 그러나 캔버스에 물감을 칠할 때 특정 행위를 반복하면 수공예적 성격이 강해지는 게 당연했다. 사슬처럼 얽힌 원형의 나선은 표면 전체에 무작위로 흩어져 있는 몇 개의 중심 뿌리 주위에 일종의 회화적 편물로 구성되어 자연에서 발견되는 것만큼 다양하고, 서명처럼 개인적인 것이다. 그리고 뒤에 등장하는 조각 작품 <집적>에서는 남근 형상을 이용하여 의도적으로 조성한 혼돈 상태를 보여준다. 1966년에 루시 R. 리파드 같은 평론가가 구사마의 작품에 대해, 미니멀리즘의 냉정함에 대한 반발이며 에바 헤세나 재키 윈저 같은 예술가들이 1960년대 후반에 완성한 관능적이고 '기괴한' 추상의 선구라고 한 것은 바로 이런 혼돈 때문이었다.[21]

미니멀리즘의 무표정한 메커니즘에 대한 이런 식의 저항이 가장 뚜렷하게 드러난 작업은 밝은색의 우편 스티커를 수평으로 늘어놓은 1962년의 콜라주 연작이다. 이것들은 연속적인 반복이라는 방식을 보여주는 것 같지만, 실제로는 그렇지 않다. 연속적인 반복을 구성하는 중요한 요소 – 반복된 패턴에서 즐거움을 불러일으키는 동일한 리듬, 완벽한 이미지가 끝없이 이어지는 섬뜩하고 기이한 가능성 – 가 없는 것이다.

구사마의 모든 작업에 집요하리만큼 따라다니는 불완전성을 이 스티커의 집적에서도 볼 수 있다. 떼어내서 없어진 스티커, 빈 틈, 해진 모서리…. 그리드는 의도적으로 무너져 관람객의 마음을 불편하게 하고, 인간 존재의 불확실함을 떠올리게 한다.

구사마의 작품에서 제작 과정의 강조가 현란하지는 않더라도 강렬하다는 것은 팬들은 물론 완전히 다른 이유로 칭찬하는 사람들조차도 분명히 인정했다. 1964년 저드는 구사마의 전시를 보는 것은 '작품 자체가 아니라 구사마가 행한 작업의 결과'[22]를 보는 것이라고 썼다. 같은 세대의 예술가들이 보기에 구사마의 초기 전시에서 분명했던 것은, 구사마 자신이 '퍼포먼스 아트의 독특한 세계로 뛰어들었다'[23]는 점이다. 그것은 퍼포먼스라는 용어가 생겨나기 훨씬 전이었고, 그녀가 시작한 것은 해프닝의 실험이었다. 가장 큰 <무한의 망>은 가로 10미터, 높이 1.85미터로 끝없는 그물 패턴으로 덮인 캔버스의 면적 자체가 무시무시한 인내를 필요로 했다는 점을 인정하지 않을 수 없게 했다. 구사마는 <무한의 망>에 대해, 제작 과정은 작품 자체와 불가분의 관계라고 생각했고, 자신이 거기에 쏟아 부은 신체적, 감정적 에너지를 스스로의 육체가 남긴 흔적이라고 보았다. 뉴욕에 도착한 첫 해에, 그리고 재정적인 어려움 속에서 그녀는 이런 회화 작품과 설치물을 만들었을 뿐 아니라 정신적, 감정적, 그리고 거의 육체적인 관계에서 나온 행위를 기록하기 위해 전문 사진가를 고용했다.

<항공우편 스티커>, 1962년,
캔버스에 콜라주, 182x171cm

<집적 NO.15A>, 1962년,
종이에 콜라주, 52x66cm

구사마는 관람객이 그녀의 육체적 자아와 작품을 관련 짓기를 의식적으로 바랐다. 그런 이유로 일부 연구자들에게는 성가신 노릇이지만 ‹무한의 망› 앞, 위, 아래에 있는 예술가를 포함하지 않은 사진을 찾기는 어렵다. 구사마는 종종 그것들의 색깔이나 복잡한 무늬를 모방한 옷을 입고 ‹무한의 망› 앞에서 포즈를 취했다. 다른 사진들은 마치 작품과 물리적으로 하나가 되려는 것처럼 회화 작품 한가운데에 웅크리고 앉은 모습을 보여준다.

‹무한의 망›을 찍은 날짜도 서명도 없는 다중노출 사진에서 구사마의 전신을 겹쳐 놓은 예가 있다. 화면의 그리드에 갇힌 구사마의 모습은 무수한 픽셀로 쪼개진다. 그녀는 우리 눈앞에서 패턴으로 변한다. 예술가와 작품이 융합했다.

III. 섹스

이 사진들은 조형적 환유로서의 육체적 '자기 소멸'을 향한 구사마의 욕망뿐 아니라, 그녀의 특징적인 패턴이 캔버스에서 흘러나와 공간을 뒤덮기를 바라는 욕망도 분명히 보여준다. 구사마는 크고 진지한 ‹무한의 망› 회화를 완성하는 한편으로 소파, 의자, 변기 같은 가정용품이 남근 모양의 돌기로 빽빽이 채워진 입체물을 만들기 시작했다. ‹집적›이라는 제목이 붙은 초기의 작품들은 ‹무한의 망›의 초기 버전처럼 흰색으로 칠했고, 어떤 의미에서는 ‹무한의 망›의 그물 모양의 공허함을 심리적-성적으로 반전시킨 것으로 볼 수 있다. 구사마가 만든, 우스꽝스럽고 솔직하게 성적인 남근형들은 축 늘어지거나 발딱 서 있으며 다리미, 접시, 식탁, 국자와 같은 여성의 집안일을 가리키는 상징을 즐거운 듯이 덮고 있거나, 혹은 신발이나 숄더백 안에서 쑥스러운 듯이 모습을 드러내며 남성이 숨 막히도록 지배하는 세상에 대해 의견을 표명한다. 유희하는 것 같지만 분노도 느껴진다. 광신적이고 극단적으로 폐쇄적인 미술계에서 분투하는 여성이자 외국인 예술가로서 겪은 구사마의 개인적인 좌절이 분명히 담겨 있다. 남근으로 채워진 하이힐을 사용한 점이 남성의 성적 태도와 그것의 알기 쉬운 상징을 보란 듯이 조롱하는 것이라면, 이 시기에 만든 다른 작품들 또한 주의 깊게 관찰하면 표면적인 인상을 배반하는 장난스럽고 독특한 세부를 발견할 수 있을 것이다.[24] ‹다리미판›(1963)에서 무거운 다리미가 뻣뻣해 보이는 돌기 위에 놓여 있고, 이 시기 구사마의 작품 중 가장 중요한 ‹여행하는 삶›(1964)에서는 세 쌍의 하이힐이 내팽개쳐지듯 흩어진 가운데 남근 형상이 그 사이에 뒤섞여 쭈그러져 있다.[25]

구사마는 〈집적〉을 남근으로 뒤덮인 성적 강박을 드러내는 오브제와 분명하게 관련지었다. 건조한 마카로니를 깔아놓은 〈음식 강박〉 연작, 형광색으로 칠한 '무한의 망' 패턴으로 뒤덮인 〈강박 가구〉는 패턴을 공간으로 끝없이 확장시킨다. 이전까지는 홍보 목적으로 그녀의 스튜디오에서 포토콜라주로만 이론적으로 행해졌지만 본격적인 공간 연출에 대한 구사마의 꿈은 1964년 뉴욕의 카스텔라니 갤러리(Castellane Gallery)에서 실현되었다. '드라이빙 이미지 쇼'라고 제목이 붙은 이 전시는 방 전체가 남근 형상으로 뒤덮인 옷과 건조한 마카로니를 덧붙인 마네킹이 있는 예술 작품으로서 〈집적 가구〉로 가득 차 있었다. 건조한 마카로니는 바닥에서 흩어져 있었고, 벽에는 〈무한의 망〉이 줄줄이 걸려 있었다. 어느 비평가는 이걸 보고 놀라서는, 압도적인 광경에 감각과부하가 너무 심해서 방이 일렁거리고 웅웅거리는 것처럼 느꼈다고 썼다. '저마다 개별적인 사물들이 전체를 뒤덮은 텍스처에 녹아들어 갔다.'[26] 비록 작품은 전혀 팔리지 않았지만, 전시는 바닥에 불편하게 깔려 있는 마카로니를 발밑에 두고 무수한 남근 형상을 흘금흘금 바라보는 넋이 나간 관람객들과 함께 센세이션을 불러일으켰다.

뉴욕에서 〈드라이빙 이미지〉(1959-1964)는 뒤이어 열린 두 차례의 같은 제목의 전시와 사진 촬영을 위한 퍼포먼스 시리즈의 배경이 되었다. 구사마가 회화나 조각 작품의 위나 아래에 자리 잡고 있거나, 혹은 작품 안쪽에서 신나게 뛰어다니는 사진들과 포토콜라주는 홍보물이었지만 그 자체로 작품 - 예술가와 예술 작품 사이의 경계가 뚜렷하지 않은 퍼포먼스 - 이었다. 그것들은 또한 어떤 의미에서는 자화상이었다. 특히 1964년부터 시작된 시리즈에서 구사마는 코바늘로 뜬 블라우스와 망사 스타킹을 입고, 자신의 작품을 흉내 냈다. 〈무한의 망〉과 〈집적 가구〉 사이에 마카로니로 덮인 마네킹과 비슷한 자세로 서 있다. 아마도 이때 함께 찍은 사진으로서 가장 자주 소환되는 사진에서 구사마는 마카로니를 붙여 뻣뻣한 드레스를 앞에 두고 진지하게 서 있다. 이 드레스는 구사마의 무표정한 얼굴과, 마치 옷 갈아입히는 종이 인형에 달린 것처럼 보이는 망사 타이즈 차림의 다리만을 남겨두고는 몸을 완전히 가린다. 아마도 이 시기에 가장 잘 알려진 구사마의 사진은 물방울무늬 스티커와 한 쌍의 하이힐 말고는 아무것도 걸치지 않고 남근 형상이 덕지덕지 붙은 소파 작품 〈집적 NO.2〉(1962) 위에 길게 엎드린 것이리라.

왼쪽부터
〈다리미판〉, 1963년, 봉제 직물, 다리미, 다리미판, 페인트, 111.8x142.2x69.9cm

〈유모차〉, 1964-1966년, 봉제 직물, 유모차, 캥거루 인형, 페인트, 96.5x59.1x101.6cm

로스앤젤레스 카운티 미술관에 설치된 모습, 1998년

〈여행하는 삶〉, 1964년, 봉제 직물, 신발, 목재 사다리, 페인트, 248x82x151cm

도쿄도 현대미술관에 설치된 모습, 도쿄, 1999년

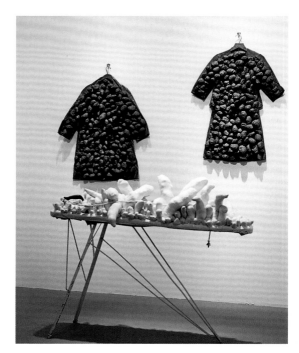

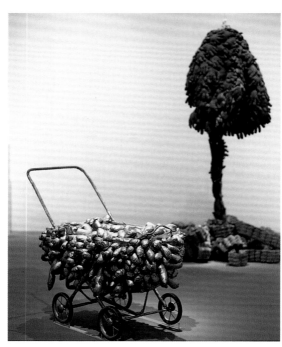

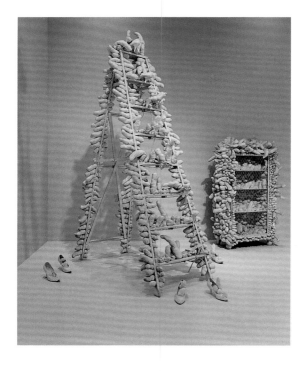

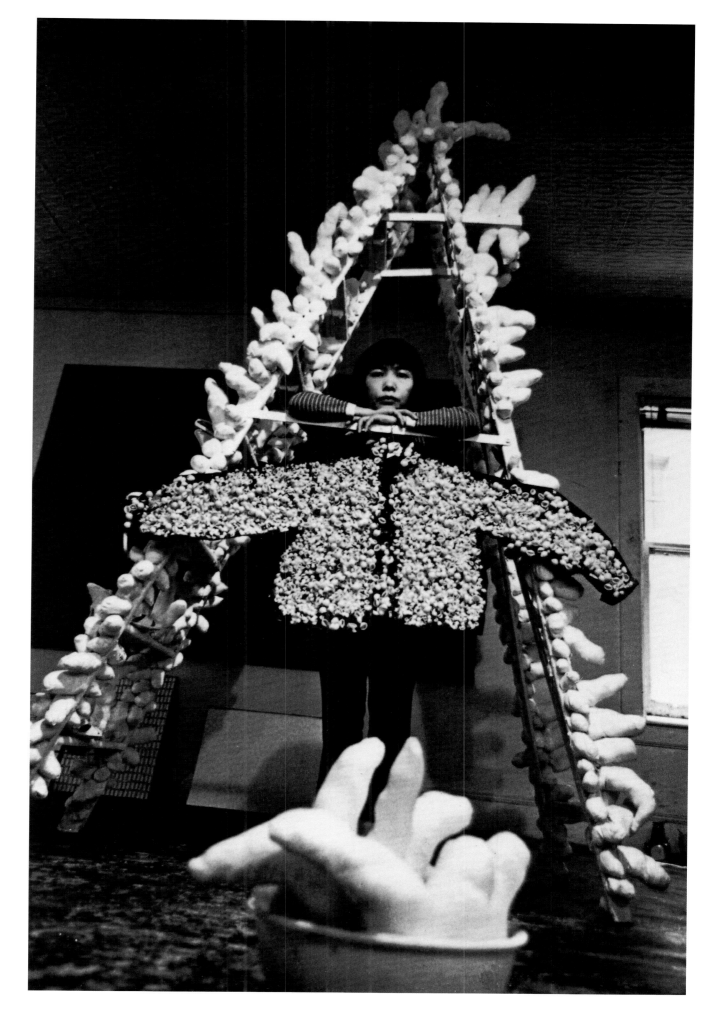

스튜디오에서 <여행하는 삶>,
<음식 강박> 시리즈의
'마카로니 재킷'과 함께
포즈를 취한 구사마,
뉴욕, 1964년

<드라이빙 이미지>, 1959-1966년,
마네킹, 사다리, 가정용품, 마카로니,
봉제 직물, 페인트

갈레리아 다르테 델 나빌리오에
설치된 모습, 밀라노, 1966년

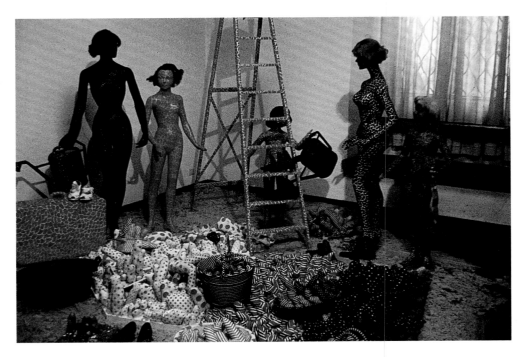

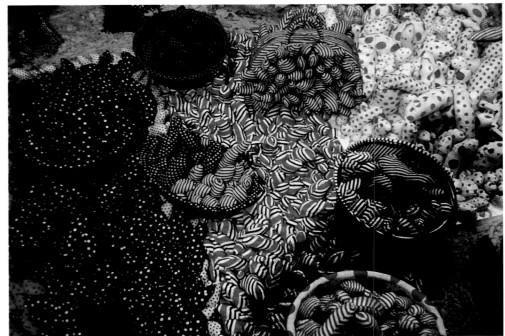

다른 연구자들이 상세하게 언급한 대로, 이 작품들에서 구사마는 소녀와 핀업 걸을 직접적으로 연상시키면서, 여성성에 대한 클리셰를 갖고 놀고 이를 의식적으로 비판하면서도 자신과 자신의 작품을 알리는 데 활용한다.[27] 실제로 구사마는 활동하는 동안 자신과 관련된 일련의 성적, 민족적, 심리적 역할의 클리셰를 의식적으로 활용했다. 비록 그녀가 이 점을 분명하게 말한 적은 없지만, 구사마는 '미국 예술가들이 국가적 자긍심에 가득차서 다른 문화권에서 작업하던 사람들을 알지도 않고 인정하지도 않았던 시기'[28]에 정신질환이 있는 '비(非)미국인' 여성 예술가로서의 자신의 위치를 매우 잘 알고 있었다. 자신의 이국적인 지위를 과장하고 시장성을 갖도록 구사마는 일본에서는 입어보지도 않았던 기모노를 자신의 전시 오프닝에 습관적으로 입고 나타났고, 초기 해프닝에서도 적어도 한 차례는 기모노를 입었다. 1960년대 후반 타블로이드 신문에서 자신에게 붙인 '도티(Dotty, 일반적으로 점이 있다는 뜻이지만 미쳤다는 의미도 있다. - 역주)'라는 별명을 기꺼워하며 받아들였고, 최근에는 퍼포먼스를 위해 마법사 복장에 마녀 모자를 썼다. 물론 이는 자신을 괴롭혔던 정신질환과 자신의 나이를 풍자한 것이다.

페미니스트 비평이라는 어휘가 만들어지기 전부터 구사마가 페미니스트 문제에 대해 선견지명을 갖고 대담하게 맞섰다는 글이 최근에 많이 나왔다. 하지만 구사마의 투쟁은 본질주의적 페미니즘을 넘어 섹슈얼리티 자체를 향했다. 알렉산드라 먼로가 구사마를 가리켜 사용한 '전복을 위한 영광스러운 권리'라는 표현은 외설적인 도구, 즉 남근을 통해 거룩한 것을 모독하는 영광의 권리로 확대시켰다는 의미라고 할 수 있다. 구사마가 남성의 지배에 대한 페미니스트의 분노의 상징으로서 남근을 맹렬히 사용한 것은 1990년대에 바로 그 열의 때문에 찬양의 대상이 되었다. 그러나 그녀는 또한 <집적>에서부터 이른바 '광란' 퍼포먼스뿐 아니라 소설과 시에서도 노골적인 성적 이미지와 주제를 거리낌 없이 구사했던 것으로도 존경받을 만하다.

<세스 강박>과 <음식 강박>, 1962-1964년,
의자, 옷, 핸드백, 수트케이스,
신발, 마카로니, 봉제 직물, 페인트

갈르리 M.E. 텔렌에 설치된 모습,
에센, 독일, 1966년

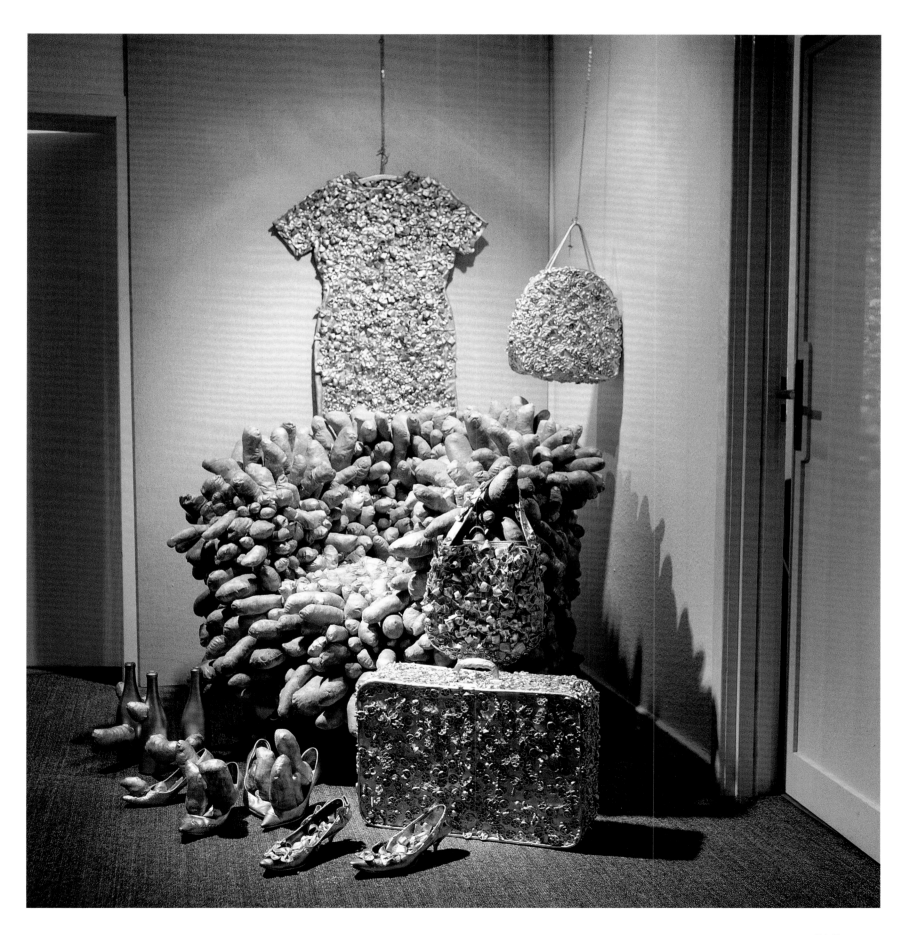

<마카로니 걸>과 <무한의 망>과
함께 있는 구사마,
뉴욕의 스튜디오에서, 1964년

다음 쪽
<무제>, 1966년경, <무한의 망>을 배경으로
<집적 NO.2>에 누운 구사마,
마카로니 카펫의 포토콜라주

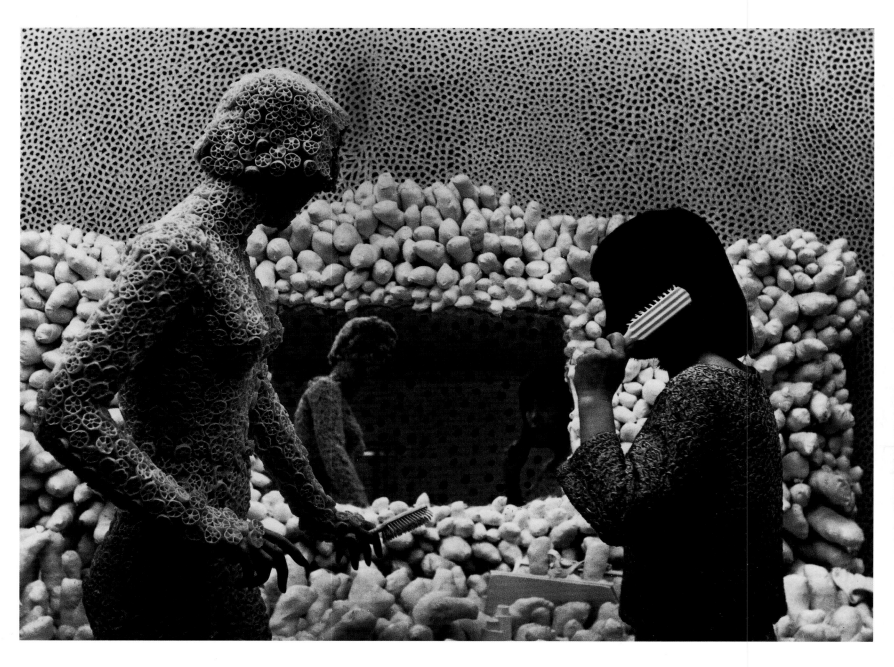

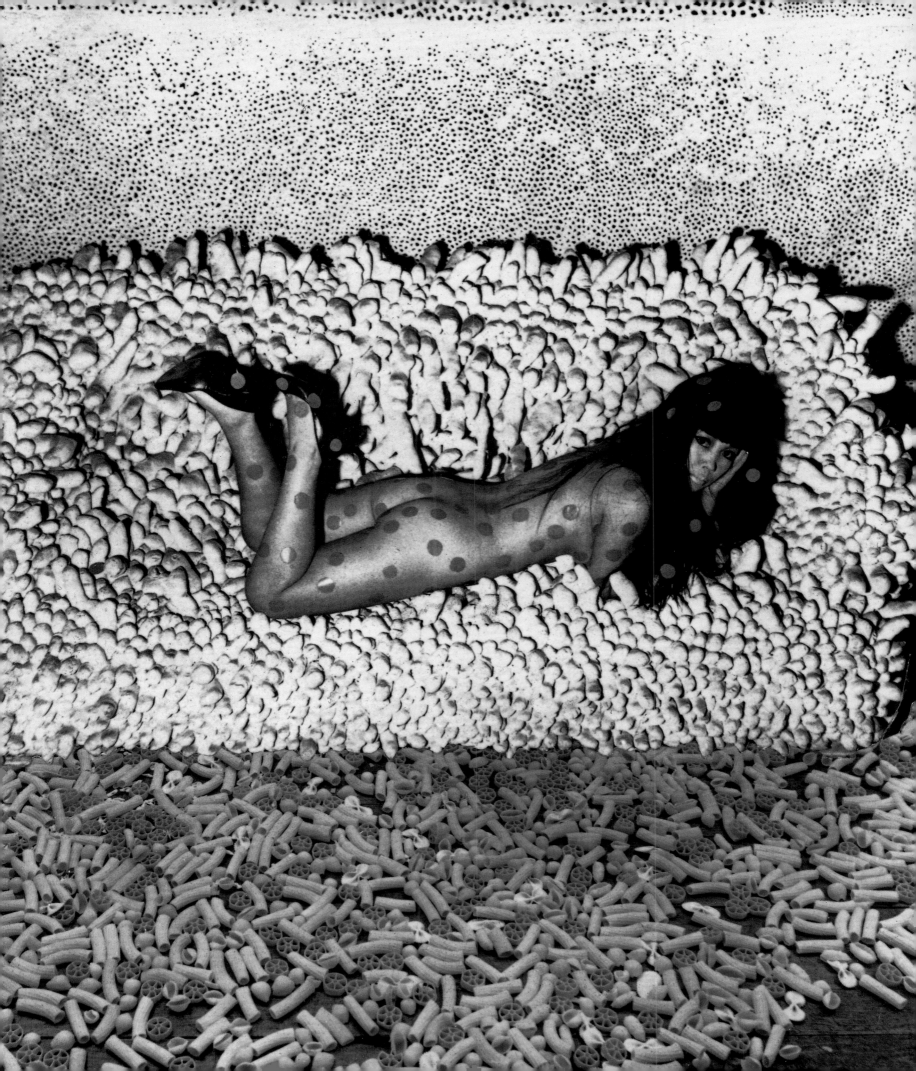

다음 쪽
<강박 가구>, 1963년경, 봉제 직물,
가구, 가정용품, 페인트

구사마의 스튜디오, 뉴욕, c.1963

1962년 뉴욕의 현대적인 냉담함에 이처럼 대담하게 성적인 이미지를 도입한 것은 스캔들까지는 아니더라도 센세이션을 일으켰으리라 짐작되지만, 비평가들과 관람객들이 <집적>에 등장한 남근을 무시하고 그 조형을 시대의 어휘에 끼워 넣으려 했던 양상은 충격을 불러일으키는 구사마의 역량을 역설적으로 보여준다. 구사마는 자신의 조형에 뭔가 이름을 붙이는 것을 싫어했던 것 같다. 1964년 라디오 인터뷰에서 뉴욕의 비평가 고든 브라운이 '가정용품을 뒤덮은 봉제 직물은 정말로 남근을 가리키는 것인가요?'라고 묻자 구사마는 평소답지 않게 별로 내키지 않는 듯 '다들 그렇게 말하더군요'라고 대답했다.[30]

다들 구사마의 남근에 대해 이야기했지만 아무도 문서로 남기지는 않았다. 1962년 <집적>이 처음 등장했을 때부터 비평가들과 큐레이터들은 그것들의 불경한 섹슈얼리티에 대해 논의하는 데 어려움을 겪었기에 대부분 회피했는데, 어쩌다 도전했다가는 우스꽝스러운 결과를 낳곤 했다. 저명한 미술사학자 허버트 리드 경은 이 작품들을 구체적으로 언급하면서, 구사마가 '완벽한 일관성을 가지고 군사체처럼 증식하는 형태를 만들어내고 그것들의 흰 외피에 의식을 봉인한다'[31]라며 엄격한 생물학적인 접근 방식을 취했다. 1966년에 한 비평가는 구사마의 강렬한 일원들로 가득 찬 방을 살펴보고는 그것들을 – 저드와 '신경향' 전체와 함께 발맞추는 – '단일한 표면과 증식된 요소의 의미론'[32]의 대표적인 예라고 썼다. 한편, 같은 해에 큰 <집적> 중 하나인 2미터짜리 보트는 카지미르 말레비치, 요제프 알베르스, 스텔라와 함께 모노크롬과 연속성을 주제로 삼은 국제적인 전시회에 출품되었다. 이 보트는 현재 암스테르담 시립 미술관(Stedelijk Museum)이 소장하고 있다.[33]

구사마의 일견 어수선한 <집적>은 그리드와 하드에지의 통제된 단조로움에 잘 어울리면서 동시에 보는 이를 불편하게 만드는데, 이 작품을 팝적인 것으로 파악하려는 시도가 있었지만 실제로는 그다지 팝적이지 않다. <집적>은 1962년과 1963년에 뉴욕의 그린 갤러리에서 열린 미국 팝 아트를 정의하는 전시회에 출품되었고, '팝 아트'에 대한 결정판으로서 1966년에 출판된 루시 R. 리파드(Lucy R. Lippard)의 『팝 아트』에도 실렸다. 구사마의 <무한의 망>이 추상표현주의와 신경향의 바깥 가장자리를 맴돌면서, 돌이켜보면 양쪽을 해설하는 역할을 했던 것과 마찬가지로, <집적> 또한 팝 아트의 몇몇 요소와 부분적으로 관련되기는 했지만 본질적으로 팝 아트와 어긋났다.

구사마가 팝의 기능 지향성과, 실크스크린과 에어브러시 같은 산업적, 상업적 미술의 단정한 선을 흉내 낸 것은 그녀의 표현대로 '고도로 문명화된 미국'[34]의 점점 더 '기계화되고 표준화된' 환경을 구현하기 위한 것이었다. 그녀는 기계적인 생산의 매끄러운 완벽함에 대해 수작업을 관철함으로써 저항했고, 상품성을 추구하는 뉴욕 미술 시장에 대해서는 공간 연출 작품을 통해 비판했다.

1963년 뉴욕의 거트루드 스타인 갤러리에서 열린 구사마 야요이의 <집적-천 대의 보트 쇼>는 그녀로서는 설치 작품을 처음 전시한 것이었고, 팝 아트가 체현하는 가치에 대한 나름의 반론을 제시하는, 여태껏 가장 강력한 메시지였다. <보트 쇼>는 커다란 보트와 두 개의 노로 구성되었고, 흰색 남근 형상들과 조각 작품을 999장의 포스터 크기로 복제한 흑백 사진으로 완전히 뒤덮었다. 관람객들은 보트를 담은 사진이 바닥과 천장까지 덕지덕지 붙은 좁고 어두운 복도로 들어와서 설치물을 대면했다. 그처럼 제한된 공간에서 거대한 수의 반복된 이미지가 주는 효과는 현기증이 생길 만큼 압박감을 불러일으켰다. 복도 끄트머리에 원래의 배가 흰색 스포트라이트를 받으며 마치 상품(賞品)처럼 자리를 잡았는데, 희읍스레한 남근에 둘러싸여 빛나는 모습으로 놓여 있었다. 마치 영화 속의 배우를 직접 보는 것처럼, 천 대의 보트와 만나면서 느끼는 전율이 극적이라면, 고도로 재현 가능한 복제본에 대한 원본의 우위를 웅변하듯 보여주었다. 이 설치물은 미술품의 대량 생산을 반대하면서 광고와 선전의 힘을 명쾌하게 보여준다. 여기서 제시된, 외적인 시장의 힘이 물체를 상품화하는 양상과, 선전을 목적으로 미디어를 이용하는 것의 차이는, 구사마에게는 자신이 만든 작품이 어떻게 해야 권위를 갖느냐는 문제로 집약된다. 그녀는 1968년에 기자에게 이렇게 말했다. '대량 생산은 우리에게서 자유를 빼앗아가죠. 기계가 아니라 우리가 제어해야 해요.'[35]

<보트 쇼>에서 선도적으로 벽지를 사용하고 1962년에 항공우편 스티커와 라벨을 결합한 콜라주를 내놓은 때문인지, 구사마는 팝 아티스트 워홀과 곧잘 비교되었다. 두 사람은 결코 가까운 사이는 아니었지만 서로를 알고 있었고, 다운타운의 같은 지역을 돌아다녔다.[36] 두 사람이 서로에게 끼친 영향은 대단치 않았던 것 같다. 구사마는 최근에 이렇게 말했다. '나와 워홀은 두 개의 산 같았어요.'[37] 실크스크린 잉크를 되는대로 칠해 만든 워홀의 작품은 미술사학자 로버트 로젠블럼이 '직접적이고 독특한 체험을 대수롭지 않게 여기는 무관심'이라고 불렀던 것

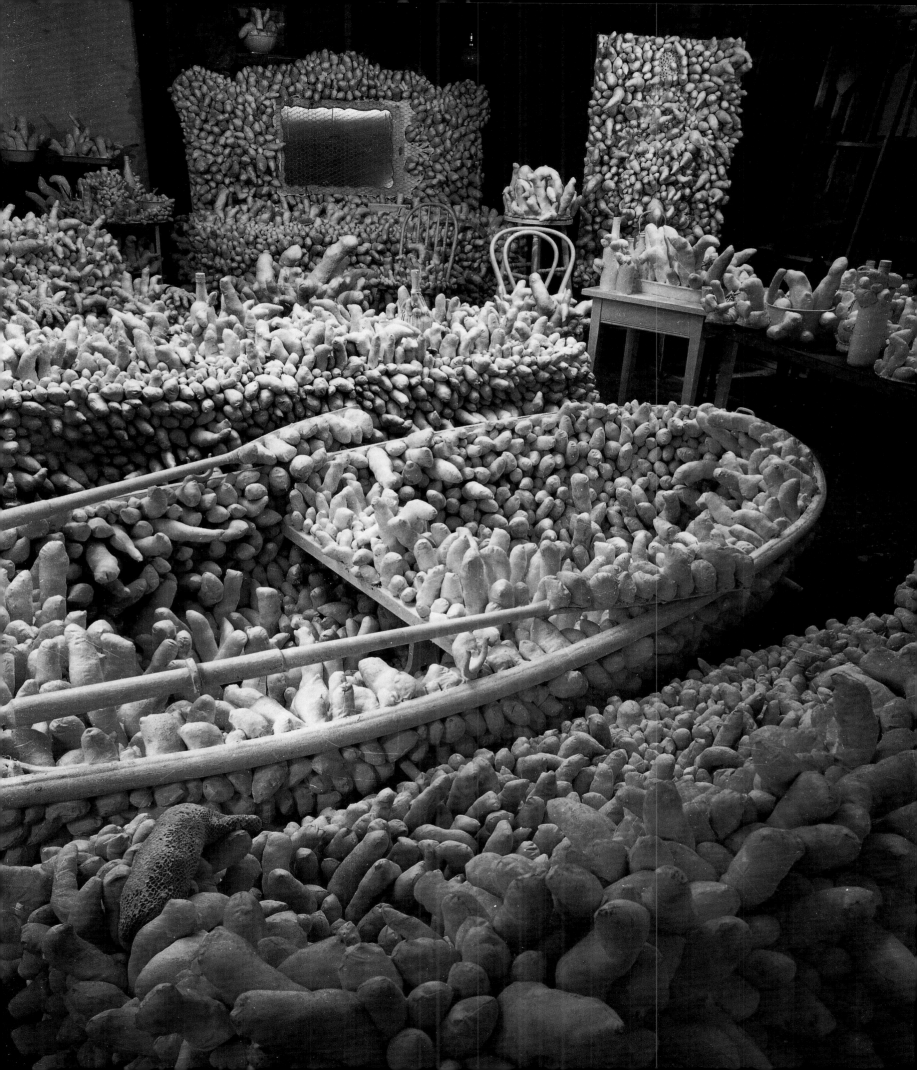

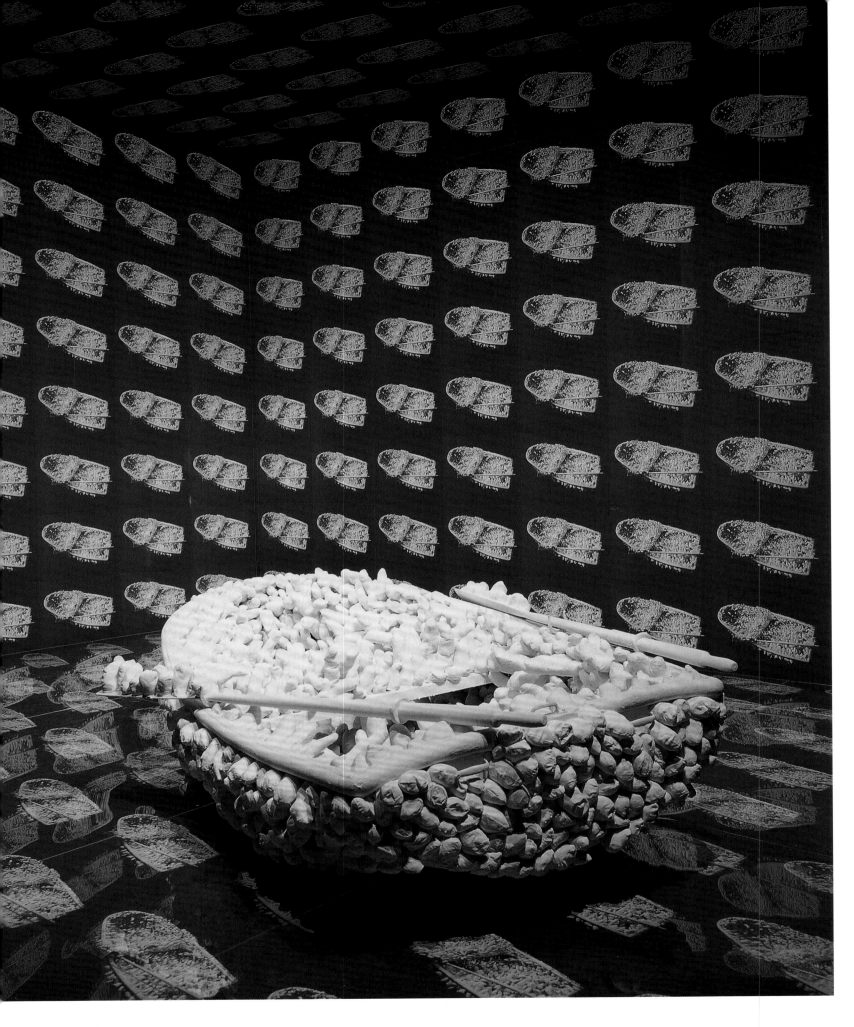

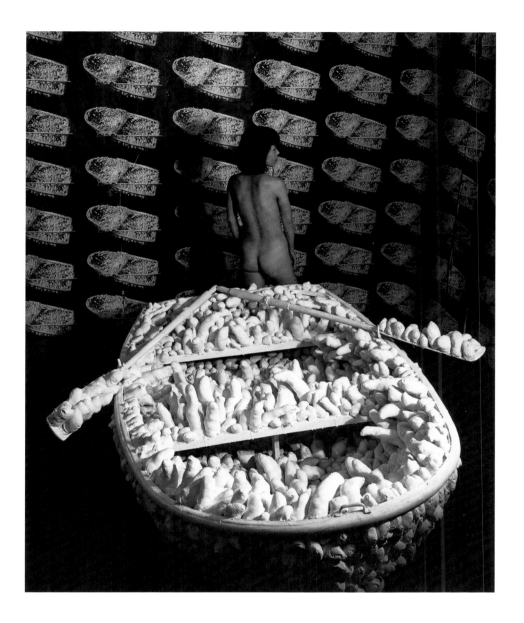

과 예술가의 수작업이 사라짐에 대한 찬양을 보여준다.[38] 구사마의 <보트 쇼>와 같은 환경은 익명의, 산업적 연속성과 오브제에 대한 장악, 소비에 대한 경험을 제공한다. 끊임없이 재현할 수 있는 시뮬레이션에 대해 원본이 지닌 명료한 특권은, 산업적 생산과 대중 마케팅이 현대미술과 원활하고 선정적으로 융합된 위홀의 팩토리 관념과 반대된다.

IV. 명성

구사마가 위홀과 공유했던 것은 대중매체에 대한 매료와 그것이 자신의 아이디어를 홍보하고 확산시키는 데 적합한 가능성에 대한 이해였다. 위홀이 그랬던 것처럼, 명성은 1960년대 중반부터 구사마의 여러 매체 작업에서 주제로 등장했다. <보트 쇼>에서 광고라는 주제를 간접적으로 언급하고, 두 해 뒤에 구사마는 <핍 쇼(혹은 '엔드리스 러브 쇼')>(1966)라는 작업에서 키네틱 아트의 시각적 유혹을 통해 명성의 최음제적 성격을 자극하는 실험을 했다. 네온등이 달린 육각형의 거울 방은 로큰롤이 나오는 시간에 맞춰 빛나며, 관람객은 눈높이에 위치한 구멍으로 이걸 볼 수 있다.[39] <핍 쇼> 무대에서 '배우'를 힐끔 쳐다보는 대신 관람객이 볼 수 있는 유일한 이미지는 키네틱 대형 천막과 같은 세계를 위한, 깜빡거리는 조명에 둘러싸인 거울 벽으로 만들어진 공간에 무한히 반사되는 자신의 모습뿐이다. 구사마 자신이 알몸으로 남근 형상 위에 널브러져 있는 것으로 유명한 1966년의 포토콜라주 같은 작품은 자화상 혹은 퍼포먼스일 뿐 아니라 예술가의 메시지, 비평가의 선언, 매체에 발표한 글과 함께 구사마의 전체 프로젝트에 수반되는 홍보 전략의 중요한 부분이라는 점을 다시금 강조해야 한다.[40]

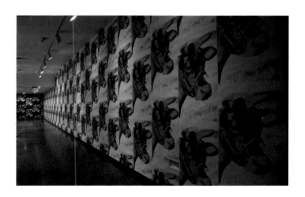

앤디 워홀, <소 벽지>, 1966년,
벽지에 실크스크린, 116x76cm

사진, 영화, 비디오, 보도 자료, 신문 기사로 구성된 이러한 아카이브는 구사마의 방대한 작품과 그녀의 인생 자체를 포함하는 현재형으로서의 퍼포먼스를 기록했다고 할 수 있다. 어쩌면 더 중요한 점은 이러한 자료가 현대미술 커뮤니티의 바깥에 있는 관람객을 향해 구사마의 인생을 예술로서 선전하기 위해 사용되었다는 사실일 것이다. 1960년대 후반까지 구사마가 펼쳐 보였던 프로젝트는 미술 잡지의 엄격한 폐쇄성을 허물었고, 예술가 자신의 노력도 더하여 일반 언론으로도 확산되었다. 1967년에 구사마는 자신이 워홀보다 신문에 더 많이 등장했다고 주장할 수 있었다. 워홀과 마찬가지로 구사마가 대중매체와 맺은 방식은 팝 아트의 등장 이후 대중문화가 고급 예술의 영역으로 침투하는 데 특히 민감했던 예술계에서 호평을 받지 못했다.[41] 구사마의 과도한 자기 홍보와 '선전에 대한 탐욕'에 대한 불만은 이때부터 시작되어 그녀를 따라다녔다. 구사마의 정신질환이 강박적인 작품을 만들도록 몰아댄다는 인식을 반영하듯, 미디어의 주목을 집요하게 추구하는 그녀를 비판하는 이들은 그녀의 프로젝트에서 그것이 갖는 중요성을 이해하지 못한다. 돌이켜보면 구사마가 미디어와 공모를 계속해온 것은 그때나 지금이나 교묘한 패러디이다. 그 요란한 셀프 프로모션 활동은 1960년대부터 현재까지, 전위예술가를 끈질기게 따라온 모순에 대한 과감한 도전이다. 현대미술의 천박한 상품화, 그리고 반대편에서 그런 상품화를 반대하는 요구를 동시에 중재하는 행위로서 그 목적은 예술과 일상을 융합시키는 것이다.

구사마는 1966년 베네치아 비엔날레 비경쟁 부문에 참가하여 악명을 떨쳤다. 그녀는 비엔날레를 발칵 뒤집어 놓았고 졸지에 국제적으로 유명해졌다. 밀라노에 있는 갈레리아 다르테 델 나빌리오(Galleria d 'Arte del Naviglio)의 레나토 카르다초(Renato Cardazzo)는 이탈리아에서 구사마의 작품을 취급했다. 그는 이탈리아관 앞 잔디밭을 구사마를 위해 확보했고, 구사마는 이 자리에서 허가신청서에 적은 대로 '아방가르드의 진정한 본질'을 보여주는 '중요하고 창의적인 새로운 아이디어를 펼쳐 보이려' 했다.[42] 구사마는 카르다초에게 <나르시스 정원>에 대해, 천오백 개의 거울과 같은 플라스틱 공을 키네틱 카펫처럼 잔디밭에 펼칠 거라고만 알려줬다. 1966년 베네치아 비엔날레는 전체적으로 '밋밋하고 지루하다'는 평을 받았지만, 구사마의 '색다른 미러볼 전시'[43]는 시각적인 센세이션이라기보다는 노골적인 스캔들이었다.[44]

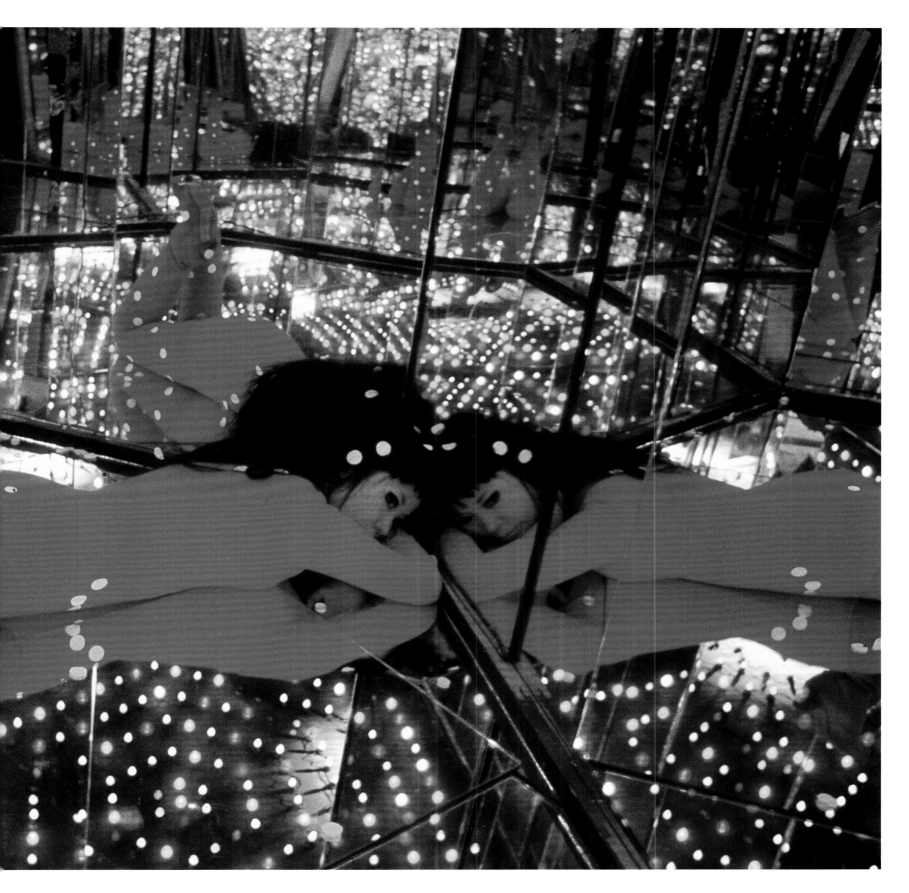

〈나르시스 정원〉이 설치되자마자 기모노 차림의 구사마가 '당신의 나르시시즘을 1,200리라에 팝니다'라고 적힌 간판을 내걸고 관람객들에게 미러볼을 판매했다. '베네치아 비엔날레에서 마치 핫도그나 아이스크림처럼 예술품을 판매한다'는 부적절함에 경악한 조직위원회에서는 이를 경찰에 신고했다. 출동한 경관은 구사마에게 판매를 중지하라고 명령했다. 이에 구사마는 미러볼 대신에 셀프 프로모션 전단지를 나누어주었다. 거기에는 저명한 미술사학자 허버트 리드 경이 구사마에 대해 쓴 '우리의 지각기관을 무시무시한 강렬함으로 압박하는 기묘한 미녀의 사진'이라는 글이 실려 있었다.**45**

여러 국제적인 매체에 〈나르시스 정원〉에 대한 기사가 실렸다. 이 기사들은 베네치아 비엔날레와 같은 국제 전시회의 상업적 성격을 무지막지하게 까발린 구사마의 행동에 대한 충격을 드러냈다. 그리고 모두 자신의 설치물 사이를 기모노 차림이 아니라 붉은색의 육감적인 레오타드를 입고 방방 뛰며 돌아다니는 핀업 사진을 실었다. 이 사진들을 비롯하여 미디어에서 벌어졌던 모든 소동은 구사마가 연출했고, 이는 '중요하고 새로운 창의적 아이디어를 드러내려는' 그녀의 계획의 핵심이었다. 제목으로도 짐작할 수 있는 것처럼 〈나르시스 정원〉은 미디어를 통한 구사마의 홍보 작업이었으며, 설치된 구성 요소를 판매함으로써 조각적인 오브제를 탈물질화하는 것이었다. 구사마는 조각 작품을 판매하는 것이 현대미술의 상품 지향의 논리적인 귀결이라면서, 이탈리아 잡지 『다르 에이전시(D'Ars Agency)』와의 인터뷰에서 이렇게 말했다. '과거에 예술가들은 붓, 물감, 끌을 사용했다. 오늘날 예술가는 오로지 감수성만으로 작업한다. 기술적인 문제 때문에 작품을 만들지 못하는 경우는 없다. 이제는 아이디어만 있으면 누구나 예술가가 될 수 있다.' 구사마는 이렇게도 말했다. '예술가들은 슈퍼마켓에서 판매하는 상품처럼 저렴하고 손에 닿기 쉬운 작품을 만들어서 경제 활동에 참여해야 한다.'**46**

〈구사마의 핍 쇼(엔드리스 러브 쇼)〉,
1966년, 거울, 색조명

카스텔라니 갤러리에 설치된 모습,
뉴욕, 1966년

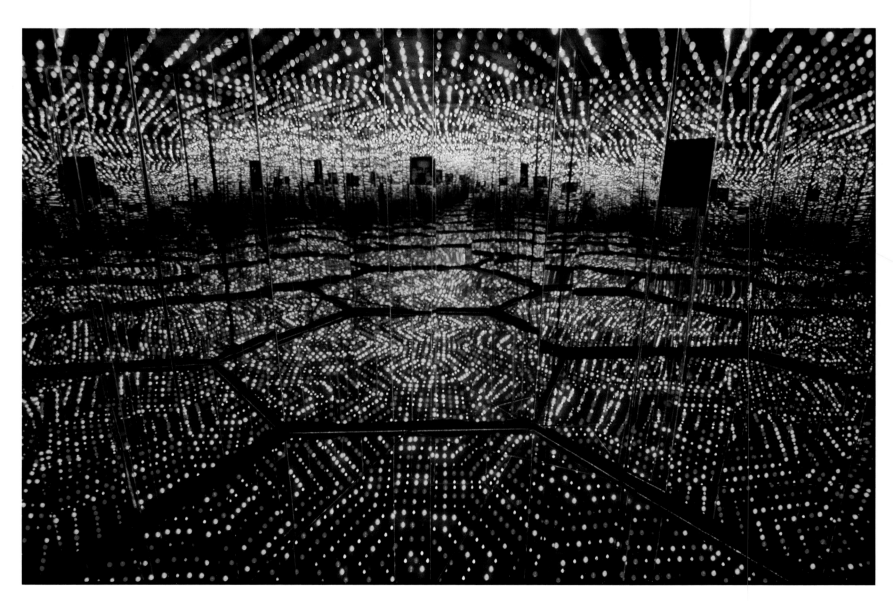

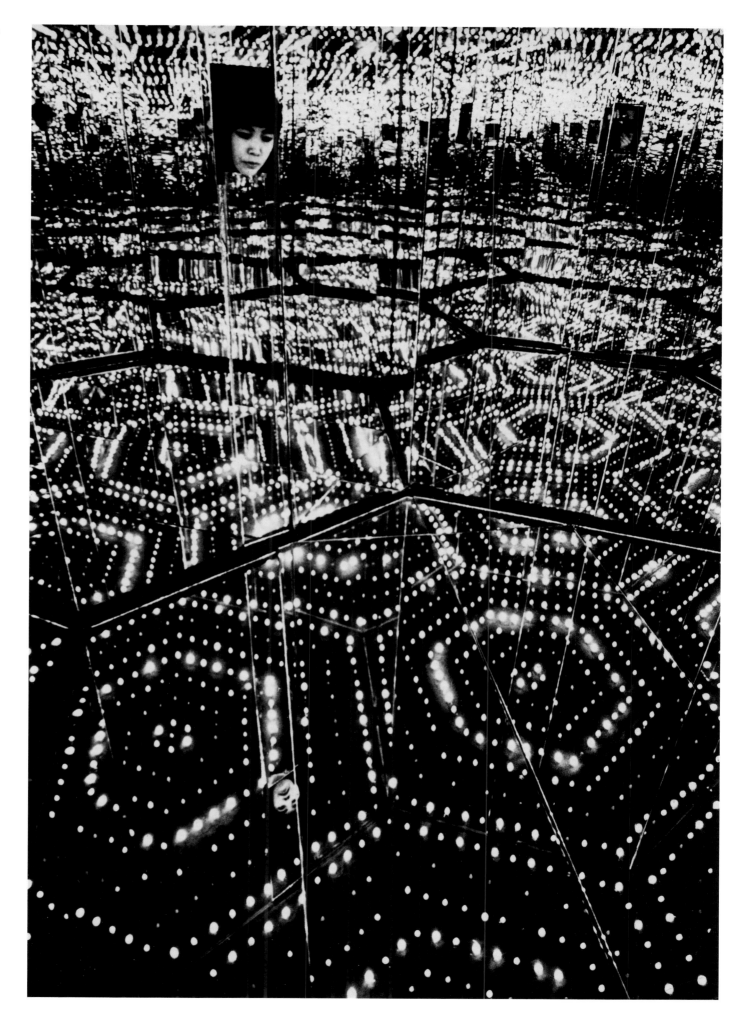

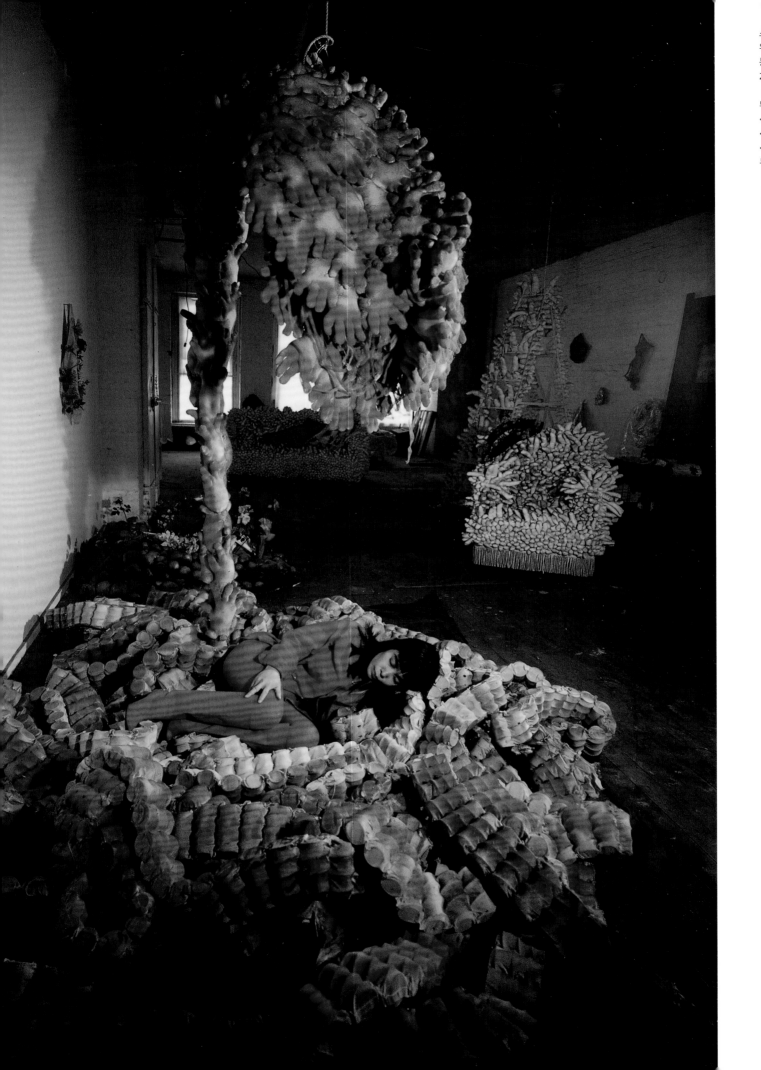


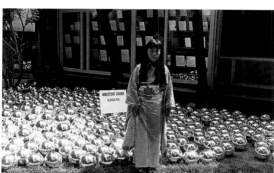

이후 수년 동안 프로모션에 힘을 쏟은 구사마는 현대미술계의 비열한 위선을 단순히 패러디하는 것을 넘어 훨씬 더 급진적인 야심을 드러냈다. 1967년부터 대중을 향한 퍼포먼스에 집중했으며, 그녀의 경력에서 악명을 높이기 위한 지속적인 노력은 명성을 전략적으로 활용하려는 시도라는 것이 분명해졌다. – 그녀의 예술적 페르소나 또는 분신인 망과 점을 세상에 쏟아내어 자신의 목표를 이루기 위한 수단이었다.

<나르시스 정원>의 하이브리드적인 성격이 보여주는 것처럼, 구사마는 키네틱에 대한 시도와 거의 같은 시기에 해프닝 실험을 시작했다. 그녀는 캔버스 작품과 조각 작품으로 채운 공간으로부터 참여적인 키네틱 설치와 퍼포먼스를 거쳐, 자신의 활동을 실시간 사진으로 옮기는 단계와, 대중과 실제로 교류하는 단계로 나아갔다. 1968년의 인터뷰에서 구사마는 '모든 것은 캔버스에 둥근 점을 찍으면서 시작되었다'라고 강조했다.[47] 뉴욕의 거리에서 관람객들과 행인들이 쳐다보는 가운데 사진가를 고용하여 기모노를 차려입고 돌아다니거나 자신이 만든 <집적> 위에 눕곤 했던 초기 퍼포먼스는 그리 주목을 받지 못했다. 1967년부터 1969년까지 뉴욕 곳곳에서 진행했던 '알몸 퍼포먼스'는 미디어의 주목을 끄는 데 성공했다. 구사마는 1967년 겨울과 봄에 비키니 차림의 모델에게 바디 페인팅을 실험해보고는,[48] 그 후 몇 달 동안 매주 토요일과 일요일에 공원에서 일련의 '바디 페스티벌'을 열었다.[49] 구사마는 알몸이 된 관람객들에게 둥근 점을 그려 넣어서 이들을 '예술로 만들었다.' 이러한 이벤트는 '몸을 즐겁게 하라'와 '배워라, 잊어라, 다시 배워라!'라는 슬로건을 담은 발표문으로 커다란 주목을 받았다. 이벤트에는 많은 이가 참여했고, 무엇보다 중요한 점은 대중매체가 구사마에게 '알몸의 여사제'[50] 혹은 더 간단히 '도티'[51]라는 별명을 재빨리 붙였다는 것이다. 구사마는 자신을 널리 알리기 위해, 언더그라운드 영화 제작자 주드 얄쿠트(Jud Yalkut)와 함께 영화 <자기 소멸>(1968)을 만들었다. 16밀리 필름으로 만든 23분짜리 영화로, 그해 여름에 벌였던 알몸 해프닝을 모두 담은 것이었다. 조 존스(Joe Jones)와, 개구리 서른 마리의 소리를 증폭시킨 '톤데프(Tone-Deafs)'의 음악을 배경으로 깔고, 구사마가 자연 속에서 꽃과 동물(지나가는 고양이)에 둥근 점을 그리는 이벤트로 시작하여, 형광 물감을 알몸에 바른 히피들이 서로 몸을 비비고 만져대다가 구사마의 거울 설치물에 누워 아무렇게나 즐기는 '난교' 장면으로 끝난다.

1968년에 구사마는 바디 페스티벌에 방향성을 부여한 변주로서 <신체 폭발>이라는 퍼포먼스를 행했다. 뉴욕 증권거래소, 자유의 여신상 그리고 센트럴파크의 <이상한 나라의 앨리스>상 앞에서 온몸에 점을 찍은 벌거벗은 댄서들이, 나중에 나타난 경관들의 제지를 받기 전까지 로큰롤 음악에 맞춰 빙빙 돌면서 춤을 추었다.[52] 구사마는 이 시기에 행했던 공연을 '사회적 시위'[53]라고 불렀지만, 진보적인 정치적 수사에 대한 피상적인 레토릭은 결국 이런 퍼포먼스의 진짜 테마가 구사마의 '물방울무늬의 상징적 철학'[54]이라는 점을 드러낼 뿐이었다.

<14번가 해프닝>, 1966년, 퍼포먼스

뉴욕, 1966년

'바디 페스티벌'과 마찬가지로, 구사마 자신은 직접 참여하지 않았고, 그룹을 지휘하면서 점으로 덮인 전단지를 배포했다. <월스트리트 해프닝>에서는 '주식은 사기다!'라고 선언했다. 그리고 행인들에게 '월스트리트 사람들을 점으로 지워 버리자'[55]라고 촉구했다. <자유의 여신상> 앞에서 구사마가 나눠준 전단지는 구경꾼들에게 '자유를 위해 벗어던지자!'라고 부추겼다. 전단지에는 유머러스한 광분이 담겨 있었다. '알몸이 되는 건 돈이 들지 않는다. 부동산은 돈이 든다. 주식은 돈이 든다. 오직 달러만이 싸다. 절약하여 달러를 지키자! 우리 허리띠를 졸라매자! 우리 허리띠를 버리자! 바지가 흘러내리도록 내버려두자!'[56]

1969년 8월, 유엔과 선거관리위원회 건물, 뉴욕 지하철에서 알몸 퍼포먼스를 행한 뒤, 구사마는 누드 댄서들을 또 하나의 보루인 뉴욕 현대미술관(MoMA)으로 끌고 갔다. 뉴욕 현대미술관에서 그곳에 전시된 누드 작품들과 함께 벌인 '죽은 이들을 깨우는 엄청난 광란'은 여섯 명의 누드 댄서들이 박물관 조각정원의 수영장으로 걸어 들어가 주변의 예술 작품을 모방한 포즈를 취한 것이었다. 그녀의 선언문에는 이렇게 쓰여 있었다. '이 미술관에서는 옷을 벗으면 르누아르, 마욜, 자코메티, 피카소와 사이좋은 친구가 될 수 있습니다.'[57] 『뉴욕 데일리 뉴스』가 이 해프닝을 표지에 다루면서 한 면의 반을 사진으로 채우고는 '그러나 이것은 예술인가?'라는 표제를 달았다. 구사마는 유럽에 있던 친구에게 이 이벤트를 묘사하면서 '현대미술관에서의 광란'이라는 제목으로 '개인전'을 열었다며 자랑스럽게 썼고 '이것을 찍은 사진은 전 세계 온갖 매체에 실릴 것'이라고 덧붙였다.[58]

구사마의 (의심의 여지없는) 아이러니한 주장에도 불구하고 구사마의 위업에 대한 대중매체의 관심이 커지면서 미술계에서 그녀에 대한 관심은 하락했다. 1960년대 말에 온통 퍼포먼스에 몰두하느라 그녀는 전통적인 갤러리나 미술관에서 전시하는 데 관심을 갖지 않았고, 그러다 보니 회화와 조각 작품의 생산도 적었다. 1968년에 이어 1969년에도 구사마는 자신의 전체 프로젝트를 영리적인 사업으로 만들려 했다. 구사마의 기업은 '영화, 공간 연출, 연극 공연, 회화, 조각, 해프닝, 이벤트, 패션, 바디 페인팅'[59]을 내놓았지만 오래가지 못했다. 마찬가지로 단명했던 '구사마의 패션 컴퍼니'(제휴 회사 '구사마 패션 인스티튜트')와 '구사마의 포스터 코퍼레이션'은 그녀의 <무한의 망>이 담긴 의상과 포스터를 홍보했다. '구사마 광란'과 '스튜디오 원' 같은, '젊고 아름다운 남성과 여성 모델'을 알선하여 바디 페인팅과 관련된 서비스를 제공한다는 미심쩍은 사업도 했다.[60] 뉴욕에서 재정적으로 어려움을 겪고 자신의 퍼포먼스에 대한 관심이 시들해지자 구사마는 1970년에 일본으로 돌아와 오사카와 도쿄에서 일련의 알몸 퍼포먼스를 벌였는데, 이는 바짝 경계하고 있던 당국의 방해를 받았다. 구사마에게 1970년대 초는 전환기였다. 그녀는 시각적인 작업보다 새로이 관심을 갖게 된 소설에 몰두했다. '세계를 점으로 지워 버리려는' 구사마의 싸움을 다룬 기사가 1968년에는 백오십 편이 넘게 나왔는데 1971년에는 한 편도 나오지 않았다. 뉴욕의 예술계와 대중매체에 10년이 넘도록 깊이 관여했지만, 구사마는 마지막으로 해프닝을 벌인 지 두 해도 지나지 않아 잊혔다. 1973년에 구사마는 뉴욕을 떠나 도쿄로 영구 귀국했다.

<걸어 다니는 작품>, 1966년경,
퍼포먼스

뉴욕, 1966년경

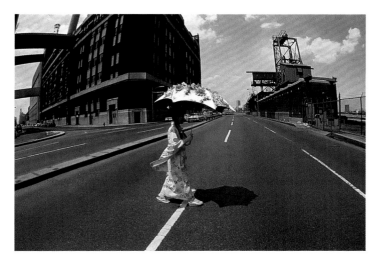

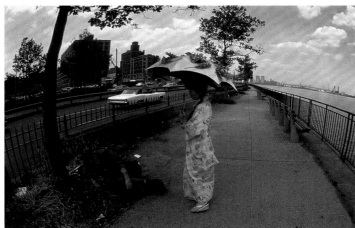

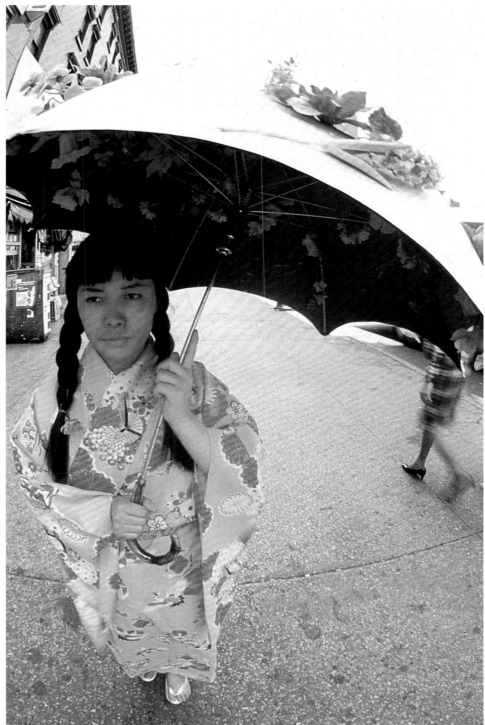

<전쟁 반대 해프닝>, 1968년,
퍼포먼스

트리니티 교회, 뉴욕, 1968년

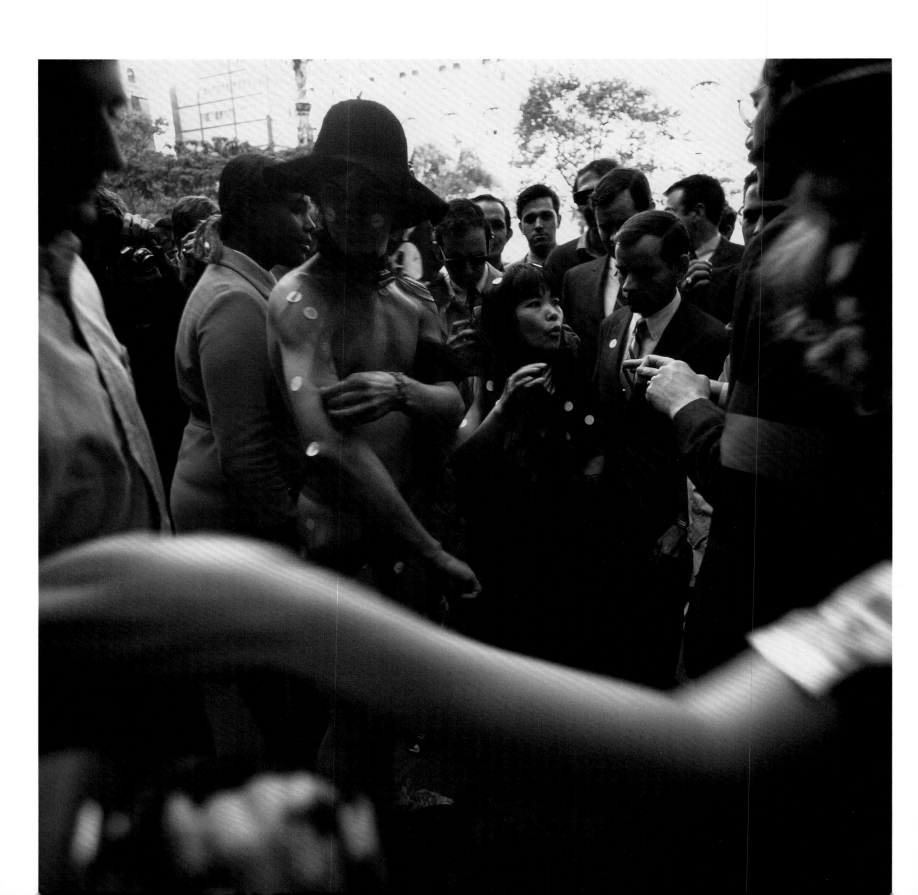

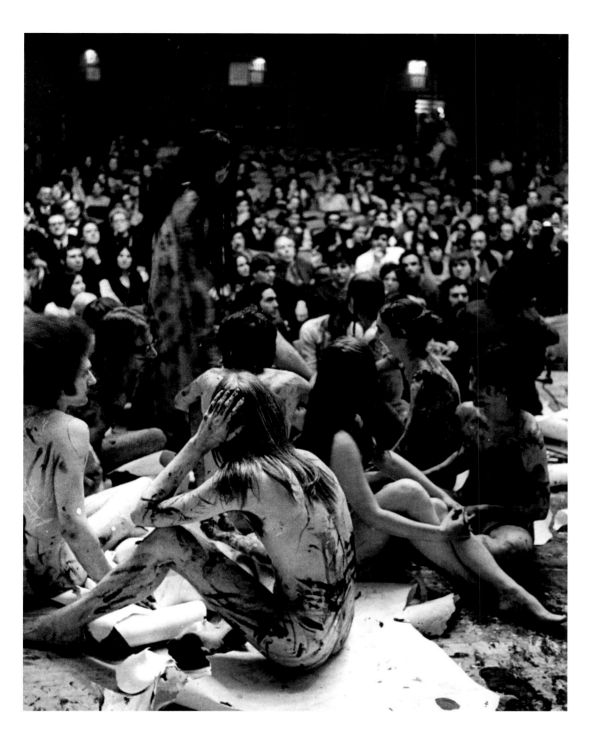

<해프닝>, 1970년,
퍼포먼스

뉴 스쿨 포 소셜 리서치,
뉴욕, 1970년

V. 다시 일본으로

뉴욕에서 10년 넘게 지내다 보니 일본에서의 삶과 경력에는 그만큼의 공백이 생겼다. 비록 해외에서 그녀가 펼친 활동은 매우 중요하고 전체 경력과 연속성을 갖기는 하지만, 그녀는 20년 동안 미국과 서유럽에서 잊힌 존재였다. '세상이 나를 잊은 것 같았다.' 1992년 구사마는 이렇게 썼다. '[그러나 그것은] 나에 대한 정보가 부족했던 것뿐이다.'[61]

구사마는 1975년부터 일본에서 다시 작업을 선보이기 시작했지만, 7년이 지난 1982년에야 도쿄의 유명 갤러리에서 그녀의 주요 개인전이 열렸다. 알렉산드라 먼로가 이 시기의 구사마에 대해 탁월하게 개괄한 대로, 비록 일본 비평가들은 뉴욕에서 구사마가 벌였던 거창한 활동을 잘 알고 있었지만, 일본에 돌아온 첫 몇 년 동안 구사마는 자신의 작업을 1960년대 이후 일본의 예술적 환경에 동화시키는 데 어려움을 겪었다.[62] 일본으로 돌아온 뒤, 시각예술가로서의 활동을 재개하기 전 2년 동안 구사마는 소설, 단편, 시를 썼다. 그녀의 첫 번째 소설 『맨해튼 자살 중독』이 1978년에 출간되었다. 이후 그녀는 열여덟 편의 소설을 더 내놓았다. 먼로는 구사마의 조형 작품과 소설이 '그녀가 사로잡혀 있던 트라우마, 환영, 초자연적인 체험에서 반복적으로 나왔다는 점에서 연원이 같다'라고 주장했다. 그리고 일본의 문학 팬들은 구사마가 쓴 글을 통해 그녀를 다시 발견했다. 그 소설의 노골적인 성적 묘사, 생생하고 거친 분위기, 맨해튼 하위문화의 이국적인 분위기를 환각적으로 묘사한 점에 흥미를 느꼈다.[63] 일본에 다시 정착한 첫 해에 구사마는 도쿄의 인기 지역인 신주쿠에 있던 미술 치료 전문 병원에서 정기적인 정신질환 치료를 받았다. 1977년에는 아예 이 병원으로 들어가서 줄곧 살게 되었는데, 병원 근처에 있던 아파트와 스튜디오는 그대로 유지했다.

1980년대 초반에 구사마는 회화 작업을 다시 시작했고 〈집적〉의 규모를 키워 조각과 설치 작품으로 만들었다. 그녀 세대의 다른 예술가들처럼 구사마 또한 반복, 그물, 점, 남근 형상에 대한 특유의 강박관념을 끝없이 변주하면서 새로 만들었다.[64] 1980년대에 만든 〈무한의 망〉일부는 1960년대 초에 제작했던 작품과 비슷했기에, 일본에서 만들었는데도 뉴욕 시절의 작품으로 오해를 받는다.[65]

하지만 구사마는 조르조 데 키리코가 나이 든 뒤로 '고전적'회화를 거듭 복제했던 것처럼 자기 복제에 빠지지는 않았다. 1980년대와 1990년대 말에 구사마가 만든 작품은 1950년대와 1960년대와는 달리 두 가지 중요한 요소가 결여되어 있었다. 기계적인 방식 대신에 수공예적인 아름다움을 강조했던 점, 그리고 거기서 부수적으로 생겨난, 특유의 모티프에 애초부터 담겨 있던 자기 언급적 추상이 그것이다.

이 시기에 제작된 후기 회화들에서 그물과 점, 그리고 생물을 연상시키는 형태들은 여러 개의 캔버스로 이루어진, 공간 전체를 채우는 작품들에 담겨 등장한다. 이 작품들은 마치 스텐실로 작업한 것처럼 평평해 보이지만 실제로는 아크릴 물감으로 하나하나 그린 것으로,

1960년대 초반의 〈무한의 망〉에서는 결여되었던 체계적인 연속성을 보여준다. 최근 작품은 표면이 또 확연하게 달라졌다. 구사마의 훌륭한 〈무한의 망〉회화와 구아슈는 늘 시각적으로 진동한다. 초기의 〈무한의 망〉에서는 물감이 칠해진 표면에서 나선형으로 보이는 세포와 같은 덩어리로 구성된 무질서한 원형 군집을 그려서 이런 효과를 얻었다. 구사마가 뉴욕에서 그린 모든 회화는 유화이며, 물감을 자유분방하게 칠하는 그녀의 방식은 불균질한 질감과, 그녀가 탁월한 감각으로 구사한 필치로 관능적인 느낌까지 불러일으키는 걸작들이다. 1980년대와 1990년대의 회화들은 절제되고 평평한 아크릴 회화로서 광학적인 현란함은 여전하지만, 이는 가공된 색과 각 요소의 병렬로 이루어진 것이다. 기이한 레이스 편물처럼 두껍게 칠해진 초기 〈무한의 망〉이 구사마의 시그니처라면, 1980년대와 1990년대의 하드에지와 냉엄한 패턴 회화는 그녀의 로고를 배열한 것이라고 할 수 있다. 구사마는 마침내 자신의 정체성이 확립되고 이를 한껏 확산시키고 변주할 시기가 왔다는 걸 깨달은 것처럼 보인다.

<잠에 대한 선언>, 1985년, 봉제 직물, 파운드 오브제, 나무, 페인트, 245x365x30cm

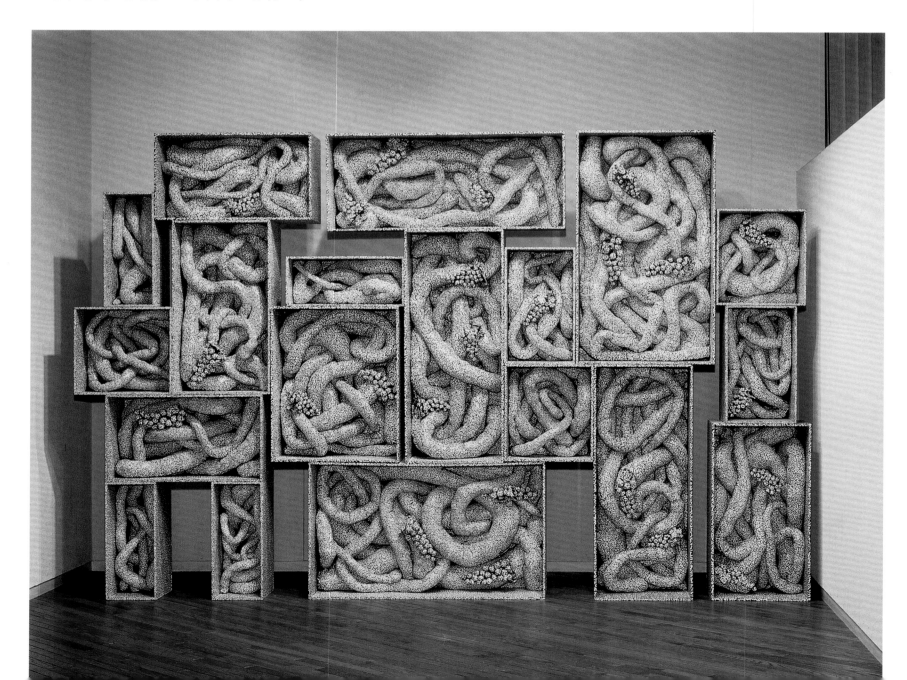

<꿈속의 잔설>, 1982년,
봉제 직물, 나무, 페인트,
180x332x22cm

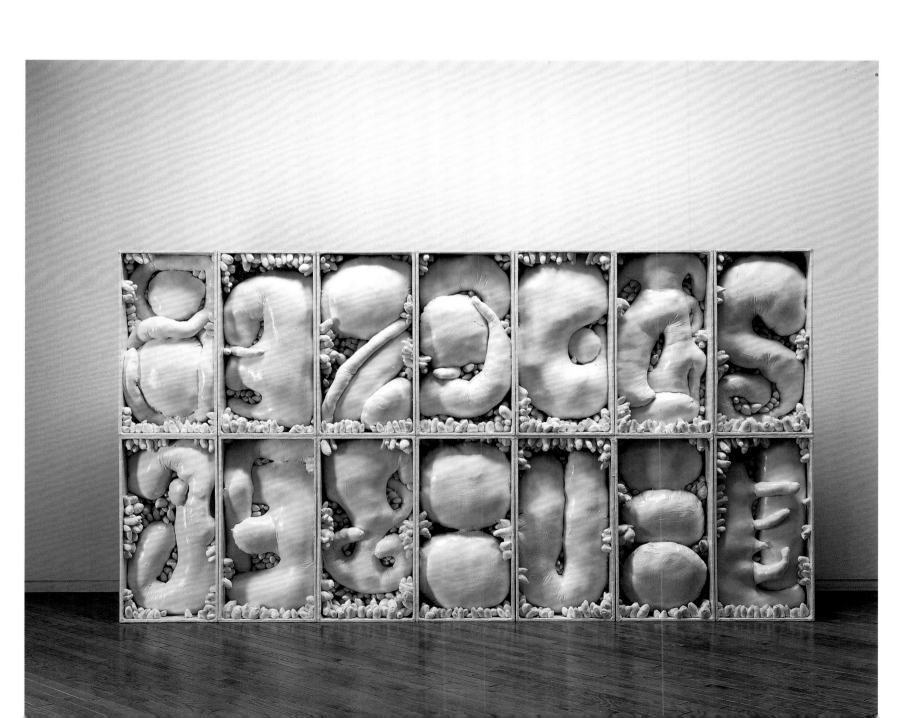

<1억 광년의 소성단>(세부),
1989년, 삼폭화, 캔버스에 아크릴,
각각 194x130.3cm

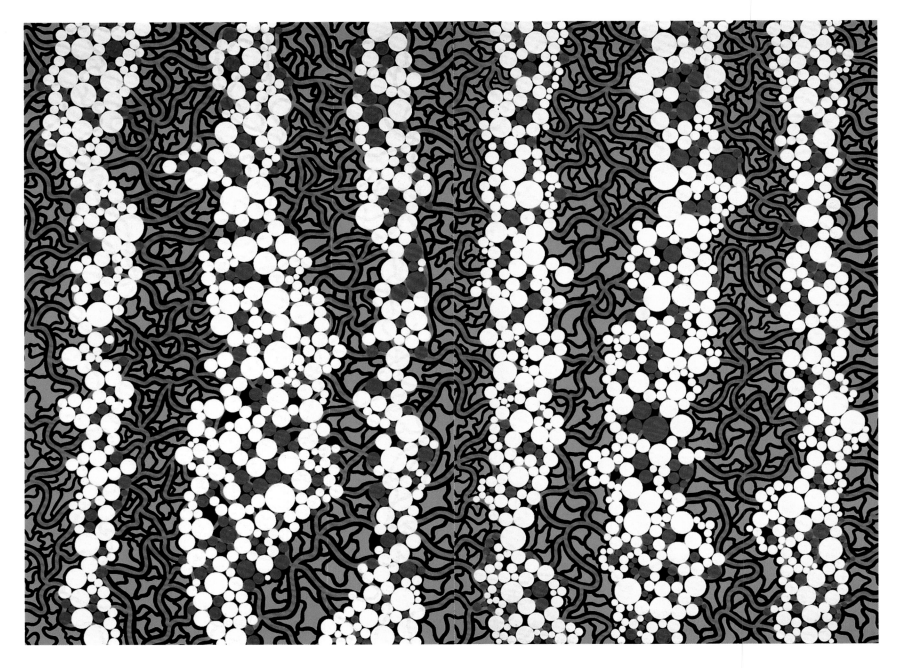

<천국으로 가는 포근한 계단>,
1990년, 캔버스에 아크릴,
162x130cm

<불꽃>, 1992년, 캔버스에 아크릴,
삼폭화, 각각 194x130.3cm

하지만 후기의 회화는 무기적인 만듦새는 1960년대의 작품보다 훨씬 추상성이 약하다. 즉 패턴으로서의 성격이 덜하다. 구사마가 일찍이 일본에서 그렸던 정물화에 씨앗들이 배열된 모습에서 초기의 그물 패턴을 알아볼 수 있었던 것처럼 지난 10년간 많은 작품에서 반복된 모티프는 점, 그물, 남근과 시각적으로 관련되지만 그 형태는 완전히 독특하다. 이러한 캔버스 작품에서 정자(精子)와 같은 싹이 구불구불 이어지고, 갖가지 크기의 반투명한 물방울무늬가 물속의 거품처럼 다채로운 배경 위에 떠돌고 있다. 1960년대의 작품은 번호와 알파벳으로 제목을 붙였지만 은유적인 성격이 강조되었다. 봄날의 녹색을 배경으로 밝은 빨간 무당벌레 모양의 물방울무늬가 꼬물거리듯 곁들여진, 여러 점의 캔버스로 구성된 거대한 회화에는 <생명의 경이>(1989)라는 제목이 붙었다. 같은 해에 제작된 마찬가지로 대작인 <1억 광년의 소성단>에서는 라즈베리 색의 혈관과도 같은 그물 무늬가 레몬옐로의 배경을 덮고, 흰 거품 모양의 점이 거기에 겹쳐져 전체적으로는 하나의 생태계처럼 보인다. 이와 비슷하게, 봉제 직물로 만든 남근 형상의 <집적>은 계속해서 파운드 오브제를 대량으로 사용했지만, 1990년대 들어서는 너무 평범해져 성적인 형태를 잃고 길쭉한 촉수가 되었다. 그것들은 해양 생물처럼 꼬물거리나 감기면서 감자나 조롱박이나 구근처럼 겹쳐 쌓여 짓눌리거나 끊어지는, 거대하고 모호하게 의인화된 인플레이터블로 모습을 바꾸었다.

VI. 다시 명성을 얻다

일본에서 구사마의 작업에 대한 인식은 꾸준히 성장하여 1993년에 구사마는 베네치아 비엔날레에서 일본을 대표하는 최초의 개인이자 여성으로서 선택받는 명예를 누렸다. 베네치아 비엔날레 일본관의 커미셔너인 다테하타 아키라는 구사마의 경력을 조망하는 작은 회고전을 기획했다. 이 전시에는 초기의 <무한의 망>과 최근 제작한 회화 작품, 첫 번째 조각 작품인 <집적 NO.1>(1962)을 최근 제작한 <집적>과 함께 요란한 핏빛으로 칠한 장갑과 침대 스프링으로 만든 공중에 매달린 조각 <나의 꽃 침대>(1962), 1980년대와 1990년대에 제작한 수많은 상자형 조각 작품이 포함되었다. 이로부터 27년 전에 베네치아 비엔날레에서 논란 속에 데뷔를 했던 때와 방향은 다르지만 연속적인 성격을 띠었다. 예술가 자신의 존재가 작품의 불가결한 요소였던 터라, 구사마는 이번 전시에 설치된 <거울의 방(호박)>에서도 퍼포먼스를 벌였다. 1960년대 중반에 발표한 2점의 설치 작품 <구사마의 핍 쇼>와 <무한한 거울의 방>을 훌륭하게 결합한 1993년판 <거울의 방(호박)>은 노란색과 검은색의 점으로 바닥부터 천장까지 덮은 대형 설치 작품이었다. 이 작품의 한복판에는 1965년의 <구사마의 핍 쇼>를 연상시키는 작은 창문이 하나 달려 있었다. 1965년의 <무한한 거울의 방>에서처럼 이 창문으로 호박 모양의 등롱이 끝없이 펼쳐진 들판과도 같은 광경을 들여다볼 수 있었다. 이 호박은 모두 상자의 바깥쪽 공간과 마찬가지로 노란색과 검은색의 점으로 덮여 있었다.

전시 오프닝에서 구사마는 마법사의 긴 로브를 입고 뾰족한 모자를 쓰고 나타났다. 이는 <무한의 망>과 <집적>과 상호작용했던 초기의 퍼포먼스를 상기시키는 방식으로 주변 환경과 조화를 이루고, 설치 작품과 어우러지게 만들었다. 설치 작품의 시각적인 일부인 구사마는 공간에 들어온 모든 이에게 검은색 물방울의 호박이 그려진 작은 노란색 지팡이를 나눠주는 능동적인 에이전트였다. 이 작은 호박은 예술가가 첫 번째 베네치아 비엔날레

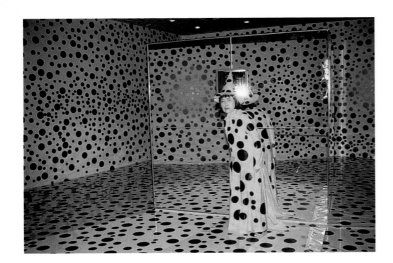

<거울의 방(호박)>, 1991년,
거울, 나무, 혼합매체 호박,
물감, 200x200x200cm

<거울의 방(호박)>(외부 경관),
1991년, 거울, 나무, 혼합매체,
호박, 200x200x200cm

다음 쪽
<거울의 방(호박)>(내부 경관),
1991년, 거울, 나무, 혼합매체,
호박, 200x200x200cm

의 <나르시스 정원>에서 개당 1,200리라에 팔았던 미러볼을 직접적으로 연상시킨다. 1966년에 미러볼을 팔았던 건 폐쇄적이고 상업적인 예술계에 대한 응징이었다. 1993년의 기념품 선물은 그녀가 성공의 정점에 도달했다는 자축의 표시였으며, 다른 한편으로는 그녀의 작품을 더 많은 청중에게 친숙하게 알리려는 홍보 활동이었다.

최근 전시에서 구사마는 1960년대 중반에 <드라이빙 이미지> 설치에서 보여준 아이디어로 되돌아왔다. 벽 전체를 덮는 벽화 크기의 회화가 <집적 가구>의 배경 역할을 하고, 캔버스 밖으로 넘쳐나는 <무한의 망>이 마네킹을 덮고 있다. 또 1960년대의 작품에서처럼 수작업으로서의 성격도 뚜렷해졌다. 이것은 미국과 유럽에서 구사마의 1960년대 작품에 대한 관심이 되살아난 것과 동시에 일어난 양상이다. 20년의 공백을 거친 뒤, 구사마의 작품은 미국으로 귀환했다. 맨해튼의 국제 현대미술센터에서 1989년에 잠깐 열린 전시는 크게 홍보하지 않고 시작했지만 많은 관객을 모았고,[66] 1998년 로스앤젤레스 카운티 미술관과 뉴욕의 MoMA에서 개최된 전시에서는 그녀의 뉴욕 시기에 대한 상세한 평가가 이루어졌다.[67] 이러한 전시를 비롯하여 수많은 소규모 전시를 통해 구사마가 맨해튼 시절에 만들었던 것들 중에서 가장 단순하고 미니멀한 작품인, 모노크롬 대형 회화 <무한의 망>과 첫 번째 흰색 <집적> 조각이 특히 주목을 받았다.[68]

구사마의 수공예적이고 미니멀한 작업이 인기를 끈 것은 그녀가 1960년대 중반에 잠깐 작업했던 퍼포먼스가 대중에게는 납득하기 어려웠기 때문이라고 생각할 수도 있다. 그러나 이는 지난 몇 년 동안 미국과 유럽에서 더 인간적인 형태로 모더니즘을 되살리려는 경향과 연관 지을 수 있다. 놀랄 것도 없이 미니멀을 모던의 환유어로서 종종 사용하는 이런 경향은 인테리어 디자인과 심지어 패션에서도 분명하게 나타난다. 그러나 제도 비판 혹은 아이러니한 자기부정을 표현하고[69] 정체성을 기반으로 한 내러티브를 내보이는 매체로서 일련의 반복의 사용, 모노크롬과 그리드와 같은 미니멀리즘의 차가운 기하학을 활용한 젊은 세대 예술가들의 작품에서 가장 뚜렷하다.[70] 모던의 재고찰은 브라질인 헬리오 오이티시카와 리지아 클라크 그리고 이탈리아의 피에로 만초니 같은 예술가들을 포함한다. 이들의 작품이 (의식적이든 무의식적이든) 시각적으로 그 기준에 맞기 때문이다. 하지만 이들 예술가는 전후 예술의 역사에 대한 세계적인 고찰이 이루어지기 전까지는 무명이었다. 오늘날 회고에 포함된 모더니스트들은 구사마처럼 여성, 유색인종 혹은 비서구권 배경을 가진 사람들이며 최근 혁신된 모더니즘의 따뜻함을 강화하는 데 기여했다.

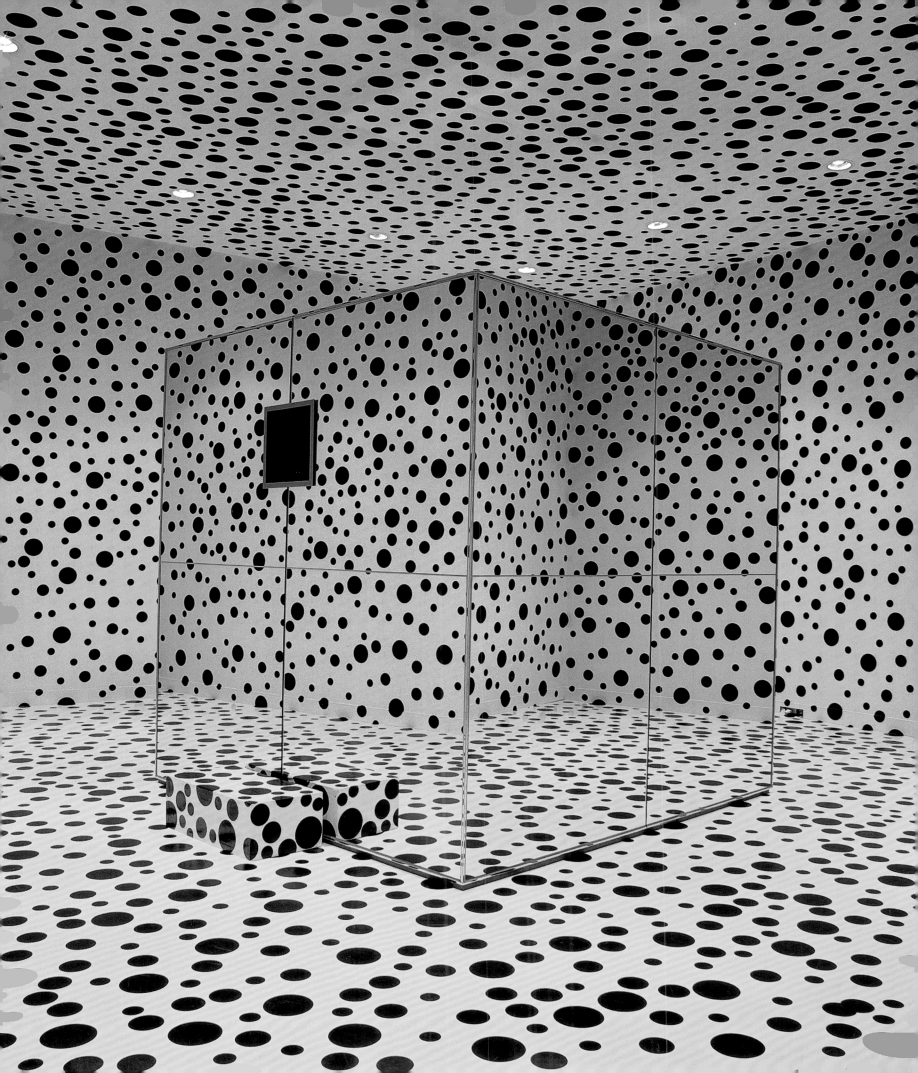

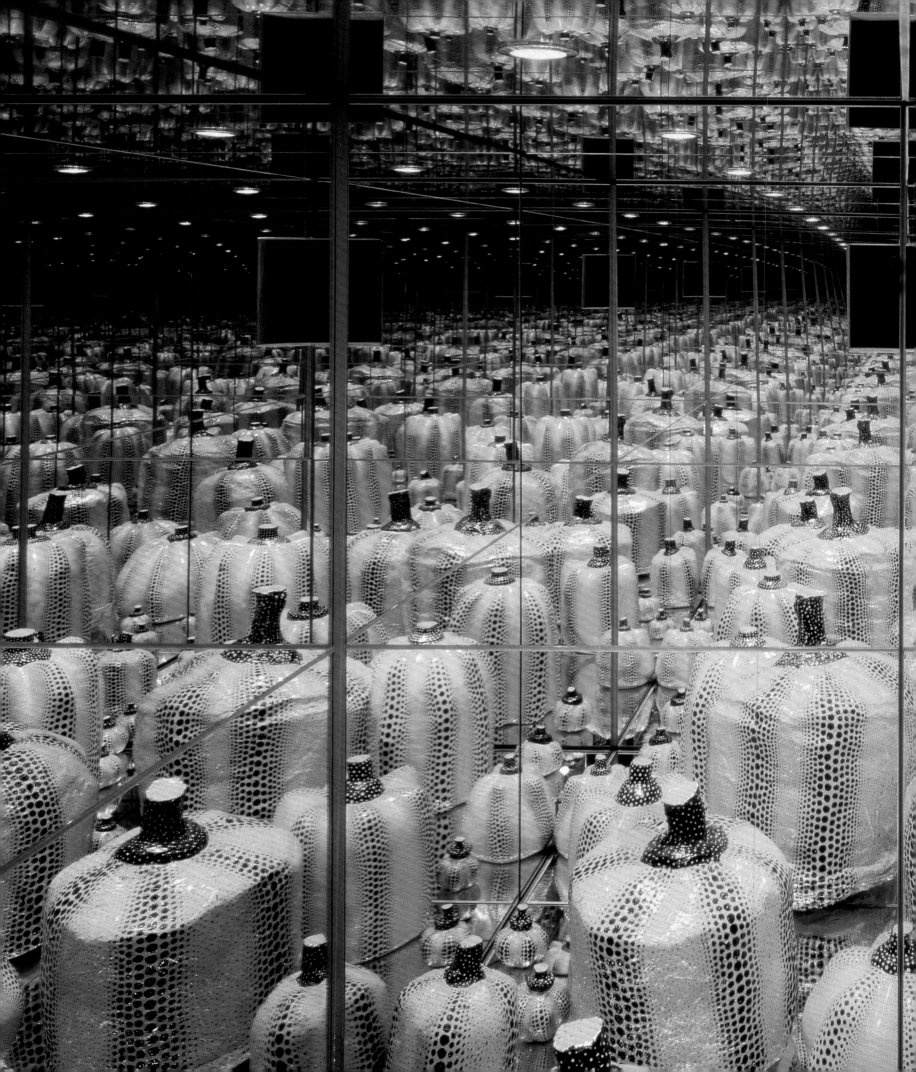

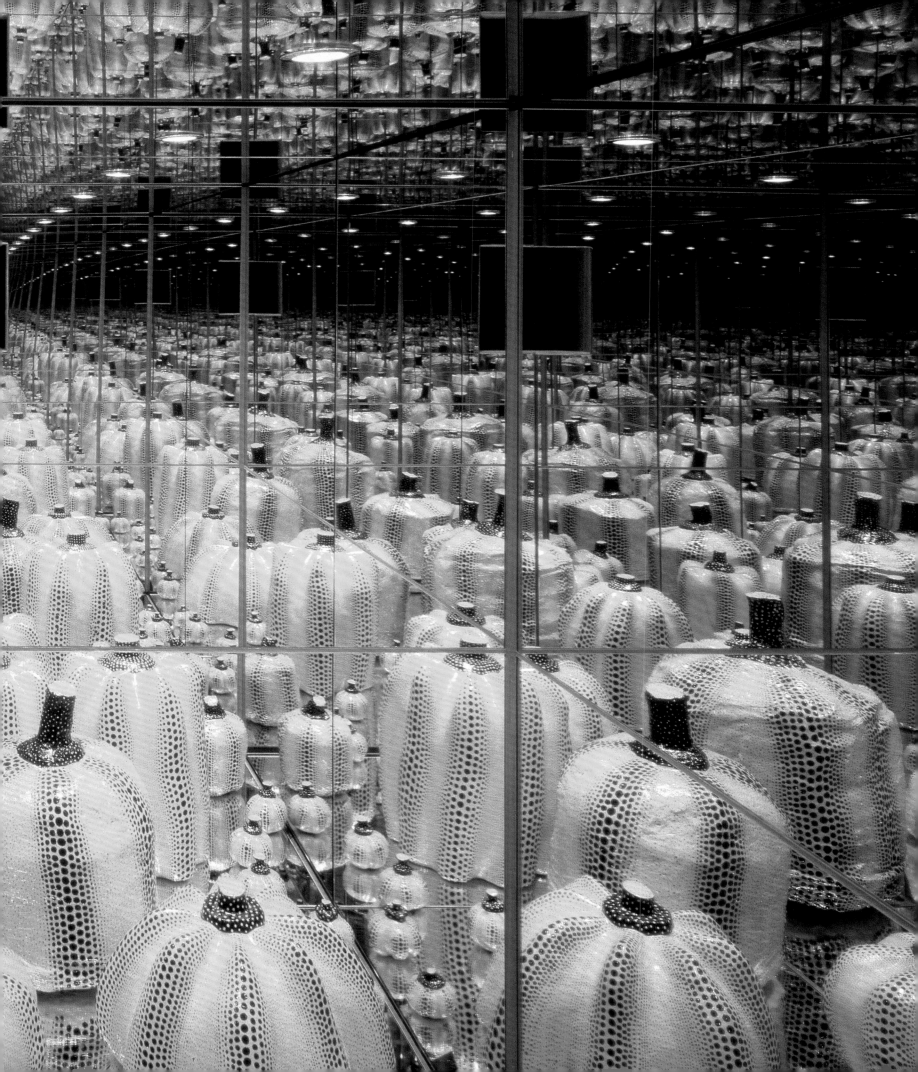

왼쪽부터
<점들의 집적>, 1995년, 캔버스에
아크릴, 288x226cm

<반복>, 1998년, 봉제 직물, 나무,
페인트, 120조각, 각각 38x26x15cm

아래
<무한의 망에 소멸된 비너스상>,
1998년, 나무, 캔버스, 마네킹, 아크릴,
각각 228x146x60cm

로버트 밀러 갤러리에 설치된 모습,
뉴욕, 1998년

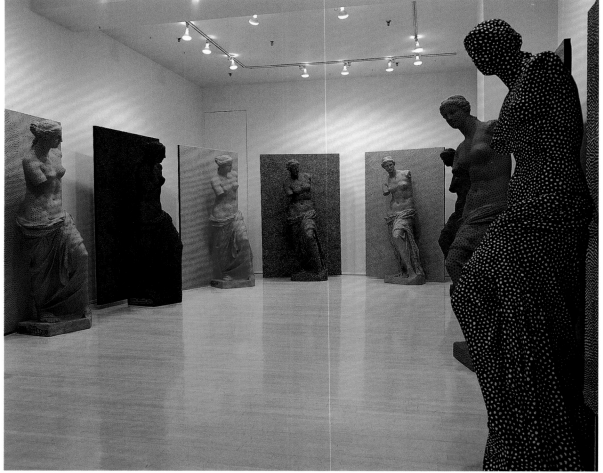

구사마 야요이의 초기 작품은 1960년대 시각 문화 - 지금도 여전히 건설 중인 - 역사를 이해하는 데 도움을 준다. 그러나 1960년대에 구사마가 거둔 성취에 대한 이해가 1960년대 모더니즘이 여성적이고 다문화적인 얼굴을 가졌다거나 1990년대에 구사마가 내놓은 작품의 맹아라는 인식으로 이어지는 건 곤란한 노릇이다. 이는 40년 동안 지속되어 온 프로젝트의 한 단면일 뿐이기 때문이다. 구사마의 초기 작품에 드러나는 요소 - 반복하는 성향, 모노크롬, 파운드 오브제의 사용 - 는 1960년대 뉴욕, 밀라노, 암스테르담 등지에서 진행되던 흐름과 공명한다. 그러나 구사마의 작품을 전체적으로 보면 저돌적인 반복, 키치적이고 몰취미적이고 어떤 때는 추한, 괴상한 모더니즘이라는 것은 금방 알 수 있다. 유망한 갤러리에서 경력을 쌓은 거의 4년 동안, 구사마는 모노크롬적 제한을 버렸다. 모든 표면을 기세 좋게 덮는 그물의 제스처는 수동적인 것에서 전염병처럼 퍼질 수 있는 능동적인 모티프로 바뀌었다. 이는 단순히 눈길을 끄는 패턴으로 더 크고 다양한 표면을 덮는 수단이었을 뿐만 아니라, 결정적으로 바로 우리의 세계로 침입하려는 전략이 되었다.

구사마 작품의 '불균질성'이라 완곡하게 불린 것은 그 몇몇 측면을 받아들일 수 없는 우리의 능력 부족의 문제는 아니다. 오히려 그것은 어떤 종류의 운동이나 그룹에도 동화되지 않으려는 구사마의 지속적인 저항의 증거이다. 구사마의 작품은 제작되고 발표되기만 하면 그 시각적, 감각적 과잉과 에고이즘, 노골적인 섹슈얼리티를 받아들이기에는 너무도 경직된 미술계와 맞선다. 하지만 그녀의 의지에 따라 초기의 드로잉부터 최신작까지 어느 것이나 미숙한 것, 분노하는 것, 난감한 것, 급진적

인 채로 변하지 않았다는 것이 그녀 작품의 탁월함이다. 수공예적이든 그렇지 않든 광학적인 공상, 1960년대에 야외에서 행했던 이벤트, 그리고 생물형태적인 기괴함의 혼합물이라는 작품의 특징은 '미니멀리스트'라는 말로 묶을 수 있는 것이 아니다. 하지만 전 세계의 젊은 예술가들의 아틀리에에서 이런 종류의 육체지향적이고, 의식적으로 여러 작품을 참조한 하이브리드를 볼 수 있다. 1960년대의 구사마의 작품은 다문화적인 회고적 수정주의가 새로이 융성하는 데 하나의 역할을 했을지도 모르지만, 전면적인 시각적 성격과 의식적인 반혁신성을 갖춘 신작은 우리의 감각에 직접적으로 호소한다.

그러나 어떤 의미에서 구사마의 시대가 왔다는 표현은 적절하지 않다. 구사마는 아무도, 아무것도 기다리지 않고 수십 년 동안 예술을 애호하는 소수가 아니라 더 넓은 세상을 향해 자기 자신과 작품을 끝없이 변주하며 표현해왔기 때문이다.

(2000년의 저술)

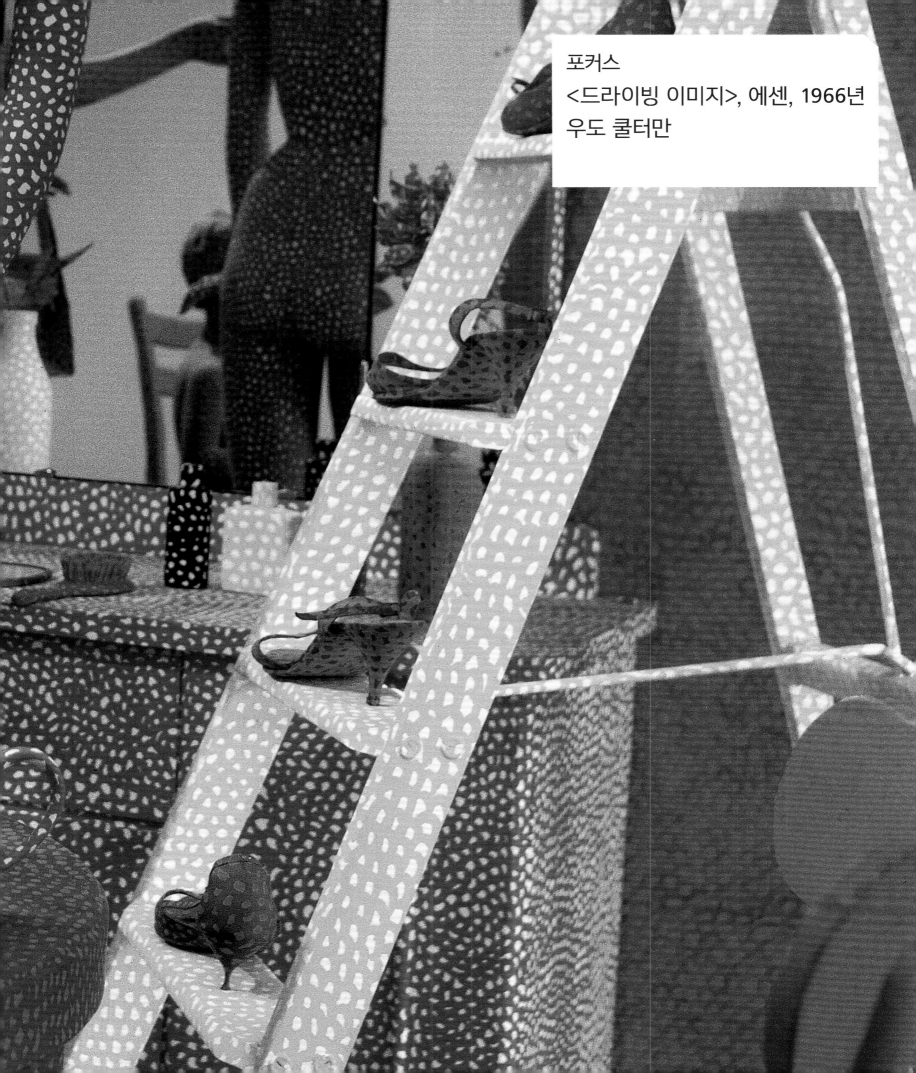

포커스
<드라이빙 이미지>, 에센, 1966년
우도 쿨터만

다음 쪽과 이전 쪽
<드라이빙 이미지>, 1959–1966년,
나무, 캔버스, 마네킹, 가정용품,
페인트, 마카로니 카펫, 사운드 트랙

갈르리 M.E. 텔렌에 설치된
모습, 에센, 독일, 1966년

I

1966년 4월 29일, 뉴욕에서 활동하던 구사마 야요이의 전시가 독일 에센의 갈르리 M.E. 텔렌에서 열렸다. 구사마는 그때까지 독일 대중에게 거의 알려지지 않은 예술가였다. 이 전시는 완전히 새로운 경험을 선사했고, 예술에 대한 관람객들의 인식을 크게 확장시켰다. 주최 측에서는 내게 전시를 맡기면서, 이전에 독일에서 개인전을 연 적이 없는 예술가를 선정하도록 요청했다.[1] 이는 어려운 과제였다. 나는 1959년에서 1964년까지 에센에서 그리 멀지 않은 레버쿠젠의 시립미술관에서 디렉터로서 비슷한 시도를 했던 터라 이미 구사마의 작품을 알고 있었다. 게다가 <무한의 망> 연작에 속하는 <구성>(1959)을 1960년 봄에 그곳 미술관에서 열린 단체전 '모노크롬 회화'에 포함시켜 젊은 예술가인 그녀가 유럽에 처음 선보이도록 했다.[2] 국제적 경향으로서의 모노크롬 콘셉트를 탁월하게 변주한 이 작품은 독일의 예술 그룹 제로의 작품이 포함된 전시에 잘 어울렸다. 여기에는 다음과 같은 예술가들의 작품이 전시되었다. 하인츠 마크, 오토 피네, 귄터 우커, 이탈리아 예술가 루치오 폰타나, 프란체스코 로 사비오, 엔리코 카스텔라니, 피에로 만조니, 그리고 프랑스 예술가 이브 클랭.

에센 전시에 선보인 구사마의 <드라이빙 이미지>(1959–1966)는 회화 작품 <무한의 망>이 벽에 걸리고, 건조한 마카로니가 바닥에 깔리고, '성인' 여성 마네킹과 그보다 더 작은 '소녀' 마네킹, TV 세트, 거울이 달린 화장대, 주방 의자와 차 테이블 세트, 그리고 사다리에 한 짝씩 놓이고 바닥에 흩어진 하이힐로 구성되었다. 이 모든 것이 구사마의 강박적인 작업에 나타나는 특유의 보색인 그물 무늬와 점으로 뒤덮였다. '드라이빙 이미지 쇼'라는 제목이 붙은 이 전시에는 다섯 개의 부제가 달렸다. '섹스 강박', '음식 강박', '강박 가구', '반복되는 방', '마카로니 비전'이다.[3]

1959년에 처음 구상된 '드라이빙 이미지 쇼'는 앞서 더 다채로운 요소로 구성된 두 가지 초기 버전으로 1964년 뉴욕의 카스텔라니 갤러리와 1966년 밀라노의 갈레리아 다르테 델 나빌리오에서 선보였다. 1964년의 인터뷰에서 구사마는 <드라이빙 이미지>에 대해 이렇게 말했다. '내 작품 <집적>은 내 안에서 반복되는 이미지를 보여주려는 깊고 강력한 충동에서 나온 것이에요. 이 이미지가 자유롭게 펼쳐지면 시간과 공간의 제한을 뛰어넘어요. 사람들은 그것이 일단 시작되면 스스로 추진력을 발휘하는 거부할 수 없는 힘을 보여준다고 했어요.'[4]

에센 전시 카탈로그에서 나는 구사마의 작품은 로이 리히텐슈타인, 클래스 올덴버그, 조지 시걸, 마리솔과 같은 미국의 동료 예술가들뿐 아니라 클랭, 폰타나, 그룹 제로와 눌을 비롯한 유럽 예술가들과 '신경향'으로 알려진 맥락에서 파악되어야 한다고 주장했다.[5] 구사마의 작품은 당시에 대립된 전통으로 여겨졌던 두 대륙의 예술적 경향을 결합시킨 것으로 볼 수 있었다. 그것은 구조적인 명확성과 감정적인 암시성을 결합시켜 그 시대의 양극화된 국제 예술 경향의 맥락에서 독특하고 비상한 힘을 강화했다. 이브 클랭은 이를 '새롭고 경계가 없고 고정되지 않고 비구성적이고 주제가 없는 예술'[6]이라고 했다.

<드라이빙 이미지>에 대한 에센에서의 반응은 흥미로웠다. 이 작품은 배경에서 크게 연주되는 비틀즈의

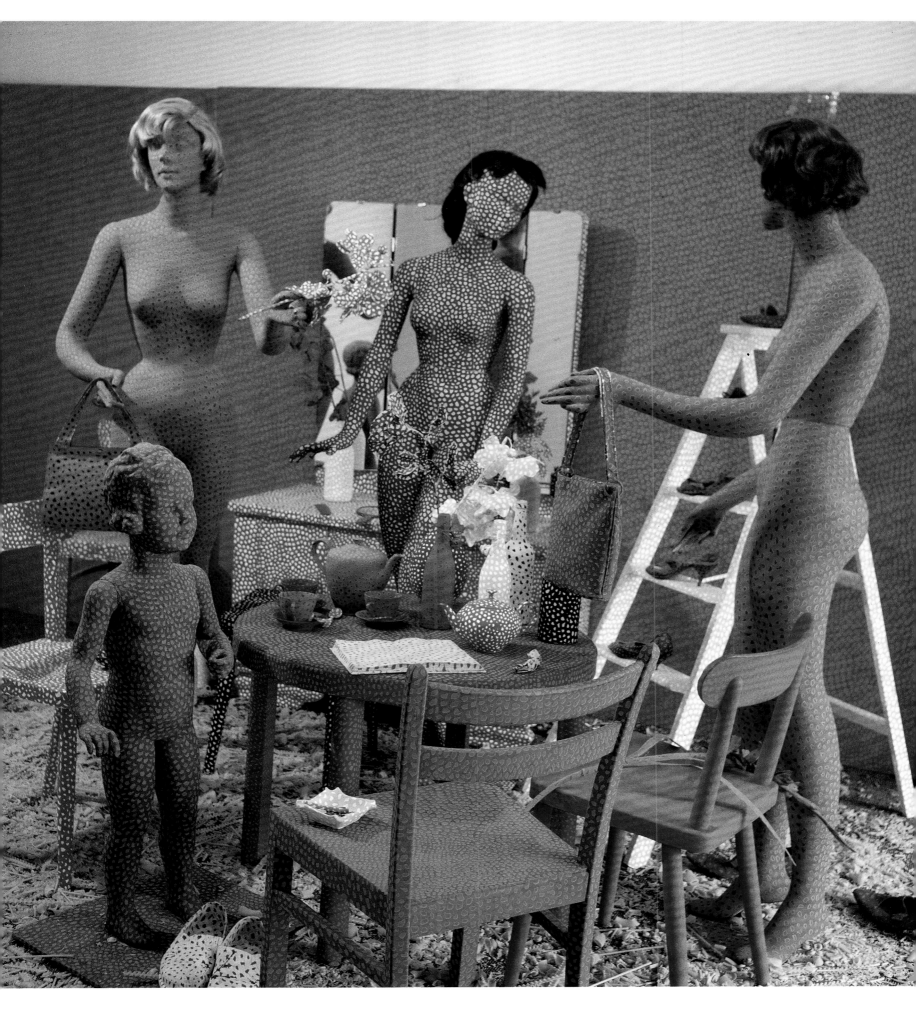

사운드 트랙을 추가함으로써 더욱더 놀랍게 되었다. 게다가 말린 마카로니로 덮인 갤러리 바닥은 관람객이 움직일 때마다 소리를 내서 작품에 참여하도록 만들었다. 리뷰어는 다음과 같이 썼다. '이 전시는 모든 것이 다르다. 마카로니와 국수는 바닥에 흩뿌려져 있다. 스피커에서는 비트 뮤직이 흘러나왔다. 푸른색 TV에서는 지역 뉴스가 나왔다. 세 개의 창문─마네킹은 물방울무늬로 덮여 있다. 의자, 탁자, 재떨이 심지어 담배까지, 이 방의 모든 오브제는 홍역에 걸린 것처럼 붉은 점에 잠겨 있다." 이 리뷰는 또한 공간 속의 구사마를 언급했다. '강렬한 분홍색 기모노를 입은 체구가 작은 일본 예술가 구사마 야요이는 짙은 화장에 그리스풍의 머리 스타일을 하고 강한 향수를 뿌리고 여기저기 돌아다닌다. 그녀는 절대 웃지 않는다.' 리뷰어는 이렇게 덧붙였다. '이는 농담이나 유머와는 아무런 관련이 없다. 심지어 갤러리라는 공간도 심각해 보인다. 오직 관람객들만 즐거워 보인다.' 충격을 받은 관람객들은 터져 나오는 웃음을 참지 못했다. 독일 TV 제작진이 갤러리에서 인터뷰를 진행했다. 청중들은 예술가가 진지하고 위엄 있는 태도로 능숙하게 인터뷰하는 모습에 강한 인상을 받았다.

에드 소머는 에센 전시의 중요성을 곧바로 알아차렸던 소수의 독일 비평가들 중 한 명이었다. 뉴욕에서 도널드 저드와 도어 애쉬튼이 그랬던 것처럼 소머는 구사마의 예술의 중요성을 일찍이 이해했다. 소머는 이렇게 썼다. '구사마는 방을 가구와 도구로 가득 채웠다. 이러한 설정은 공간에 놓인 모든 오브제를 균일하게 덮은 것 말고는 놀랄 만한 것이 없었다. 붉은색에 녹색, 녹색에 붉은색, 붉은색에 흰색으로 칠해진 그물망이 이 공간을 통합하면서도 소외시켰다. 표면이 균질하게 통일된 이 오브제는 관습적인 기능에서 벗어난 것처럼 보였다. 기능을 상실하고 생소한 모습이 된 그것들은 그럼에도 불구하고 자신들의 존재를 내세웠다. "나는 붓이야, 빗이야, 접시야." 하지만 동시에, 우리의 인식은 분리된 것들을 뒤섞는 경향이 있기 때문에 여기서 어려움을 겪게 되었다. 금색과 갈색 머리의 인체 모형, 커다란 거울이 달린 화장대, 마카로니가 깔린 바닥은 어지러운 표면의 잔해였다.'[8]

II

<드라이빙 이미지>의 전시는 1960년대 중반 국제 미술계에서 어떤 의미로 중요한 사건이었다. 1960년대에 이르기까지 미술은 드로잉, 회화, 조각처럼 개별적인 작품으로 여겨졌으며, 매체의 경계를 넘나드는 요소는 거의 없었다. 하지만 이른 시기부터 구사마의 예술은 그러한 경계를 넘어섰다. 그녀는 형태를 한정하는 대신에 확장하는 방식으로 강박을 표현했다. 1950년대에 그녀가 그렸던 드로잉에서도 이런 강박적인 형태가 드러나는데, 이는 드로잉이나 회화라는 틀을 벗어나 확장되었다. 구사마의 작품 세계가 발전하는 과정에서 처음부터 외부 세계에 대한 인식을 넓히려는 강한 열망이 핵심을 이루었다. 초기의 섬세한 드로잉이 흰색의 장대한 <무한의 망> 회화로 발전했는데, 이 그림들은 곧 강박적으로 구축된 조각으로, 마침내 공간 연출, 해프닝, 그리고 영화로 확장되었다. 이들 모두 각각의 요소는 전체적인 맥락에서만 의미를 지닌다.

<드라이빙 이미지>는 이러한 발전 과정에서 중요한 지점에 자리 잡는다. 여기서도 마찬가지로 중요한 것은 각각의 작품이 아니라 총체적인 효과이다. 오브제를 한꺼번에 덮은 패턴, 그리고 음악의 음향 효과가 작품의 전체적인 효과를 만들어낸다. 이러한 작품들은 한참 뒤에야 설치 작품 혹은 공간 연출 작품으로

<드라이빙 이미지>, 1959–1966년, 나무, 캔버스, 마네킹, 가정용품, 페인트, 마카로니 카펫, 사운드 트랙

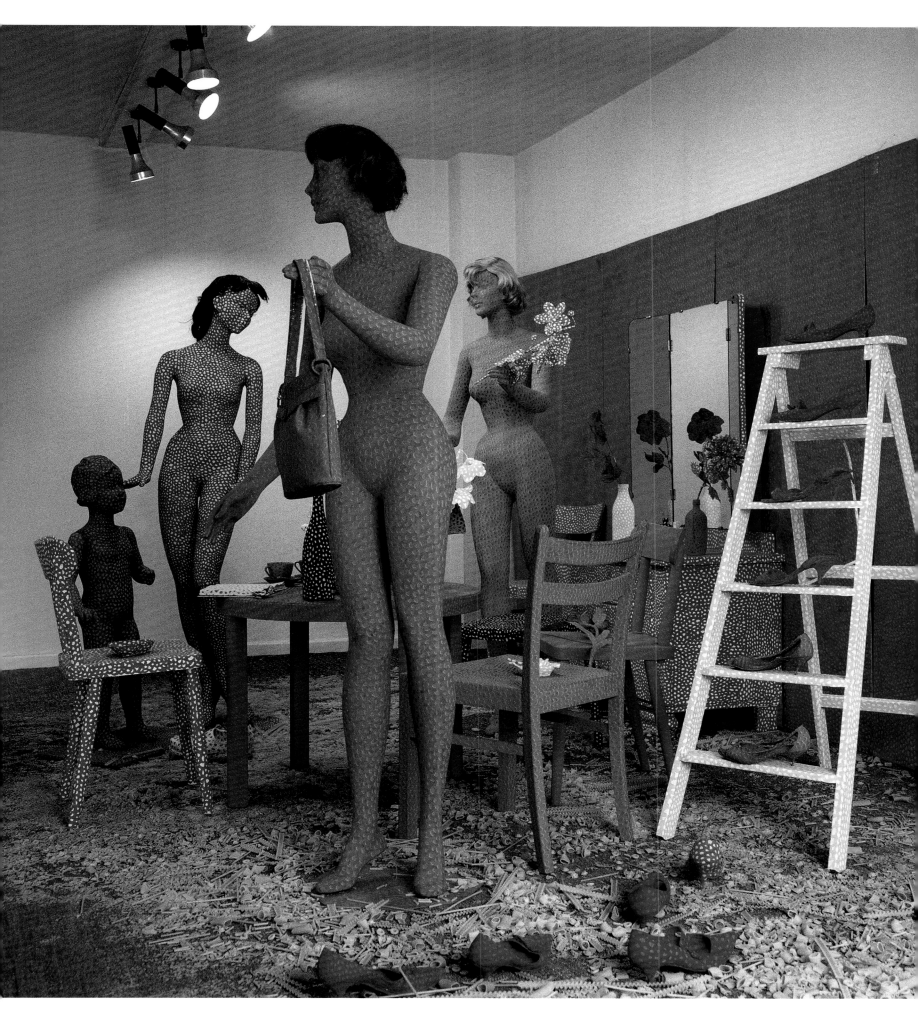

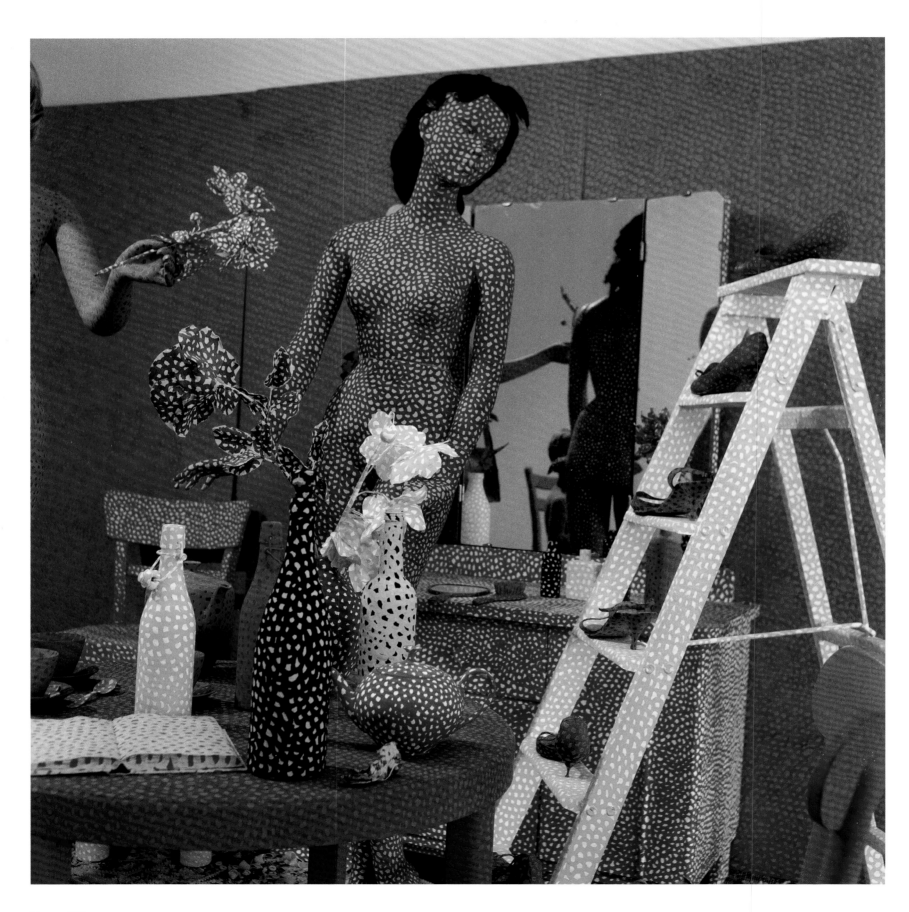

분류되었다. 그 원류는 여러 가지로 볼 수 있겠지만 1964년 뉴욕에서, 1966년 밀라노와 에센에서 열린 구사마의 '드라이빙 이미지 쇼'도 그중 하나일 것이다.[9] 구사마는 극단적인 상황에 대한 자신의 비전이 담긴 작품의 맥락 속에 관람객을 자리 잡게 하려 했다. 예를 들어 1964년 뉴욕 카스텔라니 갤러리에서 열린 '드라이빙 이미지 쇼'의 오프닝에서 구사마는 두 마리의 개를 사람들 사이에 풀어놓았다. 이때의 모습을 회상하며 그녀는 노트에 이렇게 썼다. '마카로니를 뒤집어 쓴 개들이 미친 듯이 짖으며 관람객들의 다리 사이로 내달렸고, 관람객들은 자신들의 발밑에서 마카로니가 부서지는 소리에 놀라 비명을 질렀다.'[10]

III

구사마의 작품에서 형태와 디테일은 압도적인 감각을 불러일으킨다. 다채로운 매체를 활용하지만 대체로 일관된 주제는 여성의 시각에서 창조한 세계관이다. <무한의 망> 회화는 직물의 무늬를 나타낸다고도 볼 수 있다. 이러한 공간 연출에 사용된 오브제는 대개 가구, 음식, 조리 기구와 같은 가정용품이다. 구사마의 여러 작품에서 강하게 드러나는 성에 대한 강박적인 이미지는 여성의 시각에 의한 것이며, 종종 구사마 자신도 여기에 참여한다. 사진 기록 혹은 신체가 필수적인 요소인 이벤트에서 구사마의 몸이 작품의 일부라는 점은 중요하다.

알렉산드라 먼로는 에센의 <드라이빙 이미지> 전시를 이러한 맥락에서 언급했다. '이 설치물에서 구사마는 자신에게 공간을 연출하도록 영감을 주었던 환각을 실현했다. 방과 가구, 오브제와 마네킹이 모두 사이키델릭한 점과 망의 패턴으로 부옇게 뒤덮여 있다. 얼핏 유쾌해 보이지만 기만적이고 냉소적이다. 이 작품의 주제는 가정에 갇혀 몰개성적인 존재가 된 현대 여성이다. 그녀는 음식과 성에 관련된 과도한 의무에 사로잡혀 있다. 구사마는 사람과 사물을 하나로 엮어서는 자아와 타자, 주체와 객체, 생물과 무생물의 구분을 허물어뜨려 버린다. 그물은 관계에 대한 구사마의 열망을 나타내며, 동시에 차별화를 부정함으로써 관계에 대한 열망을 부정한다.'[11] <드라이빙 이미지>의 에센 버전에서 성인 여성과 어린 소녀의 마네킹은 중요한 구실을 한다. 이 작품은 여성의 몸을 아름답게 꾸미기 위한 거울과 여타 도구가 갖추어진 드레싱룸을 보여준다. 주방에는 차를 대접할 준비가 되어 있다. 하지만 이들 중 어떤 것도 전체적인 표면의 이미지 속에서 구별되지 않는다. 다채로운 활동이 공존하는 세계를 실질적으로 받아들여야 할 필요가 강조되고 있는 것이다. 여기서 구사마가 강박적인 무늬로 덮은 가구는 단지 익숙한 기성품을 복제하거나 조작한 게 아니라, 여성이 경험한 의미 있는 세계로 옮겨서 새로운 형태로 바꾸는 것이다. 남근 형상의 집적은 구사마의 다른 가구 조각과 공간 연출(예를 들어 1965년 <무한한 거울의 방>)에서도 특징적이다. 그것은 새로운 예술적 형태를 지각할 수 있는, 비전이 있는 여성이 행한 분명한 선언이다. 미술사가 칼라 고틀립은 구사마의 초기작에 담긴 강박이라는 개념에 대해 파격적이지만 유효한 견해를 제시했다. '형태를 증식시키려는 구사마의 욕구는 매우 강렬해서 관람객은 그 형태와 결부되어 있으면서도 구사마가 연출한 공간에 자신이 침입한 것처럼 느끼게 된다. 억누를 수 없는 생명력과 자기주장은 구사마의 모든 입체 작품에서 일관되게 드러나는 특징이다.'[12]

구사마의 작품에 담긴 의미는 남근 중심적인 남성 지배의 세계에서의 여성에 대한 것뿐 아니라 여성의 생존, 더 큰 우주적인 차원에서의 성의 초월이라고 할 수 있다. 1964년에 <드라이빙 이미지>라는 제목

에 대한 질문을 받았을 때 구사마는 이렇게 말했다. '내 안에서 오는 것인지 밖에서 오는 것인지는 알 수 없지만 내 몸을 돌아다니는 강박이 두려워요. 나는 현실과 비현실의 감각 사이에서 방황하죠.' 그녀는 이렇게 덧붙였다. '나는 강박이 즐거워요.'[13]

여러 방향으로 확장되는 구사마의 다면적인 작품들이 인간의 기본적인 문제를 관통한다는 점은 중요하다. 성적, 사회정치적, 실존적 주제는 혼합된 매체로 표현된다. 1968년 존 그루엔과의 인터뷰에서 구사마는 다음과 같이 말했다. '우리가 사는 지구는 다른 수백만 개의 행성들 중 하나의 점일 뿐이에요. 우리는 점 속에 자신을 지워 버려야 해요. 끊임없이 나아가는 영원의 흐름 속에서 우리 자신을 놓아버려야 해요.'[14] 그러한 주장은 사뮈엘 베케트의 소설 『이름 붙일 수 없는 자』에 실린 내용을 상기시킨다. 1975년 그녀의 자전적 예술 선언인 『내 영혼의 편력과 투쟁』에서 구사마는 1964년 <드라이빙 이미지>의 원동력에 대한 질문을 받았을 때 자신이 했던 말을 되풀이했다. '나는 죽을 때까지 끝없이 고속도로를 달리는 것처럼 느껴요. 내가 원하건 원치 않건 내 인생의 마지막 날까지 모든 감각과 비전을 갈망하고, 동시에 거기서 도망치려는 것이에요. 나는 사는 것을 그만둘 수 없지만, 죽음으로부터 도망칠 수도 없으니까요.'[15]

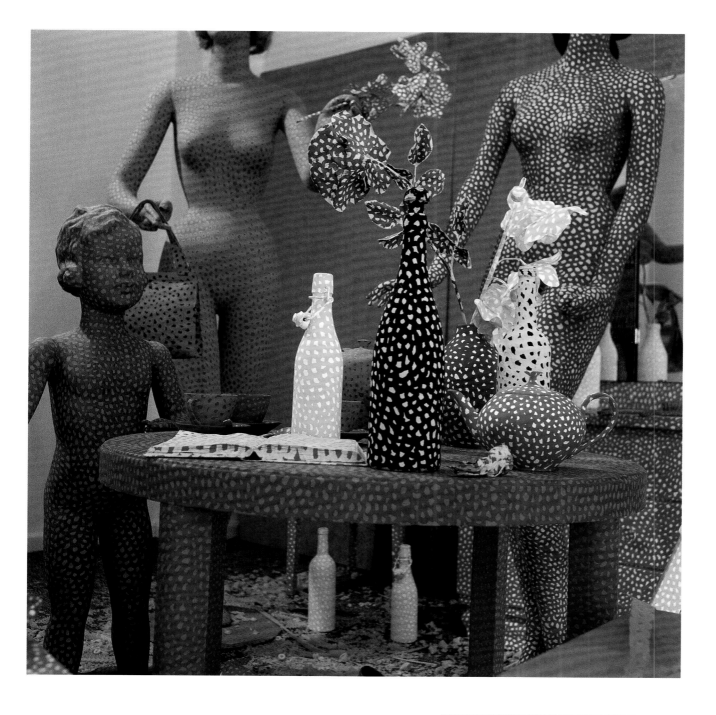



<드라이빙 이미지>,
1959-1966년, 나무, 캔버스,
마네킹, 가정용품, 페인트,
마카로니 카펫, 사운드 트랙

작품을 설치하는 구사마,
갈르리 M.E. 텔렌, 에센, 독일,
1966년

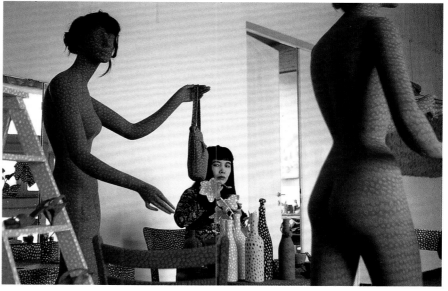

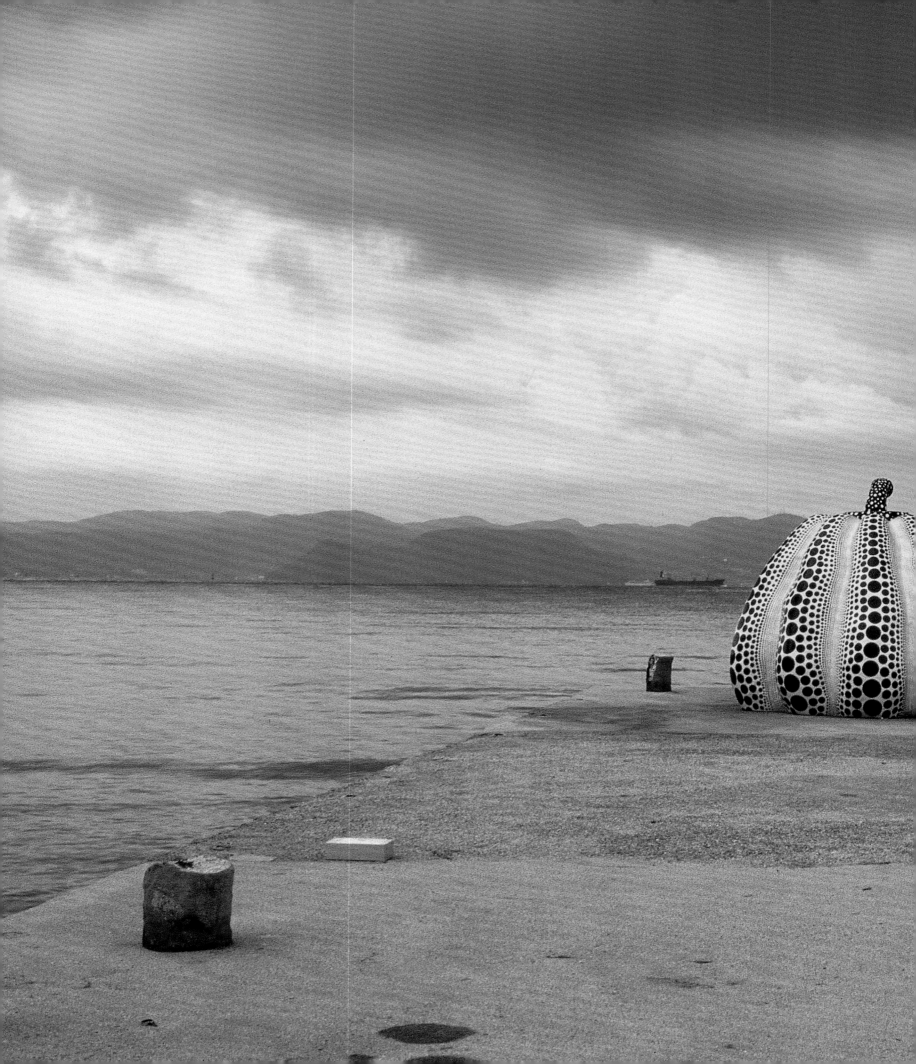

구사마가 고른 글

이시카와 다쿠보쿠(石川啄木)

한 줌의 모래, 1910년

<NO. GREEN NO.1>, 1961년,
캔버스에 유채, 177.8x124.8cm

이전 쪽
<호박>, 1994년, 섬유강화
플라스틱, 우레탄 페인트, 금속,
200x250x250cm

나오시마 베네세 아트 사이트에
설치된 모습, 가가와, 1994년

I
장난스레 업어본 어머니
너무나 가벼워 눈물이 나서
세 발짝도 가지 못했다

II
내게 죽음은
날마다 가슴이 아프면
먹는 약과 같다

III
높은 곳에서 뛰어내릴 마음으로
이 삶을
끝낼 수는 없을까?

IV
거울 앞에서 문득
놀라 멈춰 섰다
초라한 차림으로 걷던 내 모습

V
동쪽 바다 작은 섬의 백사장에서
나는 슬피 울며
게와 장난친다

VI
모래산의 모래 위를 기어가며
오래전 첫사랑의
아픔을 떠올리는 어느 날

<얼굴 강박>과 구사마, 1964년

뉴욕, 1964년

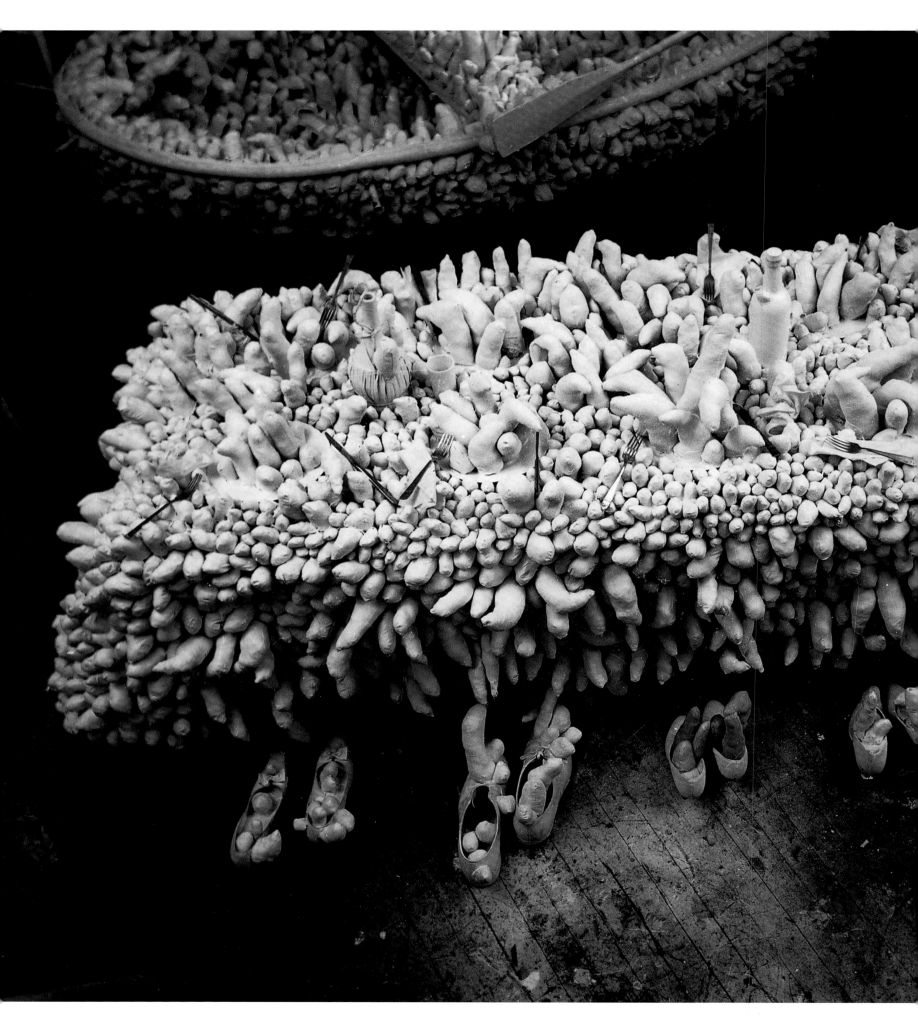

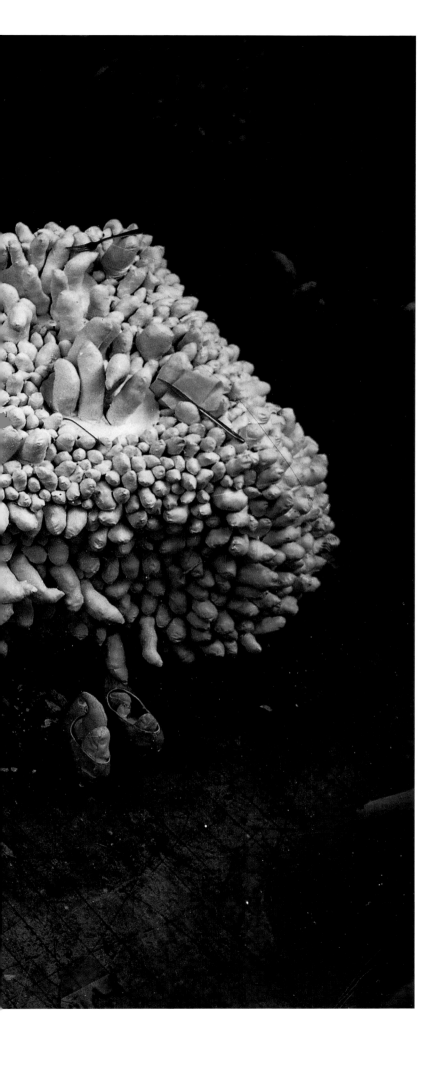

<열 명의 손님을 위한 테이블>,
1963년, 봉제 직물, 테이블,
나이프, 포크, 접시, 냅킨

<11피트>, 1963년, 봉제 직물,
신발

거트루드 스타인 갤러리에
설치된 모습, 뉴욕, 1963년

브라운 콜라주를 만들면서 무슨 재료를 사용했습니까?

구사마 우표, 항공우편 스티커, 달러 지폐를 많이 사용했죠.

브라운 그게 뉴욕에서 열었던 첫 번째 개인전 작품이었나요?

구사마 아뇨. 뉴욕에서 열었던 첫 번째 개인전에는 <무한의 망>을 내놓았어요. 브라타 갤러리(1959)에서 <무한의 망> 5점을 전시했죠.

브라운 이 그림들을 아직 보지 못한 독자를 위해 묘사해주시겠어요?

구사마 <무한의 망>은 시작도 끝도 중심도 없는, 그러니까 구성이라는 게 없는, 아주 커다란 캔버스 작품이에요. 캔버스 전체를 단색 그물로 덮었죠. 이 끝없는 반복은 어떤 현기증, 공허한 느낌, 최면에 걸린 것 같은 느낌을 불러일으켰어요.

브라운 구성없이 단색으로 표현한 이유는 무엇이죠?

구사마 나는 예술의 관습적인 논리와 철학에 관심이 없어요. 구성과 색에 관한 이론은 죄다 잊어버렸죠. 그래서 비평가들이 이해하지 못할 것 같은 공허하고 허무주의적인 캔버스 작품을 만들었어요. 예를 들어 시드니 틸림은 그것들을 인상주의라고 했고 잭 크롤은 '선종의 수행에서 나온 잠정적 결단'이라고 썼어요. 하지만 내 그림들은 인상주의나 선불교와는 아무런 관계가 없어요. 아무튼 나는 여러 해 동안 '망'을 그렸어요. 아마도 뭔가에 사로잡혀 있었던 것 같아요.

브라운 그 말은 당신이 자신의 작품에 사로잡혔다는 의미인가요?

구사마 음, 반복과 집적에 사로잡혀 있었다고 할까요? 내가 그린 '망'은 나 자신을 넘어, 내가 그것으로 가득 메운 캔버스를 넘어 퍼져 갔어요. 그것은 벽, 천장, 마침내 온 우주를 덮었어요. 나는 항상 강박관념에 붙들려 있었고, 증폭과 반복에 대한 열망에 사로잡혀 있었어요.

브라운 결국 당신의 '망'은 얼마나 커졌지요?

구사마 어떤 건 거의 10미터 크기였어요. 2년 전 암스테르담 미술관에서 열린 전시회에 출품한 작품은 길이가 670센티미터였죠(헨크 피터스가 기획한 '눌(Nul)', 암스테르담 시립미술관, 1962).

브라운 10미터 크기로 그림을 그린 뒤에는 어떻게 되었나요?

구사마 그 뒤로는 <집적> 조각을 만들기 시작했어요. 내가 어렸을 때부터 해왔던 흐름으로 보면 당연했어요. <집적>은 내 안에서 생겨난 이미지를 눈에 보이는 형태로 표현하려는 깊고 강렬한 충동에서 나온 것이에요. 이 이미지가 해방되면 시간과 공간을 넘어 흘러넘치죠. 사람들은 그게 일단 시작되면 스스로의 기세로 계속되는 억누를 수 없는 힘을 나타낸다고 했어요. 그래서 <드라이빙 이미지>라는 제목을 붙였어요.

<망의 집적(NO.7)>, 1962년,
포토콜라주, 73.7x62.2cm

나는 죽을 때까지 끝없이 고속도로를 달리거나 컨베이어 벨트에 실려 다닐 것처럼 느껴요. 자동 기계에서 나오는 수천 잔의 커피를 끝없이 마시거나 수천 피트의 마카로니를 끝없이 먹는 것 같은 기분이죠. 내가 원하건 원치 않건 내 인생의 마지막 날까지 모든 감각과 비전을 갈망하고, 그러면서도 거기서 도망치려는 것이에요. 나는 사는 것을 그만둘 수 없지만, 죽음으로부터 도망칠 수도 없으니까요.

삶이 이렇게 끝없이 이어질 거라 생각하면 때때로 미칠 것만 같아요. 그래서 작업을 시작하기 전이나 끝낸 다음에는 종종 괴로워요. 한편으로 내 안에서 오는 것인지 밖에서 오는 것인지는 알 수 없지만 내 몸을 돌아다니는 강박이 두려워요. 나는 현실과 비현실의 감각 사이에서 방황하죠. 나는 기독교 신자도 불교 신자도 아니에요. 스스로를 잘 다스리는 사람도 아니죠.

나는 스스로가 기이하게도 기계적이고 표준화되고 균질적인 환경 속에 놓여 있다는 느낌을 받아요. 고도로 도시화된 미국에서, 특히 뉴욕에서 이런 점을 더욱 강하게 느끼죠. 사람들과 기이한 정글처럼 문명화된 사회의 간극에서 여러 가지 정신적이고 육체적인 문제가 생겨나죠. 나는 사람과 사회의 관계에 늘 관심이 많아요. 내 예술의 표현은 항상 이런 것들의 집적에서 자라났어요. […]

DE NIEUWE STIJL/THE NEW STYLE: WERK VAN DE INTERNATIONALE AVANT-GARDE,
VOL. 1, DE BEZIGE BIJ, AMSTERDAM, 1965

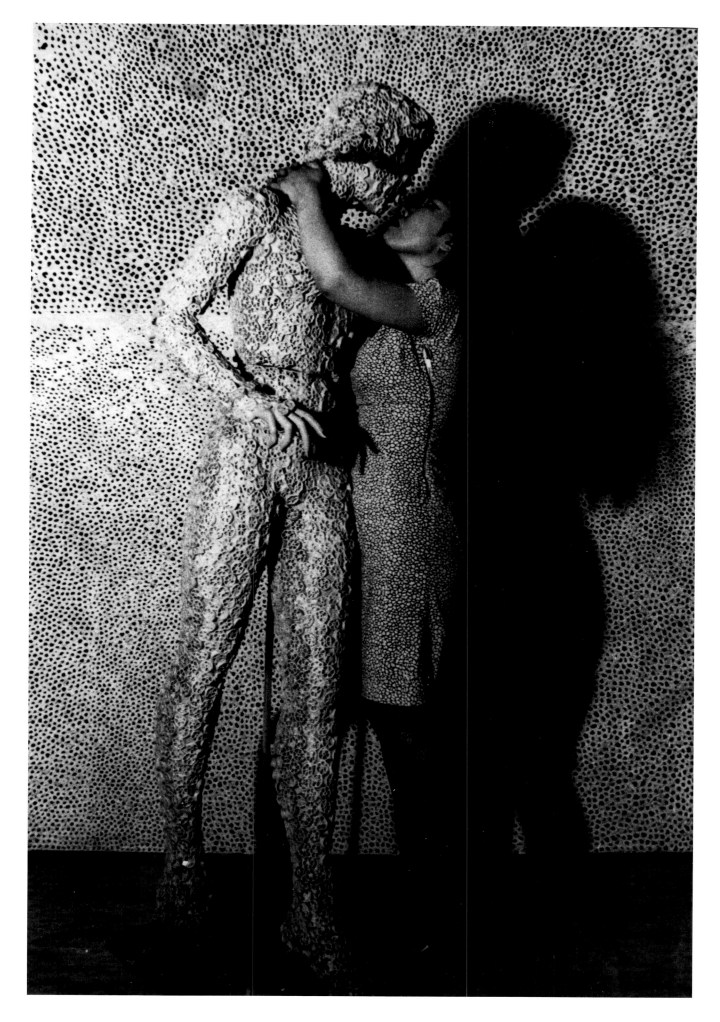

<마카로니 걸>, 1963년경,
마네킹, 마카로니

구사마의 스튜디오,
뉴욕, 1966년경

<부착물(NO.3)>, 1964년,
종이콜라주, 111x70cm

나의 영웅 리처드 M. 닉슨에게 보내는 공개서한, 1968년

우리의 지구는 수백만 개의 천체들 중 하나의 점이에요. 평화롭고 고요한 천체 속에서
증오와 다툼으로 가득한 구체랍니다. 우리 함께 모든 것을 바꾸어 이 세상을 새로운 에
덴동산으로 만들어요.

친애하는 리처드, 우리 자신을 잊고 모두 함께 절대자와 하나가 되어요. 벌거벗고 함께
모여 하나가 되어요. 천국으로 올라가면 우리는 서로에게 점을 찍어줄 것이고, 시작도
끝도 없는 영원 속에서 자아를 잃어버릴 거예요.

폭력을 더 큰 폭력으로 없앨 수는 없어요.

바로 이런 진실을 발견하게 될 거예요.

내가 당신의 힘센 몸에 부드럽게 사랑을 담아 빛내는 지구에 이 진실은 새겨져 있어요.
살살! 살살! 친애하는 리처드. 남자다운 투지를 가라앉혀요!

1968년 11월 11일

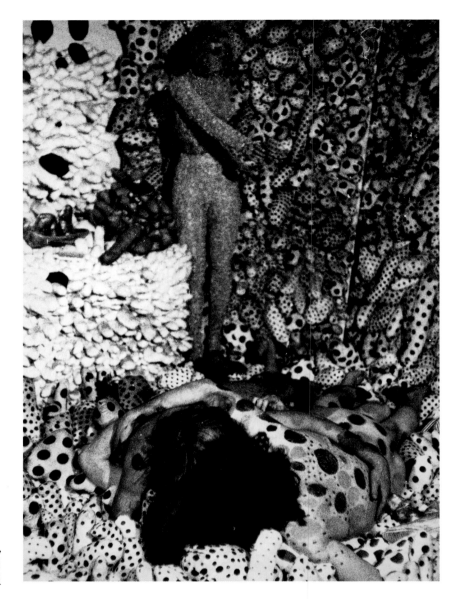

동성 결혼식, 1968년

이것은 미국에서 처음으로 열리는 동성 결혼입니다. 자유의 여신상, 뉴욕 증권거래소, 여타 여러 야외 공공장소에서 알몸 해프닝을 벌인 것으로 널리 알려진 구사마 야요이가 이 행사를 진행할 것입니다. 유럽과 미국의 주요 현대미술관에서 조각과 회화를 전시했던 구사마가 동성 결혼식의 의상을 디자인했습니다.

신랑과 신부는 따로 옷을 입는 게 아니라 두 사람이 함께 입도록 디자인된 환상적인 '광란' 웨딩 가운을 입을 것입니다. '옷은 사람들을 분리시키는 것이 아니라 하나로 모아야 한다'라고 구사마는 주장합니다.

구사마는 결혼식을 마친 뒤에도 신랑과 신부가 한 몸이 되도록 만들었습니다. 하객들은 결혼식과 뒤이은 모든 축제와 이벤트에 참여할 것입니다.

구사마는 이렇게 말했습니다. '이 결혼식의 목적은 여태까지 감춰졌던 것을 드러내는 것이다. 지금 세상에 사랑은 자유라지만, 사랑이 완전히 자유로워지려면 사회가 강요하는 모든 성적 억압에서 사랑을 해방시켜야 한다. 동성애는 칭찬받을 일도 비난받을 일도 아닌 정상적인 육체적, 심리적 반응이다. 동성애가 이상한 것이 아니라 동성애에 대한 사람들의 반응이 그것을 이상하게 만든다.'

'일단 성적 억압이 사라지면, 성에 대한 지나친 강도도 없을 테고, 예술가들은 창조력을 진정한 예술에 쏟을 수 있을 것이다.'

'결혼을 하건 하지 않건 성은 똑같다.'

동성 결혼식은 11월 25일 월요일 저녁 8시에 '자기 소멸의 교회'에서 거행될 예정이다.

뉴욕 워커 스트리트 31-33 '자기 소멸의 교회'에 대한 발표문, 1968년

신체 폭발, 월스트리트, 1968년

<증권거래소의 신체 폭발>,
1968년, 퍼포먼스

뉴욕 증권거래소, 1968년

주식은 사기다!
주식은 일하는 사람에게 아무런 의미가 없다.
주식은 자본주의의 거대한 똥이다.
우리는 이 게임을 멈추려 한다.
주식으로 돈을 벌어 전쟁을 벌인다.
우리는 이 잔인하고 탐욕적인 전쟁 도구에 저항한다.
주식을 태워야 한다.
주식을 태워야 한다.
주식 따위 태워 버려!
세금 따위 내지 마라. 10퍼센트 부가세를 폐지하라!
월스트리트도 태워 버려.
월스트리트 사람들은 일을 그만두고 농부와 어부가 되어라.
월스트리트 사람들은 이 모든 사기 행각을 당장 중단하라.
월스트리트 사람들을 점으로 지워 버리자.
벌거벗은 월스트리트 사람들을 점으로 지워 버리자.
그들 속으로 들어가서… 알몸이 되자. 알몸이, 알몸이.

월스트리트에서 행한 알몸 시위에 대한 발표문, 뉴욕, 1968년 10월 15일 일요일 오전 10시 30분

<증권거래소의 신체 폭발>,
1968년, 퍼포먼스

벌거벗은 자기 소멸: 주드 얄쿠트와의 인터뷰, 1968년

주드 얄쿠트 화가이자 조각가로서의 당신의 경력에서, 1965년 네덜란드 TV에서 맨 처음 자기 소멸 해프닝을 선보였지요. 언제부터 집중적으로 해프닝을 하기 시작했나요?

구사마 야요이 1967년 6월 16일부터 18일까지 저는 블랙 게이트 극장(뉴욕 2번가)에서 '자기 소멸 – 음향과 가시광선의 퍼포먼스'라는 '점' 이벤트를 열었어요. 여러 모델이 가구 사이에 비키니를 입고 자리를 잡았죠. 조 존스의 뮤직 머신과 (서른 마리의 개구리가 개굴거리는) 톤데프에 맞춰 형광색으로 점을 찍었어요. 캔버스에 담겨 있던 점에서 시작되어 이젤, 바닥, 사람들이 점으로 뒤덮였고, 마침내 모두가 서로의 몸과 바닥에 점을 찍었어요.

얄쿠트 우리가 영화 〈자기 소멸〉을 처음 촬영했을 때로군요.

구사마 네, 나는 나중에 뉴욕 우드스톡에 있는 그룹 212에서 해프닝을 두 번 더 진행했어요. 당신도 이곳에서 영화를 찍었죠. 로큰롤에 맞춰 블랙 라이트 아래에서 여러 사람이 옷을 벗고 서로에게 형광 페인트를 칠했어요. 〈무한의 망〉의 슬라이드가 사람들이랑 개의 몸에 투영되었어요. 그해 여름이 지나서 나는 9월 1일과 2일에 프로빈스타운의 크라이슬러 미술관에서 '바디 페스티벌'이라는 제목으로 바디 페인팅을 시작했어요. 지역 신문에서는 이걸 '사람을 예술로 만들기'라고 썼어요. 보스턴 TV에서 다루면서 이 해프닝이 뉴욕에 알려졌죠. 또 그해 여름, 센트럴파크에서 일본협회가 '일본 산책'이라는 행사를 개최했는데, 뉴욕시 공원국에서 후원을 받았고 가부키 공연과 다도 같은 게 열렸죠. 거기서 나는 내 몸과 말(馬)에 점을 찍고 축제 공간을 누비고 다녔어요. 디스코 퍼포먼스는 일렉트릭 서커스가 거리에서 열었던 파티 무대에서 그룹 이미지와 함께했던 게 처음이에요. 세인트 마크 플레이스는 교통이 통제되었고, 거리가 우산을 쓴 수천 명의 사람들로 꽉 찼죠. 댄서들이 발코니에서 공연하는 모습이 길 건너편으로 투영되었어요.

얄쿠트 알몸 해프닝 연작은 언제 처음 시작했죠?

구사마 1967년 11월 3일, 네덜란드 헤이그에 있는 오레즈 갤러리에서였어요. 거기서 개인전을 열었는데, 여러 가지 형광색 물방울무늬로 덮인 마네킹을 놓았고, 벽과 바닥, 천장 할 것 없이 형광색 점으로 덮었죠. 제목이 '러브 룸'이었는데, 네덜란드의 주요 언론에 기사가 여럿 실렸어요. 그날 밤 델프트의 가톨릭 학생회관의 스트로브 라이트 아래에서 상파울루 비엔날레에서 2등상을 받은 얀 슈호벤을 비롯해서 서른 명이 넘는 네덜란드 최고의 예술가들이 노붐 재즈 오케스트라의 연주에 맞춰 옷을 벗어 던졌죠. 나는 슈호벤의 몸에 물방울무늬를 그리기 시작했고, 모두가 스트로브 라이트 아래에서 서로에게 점을 찍었어요.

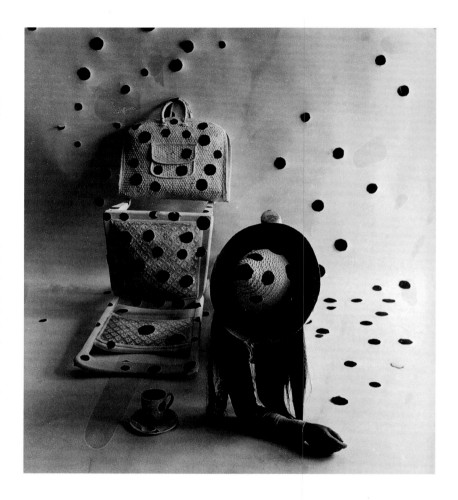

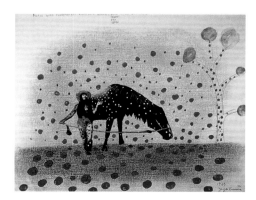

〈자기 소멸 NO.2〉, 1967년,
종이에 수채, 펜, 파스텔, 포토콜라주,
41x51cm

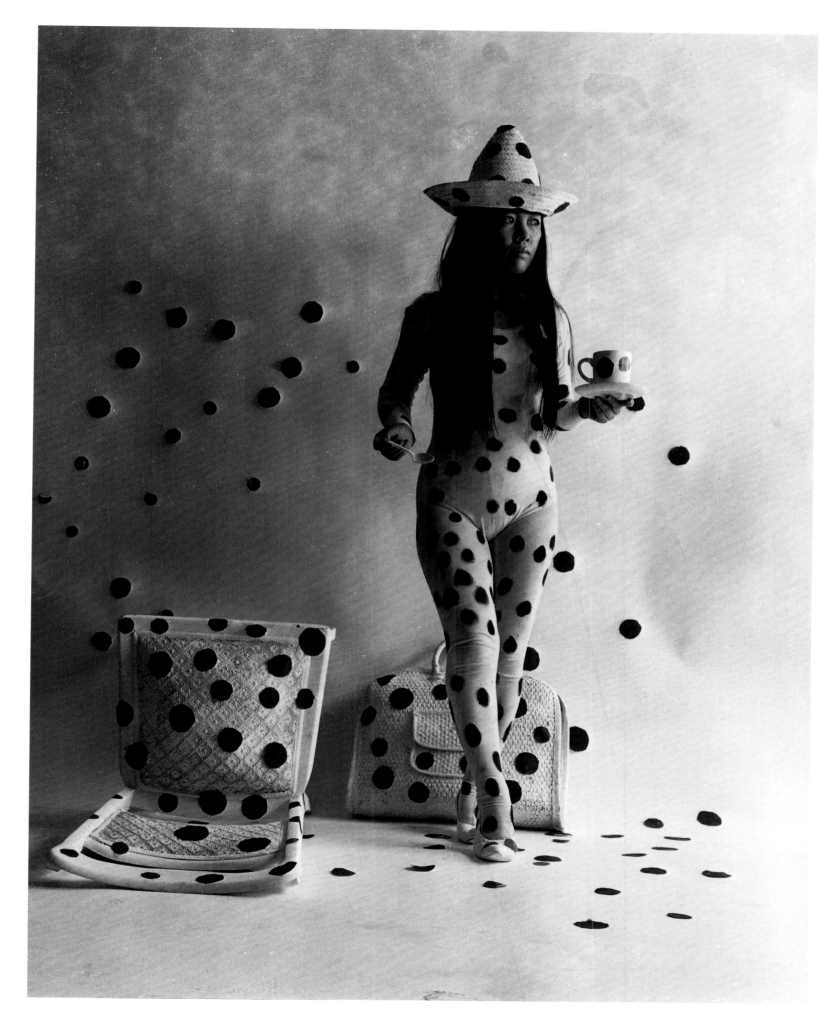

다음 쪽
<구사마의 자기 소멸(주드 얄쿠트와 함께)>
1967년, 16밀리 필름 23분 33초

이 장면은 네덜란드 TV를 통해 네덜란드는 물론 벨기에와 독일에도 소개되었어요. 벌 거벗은 사람들이 TV에 나온 건 그때가 처음이었죠. 미술관에서 이걸 본 관람객들 중에는 비평가와 미술관 관장도 여럿 있었어요. 이 사회적인 시위는 바디 페인팅과 로큰롤과 함께 아침 5시까지 이어졌죠. 아침에 경찰이 들이닥쳐서는 가톨릭 학생회관을 봉쇄하고는 알몸으로 퍼포먼스를 하던 음악가들의 연주 면허를 뺏었어요. 델프트 사람들은 암스테르담 시립미술관의 관장에게 '구사마의 알몸 시위와 성적 혁명'에 대한 강의를 요청했어요. 하지만 관장은 자신의 평판에 흠집이 날까 싶어 거부했어요. 평화로운 네덜란드에서 그건 어마어마한 스캔들이었죠.

11월 18일에 나는 200년 전에 교회였던 로테르담의 스키담 미술관의 제단에서 또 한 차례 알몸 시위를 벌였어요. 그곳 주민 삼사백 명이 이걸 방해했고, 미술관 이사진은 젊고 진보적인 관장을 해고하려고 했어요. 관장은 시민들의 지지를 받았고, 젊은이들은 관장을 지키기 위해 편지를 보내고 신문사에 전화를 걸었죠. 나는 신문 기자와 라디오 방송국 사람들에게 말했어요. '만약 관장이 해고되고 가톨릭센터가 폐쇄된다면 나는 네덜란드의 모든 미술관과 교회에서 알몸 시위를 할 것이고, 그러면 그곳들 모두 닫아야 할 거예요.'

12월 8일 암스테르담 미술관에서는 기자들이 너무 많이 몰려와서 알몸 시위를 제대로 진행할 수 없었어요. 12월 9일에 열 명의 예술가들과 댄서들이 암스테르담에서 가장 큰 나이트클럽인 '버드 클럽'에서 알몸 시위에 참여했어요. 그날 밤 국립박람회장의 거대한 돔 아래에서, 1만 명의 학생들이 지켜보는 가운데 여러 사람이 서로의 벌거벗은 몸에 그림을 그렸죠. 경찰이 들이닥쳐서 이 '러브 인 페스티벌'의 참가자들을 체포하자 수백 명의 젊은이들이 페스티벌을 계속 진행하라고 아우성치며 무대로 뛰어들었어요. 나는 온 네덜란드에서 유명해졌고, 심지어 비행기 스튜어디스도 나를 알아봤어요.

얄쿠트 우리가 함께 작업한 영화에 대해서도 말씀해주시겠어요?

구사마 우리는 1967년 여름 석 달 동안, 게이트 극장과 그룹 212에서 해프닝을 벌였고, 1945년부터 1964년까지 내가 그린 수채화와 파스텔화, <집적> 조각과 <나의 꽃 침대>를 영화로 찍었죠. 우리는 일렉트릭 서커스 댄서들이 참여한 바디 페인팅 파티도 촬영했어요. 이 영화는 <무한한 거울의 방-남근 들판>을 위해 특별히 찍었지만 자발적인 알몸 바디 페인팅, 난교 파티(14번가에 있던 구사마의 스튜디오에서 열린)를 담았어요. 나는 또한 고양이, 개, 말, 바위, 호수, 산, 뉴욕시, 자유의 여신상을 점으로 덮었어요. 그리고 자연의 풍경을 점으로 덮어 없애는 작업도 했죠. 나는 당신과 함께 작업하게 된 게 커다란 행운이라고 생각해요. 당신이 찍은 컬러 사진은 너무너무 아름다웠고, 우리는 말도 잘 통했죠.

얄쿠트 최근 당신은 뉴욕의 팜 가든과 짐나지움 디스코텍에서 화려한 알몸 시위를 벌였죠. 당신의 '자기 소멸'의 배경이 되는 철학은 뭐라고 할 수 있을까요?

구사마 처음에 <자기 소멸> 퍼포먼스의 포스터에도 쓴 대로예요. '영원과 하나가 되어라. 당신의 성격을 버려라. 당신을 둘러싼 환경이 되어라. 스스로를 잊어버려라. 자기 소멸만이 유일한 탈출구다.' 내가 행한 퍼포먼스는 점의 철학의 상징 같은 거예요. 물방울무늬는 온 세상과 우리 삶의 에너지의 상징인 태양의 모양이에요. 또 고요한 달의 모양이기도 해요. 둥글고, 부드럽고, 다채롭고, 무심하고, 불가사의하죠. 점은 홀로 존재할 수 없어요. 사람들이 서로 소통하며 사는 것처럼 둘이나 셋, 혹은 더 많은 점은 움직임을 만들어내죠. 우리 지구는 우주의 수많은 별들 중 그저 한 개의 점일 뿐이에요. 점은 무한으로 통하는 길이죠. 우리가 자연과 우리 몸을 점으로 지우면 우리는 자연과 하나가 돼요. 나는 영원의 한 부분이 되고 우리는 사랑 속에 스스로를 지우죠.

뉴욕 프리 프레스 & 웨스트 사이드 뉴스, 뉴욕, 1968년 2월 15일

감옥에서 천국까지 지하철을 타요, 1968년

미스 서브웨이에게 옷을 벗자고 해요!

매일 아침 일하러 가는 지하철에서 당신은 미니스커트나 슬랙스를 입고 반대편에 앉아 있는, 혹은 당신과 같은 역에서 내리는 소녀나 소년을 봅니다. 지금쯤 당신은 확실히 맘에 드는 사람을 골랐을 거예요. 당신이 여태껏 본 적이 없지만 가장 만나보고 싶은 소녀나 소년을요.

왜 남처럼 구나요?

친해지자고요!

가장 확실한 방법이 있죠. 지하철에서 우리 모두 옷을 벗어버리는 거예요!

구사마와 벌거벗은 소년 소녀 댄서들과 함께 알몸이 되는 엄청난 해프닝이죠.

이 멋진 이벤트에 참여해서 지하철을 천국으로 바꾸는 거예요!

왜 지하철 안에서 '옴짝달싹하지 못한' 채로 있는 거죠? 당신의 아파트에서도 마찬가지죠? 지하철이 '급행'이라는 건 망상이에요. 당신은 정말 아무 데도 갈 수 없어요.

당신이 갇힌 감옥의 빗장을 부숴 버려요! 자유를 요구하세요! 인생을 재미있게 살아요! 왜 지루하고 단조로운 삶에 끌려다니죠? 우리는 언제까지고 같은 TV 프로를 보고 같은 책을 봐요. 이제는 적극적인 행동이 필요해요.

삶을 바꿔요!

뉴욕 14번가 BMT 캐너시 라인에서 행한 해프닝에 대한 발표문, 1968년 11월 17일 일요일

<패션 해프닝>, 1968년,
퍼포먼스

뉴욕, 1968년

<구사마의 패션쇼>, 1968년,
패션쇼

뉴욕, 1968년

왜 다른 사람들과 똑같은 모습이죠?, 1968년

체제에 저항해요!
왜 다른 사람들과 똑같은 모습이죠?

당신에게는 개성이 없나요?
개성을 표현해요!

10월 5일 일요일 오후 1시, 성 패트릭 대성당 옆 5번가에서 57번가에 걸쳐 진행될 '패션 산책'에 당신을 초대합니다.

매력적이고 젊은 모델들이 길을 걸으면서 쓸모없는 옷들을 하나씩 벗고, 마지막으로는 자연 그대로의 모습을 보일 겁니다. 지구에 작용하는 우주의 힘이 명하는 자연의 본능을 따를 것입니다.

오늘날처럼 삭막하고 기계화되고 공업화된 환경에서도 내 패션 연구소는 여러분 자신의 개성과 인간성을 북돋는 옷을 만들고 디자인하느라 분주합니다. 이 패션 디자인은 투명한 하늘에 흘러가는 구름, 가을 나무의 형형색색 단풍의 아름다움을 담고 있습니다. 전문적인 장인정신으로 만든 수제품입니다.

천으로 몸이 '비쳐 보이는', '시스루', '열린' 바지와 미니스커트, 바디 스타킹을 직접 입어보세요. 이 옷들은 여기저기에 구멍이 나 있습니다. 생명에 활력을 주는 에너지를 발산하는 구멍입니다. 이는 내가 체제에 저항하여 벌인 성전의 일환입니다.

또 내 컬렉션에는 두 사람이 동시에 입도록 되어 있는 남녀 공용의 아프리카 스타일 미니시프트가 있습니다. 내 '실버 스퀴드 드레스'는 머리를 덮는 후드, 가슴 구멍, 마치 물결처럼 바닥까지 내려오는 긴 끈으로 되어 있습니다.

당신과의 만남을 고대합니다.

바다처럼 큰 사랑을 담아
구사마

뉴욕 웨스트 29번가 146번지에서 열린 구사마의 패션쇼에 대한 발표문, 1968년

이상한 나라의 앨리스, 1968년

나, 구사마와 누드 댄서, 우리 실성한 무리와 함께해요.
센트럴파크 밖으로 나가서 나와 함께 떠나보는 건 어때요? 이상한 나라의 앨리스 동상의 마법 버섯 아래서 무료로 차가 제공됩니다. 앨리스는 히피족의 선조였습니다. 우울할 때 기분을 좋게 하는 약을 맨 처음으로 먹은 사람이 앨리스입니다.

나, 구사마는 현대판 이상한 나라의 앨리스입니다.

거울 속으로 들어간 앨리스처럼 나, 구사마는 (온통 거울로 이루어진 특별한 방에서 여러 해 동안 지내온) 환상과 자유의 세계로 통하는 문을 열 거예요.
내 세계에는 손으로 직접 그린 점으로 온몸이 덮인 벌거벗은 여자와 남자 댄서들이 있습니다. 당신도 우리처럼 생명의 모험의 춤을 함께 출 수 있습니다.
아름다운 금발의 리디아 리의 몸에 그림을 그리세요.
당신 친구의 몸에 그림을 그리세요.
친구들에게 당신의 몸에 그림을 그리도록 하세요.
모두 함께, 알몸이 되어
사랑-사랑-사랑-사랑-사랑

8월 11일 일요일 센트럴파크 이상한 나라의 앨리스 조각상 아래서 만나요. 딱 좋은 시간에 무료로 차가 제공됩니다.

댄서: 어니 블레이크, 릭 어링, 리디아 리, 테드 라이언, 폴 스탠포드

이상한 나라의 앨리스 해프닝에 대한 발표문, 뉴욕, 센트럴파크, 1968년 8월 11일

<지구의 고독>(세부), 1994년,
망, 가정용품, 가구

후지텔레비전 갤러리에 설치된
모습, 도쿄, 1994년

이전 쪽, 왼쪽부터
<갇힌 자의 문>, 1994년,
봉제 직물, 나무, 은색 페인트,
313x239.7x63cm

<분홍 점-별의 무덤에 잠들고
싶다>, 1993-1994년,
캔버스에 아크릴, 16부분,
각각 194x130.3cm

<나 혼자 죽다>, 1994년,
봉제 직물, 나무, 거울, 신발,
406x160x160cm

후지텔레비전 갤러리에 설치된
모습, 도쿄, 1994년

어느 날, 나는 붉은 꽃무늬 테이블보를 보고 있었다. 고개를 들어보니 천장이 온통, 창문과 기둥까지도 똑같은 붉은 꽃으로 덮여 있었다. 온 방 안과 내 온몸과 온 우주가 꽃으로 완전히 뒤덮여 마침내 나 자신이 소멸되고, 영속하는 시간의 무한과 절대적인 공간 속으로 환원되어 버렸다. '이건 환상이 아니라 현실이야.' 나는 경악했다. 도망쳐야만 했다. 그러지 않으면 붉은 꽃의 저주가 내 목숨을 앗아갈 것이었다. 나는 정신없이 계단을 뛰어 올라갔다. 내려다보니 계단이 하나씩 하나씩 무너져 내리고 있었고, 나는 발목을 삐었다.

해체와 집적, 증식과 분리. 나 자신이 지워진다는 느낌과 보이지 않는 우주로부터의 반향이었다. 그것은 무엇이었을까? 나는 종종 얇은 비단 같은 잿빛 베일이 나를 감싸는 것 같은 느낌에 시달렸다. 이런 날은 사람들이 내게서 멀어져 작게 보였다. 나는 다른 사람들이 내게 하는 말을 알아들을 수 없었다. 그런 날 밖에 나가면 나는 집으로 돌아오는 길을 잊어버렸고, 한참을 헤매다가 다른 집 처마에 쭈그리고 앉아서는 집으로 가는 길을 떠올리려고 애쓰면서 밤을 보냈다. 나는 시간과 속도, 거리에 대한 감각을 잃어버렸고, 사람들과 말하는 법도 잊어버렸다. 마침내 방에 틀어박혔다. 나는 더욱더 어찌해볼 수 없는 구제불능인 아이가 되었다.

이처럼 현실과 환상을 오가며 나는 여러 차례 아팠고, 창작의 포로가 되었다. 종이와 캔버스에 그림을 그리고 이상한 물건들을 만들면서 나는 서서히 내 영혼을 위한 장소를 불러내는 작업을 거듭했다. 내게 이런 경험은 일시적인 예술적 노력도 아니었고, 카멜레온이 주변에 맞춰 피부색을 바꾸는 것처럼 시대의 흐름을 따라잡기 위한 임시변통의 예술도 아니었다. 내 안에서 넘쳐나던 필연성을 바탕 삼은 창조의 시도이자 영위였다. […]

전쟁, 강압적인 어머니, 가정을 돌보지 않은 아버지의 방탕함 때문에 파산을 맞은 집안, 그 비참한 분위기 속에서 내가 할 수 있는 것은 그림을 그리는 일뿐이었다. 나는 사회성과 일반 상식이 전혀 없었기 때문에 주변 환경과 항상 마찰을 일으켰다. 주변에서 나를 비난할수록 내 영혼의 짐과 불안은 자연스레 더 커졌다. 그 결과, 내 미래는 더욱 암울하고 절망적으로 보였다. 이런 사건들이 쌓여가면서 내 마음을 할퀴고 황폐하게 만들었다. 어머니는 내가 화가가 되는 것을 여성의 행복이라는 관점에서 격렬하게 반대했다.

왼쪽부터
<피 흘리는 내 마음>, 1994년,
봉제 직물, 나무, 페인트, 형광등,
145x82x27cm

<여성의 성>, 1994년,
봉제 직물, 나무, 페인트, 형광등,
145x82x22cm

후지텔레비전 갤러리에 설치된
모습, 도쿄, 1994년

그때의 사회상을 보면, 어머니는 아마 '여성 화가에게는 미래가 없다'라고 생각했을 것이다. 그리고 내가 나이를 먹으면 병들고 가난해질 것이고, 목을 매 자살할 거라고 상상했을 것이다. 게다가 봉건적인 관념에 젖어 있던 우리 집안에서는 '화가와 배우는 거지와 같은 무리'라고 여겼다. 어머니는 내가 아무 일도 하지 않고 밤낮으로 그림을 그리는 것에 화가 나서는 팔레트를 걷어차곤 했다. 때로는 말다툼이 격렬한 싸움으로 이어지기도 했다. 나는 그림을 엄청나게 많이 그렸고, 그걸 쌓다 보니 천장에 닿았다. 화산이 폭발하는 것처럼 마음속에서 이미지들이 흘러나왔다. 문제는 어떻게 하면 캔버스, 종이, 물감을 확보하느냐는 거였다. 나는 그것들을 구하려고 사방으로 돌아다니며 갖은 수를 썼다.

데뷔할 무렵부터 특이했던 나는 편협한 일본 미술계에서 다소 미묘한 입장에 놓였고 소외되었다. '구사마는 미쳤다'라는 소문이 삽시간에 퍼졌다. 내 고향은 산봉우리가 우뚝 솟은 일본의 알프스였고, 태양은 산 너머로 일찍 모습을 감추었다. 저 햇빛을 집어삼킨 산 너머에 무엇이 있을까?

미지의 공간에 대한 호기심은 내 두 눈으로 외국을 직접 보고 싶다는 욕망으로 발전했다. 어느 화창한 날, 태평양 위를 날고 있었다. 미국에 가고 싶다는 열망이 마침내 실현되었다. […]

II

내가 하고 싶었던 것은 내가 최선을 다해 살아온 시간의 활력을 내뿜고 미래를 향해 밝은 붉은색 꽃을 피우는 것이었다. 들판을 날아다니는 나비, 실을 토하는 누에, 붉은색과 보라색 꽃이 생명을 가리키는 것처럼. 그러나 역사는 그러한 꽃이 어느 시대에나 이단으로 여겨졌다는 것을 분명하게 보여준다. 내가 무엇을 하든 나도 모르는 사이에 오해와 스캔들을 불러일으켰다. 그리고 더 심각하게 내 자신과 외부 세계 사이의 관계는 점점 더 나빠졌다. 내가 아방가르드 예술가로서 사회에서 거둔 결과는 언제나 비참했다. 우리 앞에는 확립된 제도와 규제의 두꺼운 벽이 있다. 그리고 거기에는 많은 사람의 거짓, 정치에 대한 불신, 인간성의 상실과 혼란, 대중매체의 폭력, 환경오염이 있다…. 인류의 정신적 퇴화는 우리 앞길에 그늘을 드리운다.

<피 흘리는 내 마음>, 1994년,
봉제 직물, 나무, 페인트, 형광등,
145x82x27cm

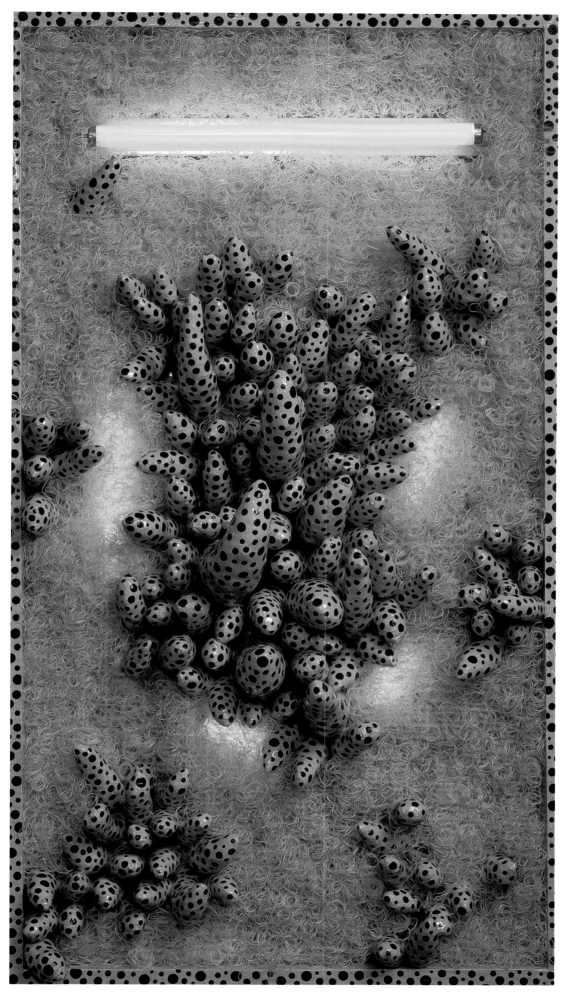

나는 예술에 대한 창조적인 철학은 궁극적으로 고독한 명상에서 태어나고, 오색의 광채 속에서 영롱하게 빛난다고 굳게 믿는다.

이제 나는 '죽음'을 예술 창작의 주제로 삼았다. 과학의 진보와 전능한 기계의 발전에서 비롯된 인류의 오만함은 삶의 광채를 빼앗고 정신적 이미지를 만드는 능력을 떨어뜨렸다. 폭력적이 되어버린 정보화 사회, 획일화된 문화, 오염된 자연…. 이 지옥 같은 세상에서 생명의 신비는 이미 숨을 거두었다. 우리를 기다리는 죽음은 장엄한 고요함을 잃었고, 우리는 평온한 죽음을 더 이상 기대할 수 없게 되었다. 인류의 타락과, 바퀴벌레와 쥐를 번식시키는 이 지구의 추함과 인간성의 피폐함 너머, 별들은 은빛으로 반짝인다. 참으로 놀라운 노릇이다. 눈에 보이지 않는 힘으로 지탱된 나의 순간적인 삶은 수억 광년의 끝없는 빛의 짧은 고요함 속에 환상으로 존재한다. 내가 살기 위한 수단으로 추구했던 자기 혁명은 실은 죽음에 이르는 수단이었다. 죽음이 가리키는 것은 그 색과 공간의 아름다움, 그 흔적의 고요함, 그리고 죽음 이후의 '무'이다. 나는 이제 스스로의 영혼의 안식을 위해, 이 모든 것을 포용하여 예술을 창조하는 단계에 접어들었다.

'내 영혼의 편력과 투쟁', 『예술 생활』, 11월호, 예술생활사, 1975년

<점 강박>, 1996년, 인플레터블 비닐, 공간 연출

매트리스 팩토리에 설치된 모습, 피츠버그, 1996년

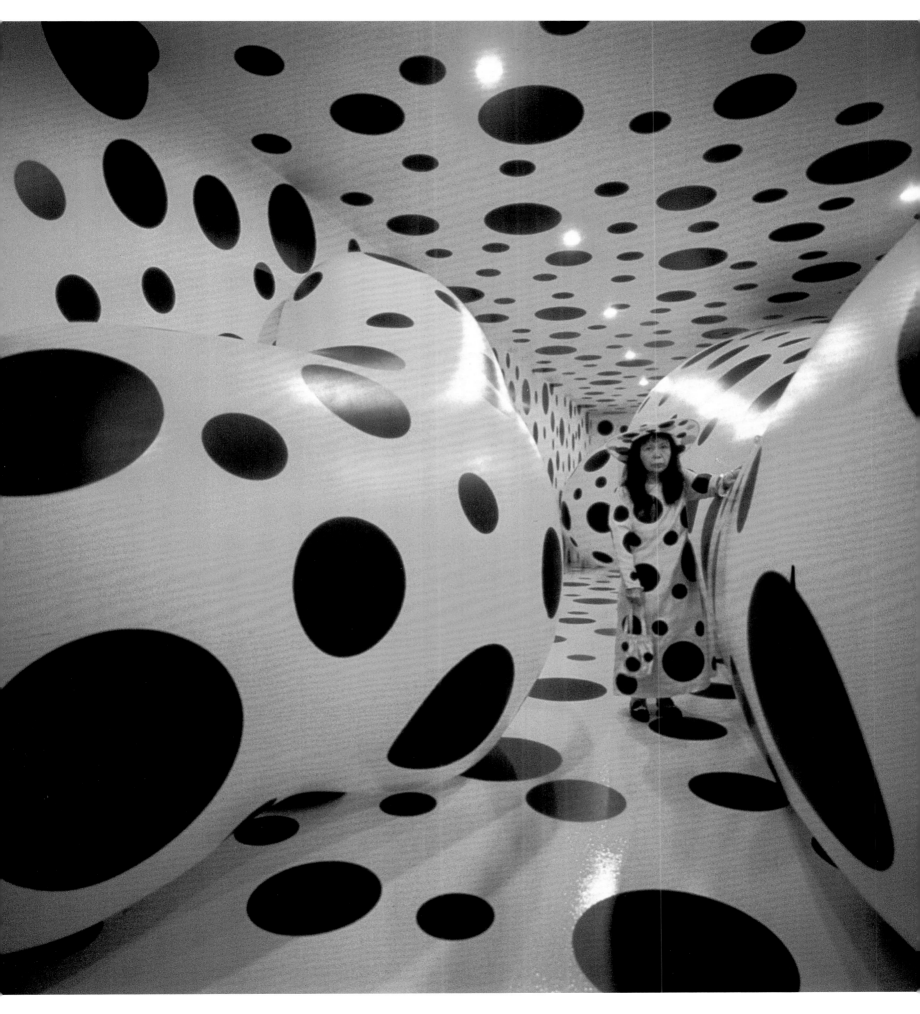

맨해튼 자살미수 중독(발췌), 1978년

<반복적인 비전>, 1996년,
마네킹, 공간 연출

매트리스 팩토리에 설치된 모습,
피츠버그, 1996년

다음 쪽
<점 강박>, 1998년, 인플레터블
비닐

레자바투아르에 설치된 모습,
툴루즈, 프랑스, 1998년

청, 적, 황, 녹, 모두 모여, 파랗게 빛나는 하늘, 태양이 찬란하다. 스스로를 점으로 영원 속에 놓아주자. 병든 자신. 사회에서 고통 받는 당신의 영혼. 병든 대중. 불모의 생명이 모여 불행한 싸움을 벌이는 지구는 우주에서 쫓겨났다. 집을 나간 못난 자식처럼.

자살미수의 뒷수습은 괴롭기 짝이 없다. 내가 할게. 점이 선언한다.

모든 생명이 승화하는 한순간이다. 어쩌면 용서받고, 또 우주의 안식처로 돌아갈 수 있을지도 모른다.

나는 하나의 점. 당신도 하나의 점이다. 또 하나의 점은 저 친구. 지구는 하나의 점. 태양은 점의 모양이다. 달도 점의 모양이다. 점은 혼자서는 존재할 수 없다. 전체주의의 획일성에 의한 연대 의식 속에서 하나하나는 비로소 만난 하나하나를 빛낸다.

『맨해튼 자살미수 중독』, 고사쿠샤, 도쿄, 1978년, 63쪽

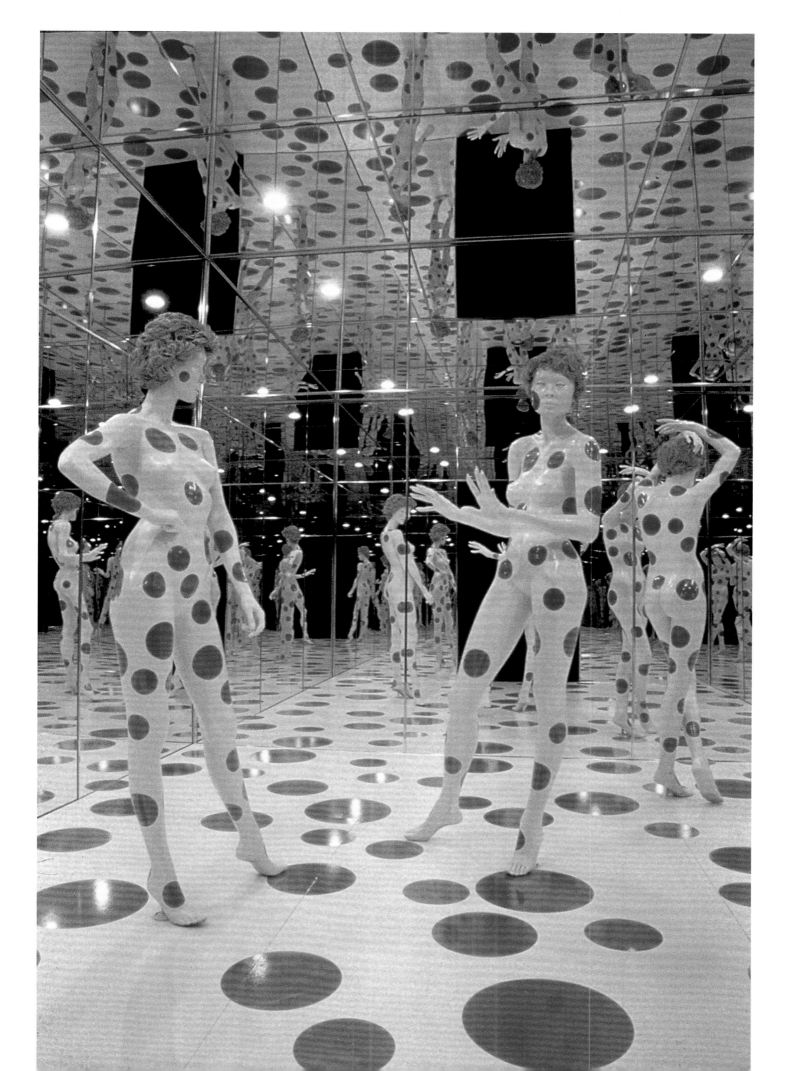

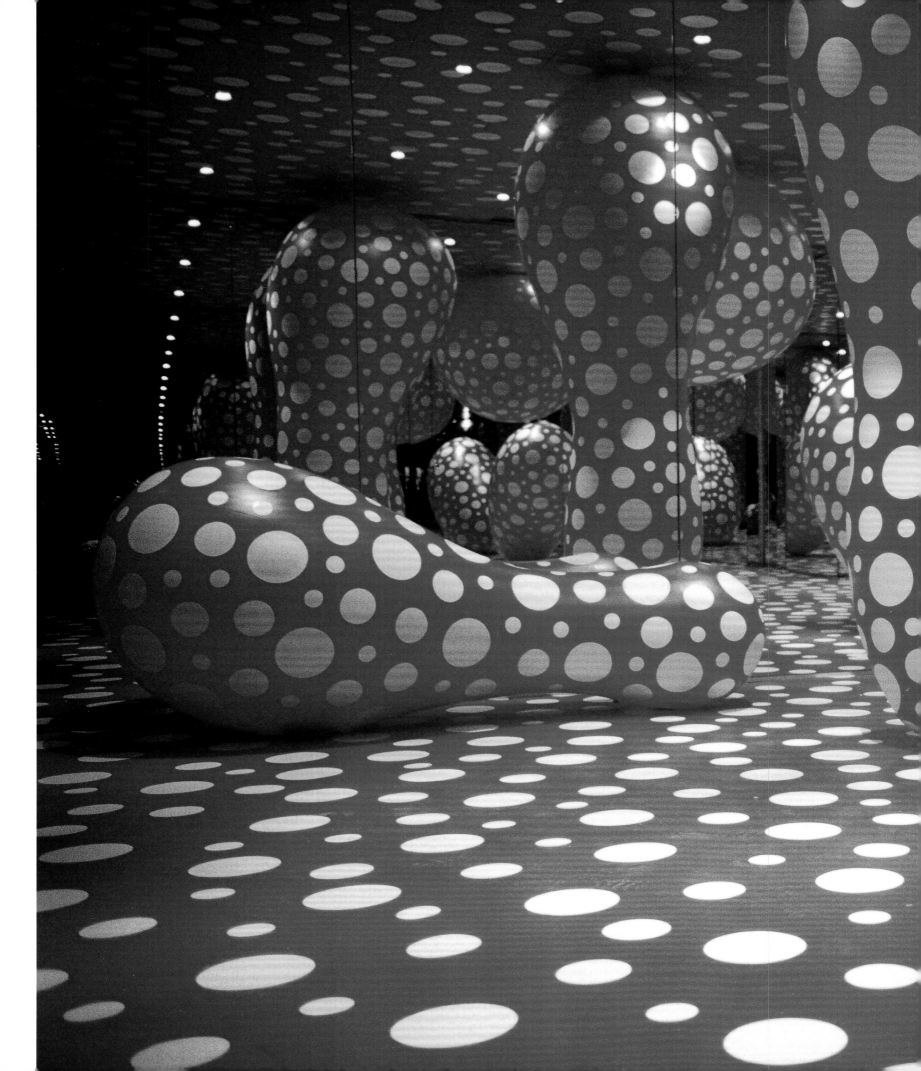

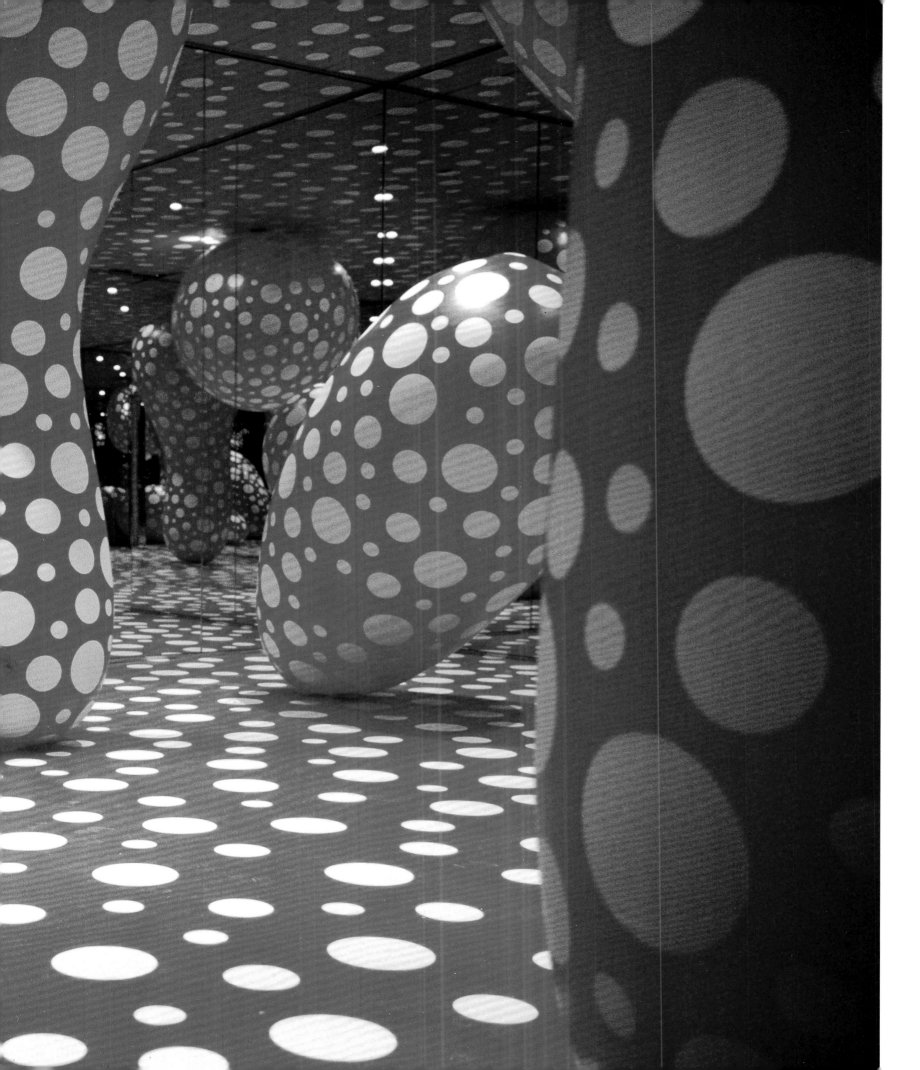

보라색 강박, 1978년

어느 날 갑자기 내 목소리는
보라색이 되었다
마음을 가라앉히고 숨을 죽인다
오늘 일어난 일들은
다 사실이다

테이블보에서 나온 보라색은
내 몸을 기어올라
하나씩 하나씩 들러붙는다
바이올렛 보라색 꽃들은
내 사랑을 빼앗으러 왔다

사방에서 위험이 밀려드는데
겁에 질려 서 있다. 향기에 사로잡혀
천장과 기둥에까지
보라색이 들러붙어 있는 것을 보았다
청춘에게는 너무 벅찬 노릇
보라색 꽃이여, 말하지 말아줘
보라색이 되어버린 내 목소리를 돌려줘
아직 어른이 되고 싶지 않아
딱 한 해만이라도 좋아
나를 그냥 내버려둬

* 2002년 개정

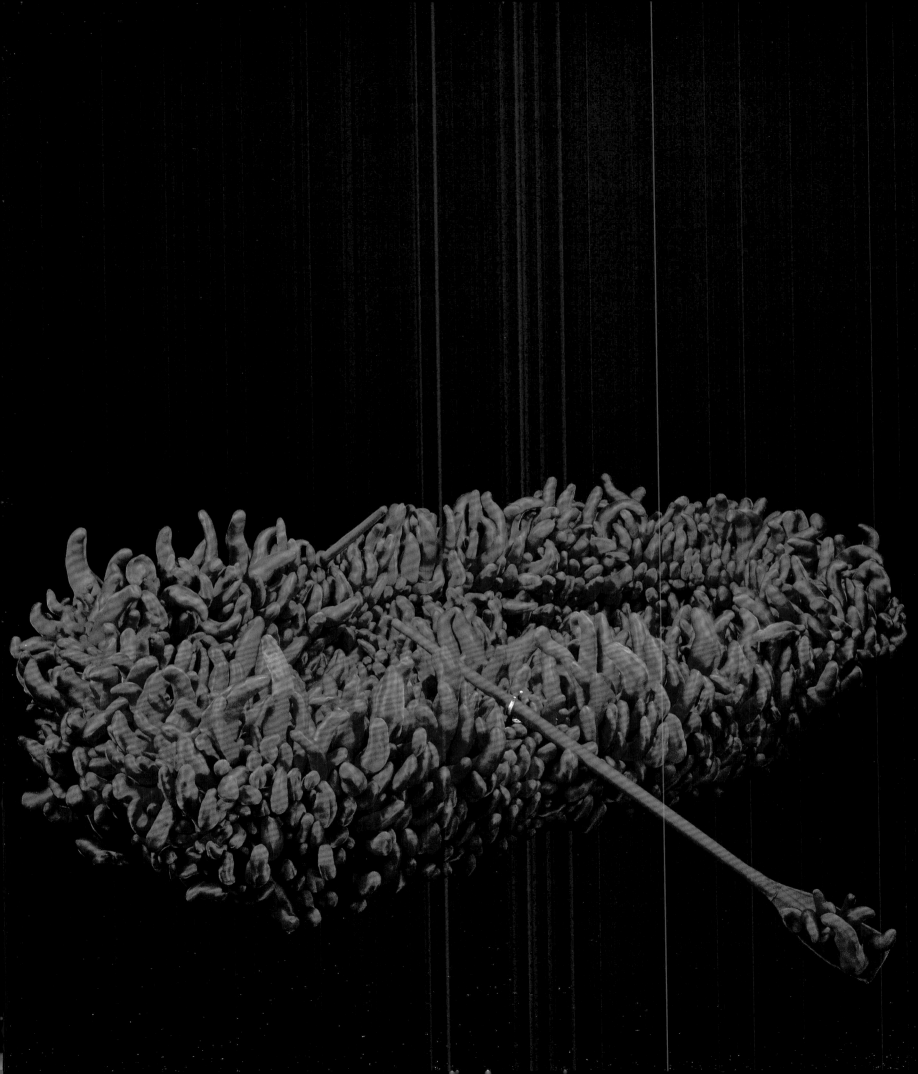

구사마의 글

상실, 1983년

주머니에 담았던 돌 하나가
땅에 떨어졌다
다리 밑으로 돌아오는 거지의
구멍 난 주머니에서 떨어져 버렸다
그는 강가의 자갈밭에서 매일
돌 하나를 찾아 헤맨다
주머니에 담았던 돌을
어디 떨어졌지? 온 강가를 찾아봐도
찾을 수 없다
다른 돌과 같은 모양이다
우주 끝까지 뻗은 돌의 무덤
거지는 또
찾아다니다가 돌을 주머니에 담는다
해질녘 구름에 물든 돌
브라키오사우루스가 앉았던 짙은 청색 돌
도롱뇽이 품었던 마노색 돌
화석이 된 장님뱀의 잿빛 뼈
빨간 딸기가 줄무늬가 되어 담긴 바위
익룡의 그림자가 숨어 있는 갈색 돌의 갈라진 틈
은공작(銀孔雀), 나비의 알, 파편
억만 가지 변화 속의 눈부심
그는 어쩔 줄 모르고 멈춘다
돌에 깃든 수억 광년의
바람과 빛의 소리, 별들이 쏟아지는 소리가
아련하게 들려온다. 발바닥에서
땅으로 떨어져 잊힌 외로운 돌은 뒤섞여
다시는 그의 품으로 돌아오지 않는다

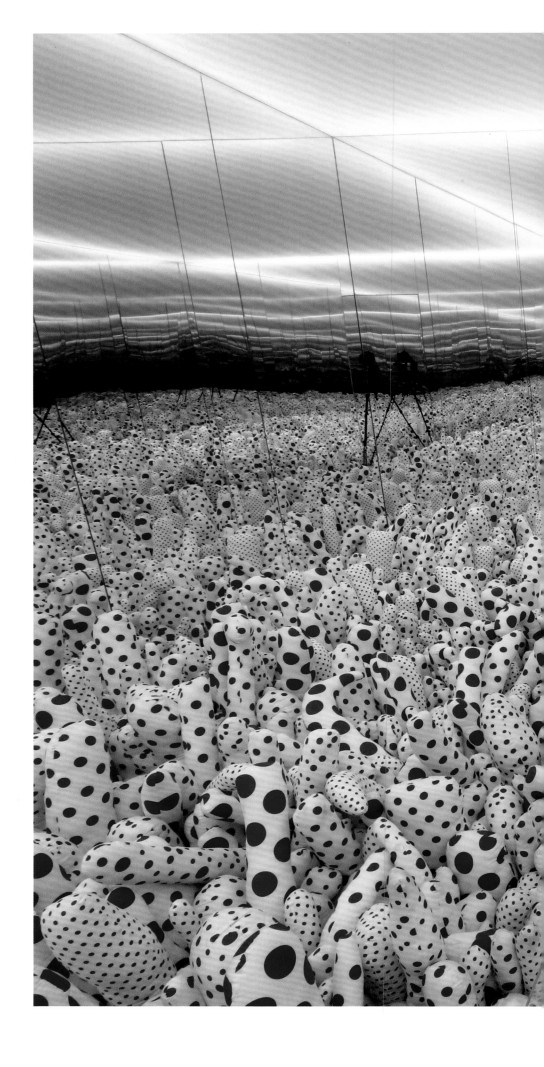

<무한한 거울의 방-남근 들판>,
플로어 쇼, 1965-2013년,
봉제 직물, 천, 패널, 아크릴, 거울,
250x455x455cm

브라질 은행 문화센터에 설치된
모습, 브라질리아, 2014년

내 마음이 너무나 아파, 1983년

길을 걷다 보면 수북한 풀이 내 발목을 휘감는다
뭔가 말하려 하면 슬프게도 내 입에서는 짙은 안개가 피어오른다
꽃을 보고 싶지만 벌써 시들었다
새들은 하늘을 날아다니지만 날개를 다쳤다
하늘은 두꺼운 비구름으로 덮이고 땅은 비에 젖는다
물은 홍수처럼 넘치고 나는 두려워 몸을 떤다
비바람과 홍수가 이 세상을 집어삼킨다
아, 허무하구나, 부질없구나

온갖 궁리를 다한대도 꽃들은
이 땅에 돌아오지 않으리라
내 인생도 이제 막바지다
나는 무섭도록 빨리 늙었다
얼마나 많은 밤에 나는 사랑을 꿈꾸었던가
얼마나 많은 아침에 나는 사랑을 갈구했던가
모든 게 그저 헛된 환상이었다
백일몽이었다
숱한 날 속에 모든 헛된 것은
그저 흘러가는 꿈일 뿐
나는 스스로 경동맥을 긋는다
허무함으로 넘쳐나는 눈물 속에
붉은 피를 닦는다
붉은 피를 닦는다
심장에서 흘러내리는 피를

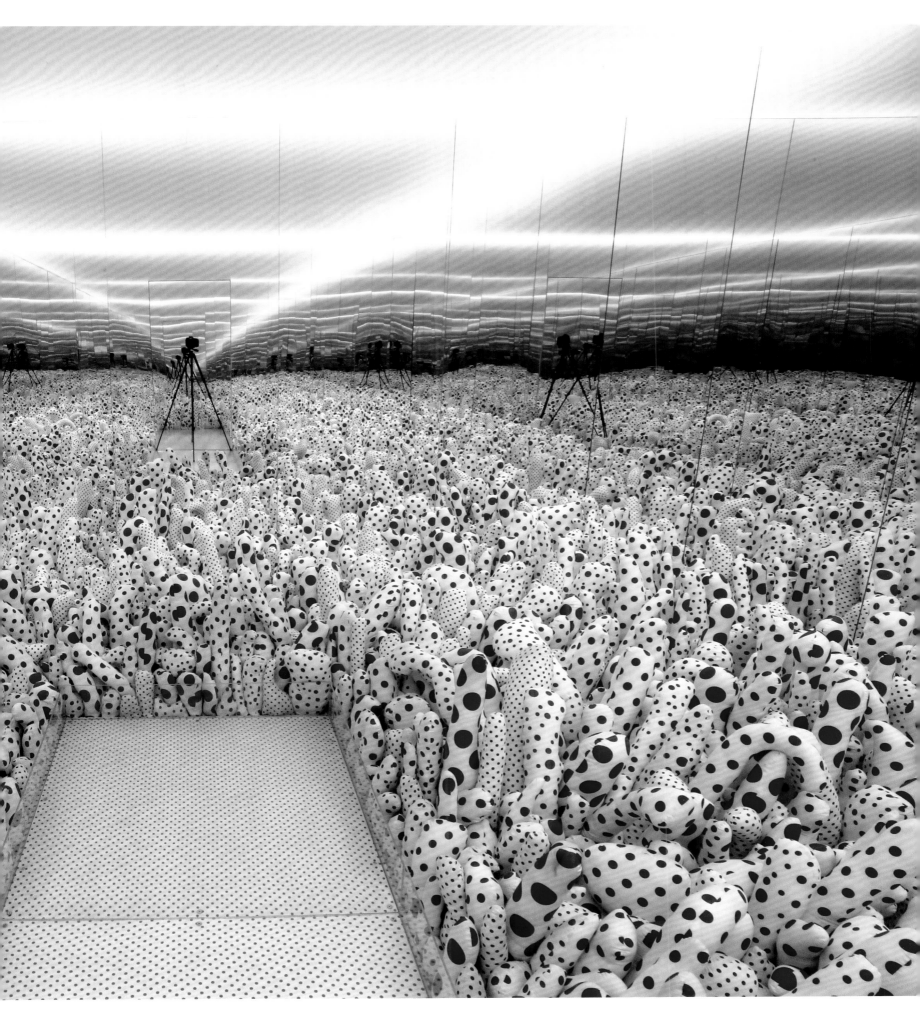

크리스토퍼 스트리트의 매춘굴(발췌), 1984년

크리스토퍼 스트리트의 매춘굴에 줄지은 아파트에서 사는 아름다운 데이비드는 낮에도 블라인드를 쳐서 어두운 방에서 쿨쿨 잔다. 그러나 밤이 찾아오면, 사랑의 속삭임은 욕정의 불꽃을 불러일으키려 별과 함께 땅에 내려와, 고요한 나르시스의 호수 곁을 서성인다. 이러한 날들 속에서 창백하고 젊은 수선화 꽃봉오리는 여성을 돌아볼 겨를이 없다. 젊은이들은 대륙의 작렬하는 태양에 하루 종일 노출된 채, 관광객들 사이에서 표식을 찾기 위해 모든 낮 시간을 보낸다. 그들은 워싱턴 스퀘어를 배회하거나, 맨해튼에서 즐거움을 찾기 위해 부두에서 온 게이 외국인 선원에 의해 낚인다.

밥과 같은 부유한 중년 또는 노인 동성애자 신사는 발에 채일 만큼 흔했다. 그런데도 요즘 헨리와 다른 남창들이 고객을 찾기가 어려웠던 것은 미국 전역에서 온 젊은 남창 지원자들(돈은 부차적이고 모험에 대한 욕망이 가득한 소년들)이 맨해튼, 특히 시내로 몰려들었기 때문이다. 헨리에게는 그들 모두가 경쟁업자였다. 헨리의 5층짜리 아파트에 사는 다른 거주자들도, 약을 팔아 살아가는 빌리를 빼고는 모두 남창이었다. 대부분 하루 벌어 하루 사는 처지였다. 서로 돈을 빌리고 빌려주었고, 때로는 음식도 나눠 먹었다. 비가 오면 길에 나가도 날씨만큼이나 장사도 시원찮았다. 이럴 때는 얀니의 '파라노이악 클럽'에 전화해서 손님을 찾아달라고 하는 게 낫다. 얀니는 자신의 고객들에게 전화를 걸어 소년들을 보내고는 수수료를 받았다. 이게 꽤 돈이 되는 일이었다. 전화기 한 대만 있으면 오케이였다. 그린버그는 이 비밀 그룹의 정식 회원이었다. 이 클럽을 통해서 수십 명의 동성애자 소년과 청년을 만났다.

그러나 오늘 밤 그린버그는 헨리의 몸을 어루만지면서 생각했다. 이처럼 아름답고 매혹적인 소년은 만난 적이 없다고.

지금까지 밥과 섹스를 했던 남창들은 – 몇몇은 게이가 아니었지만 남창 노릇을 했다 – 그들이 이 길, 남자를 사랑하는 길이 최고의 예술이라는 태도로 고객과 어울렸다. 이것은 동성애 매춘, 아니 매춘 자체의 기본이었다.

그렇지만 헨리는 잘 버는 쪽이었다. 어쩌면 돈 버는 머리가 있었을 것이다.

그가 번 돈은 손에 들어오는 족족 마법처럼 사라져 버렸다.

<환영의 저편-나비>, 1999년,
봉제 직물, 나무, 금색 페인트,
80x80x20cm

<은으로 된 세상>, 1990년,
봉제 직물, 드레스, 행거,
파운드 오브제, 은색 페인트,
180x180x12cm

헨리는 만족할 줄 모르는 영혼이었고, 방탕과 망각을 찾아 환락의 밤거리를 방황하는
방랑자였다. 음식을 사고 약을 사기 위해 어쩔 수 없이 항문과 육체를 팔고 있다. 그리
고 거리의 장사는 날씨에 좌우된다. 거리에서 공연하는 이들과 같은 처지다.

마약은 아무리 맞아도 만족할 수 없다. 그리고 약을 맞을수록 성욕과 식욕은 나날이 감
퇴하고 무기력해지고 만다. 마약 때문에 줄어든 성욕으로 섹스 비즈니스를 하는 건 불
쾌하기 짝이 없는 노릇이었다. […]

돈과 섹스를 교환하는 특성 때문에 그날그날 구름이 바뀌는 것처럼 변덕스럽게 시간
과 장소에 따라 여러 가지 색을 띠었다. 얀니의 클럽에서는 소년과 청년이 포장해서 리
본으로 묶은 케이크처럼 아무렇지도 않게 팔렸다. 그래서 동성애 예술이 어떻다는 둥
다 빈치처럼 죽고 나서 수백 년이 지나서 후세의 남색가에게 이러쿵저러쿵 소리를 듣
는 것처럼 본데없는 경우는 겪지 않는다. 손님에게서 돈을 받고, '네, 여기 항문이요.'
그럼 '안녕'이었다. 이런 쪽이 뉴욕에 훨씬 잘 어울리고 현대적이다. 더할 나위 없이 합
리적이라고 다들 생각했다.

그러나 오늘 밤 헨리는 까탈스럽고 아름다운, 손을 뻗으면 가시가 피를 흘리게 만드는 왠지 기분 나쁜 '장미'였다.

헨리는 그린버그가 자신의 2층 침실로 오라고 불렀을 때 아래층 주방에서 커피를 끓여 두 개의 컵으로 나눠 담고 있었다. 헨리가 느긋하게 걸어 들어가자 그린버그가 말했다. '나는 로버트라고 해. 그냥 밥이라고 불러.'

밥은 로버트의 애칭이다. 그린버그는 이미 서로를 애인이라고 생각한 것 같다. 하지만 그들은 겨우 1시간 전에 만난 사이였다. 이제부터 어떤 밤을 보낼지 알 수 없지만 서로 이름은 알아두자는 것이리라. 밥은 2층 방의 침대 머리맡에 있는 테이블 위에 두 잔의 커피를 내려놓고 마시기 시작했다. 그러고는 손을 뻗어 조심스럽게 불을 껐다. 나방 한 마리가 어두운 창밖에서 날개의 가루를 흩뿌리며 날아 들어왔다. 날개가 잔의 흰 가장 자리에 긁히면서 은가루가 커피에 떨어졌다. 어둠 속에서 커피의 표면은 일순 갈색에 서 은색으로 확연하게 바뀌었다. 별빛이 창문을 넘어 들어온 것이라고 생각했다. 확실 히 그것은 은빛 유성우였다. 두 사람은 분명히 보지 못했지만 마치 별이 네 개의 동공 과 부딪혀 부서진 것 같았다. 지구의 인력에 이끌려 부서져서는 남자들의 눈 속에서 은 빛 가루를 흩뿌리며 사라졌다. 그 순간 어둠에 잠긴 숲의 나무들의 녹색으로 물든 사각 의 창틀 속에 들어 있는 두 사람의 실루엣이 남자들끼리의 사랑을 머뭇거리며 부르는 것처럼 흔들릴 때, 밥이 헨리에게 속삭이듯 물었다. '헨리, 너는 바이야? 여자랑도 자는 거야?' […]

그의 물건이 안쪽으로 들어오려 했다. 이윽고 밥은 조바심을 내며 속삭였다.
'헨리, 넌 내가 싫어?'
이 질문이 헨리에게는 터무니없이 느껴졌다. 게이와, 게이인 척하며 돈을 버는 '게이 남창'이 한 침대에 누워 항문을 놓고 흥정을 했다. 컵 가장자리에 날개를 부딪쳐 비늘 을 흩뿌렸던 나방은 이제 온몸을 카페인으로 채우면서 커피 속으로 가라앉고 있었다. 나방의 장기는 갈색으로 물들었고, 단말마의 고통으로 숨을 허덕였다.

헨리는 갑자기 설명할 수 없는 감정에 휩싸였다. 잔을 들어 남은 커피를 들이켰다.

그의 혀는 밥의 체액으로 진득거렸고, 은은하게 시큼한 냄새가 났다. 커피의 은가루가 혀 위로 미끄러졌다. 좀 전에 밥의 음경을 정신없이 빠느라 미각을 잃은 것 같았다. 헨 리의 혀는 은빛으로 물들었지만 체액의 냄새는 가시지 않았다.

어둠 속에 은색으로 떠오르는 커피가 헨리의 몸 안을 은빛으로 물들였다. 나방의 날개 에서 떨어진 가루가 창자까지 은색으로 물들였다. 밥은 다시 한번 다가왔다. 이제 금단 의 문 안쪽도 은색으로 물들 것이다. […]

『크리스토퍼 스트리트의 남창들』, 가도가와쇼텐, 1984년 / 랠프 맥카시 번역, 원더링 마 인드 북스, 버클리, 캘리포니아, 1998년

<무한한 거울의 방—1억 광년
저편의 영혼>, 2013년, 나무,
금속, LED 등, 아크릴 볼, 물, 거울,
287x415x415cm

잠 못 드는 밤, 1987년

그지없는 슬픔을
타인에게 입은 마음의 상처를
어쩔 줄 몰라 잠 못 이루는 밤
이 봄의 벚꽃잎 아래 묻혀 있다는 걸 잊었고
그저 마음의 상처에 망연하여 시간을 보낸다
이 세상은 간악하고 교활한 이들로 가득하다
사람들 앞에 나서면 항상 놀란다
사람들은 서로를 해치고
자신이 입힌 상처를 보며 좋아한다
아, 얼마나 끔찍한 세상인가

이런 처지에
이름 모를 들꽃을
문득 바라본다
꽃잎은 햇빛을 흠뻑 머금어
사람들에게 짓밟힌 상처를 감싸 안는다
말없이 그저 그곳에서
통곡하는 내 눈에서는 눈물이 그칠 줄 모른다

진리를 비추는 별은 저 멀리에, 1987년

진리를 찾아 많은 날을 걸어왔다
별빛조차 보이지 않는 미로 같은 세상에서
길을 잃고 헤매다가
하늘을 멀리 올려다보면 저편 멀리
빛나는 별들, 손을 뻗을수록
별빛은 멀어지는 법
얼마나 어리석은가, 이 기나긴 길을
나는 괴로워하며 걸어왔으니
이제 죽음이 다가오는데

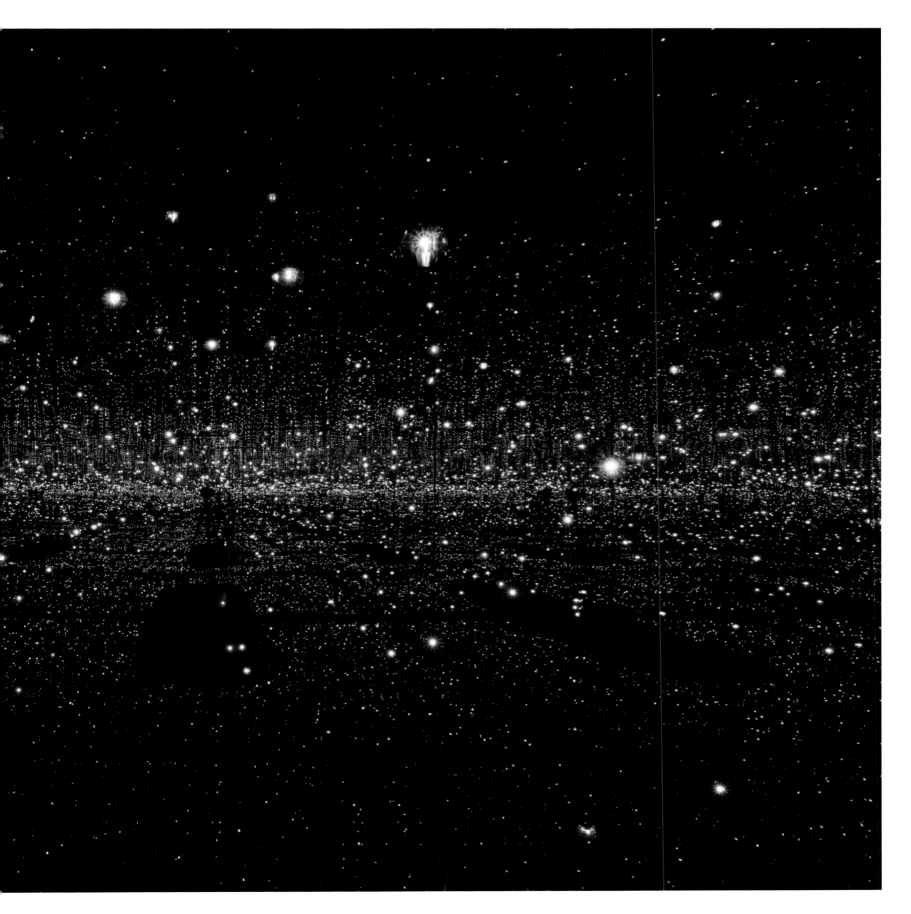

바다를 사이에 두고 나눈 대화: 데미언 허스트와의 인터뷰(발췌), 1998년

데미언 허스트 당신의 작품이 낙관적이라고 생각하나요?

구사마 야요이 아뇨, 내 작품은 낙관적이지 않아요. 내 작품들에는 저마다 내 삶이 응축되어 있어요.

허스트 〈구사마의 핍 쇼(엔드리스 러브 쇼)〉(1966)와 루카스 사마라스가 만든 〈무한의 방(거울 방 NO.2)〉(1966)은 어떤 차이가 있을까요?

구사마 루카스 사마라스는 항상 다른 예술가들의 작업을 흉내 내죠. 내 생각엔 그의 작품은 독창성이 부족해요. 그는 내 작품에서 영감을 받아 '거울 방' 시리즈를 만들었어요. 그러니까 내 〈무한한 거울의 방〉은 그의 비전과는 아무 관련이 없어요.

허스트 당신의 병명은 무엇인가요?

구사마 강박신경증이에요. 나는 이 병을 50년 넘게 앓아왔어요. 그림을 그리는 것은 이 병을 극복하기 위한 치료 행위죠.

허스트 당신은 암이 마치 꽃이 피어나는 것처럼 자라난다고 생각하나요?

구사마 사람들은 암은 두려워하지만 꽃 그림은 좋아하죠. 하지만 둘은 결국 같아요. 꽃이 지면 먼지가 되고, 사람도 죽으면 먼지가 되죠.

허스트 예술은 삶과 관련되지만 예술계는 돈을 중심으로 돌아갑니다. 당신은 예술과 돈을 어떻게 나눌 수 있었습니까? 그리고 명성도요. 왜 그렇게 일에 몰두하려 애썼죠?

구사마 명성이나 돈은 신발이나 우산 같은 거라고 생각해요. 어떤 사람이 돈을 쓰는 방식은 그 사람의 성격에서 나와요. 내게 예술은 병에서 벗어나기 위한 수단이죠.

허스트 요즘은 어떻게 지내세요?

구사마 20년 넘게 정신병원을 드나들었어요. 어린 시절에 겪은 트라우마로 정신질환이 생겼거든요. 나는 틀림없이 이 병원에서 '예술을 하다가 죽을 것'이라고 생각해요. 매일같이 조각을 만들고 여타 미술 작품을 만들고, 소설과 시를 쓰고 곡도 만들어요.

허스트 도대체 그 으리으리한 핑크 보트를 타고 어딜 가려는 거죠?

구사마 혼자서 핑크 보트를 타고 죽음의 바다로 떠날 거예요. 작품을 한가득 남겨두고서요.

허스트 무엇을 두려워하나요?

구사마 외로움이 두려워요. 나이 들수록 더 외로워지겠죠. 하지만 진짜로 늙으면 얼마나 더 외로워질지 지금은 알 수 없네요.

허스트 당신은 삶의 혼란을 좋아하나요?

구사마 나는 삶의 혼란과 질서 모두 좋아요.

〈꽃 강박〉, 1994년,
퍼포먼스

노코노시마, 후쿠오카, 일본,
1994년

<우주의 문>, 1995년,
캔버스에 아크릴, 삼폭화,
각각 194x130.3cm

허스트 돈은 삶에서 아주 작은 부분이죠. 당신은 돈을 멀리하려고 하나요?

구사마 세계 여러 나라에서 내게 많은 돈이 와요. 예술은 영원하지만 돈은 왔다 가죠.
돌고 돌뿐이에요. 돈은 모으는 게 아니에요.

허스트 당신은 부잣집에서 자랐나요?

구사마 네, 우리 집은 형편이 좋았어요. 부모님은 내가 미국에서 고생하기보다는 돈
많은 남자와 결혼하길 바랐어요. 내가 예술가로서 오늘에 이르기까지 분투할 때 많은
사람이 나를 도와줬고, 나는 그들에게 큰 빚을 졌죠. 그 사람들에게 감사해요. 그들이
없었더라면 나는 오늘날과 같은 걸 이루지 못했을 거예요.

허스트 예술가로서 외롭다고 느끼나요?

구사마 예술가로서, 인간으로서 나는 무척 외로워요. 견딜 수 없을 지경이에요. 특히
폭풍에 나뭇잎이 사그락거리는 소리를 들을 때는요. 고층빌딩 옥상에 올라가면 뛰어내
리고 싶어요. 예술에 대한 열정이 나를 붙잡아주죠.

허스트 가장 오랫동안 관계해온 것은 무엇인가요?

구사마 물론 예술이죠. 나는 어렸을 적부터 엄청나게 많은 그림을 그렸어요.

허스트 관계해온 사람은요? 연인이라든지요.

구사마 조지프 코넬과 오랫동안 연인 관계였어요. 또 어렸을 적부터 늘 병과 함께 살
았죠.

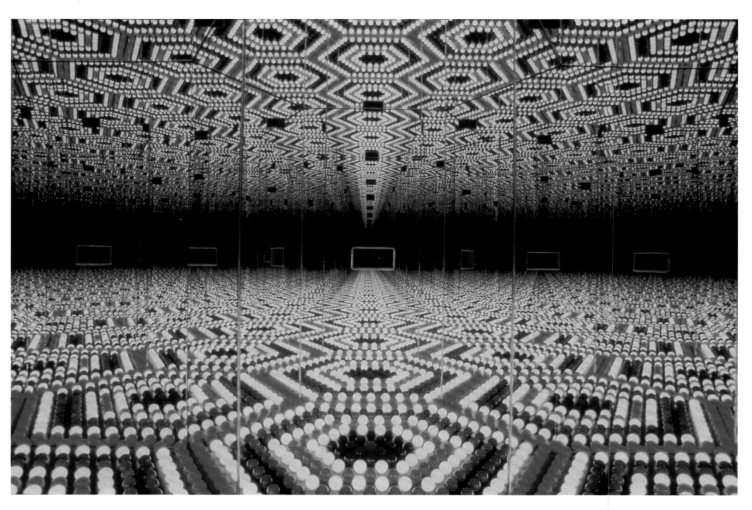

<무한한 거울의 방-영원한 사랑>,
1996년, 전구, 나무, 거울,
195x117x102cm

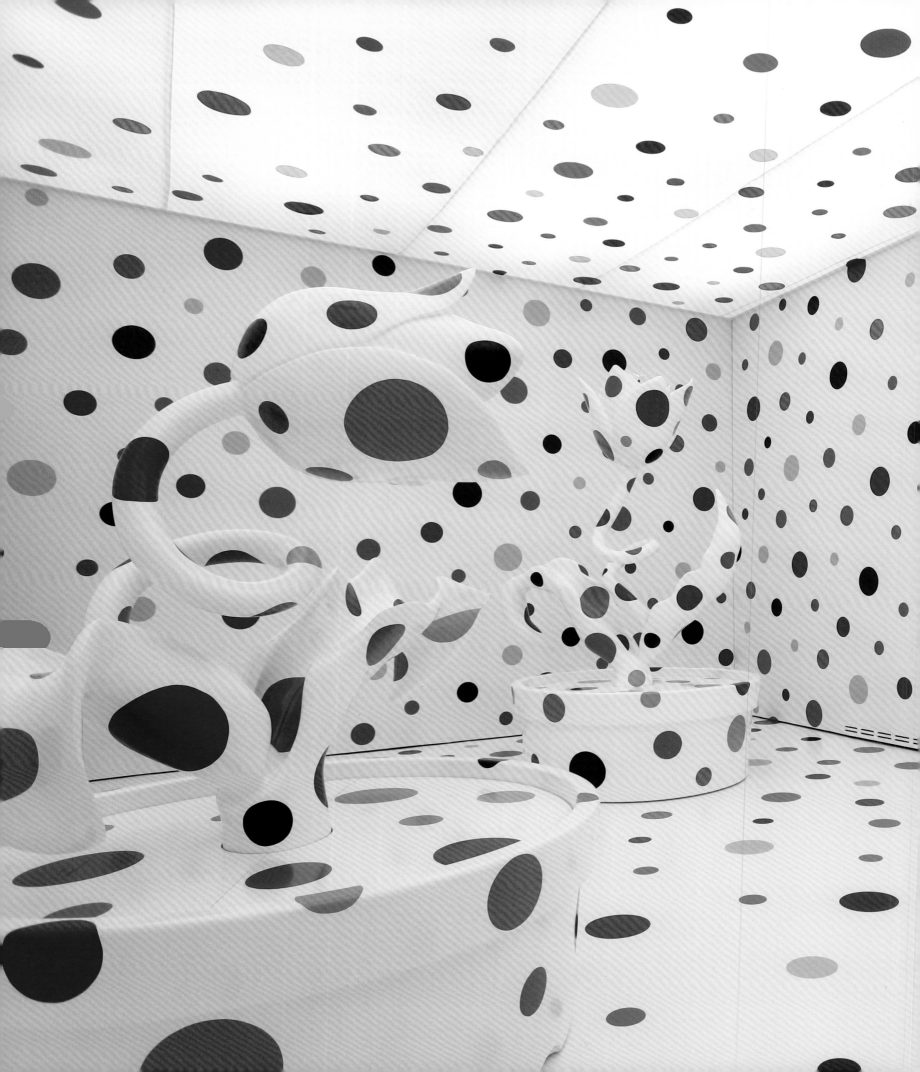

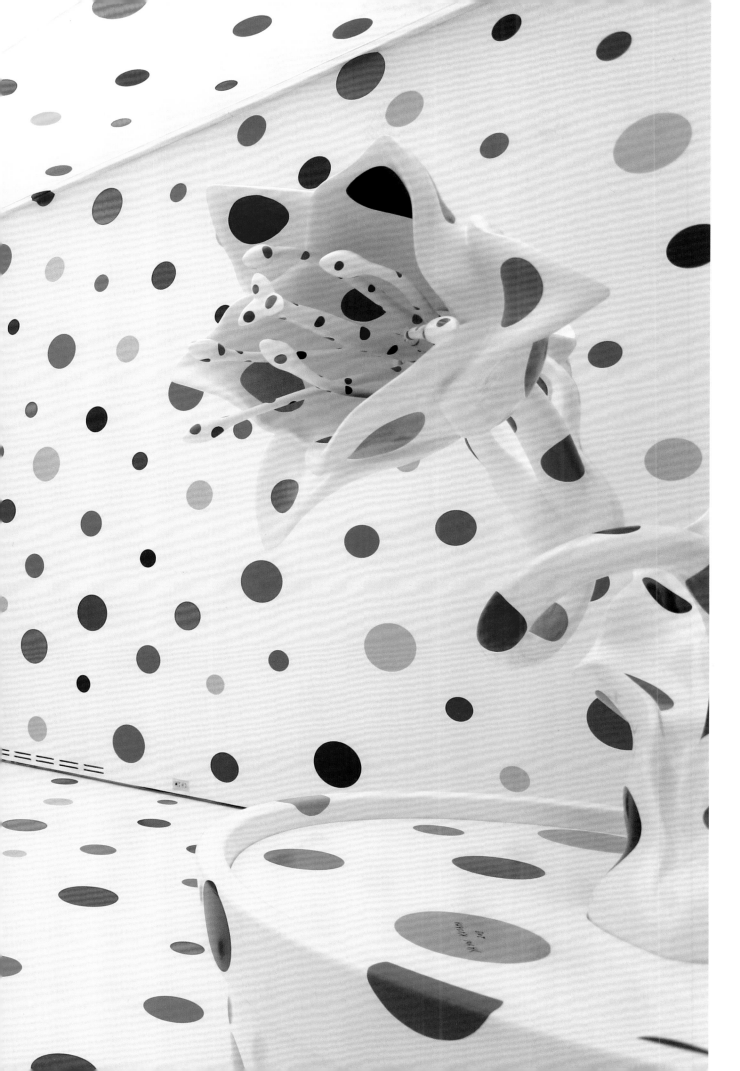

<튤립을 위한 나의 사랑,
나는 영원히 기도한다>, 2013년,
섬유강화 플라스틱, 우레탄
페인트, 다양한 크기의 튤립;
295x207x170cm,
235x181x170cm,
230x210x170cm

대구 시립미술관에 설치된 모습,
한국, 2013년

허스트 당신의 작품이 갤러리에 있길 원하나요, 아니면 사람들의 집에 있길 원하나요?

구사마 내 작품이 미술관에 있었으면 좋겠어요. 어느 누구도 그것들을 망치거나 훔칠 수 없게요. […]

허스트 당신은 죽음을 즐겁고, 재미있고, (좋은 의미에서) 유치하게 다루나요? 왜냐면 당신의 작품에서 죽음이 잘 보이지 않거든요.

구사마 나는 죽음이 어떤 건지 아직 몰라요. 죽음을 준비하고는 있지만요.

허스트 스스로에 대해 싫어하는 점이 있나요?

구사마 내가 병을 앓고 있다는 사실.

허스트 스스로의 삶을 어떻게 바꿨나요?

구사마 말이 적어졌어요. 일에 몰두하다 보면 시간이 아까워서 외출도 하지 않아요. 이제는 다른 예술가들의 전시도 보지 않아요. 사람들을 만나는 것도 피하죠. 예술과 관련된 모임에도 나가지 않아요. 그래서 지금 더 외로워요.

허스트 혼자인 것과 외로운 것은 어떻게 다를까요?

구사마 죽음과 마주했을 때 내가 '혼자인 것'을 느껴요. 외로움은 세상을 보는 관점을 바꾸면 치유될 수 있죠. 그리고 외로움은 시간이 가면 사라져요.

허스트 색채주의자, 화가, 예술가, 조각가. 이것들 중에서 당신은 어느 쪽에 가까운가요?

구사마 조각가에 가깝죠.

허스트 당신에게 예술보다 의미 있는 것은 무엇인가요?

구사마 전쟁과 난민 같은 국제적인 문제에 관심이 있어요. 매일 그런 문제를 살펴보고 있죠. […]

허스트 당신 인생의 맨 처음을 어떻게 기억하고 있나요?

구사마 나는 산이 많은 지방에서 태어났어요. 밤에 별들이 빛났던 걸 기억해요. 별들이 너무 아름다워서 하늘이 내게 쏟아지는 것만 같았죠.

허스트 죽음을 두려워하나요?

구사마 나는 죽음을 두려워하지 않아요.

허스트 삶을 두려워하나요?

구사마 나는 삶을 두려워하지 않아요.

'구사마 야요이: 현재', 로버트 밀러 갤러리, 뉴욕, 1998년

데미언 허스트, <호랑이뱀(Notechis Ater Niger)>, 2000년, 캔버스에 가정용 광택제, 74x48cm

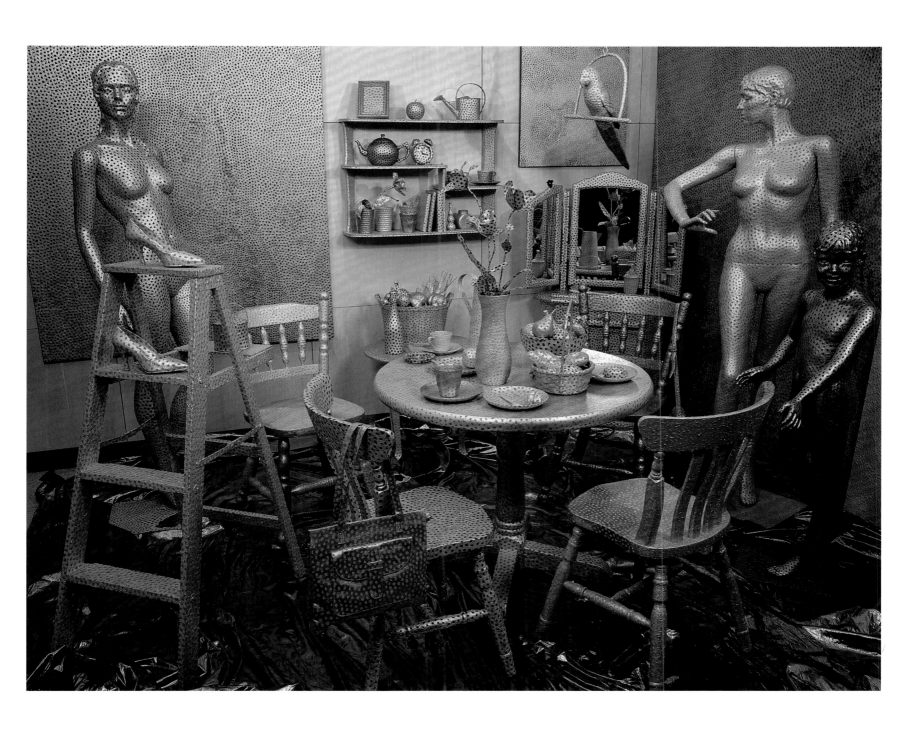

<망>, 1997-1998년,
캔버스에 아크릴, 다양한 크기

<나는 여기 있지만 아무것도 아니다>,
2000/2014년, 형광색 스티커,
자외선 형광등, 가정용품, 다양한 크기

브라질 은행 문화센터에 설치된 모습,
브라질리아, 2014년

이봐, 안녕, 2004년

당신들은 청춘이 찾아온다는
그 엄청난 사실을 알고 있는지?
청춘은 죽음과 삶의 손을 함께 잡고
당신의 등 뒤에서 소리도 없이 다가온다
나는 우울한 전생을 버리고 다시 살아나
이제 운명이 내게 준 시간의 고요함 속에서
마음 깊이 삶을 찬미하는 노래를 부르련다

내 손 안에 가득한
예술 나부랭이
내게 살며시 속삭인다. 이봐, 안녕?
인간 세상의 초입에서 청춘의 그림자가 어른거리고
내 삶에 커다란 숙제를 들이밀었을 때
미지의 두려움과 불안으로 끝 모를 삶과 죽음의 싸움
그리고 오늘 밤 내 영원한 꿈을 찾고 싶다

* 2006년 개정

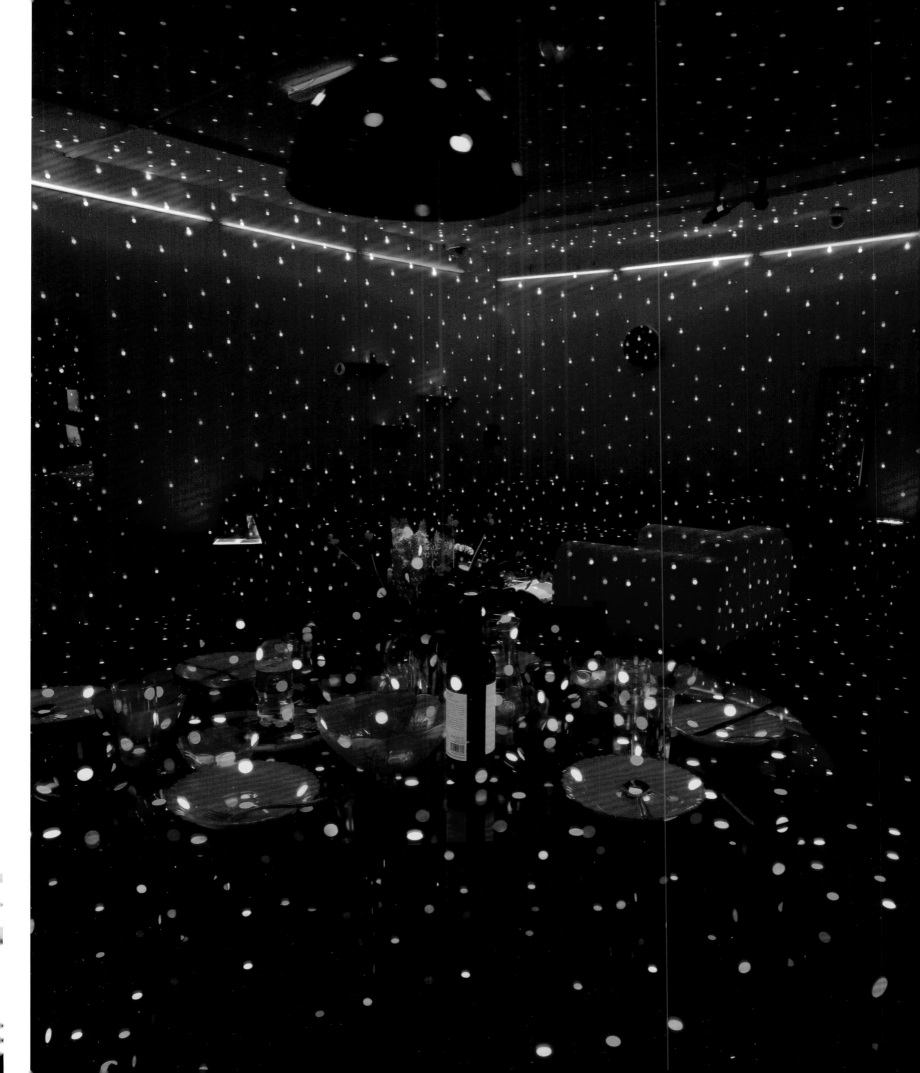

물방울 초콜릿, 2006년

모든 사람의 마음을 사로잡는 곳
바로 오모테산도 힐스에 있는 S&O 숍
내가 거기서 만들어낸 건
맞아, 부드럽고 달콤한 붉은색과 흰색, 노란색과 검은색 물방울 초콜릿이야
나는 혼자서 그것들을 모두 입안에 조심스레 넣었어
얼마나 향기롭고 달콤한지 몰라!
꿈만 같은 물방울 초콜릿이야
오늘부터 나는 이 물방울 초콜릿에 '영원한 사랑'이라고 이름 붙이고 행복에 빠져들 거야
모두 함께 살아가는 삶은 얼마나 즐거운지!
내 마음은 이 애틋한 기쁨으로 벅차오른다

허무를 향하여, 2006년

자살을 시도한 뒤로 내 신경은
끝없는 몸의 변화를
겪고 나서는
어두운 문 안에서 조용히
한 마디 말도 없이 웅크리고 있었다
온 우주에서 가장 사랑하는 내 심장의 주름 속에서
산더미 같은 그림과 조각과 시와 소설을
숨 죽인 채로 만들어온 시간의 고요함에 둘러싸여
갈가리 찢긴 신경들을
자살 의식의 피바다로 내버리련다
과거는 과거, 현재는 현재, 미래는 미래
그리고 공백과 허무와 진혼(鎭魂)
애틋하게 흐르는 시간을 안고서
나는 무한대의 커다란 꿈을 다시 품고 싶다
허무가 가리키는 저편을 향해

붉은 호박, 2006년

우주 끝까지 헤매다가 마침내 찾은 태양의 '붉은빛'
나오시마의 바다에서 붉은 호박으로 바뀌었다
호박은 속이 비었고 구멍이 나 있어서
그 안에 들어간 사람들은 호박 속에서 바다를 가슴 깊이 숨 쉬었다
그 불멸의 고요함이 마음속에서 내 정념을 새빨갛게 물들었다
그 영혼이 빛나는 찰나 속에 내 인생을 모두 끌어안으리라
그리고 살아 있는 내 삶과 죽음을 향한 욕망은 끝 간 데 없으리라
죽은 뒤에도 이 세상의 먼지로 뒤덮여 붉은 호박은
내 삶의 모든 것을 붉은 호박은 삼켜 버리리라
빨강, 빨강, 빨강. 내 호박. 너무 좋아!
나오시마 바닷가의 끄트머리에 힘껏
바닷물이 철썩철썩, 호박의 빨강을 가라앉혀 버린다
그러자 비로소 내 사랑의 원형이 되살아왔다

수수께끼, 2006년

내 상상력은 줄줄 흘러넘친다. 비가 오는 날도, 맑은 날도, 눈 오는 날도
왜 이런 날들이 끝없이 이어지는 걸까?
이런 수수께끼에 대해 나는 이제 대답할 말이 없다
산은 더욱 높고 하늘은 한없이 푸르다
이 우주에서 나는 결코 외톨이가 아니다
예술을 갈구하는 내 마음은 나를 벗어나 온 지구를 구름처럼 감싼다
오늘도 역시 조용한 날이다
내 사랑이 다 타버리지 않도록, 모두의 사랑을 끌어안고 싶다
사랑이야말로 영원하리라
그리 마음먹고 얼른 샘으로 달려가면
한없이 깊고 푸르고 맑은 물이 내 마음을 적신다
살아간다는 건 무얼까?
작품을 만들 때마다 이런 생각에 사로잡힌다
손을 꼭 쥐고 마음의 공허함을 부수고
나는 인생의 더 높은 곳으로 오르고 싶은데
죄다 이상하기 짝이 없어
나는 안다. 더 더 그저 달리고 또 달려야 한다는걸
이 모든 수수께끼를 던져 버려!
안녕, 내 수수께끼들

<모든 인류애>, 2015년,
캔버스에 아크릴, 194x194cm

<무한한 거울의 방−인생 찬가>,
2015년, 나무, 금속, 등롱, LED 등,
물, 거울, 300x618x618cm

벚꽃, 2006년

벚꽃이 먹고 싶다
그 분홍색 꽃잎에 입을 맞추고 싶다
내 청춘에 흩뿌려져 온 우주에 떠도는 향기를
이제 떠올리며 눈물 흘린다
내 아련한 사랑의 길에 꽃잎을 흩날리며
나는 언젠가 죽음을 맞을 것이다
그날이 오면
지난 세월 내가 누렸던 모든 사랑으로 삶을 감싸리라
그 순간, 꽃길이 내 온몸을 어김없이 감쌀 것이다
벚꽃, 벚꽃, 벚꽃
내 삶과 죽음을 어루만진다
벚꽃이여, 고마워요

내가 좋아하는 곳, 2006년

새 건물에 구사마 빌딩이라는 이름을 붙였다
이 건물은 하늘에 떠 있는 구름 위로 솟아 구름에 감싸여 있다
내 사랑에 바치려고 구름은 매일같이 내게 왕도(王道)를 이야기한다
그리고 영혼이 떠나버린 저 먼 곳으로 나를 이끌어준다
거기서 나는 새로운 사랑을 위해 온갖 색깔을 고르고
삶의 의미에 대한 생각에 빠진다
내가 바라는 사랑은 언제까지나 존재하는 우주를 향한
무궁하고 아름다운 동경으로 가득한 놀라움이다
나는 백 살까지 살 수 있는 에너지와, 삶을 향한 염원을 마음에 담아
매일같이 변함없이 예술을 더욱더 진심을 담아 추구할 것이다
나는 구도자다
기다려줘, 뒤에 올 사람들아
역사의 한복판에서, 내 빛나는 생명에 관심을 가져다오
나는 천년이 넘도록 깊은 우주 속에서
그 속에 끝없는 사랑을 담아 한 세기를 넘어 살고 싶다
기다려줘, 온 우주의 존재들이여
내가 싸우는 모습을 지켜봐다오

포스트 카드에 새로운 주소 공지, 2006년 5월 10일

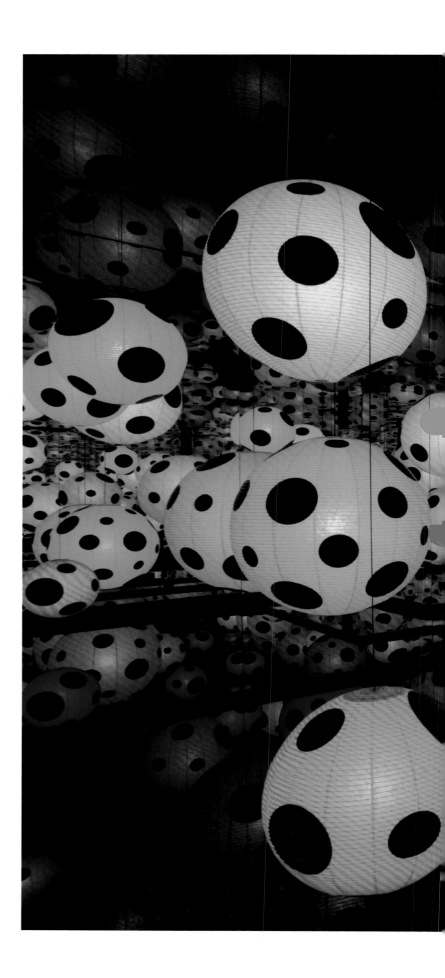

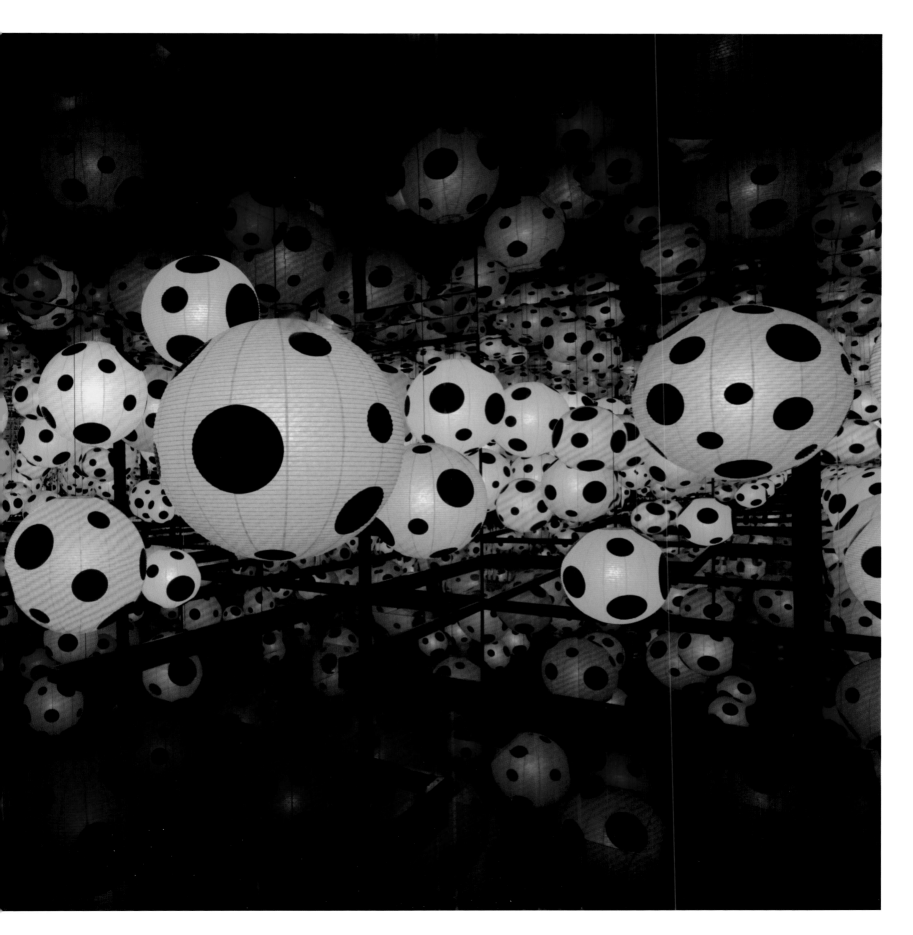

구사마 야요이가 보내는 사랑의 메시지, 2006년

조잡한 이 세상의 틈새기를
가까스로 헤쳐 나온 내 길고 긴 지난날
돌이켜보면 몇 번이나 나이프를 목에 대고
죽으려는 생각에 괴로워했다
밝음과 어두움으로 나뉜 이 세상의 그늘을 박차고
자살에 대한 생각에서 벗어나 삶을 향한 징검다리를 건너
나는 이 삶의 위기를 몇 번이나 헤쳐 나왔다
그리고 나는 마음을 고쳐먹고 다시 일어났다
예술을 향한 신기루 같은 이정표에 매달린다
삶의 광채를 갈망하여 먼 길을 걸어온 걸까
찬란한 삶을 가슴에 품고 지낸 세월이 얼마던가
눈 깜짝할 새 늙어버린 나는 넘쳐나는 흰머리에 경악했다
나, 구사마의 삶에 빛을 비춰주는
인간미의 구도의 나날을 돌아보며
나는 닥쳐오는 자살에 대한 염원을 태워 버리고
다시금 물감과 화포를 마주했다
인생은 아름답다. 그리고 자멸의 예감에 맞서야 한다
오늘 하루를, 내일 하루를
나는 죽음을 넘어 살아갈 수 있을까
그리고 영원히 보이지 않는, 삶과 죽음의 광채 속에서
스스로 끝마치지 않고 마지막까지 살고 싶다
자살이여, 기다려줘. 나는 살아갈 수 있을까
내 예술에게 묻는다

싸움이 끝난 뒤, 우주의 끝에서 죽고 싶다, 2007년

모든 사람에게 사랑은 영원하다고 외쳐왔던 나라는 사람
그리고 언제나 어찌 살아야 할지 고민했고
예술을 추구하는 길을 기치로 내걸었다
태어난 이래 줄곧
여태까지 계속 달려왔다
세상이라는 무대에서 끊임없이
전날의 옷을 벗고 새날의 옷을 입으면서
엄청나게 많은 작품을 만들어왔다
이런 내게 '여행'은 한밤의 등불 아래서
잠 못 이루는 숱한 밤의 고요 속에서 용기를 주었다
그리고 나는 세상을 향해 더 큰 소리로 사랑을 외치고 싶고 흔적을 남기고 싶다
세상의 온갖 갈등과 전쟁과 테러, 빈자와 부자의 괴리를 극복하기를
나는 간절히 소망한다
사람들이 평화롭게 살도록
나는 기도를 멈추지 않을 것이다
예술을 무기로 계속 싸우고 싶다
예술을 구도(求道)하는 마음의 주춧돌로 삼아
사람들에게 봉사하고 사회에 공헌하고 싶다
나는 결국 늙어서
우주의 드넓은 천국의 계단을 올라
흰 구름이 조용히 흐르는 잠자리에서
나는 나 자신으로부터 떠날 것이다
깊고 푸른 하늘의 잠자리에서
편안히 잠들 것이다
그리고 지구와 작별할 것이다

<점 강박>, 2013년, 인플레터블
비닐, 다양한 크기

상하이 현대미술관에 설치된
모습, 2013년

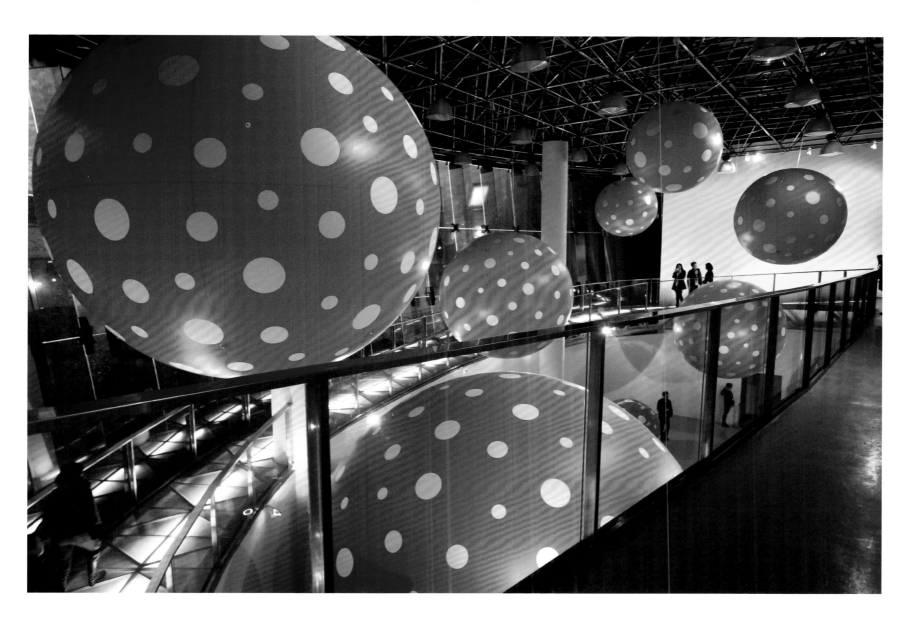

우주의 물방울 카페, 2007년

나는 카페를 몽땅 핑크색 물방울로 덮어버리고 싶다
핑크색으로 물든 공간에서 물방울은
영원히 이어지는 사랑으로 모두의 마음을 기쁨으로 가득 채운다
우주에서는 달도 태양도 그저 하나의 물방울
우리가 사는 지구와 수억 개의 별도 핑크의 마법에 걸려
모두 핑크색이 된다
물방울의 자기 소멸, 나는 '구사마의 셀프 오블리터레이션'이라고 부른다

사랑해 마지않는 여러분에게 내 작품에 담아 보내는 메시지는
삶의 기쁨, 인류의 평화
다툼 없이 평화로운 세상 속 사람들
나는 이들을 위해 앞으로도 내 예술을 바치리라
핑크색 메시지로 모든 이에게 '사랑은 영원하다'라고 외치리라
앞으로도 영원히 고요한 시간 속에서 여러분과 이야기를 나눌 것이다

안녕, 사랑하는 도시 안양, 2007년

색색이 다채로운 다섯 마리 개와 함께
꿈나라 같은 안양에 왔을 때
나는 우울한 기분이었다
거대한 꽃을 통해 영혼이 승화되길 바라면서
나는 그 꽃잎에 부드럽게 입을 맞춰보았다!
이곳 한국의 공기는 유쾌하다
그리고 안양! 안양, 안양
내 고향, 내가 동경하는 도시
어떻게 하면 온 세상에 사랑을 전할 수 있을까?
누가 좀 알려주오, 나는 어쩔 줄 모르겠습니다
평화의 빛을 사람들 속에 뿌리며
한껏 외치고 싶다
안양의 들녘에서 개들에게 위로를 받으며
흰 구름이 꼬리를 무는 하늘 아래서
나는 한없이 잠자고 싶었다
알려주오, 아늑한 보금자리에서
아름다운 다섯 마리 개들이
'안녕, 안녕' 하며 깨우러 왔다
하지만 나는 만족스러울 때까지
일어나지 않을 테니 내버려두오
불이 켜질 때까지
나는 내게 올 사랑을 기다리리라

<점 강박>, 1996/2015년,
인플레터블 비닐, 공간 연출,
다양한 크기

루이지애나 현대미술관에 설치된
모습, 훔레베크, 덴마크, 2015년

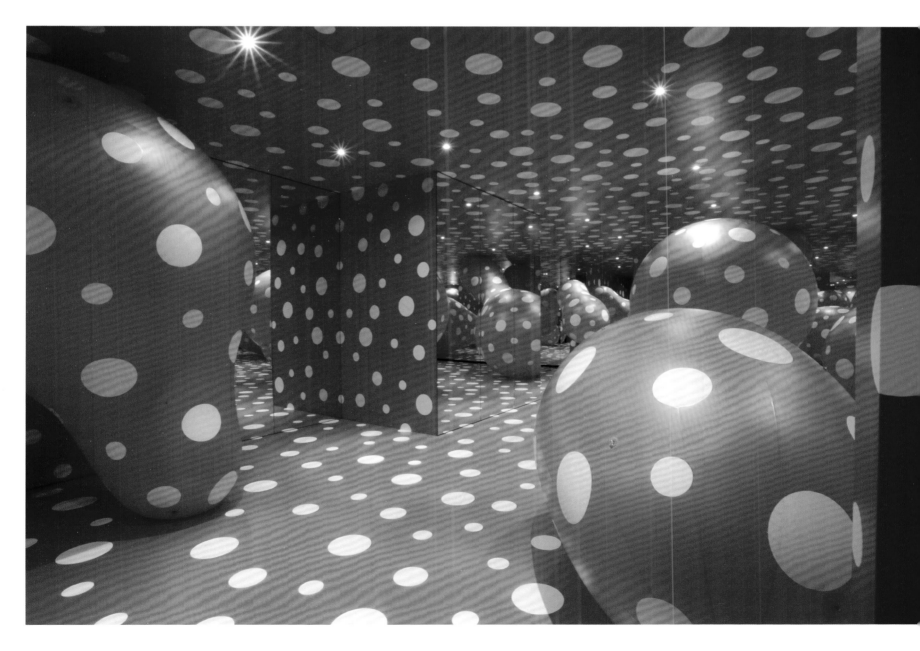

나는 내가 좋아, 2007년

내 예술과 구도(求道)를 담은 영화를 보면서 내 얼굴은 눈물에 젖었다
다른 사람들도 함께 울었다
내가 걸어온 예술의 길이 어찌 그리 감격스럽던지
오래도록 절망의 구렁텅이에 빠져 있던 지난날
나는 하늘까지 태울 기세였다
내 삶을 담은 전기 영화
절실한 전기적 영상을 담은 필름을 보고 나는 며칠이나 잠을 이루지 못했다
그러고는 생각했다
내 삶을 더욱 깊고 높게 만들고 싶다고
이 열망을 모두와 나누고 싶다고
마음속의 모든 것을 포기하고, 나는 며칠 동안 100호 캔버스에 그림을 그렸다
그렇게 50점의 '작품군'을 만들었다
나는 이 작품군에 '영원한 사랑'이라는 제목을 붙였다
육체적으로 정신적으로 너무도 큰 어려움을 겪으면서 내가 걸어온 길을
기록하여 영화로 만들어준 이들에게 깊이 감사한다
이 영화는 사람들에게 영원히 감동을 줄 것이다
여러분, 나와 함께 멋진 인생을 찾아 삶과 죽음과 함께 힘찬 발걸음으로 이 세상의 아
름다움에 몸을 묻어요
이 세상은 아름답다
그리고 예술은 굉장한 감동으로 가득하다
우리 영원히 빛나는 인생을 노래해요
자, 여러분, 언제나 언제나 '나는 내가 좋아'라는 마음으로 우렁차게 노래합시다

<그리운 사랑>, 2015년,
캔버스에 아크릴, 194x194cm

눈물의 성에서 살다, 2010년

이윽고 인생의 끝을 맞을 때가 되면
수많은 나날의 끝에
죽음이 조용히 다가오는 것일까
다들 내가 두려워하지 않을 거라지만, 나는 두렵다
사랑해 마지않는 당신의 자취 속에, 역시나 괴로움은 한밤에 찾아와
내 기억을 다시 불러낸다
당신을 사랑하여 '눈물의 성'에 갇힌 나는
이제 저 세상을 향한 길잡이가
가리키는 곳으로 떠날 때일까
그리고 흰 구름 가득한 하늘이 나를 기다린다
언제나 나를 북돋워주던 당신의 다정함에 벅차올라
내가 마음 깊이 '행복을 향한 소망'을 품고
여태껏 찾아왔던 것
그것은 '사랑'이었다
저 하늘 어지럽게 날아다니는 새들에게 외친다
이 마음을 전하고 싶다
오랜 세월 예술을 무기로 삼아
이 길을 걸어왔지만
이 '실망'과 '허무'를, 그리고 무수한 '고독'을 가슴에 담고
살아온 날들은
때때로 이 세상의 불꽃이 '찬란하게' 하늘을 수놓고
밤하늘에서 춤추던 색색의 불꽃이 온몸에
빛을 뿌리던 순간의 감동을 나는 잊지 못하리라
인생의 마지막의 아름다움이란 그저 환상인 걸까
대답해줄 수 있나요?
아름다운 흔적을 남기고 싶다는 기도를
받아줄 당신에게 보내는 사랑의 편지다

* 2012년 개정

예술을 넘어서, 2010년

내가 태어나기 전부터
예술은 온 세상에 눈부신 불꽃을 발산했다
내 온몸은
왜 살아 있다는 징표인 걸까
나는 내게 묻고 싶다
그게 왜 온몸과 온 마음인 것인지
몸에서 생겨난 육체와 마음들이 나를 우주 저편으로
끌고 간대도
나는 남아 있는 이 몸 안에
예술이라는 조각들을 갖고
오늘도 내일도 살아가고 싶다
그래서 나는 죽음과 삶을 박차고
오늘도 온 우주와 지구를
뛰어넘어 더욱 힘차게
싸워 나갈 것이다
온 힘을 다하여
온 생명을 다하여
나는 싸울 것이다
온 생명을 다하여

<끔찍스러운 전쟁이 끝나면
우리 마음은 행복으로 가득하리>,
2010년, 캔버스에 아크릴,
194x194cm

영원히 영원히 영원히, 2011년

매일 나를 덮쳐오는 죽음의 두려움을 극복하며
나는 온 힘을 다해 스스로를 붙들고는
예술에 대한 내 열망을 발견한다
이 세계에 태어났다는 감동이
내 인생을 새로운 창조의 폭풍과 함께 되살린다
지구의 아득하고 신비로운 속삭임이
언제나 자살에 이끌리는 내 비루한 생명을 구해주고
내게서 죽음에 대한 열망과 두려움을 물리치고
삶의 찬란한 광채를 일깨워주었다
나는 살아간다는 것에
생존의 광채에
마음 울려 깊이 감동하고
인간의 생명은 영원으로 회귀한다는 것을 실감할 때의 기쁨
나는 죽음의 우울을 넘어
세계 최고의 예술로
나는 매일같이 인간의 훌륭함을 추구한다
나는 살고 싶다. 온 마음을 다해
예술을 빛나게 만들어
살아 있는 한, 영원한 삶과 눈부신 죽음으로
영원의 저편까지도
평화와 인류애를 향해 불멸의 의지로
살아 있는 한, 싸울 것이다
그리고 온 세상 사람들에게 말할 것이다
핵무기를 버리고 전쟁을 멈추세요
빛나는 삶을
영원히 영원히 영원히 동경하는
나는 내가 온 힘을 쏟아 만든 작품들을 보여주고 싶다
우리 함께 우주를 향해
진심으로 인류를 찬미하는 노래를 함께 불러요

미래는 내 것이 될 거야, 2011년

마음속 슬프게 가라앉은 만물의 표식
마침내 이 세상의 기쁨과
슬픔의 막바지에 이르러 눈물에 잠겨
이제 나는 예술의 힘으로
이 세상의 기쁨과 하늘의 구름의 색깔의 메아리를 듣고
죽어가는 예술의 강렬함
나는 이 세상의 그늘 속에서
날마다 환영을 감당하며
내일의 예술을 위해 마음의 공허를 쓸쓸히 사랑의 물결 너머로 보내고
마음 가득 사랑의 물방울 속에서
미래를 꿈꾸고
지금 피어나는 내 마음은 고독으로 짓뭉개진대도
나는 예술이라는 방패를 들고
있는 힘껏 인간으로서 꼭대기까지 오르고 싶다
우주의 머나먼 끝자락까지 마음을 애써 북돋으며
한껏 살아가길 기도한다

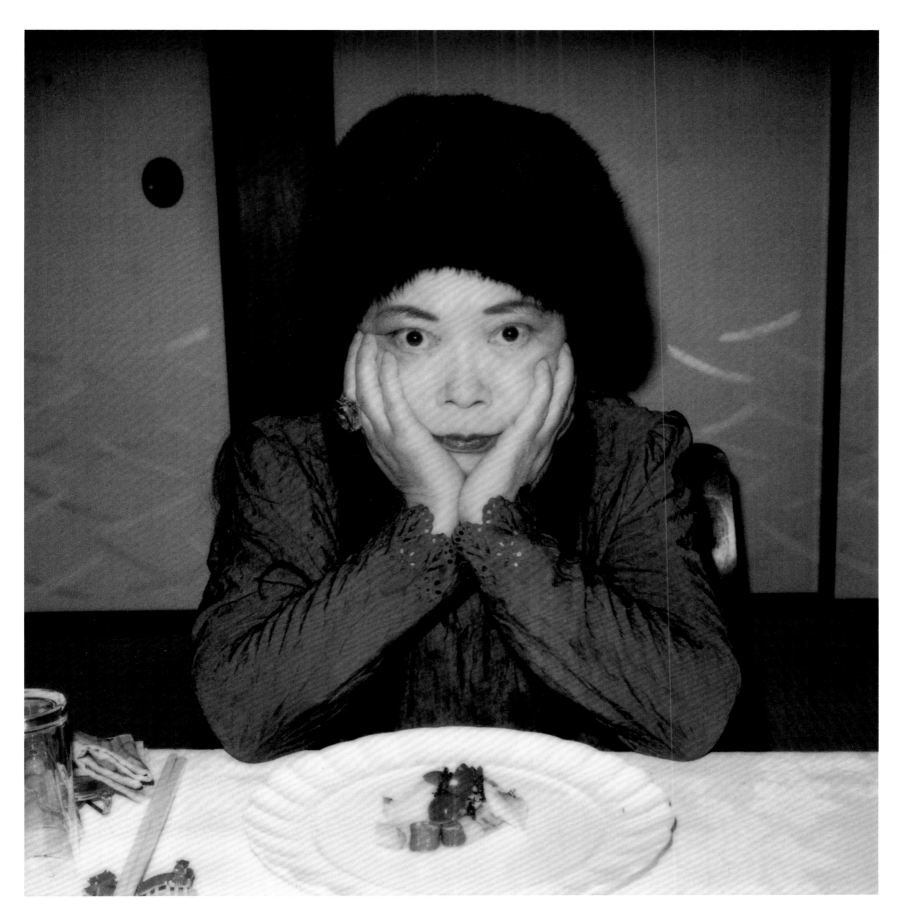

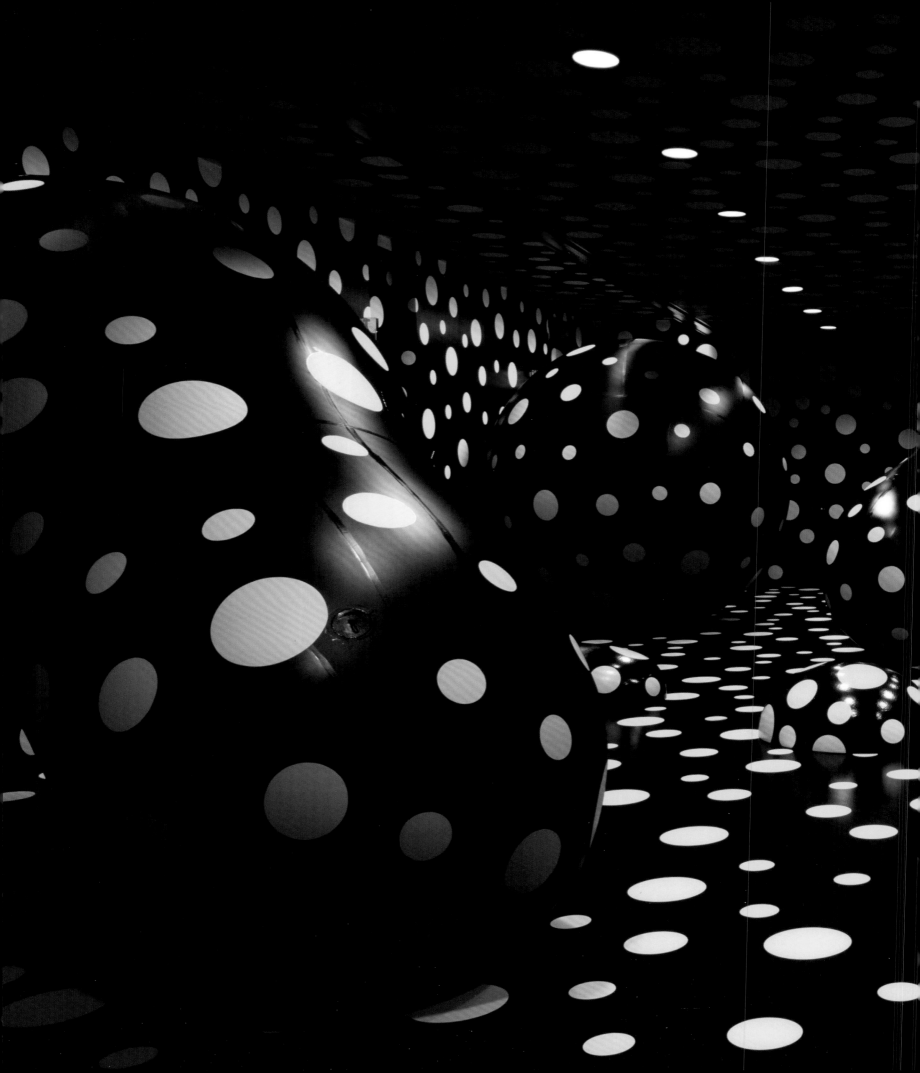

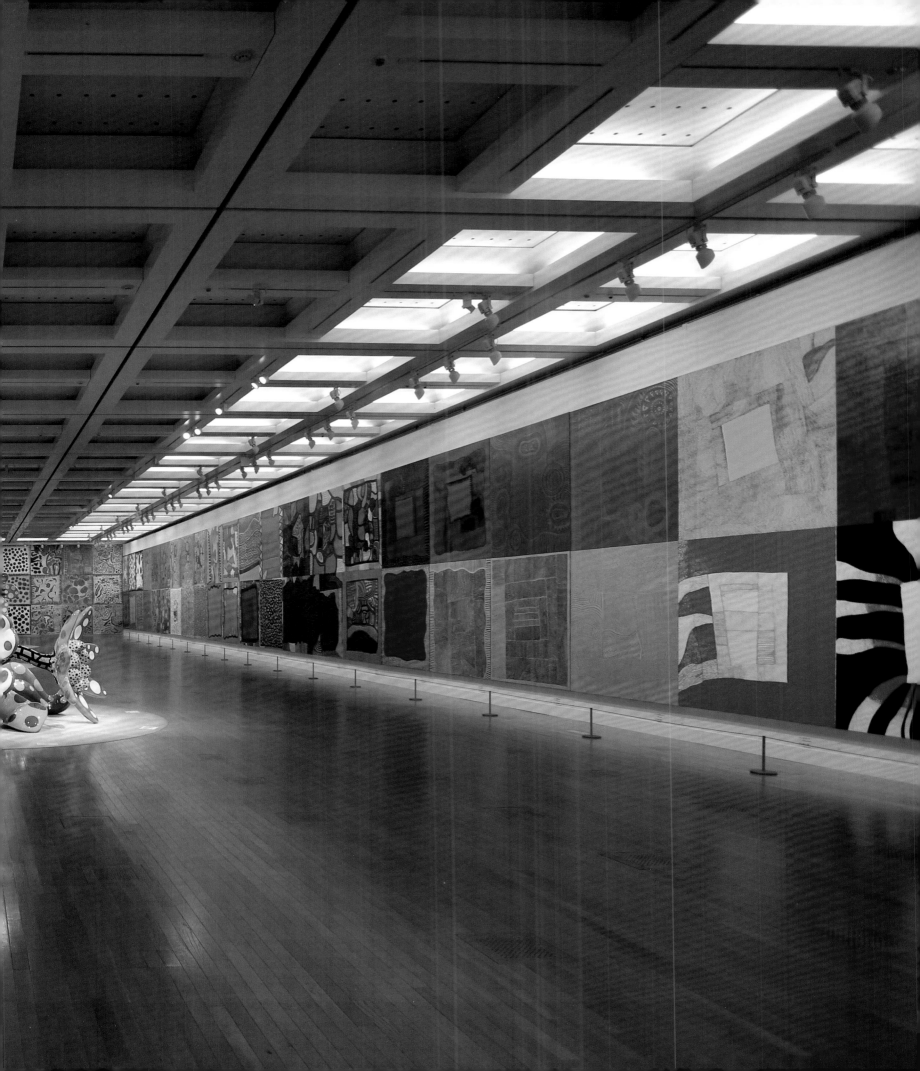

이전 쪽
<내 영원한 영혼>전, 국립신미술관,
도쿄, 2017년

다음 쪽
<한밤의 꿈결 같은 이야기>,
2009년, 캔버스에 아크릴,
162x162cm

안과 밖에서 파란색, 빨간색, 노란색, 초록색 꽃이 피어
난다. 마치 꽃을 피우는 생명의 세계가 가장자리로 밀려
나간 것 같다. 생명의 흔적은 경계를 벗어나 멀어져 가
고, 한복판은 죽음의 영원한 공간으로 남아 있다. <원폭
의 흔적>과 <마음의 빛>(모두 2016) 같은 작품들에서 흰
사각형은 붉은색과 검은색의 강렬한 띠로 둘러싸인 공
간을 만들면서 캔버스의 복판을 대담하게 차지한다. 그
러한 작품들에서는 미니멀 아트와 비슷하게 절제된 특
성을 보여주지만, 연작에 속한 다른 작품들과 관련된 형
태가 담겨 있다. <그리운 사랑>(2012), <사랑을 위한 숭
배>(2015), <계절에 눈물을 흘리고>(2015)와 같은 작품에
서는 거의 비어 있거나 패턴이 촘촘한 중심부를 상징과
패턴이 소용돌이처럼 대담하게 휘감고 있다.

이러한 작품들에서 한복판의 공간은 상징적인 균열이
나 강렬한 초점을 나타내는 중요한 구성요소이다. 초기
작인 <한밤의 꿈결 같은 이야기>와 <내 모든 사랑, 그리
고 밤의 꿈을 먹고 싶다>, <이 눈동자처럼 순수하게 살
고 싶다>(모두 2009)는 두 가지의 보색만을 사용한 것으
로, 구사마의 연작 중 가장 대담한 작품인데, 화면 복판
의 얼굴, 눈, 점, 꽃, 심지어 안경까지 모두가 회전하여 일
부는 옆모습이나 거꾸로 선 모습으로 등장한다. 이런 점
에서 캔버스의 방향성(위, 아래, 혹은 양측면)보다는 회화
의 구심력이 더 중요하다. 구사마가 캔버스를 평평하게
눕혀 놓고 가장자리로 돌면서 작업하다 보니 이런 식으

로 완성된 것이다. 하지만 <모든 행복>(2014), <모든 인
류애>(2015) 혹은 <내 영원한 생명>(2016) 같은 작품에
서 이 시리즈의 여타 작품이 여러 방향으로 구도를 잡은
것과 달리 한복판에 초점을 둔 것은, 구사마의 모든 작품
에서 강조되는, 삶의 끝에 놓인 미지의 세계를 향한 존재
론적 철학을 드러내는 역동적이고 의도적인 선택이다.

그러나 물론 <내 영원한 영혼> 시리즈는 단조롭기는커
녕 유머러스하다. <나는 만화가가 되고 싶어>(2015)는
녹색과 검은색의 눈이 그물처럼 밀집하여 이루어진 사
각형 안에 밝은색으로 그린 삼십 개가 넘는 캐리커처 같
은 얼굴들로 구성되었다. 들썩거리고 익살맞은 얼굴들은
제목에서 암시하는 대로 일본의 만화 스타일에 대한 농
담처럼 보인다. 이 얼굴들은 <꽃피는 계절에 울고 있는
나>와 <내게 사랑을 주세요>와 같은 작품에서 친근하게
다시 등장한다.

갖가지 매체를 솜씨 좋게 구사하는 구사마는 이처럼 보
편적으로 즐거운 내용과 좀 더 자기 성찰적이거나 개인
적인 주제 사이를 능란하게 오간다. 이러한 후기 회화 작
품들은 무늬를 만드는 완숙한 솜씨와 자신의 작품 전체
의 지형에 대한 조망 덕분에 활력이 넘친다. 이런 자신감
은 1990년대 중반 이후 그녀가 만들기 시작한 대형 조
각 작품에서도 드러난다. 최근 그녀는 그 작품들을 열정
적으로 작업하여 서사적으로 확장시켰다.

왼쪽부터 시계 방향으로
<모든 인류애>, 2015년, 캔버스에
아크릴, 194x194cm

<내 영원한 생명>, 2016년, 캔버스에
아크릴, 194x194cm

<마음의 빛>, 2016년, 캔버스에
아크릴, 194x194cm

<모든 행복>, 2014년, 캔버스에
아크릴, 194x194cm

<内 모든 사랑, 그리고 밤의 꿈을 먹고 싶다>,
2009년, 캔버스에 아크릴, 130x162cm

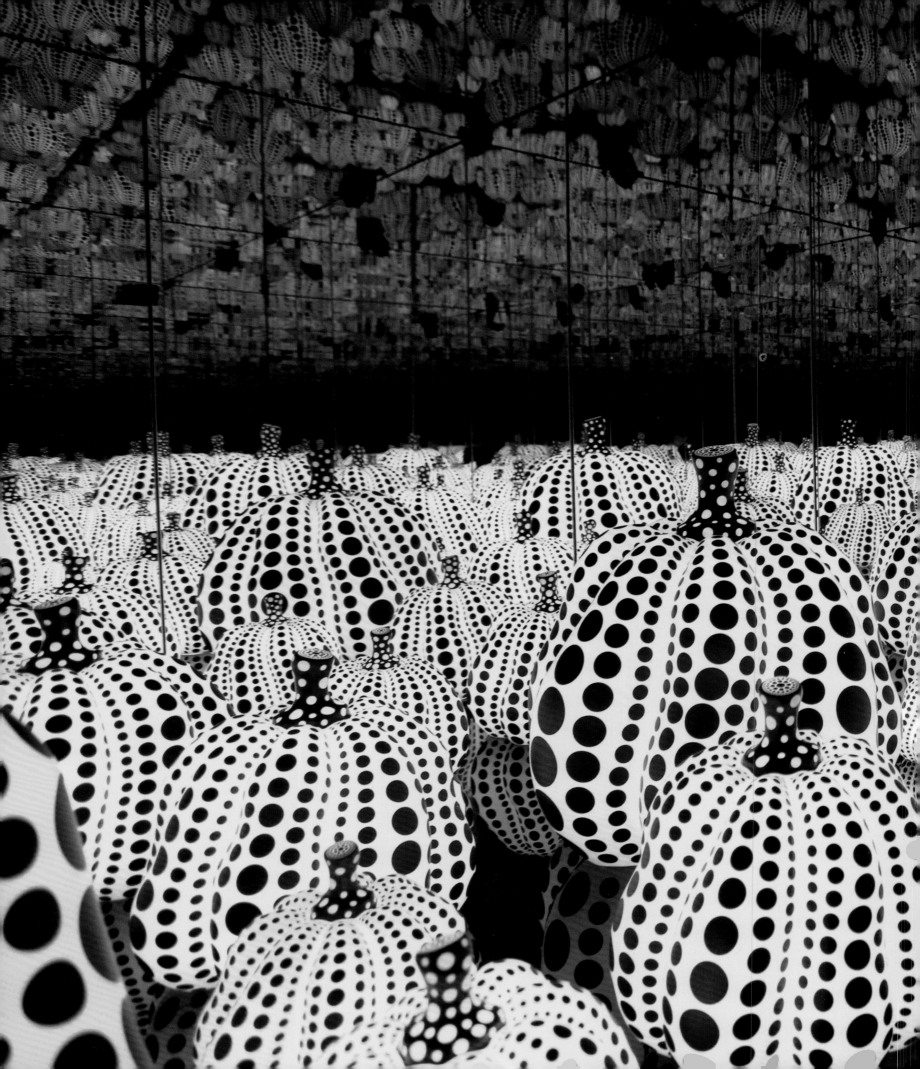

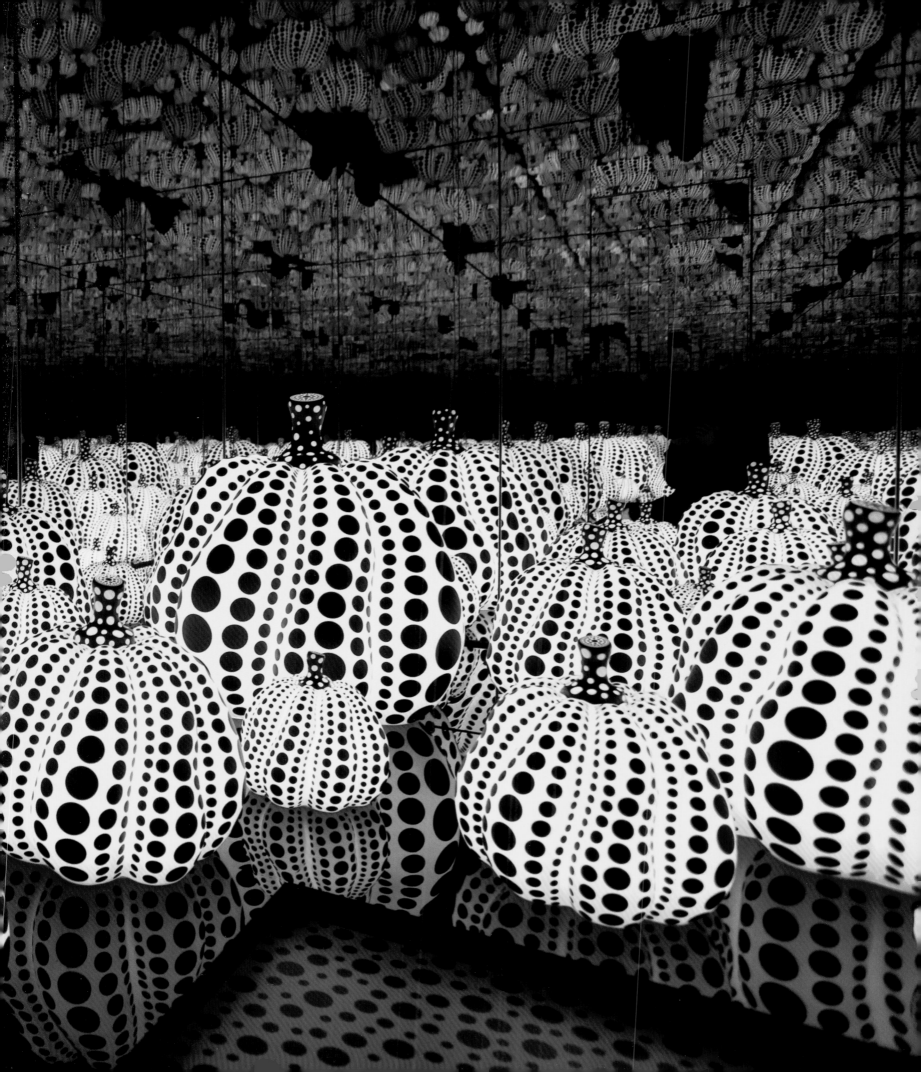

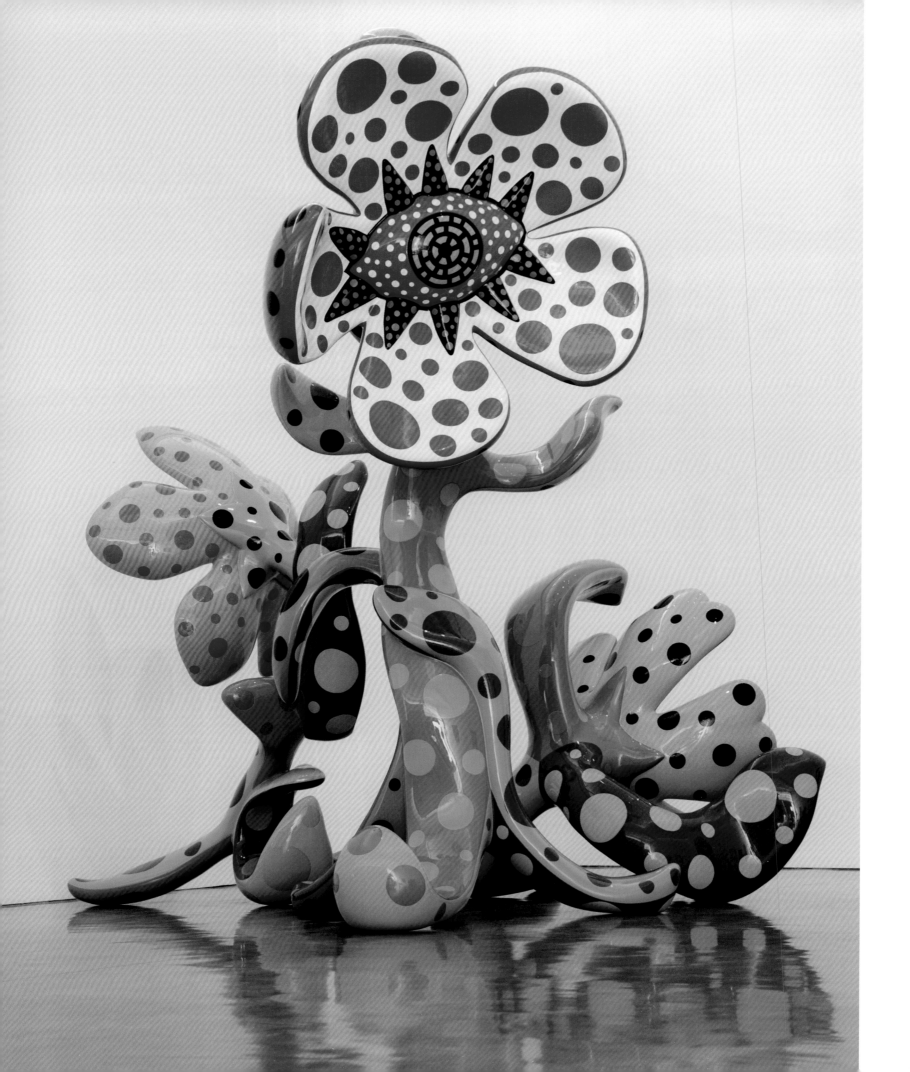

<한밤에 피는 꽃들>, 2009년,
섬유강화 플라스틱, 스틸 구조물,
우레탄 페인트,
485x200x203cm,
300x175x210cm,
215x210x130cm

이전 쪽
<호박을 향한 모든 영원한 사랑>,
2016년, 아크릴 호박, LED 등,
검은 유리, 거울, 나무, 금속,
293.7x415x415cm

이봐, 안녕!

1998년의 인터뷰에서 데미언 허스트는 구사마에게 물었다. '색채주의자, 화가, 예술가, 조각가. 이것들 중에서 당신은 어느 쪽에 가까운가요?' 구사마의 대답은 간단했다. '조각가에 가깝죠.'[4] 20세기 끝 무렵에 구사마가 조각에 몰두했다는 건 그녀가 1990년대 후반부터 2000년대 초에 내놓은 야심 찬 작품들로 분명히 알 수 있다. 21세기의 첫 10년 동안 구사마는 점점 더 큰 규모의 야외 공공 조형물을 제작했다. 그 규모는 제프 쿤스, 폴 매카시, 우르스 피셔 같은 예술가의 작품에 필적했다. 이 시기의 작품에는 거대한 소녀와 개, 때로는 발자국이나 수중생물을 연상시키는 생물 모양을 한 반점, 하이힐(그 안에서 꽃이 피어나는 것도 있다), 식충화 같은 것이 무리 지은 형태 등으로 등장한다. 물론 구사마의 작품에 자주 등장하는 모티프 중 하나인 호박도 있다.

호박이 구사마의 작품에 처음 등장한 건 1946년 일본의 나가노현 마쓰모토에서 열렸던 순회 전시에서였다. 이때 구사마의 작품은 모범적인 일본화였다. 일본화는 19세기 말부터 새롭게 발전한 국가적인 장르이다. 젊은 구사마에게 호박 자체는 존재감이 강렬한 자연주의적 소재였고 일련의 회화의 제재로서 흥미로운 대상이었던 것 같다. 그녀의 시각적 어휘 속에 늘 남아 있다가 1970년대 후반에 거의 의인화된 존재로 다시 등장했다. 1980년대에 그녀는 호박을 물방울무늬 회화, 드로잉과 판화와 함께 전시했고, 1991년에 도쿄의 후지텔레비전 갤러리와 하라 미술관에서 열렸던 전시에는 <미러룸>이라는 공간 연출 작품이 등장했다. 1993년 베네치아 비엔날레 일본관에서 전시할 때는 관람객들에게 작은 호박을 나눠주기도 했다. 2015년 인터뷰에서 구사마는 이렇게 말했다. '나는 호박을 사랑해요. 호박의 유머러스한 형태, 푸근한 느낌, 그리고 마치 사람 같은 특징과 모양 때문이죠. 나는 계속해서 호박 작품을 만들고 싶어요. 지금도 어린애처럼 호박을 좋아하죠.'[5]

1994년에 구사마는 노란색 바탕에 검은색 점이 패턴을 이루는 거대한 호박 조각을 일본 세토우치의 나오시마 섬에 설치했다. 공공 미술품과 건축으로 가득한 이 섬에서도 단연 눈에 띄는 이 작품은 베네세 아트 사이트의 부두 끝에서 자연 경관 속에 녹아들어서는 바다를 바라보고 있다. 이는 2000년대에 일본의 가고시마현 마쓰다이에 있는 기리시마 예술의 숲 미술관에 전시했던 걸 비롯하여 야외 미술관에 많은 작품을 전시했던 구사마가 처음으로 내놓은 야외 전시용 조각이다. 이 작품들은 일본 가고시마현 기리시마 예술의 숲 미술관과 니이가타현 도카마치의 마쓰다이역, 프랑스 릴의 릴 외로프역, 캘리포니아 비버리힐스의 비버리 정원 공원, 한국 서울의 평화공원을 비롯한 여러 곳에 놓였다. 호박들은 브론즈, 모자이크, 스테인리스스틸로 실물보다 훨씬 크게 제작되었는데, 표면에 물방울무늬로 구멍을 뚫어 빛과 그림자가 유희적인 효과를 내도록 했다. 호박은 명랑하고 평화로운 존재로, 그 형태는 심지어 육감적이다.

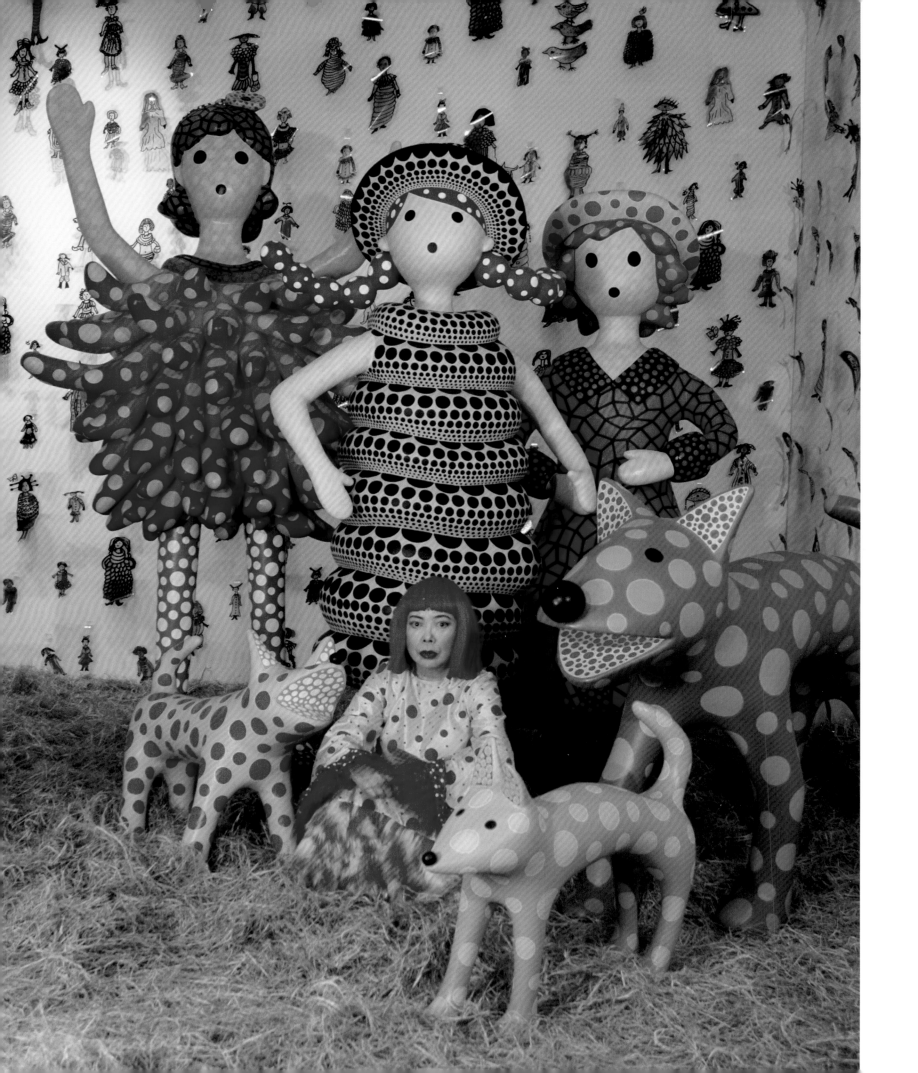

2000년 무렵부터 구사마가 시작한 '조각 꽃'도 이와 비슷하게 육감적인데, 종종 표현주의적인 줄기, 잎, 그리고 머리처럼 생긴 꽃들이 무리 지어 배치된다. 비버리힐스의 가고시안 갤러리에서 처음 전시된 <한밤에 피는 꽃들>(2009)은 섬유 유리로 만든 일곱 개의 꽃으로 이루어져 있다. 이는 구사마가 지속적으로 추구해온 모티프로서, 생생하고 압도적인 존재감을 내보이며 기쁨과 공포라는 상반된 감정 사이를 미묘하게 오간다. 유기물 같고 만화 같은 꽃잎 다섯 개는 제각각 울긋불긋한 물방울무늬로 덮여서 줄기 위에 자리 잡고 있다. 그 중심에는 아몬드 모양의 두상화의 눈에서 불길한 눈동자가 모습을 드러낸다. 밤에 피어나는 이 괴물들 중 가장 작은 것은 137센티미터이고 가장 큰 것은 450센티미터를 넘는다. 이것들은 매우 구체적인데 구부리고 뒤틀리고 배배 꼬면서 관능적으로 경사진 잎사귀 위에서 균형을 잡고 있다. 그리고 이러한 조각을 통해 다른 작품들에서처럼 구사마는 조형적인 완성과 잠재적인 위협 사이의 간극을 한껏 키운다. 놀랍게도 그녀는 실제 인체를 다룰 때는 더욱 기발하고 환상적인 연출을 위해 이처럼 기분 나쁜 분위기는 지워 버린다.

2004년 도쿄의 모리 미술관에서 시작된 <구사매트릭스> 전에는 석 달 동안 오십만 명이 넘는 관람객이 방문했다. 구사마는 이 전시를 위해 우의적인 조각 연작을 새로이 만들었다. 이보다 두 해 앞서 구사마는 자신의 유년기에 대한 불행한 기억을 바꿔놓기 위한 작업으로서 행복한 어린 소녀를 다루기 시작했다. <구사매트릭스>에는 세 마리의 개를 동반한 5점의 상징적인 조각이 전시되

었는데, 이를 구사마는 '사춘기 이전의 소녀들을 둘러싼 놀라움과 열망에 대한 이미지를 찬양하는' 것이라고 했다.[6] 이 조각품들은 거대한 꽃 조각인 <하나코>(2004) 주위에, 건초 위에 놓였고, 소녀들을 그린 드로잉이 셀룰로이드로 옮겨져 공간의 벽과 천장에 매달려 전시되었다. 이상적인 젊음에 대한 구사마의 시각을 보여주는 이 조각에서 소녀들과 동물들은 작은 모자, 드레스, 점프슈트, 점이 들어간 타이츠, 벨크로가 달린 신발, 말총머리와 단발머리 차림이다. 남근 형상의 드레스를 입고 기뻐하며 두 손을 들어 올린 <야요이짱>(2004)은 예술가 자신의 아바타로 여겨진다. 다른 소녀들, 지-짱, 미-코짱, 나오짱, 다아짱도 마찬가지로 존재감을 뿜어내는데, 이들은 성별에 따른 특징(지갑, 하이힐, 드레스)을 보여주지만, 순수와 즐거운 천진함을 드러내며 성적 특성이 분명해지기 전 단계의 여성의 모습을 표현한다.

구사마는 자신의 작품이 엄격한 페미니즘의 관점에서 해석되는 걸 꺼렸지만, 1960년대에 위험을 감수하고 자신의 몸을 바탕으로 삼아 벌였던 활동은, 서구 사회에서 느리지만 분명하게 진행되던 성적 해방의 흐름 속에서 여성으로서의 주체성을 주장하려는 욕구에서 나온 것이 틀림없다. 그러나 자기 소멸(그에 대한 궁극적이고 미학적인 시도)에 대한 매료는 성별의 이원성을 넘어 주체와 개성에 대한 구사마의 풍요로운 사유를 드러내며, 존재에 대한 더욱 추상적이고 형이상학적인 접근을 보여준다. 1968년의 발표문에 구사마는 이렇게 썼다. '점으로 당신을 지워 버리세요… 한없이 나아가는 영원의 흐름에 몸을 맡기세요. 자기 소멸이야말로 유일한 탈출구예요.'[7]

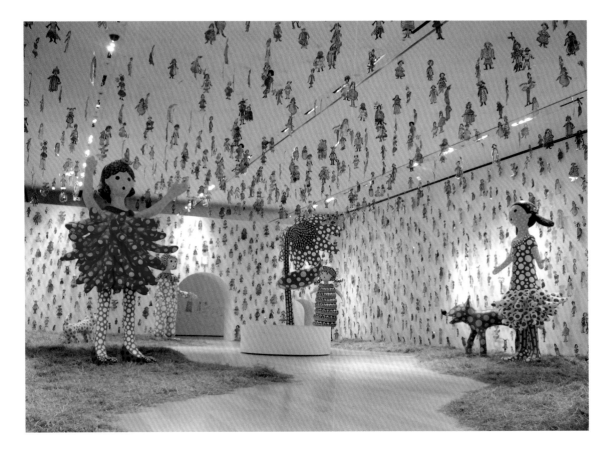

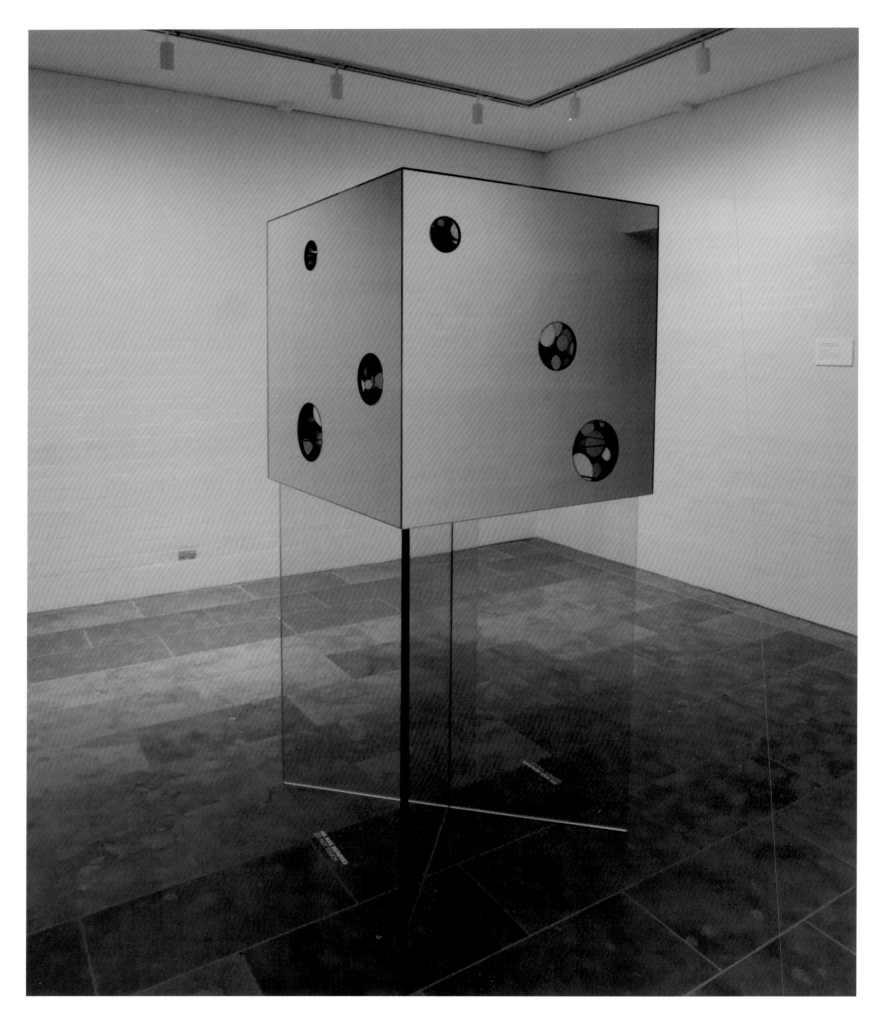

인간적인 고통과 시간의 속박으로부터 벗어나는 '출구'라는 개념은 구사마가 감각적으로 정교하게 설치한 작품에서 분명하게 드러났다. 이러한 진공 상태와 같은 공간에서 시각적 환영, 빛, 물, 조각과 소리는 합쳐져서 관람객을 현실 세계와 동떨어진 곳으로 데려간다. 비록 잠깐이지만 구사마가 마련한 환각으로 가득한 무한한 공허에 사로잡히게 된다.

소멸/집적

구사마가 <무한의 망>에서 보여준 것처럼 네거티브 공간 혹은 부정된 공간은 무한으로 들어가는 입구(혹은 무한으로부터의 출구)라고 할 수 있다. 구사마가 자신의 아이디어를 내보이는 방식이 진전되면서, 거울로 된 오브제와 설치물, 그리고 그것들이 만들어내는 '끝없는 액자 속의 액자'가 나타났다. 구사마가 거울을 이용한 첫 번째 설치 작품은 1965년에 만든 <무한한 거울의 방-남근 들판>인데, 이 작품에는 약 25평방미터의 공간에 거울의 방을 마련하고는 수백 개의 푹신한 남근 형상을 깔았다. 끝없이 반사되면서 배가되는 봉제 돌기들이 관람객을 감싸서는 관람객의 몸과 이미지가 거의 성적인 차원의 접촉을 갖게 되었다. 다음 해, 구사마는 소멸이라는 개념을 더 효과적으로 드러내는 설치물을 만들었다. 앞서 <구사마의 핍 쇼(엔드리스 러브 쇼)>(1966)는 관람객의 지각을 지워 버리기 위해 관람객이 작품을 직접 대하지 못하도록 만든 것이었다. 이 작품에서 구사마는 관람객이 직접 들어갈 수 없는 방을 만들어서 그걸 명멸하는 빛과 거울로 채웠다. 관람객은 작은 창문으로 팔각형의 거울 방을 들여다볼 수 있을 뿐이다. 여기서 구사마는 밀폐된 공간에서 인체를 완전히 무시하는 방식을 취한다. 이를 좀 더 작은 규모로, 유리 받침대 위에 세 개의 구멍을 낸 80평방센티미터의 거울 입방체 작품 <저무는 겨울>(2005)에서 반복했다. 무작위로 배열된 것처럼 보이는 이 작품에서 관람객은 산란하는 빛과 끝없이 반복되는 선들이 사방으로 반사되는 가운데 자리를 잡게 된다.

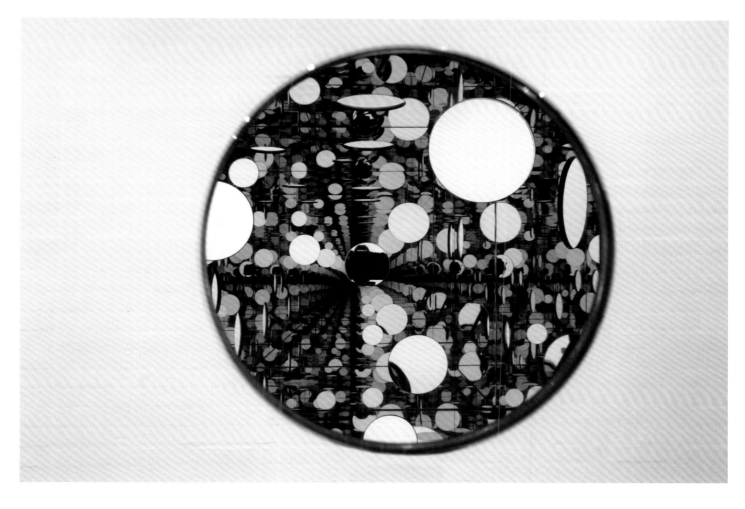

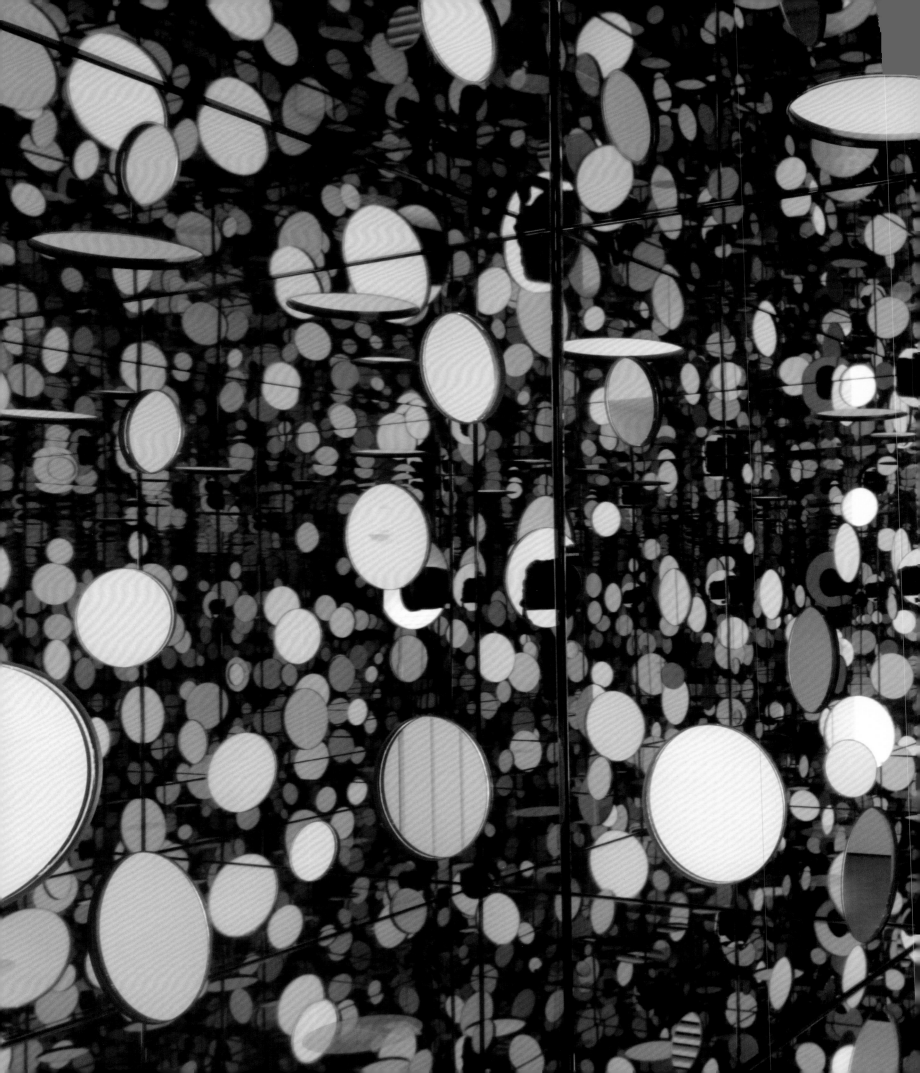

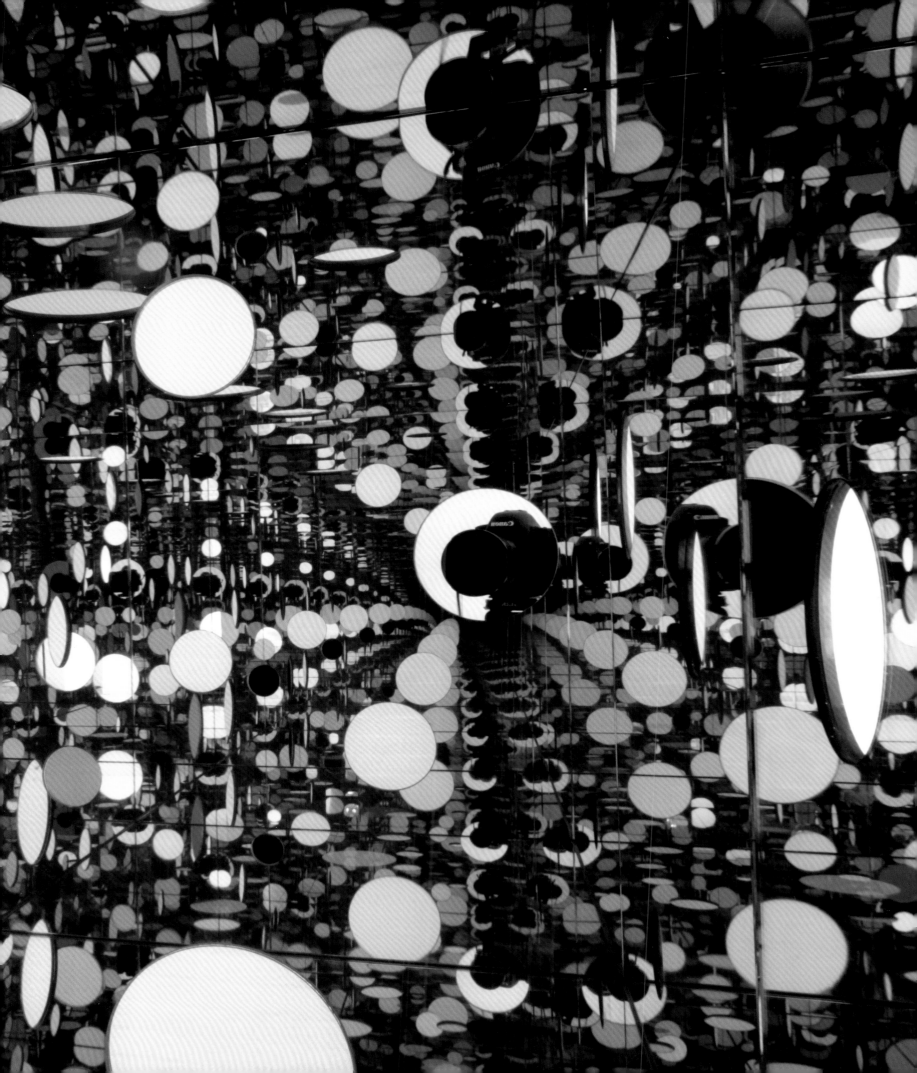

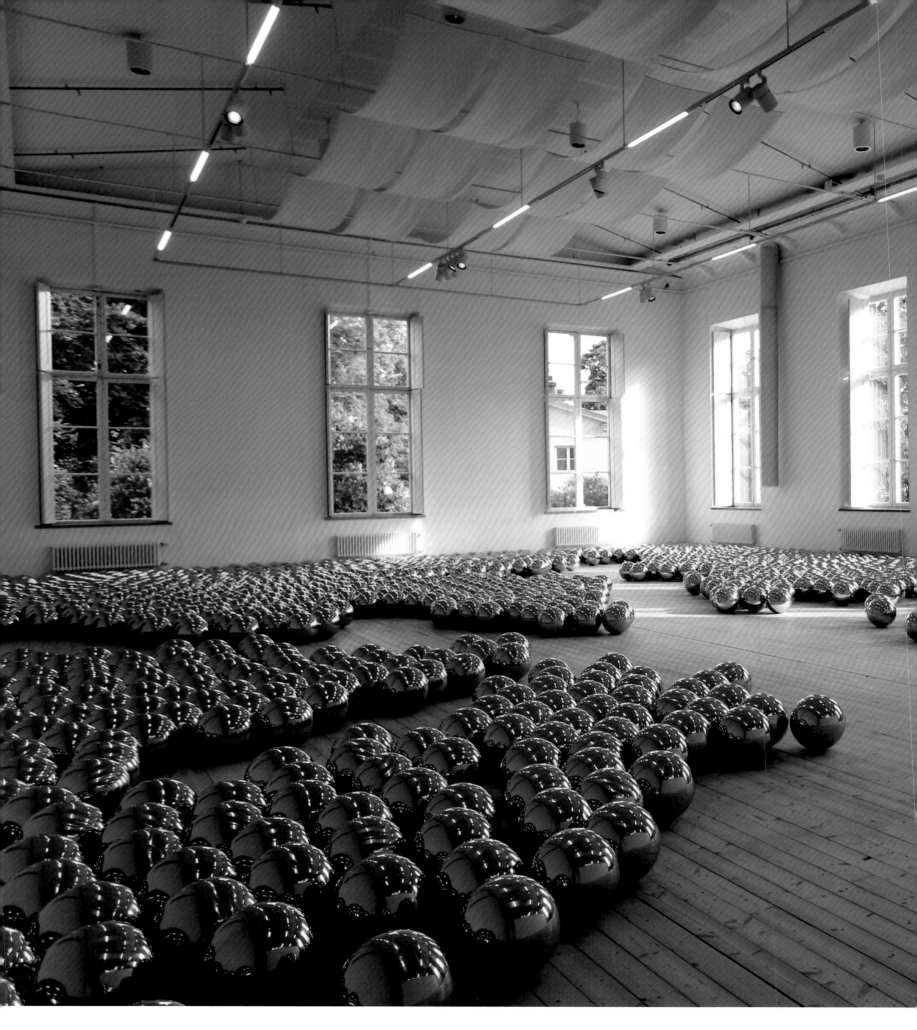

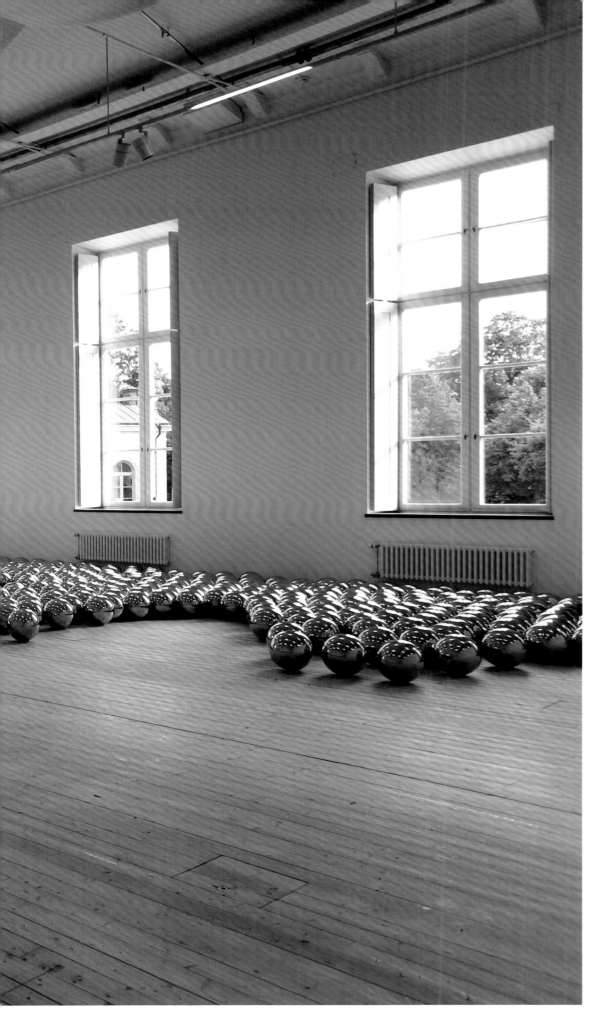

<나르시스 정원>, 1966/2016년,
스테인리스 미러볼,
각각 지름 30cm

스톡홀름 현대미술관에 설치된
모습, 2016년

다음 쪽
<나르시스 정원>, 1966/2016년,
스테인리스 미러볼,
각각 지름 30cm

글래스하우스에 설치된 모습,
뉴 카난, 코네티컷, 2016년

무한 반복을 통해 공간을 배가시키면서 지우는 방식은
최근 구사마의 성숙한 설치 작업에 일관되게 적용된다.
구사마는 1960년대 중후반부터 자신이 만들었던 설치
작품을 1996년에 재검토하기 시작했고, 자신의 '점 강
박'을 바탕으로 삼아 동글납작한 팽창제로 새롭게 공간
을 구성했다. 국제 예술계에서는 구사마의 작품에 대한
요구가 점점 더 커졌고, 그녀의 현란한 설치 작품은 좋
은 반응을 얻었다. 구사마의 <무한한 거울의 방-남근 들
판>(1965/1998)은 2000년에 시드니 비엔날레에 전시되
었다. 그녀가 1966년 제33회 베네치아 비엔날레를 위해
처음 만든 <나르시스 정원>(1966/2016)은 2002년 아시
아 태평양 현대미술 트리엔날레에 출품되어 퀸즐랜드 갤
러리에서 다시 전시되었고, 2016년에 코네티컷주 뉴 카
난의 글래스하우스에서도 전시되었다. 이런 대형 국제
전시는 구사마의 명성을 더욱 높였고, 젊은 시절에는 기
대할 수 없었던 아시아 지역의 새로운 관람객들을 모으게
했다.

2002년, 구사마는 퀸즐랜드 갤러리와 함께 작업하여 새
로운 설치 작품인 <소멸의 방>(2002-현재)을 만들었다.
이는 관람객의 참여, 집적이 물질적으로 이루어지는 과
정에 대한 구사마의 오랜 관심을 보여주는 중요한 작품
으로서 테이블, 의자, 램프, 캐비닛 등 모든 것이 흰색으
로 칠해진 가정 공간을 보여준다. 관람객은 이 공간에 들
어갈 때 크기와 색이 다양한 스티커 중에서 1장을 받게
되는데, 이 스티커를 방이든 혹은 자신의 몸이든 어디에
나 붙일 수 있다. 그 결과 일상적인 공간 곳곳이 갖가지
색의 스티커로 두껍게 덮이게 되었다. 관람객과 작품의
이러한 상호작용은 대부분의 미술관에서 '작품에 손대지
마세요'라고 계도하는 것과 달리, 이 작품은 관람객이 저
마다 유희적으로, 심지어 짓궂게 장난치며 구사마의 세
계에 빠져들게 한다.

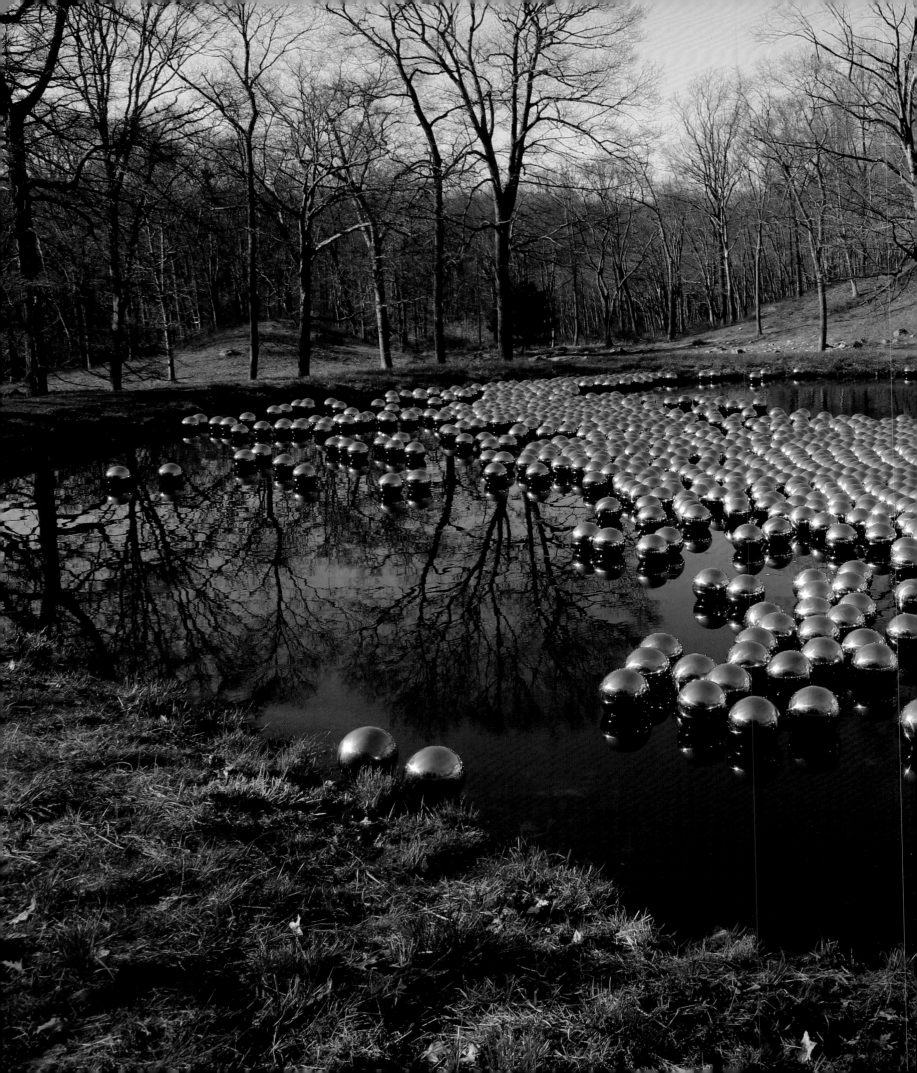

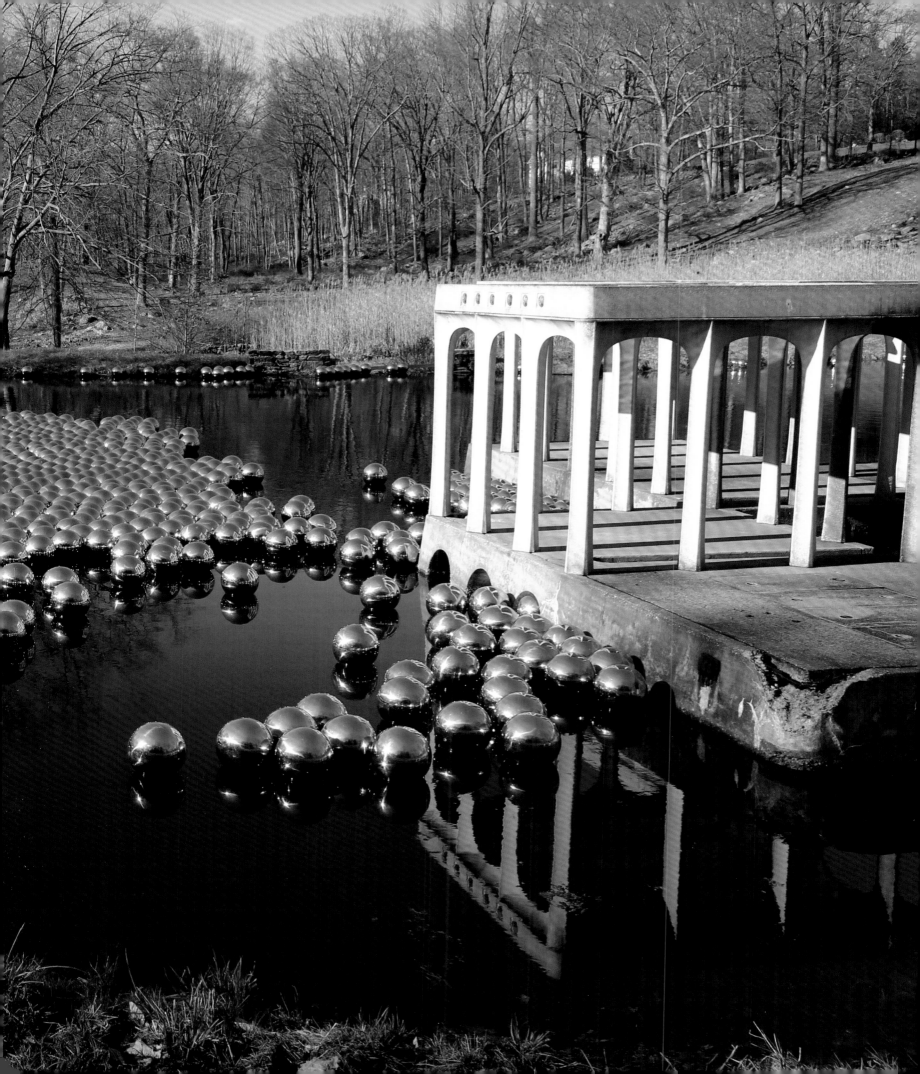

오늘날 세계 여기저기서 계속 전시되고 있는 〈소멸의 방〉은 구사마가 초기에 만들었던 몇몇 설치 작품, 즉 〈드라이빙 이미지〉(1959-1964)와 〈집적-천 대의 보트 쇼〉(1963)를 기원으로 삼는다. 이런 초기작들은 테이블, 팔걸이의자, 사다리, 여행가방, 심지어 보트 같은 온갖 물건을 다양한 크기, 색깔, 패턴의 남근 형상의 '집적'으로 뒤덮인 것인데, 남근 형상은 구사마의 성적, 페티시즘적인 탐색의 산물이다. 아상블라주와 비슷한 이런 오브제는 신체적이고 물질적이며 인간적 척도에 맞고, 때로는 유머러스했다. 구사마는 〈집적〉에 대한 아이디어를 계속하여 설치 작품에 적용했는데, 그 표현은 점차 찰나적인 양상을 보인다.

지난 10년간 구사마의 가장 섬세하고 눈부신 설치 작품은 빛을 영속적이면서도 환상적인 요소로 사용한 것이었다. 〈물 위의 반딧불이〉(2000)나 〈무한한 거울의 방- 1억 광년 저편의 영혼〉(2013)은 LED 전구로 구성된 작품으로, 우주에서 본 도시나 지구에서 본 은하처럼 어둠 속에서 떠다니는 작은 점들로 가득한 광경이다. 한편 〈사랑이 부르네(Love is Calling)〉(2013)는 부드러운 색조의 점이 석순과 종유석처럼 생긴 내부를 채우고 유색등을 사용한 동굴과도 같은 설치 작품이다. 〈영원의 소멸 이후〉(2009)는 마치 장식용 등처럼 스스로 떠 있는 것처럼 보이는 황금빛으로 빛나는 등불 모양의 거울로 장식된 방이다. 이 작품은 관람객이 작품 안에 들어와서 거울 문을 닫고는 혼자서 낮게 마련된 발판 위에 서게끔 되어 있다. 이는 [지각하고, 귀를 기울여 듣고, 느끼기 위한 성찰적인 공간이다.] 바닥은 때때로 빛을 더 반사하고 공간에 자연스러운 요소를 더하는 얕은 물로 채워져서 관람객을 무한한 벽과 그 너머의 빛으로부터 분리시킨다. 구사마의 〈무한한 거울의 방〉은 관람객에게 꿈과 같은 환각에 사로잡혀 일상에서 벗어나는 독특한 경험을 주는데, 이 때문에 모순적이게도 관람객을 통제할 필요가 생겼다.

<무한한 거울의 방(물 위의 반딧불이)>,
2000년, 거울, 아크릴, LED 등, 물,
287x415x415cm

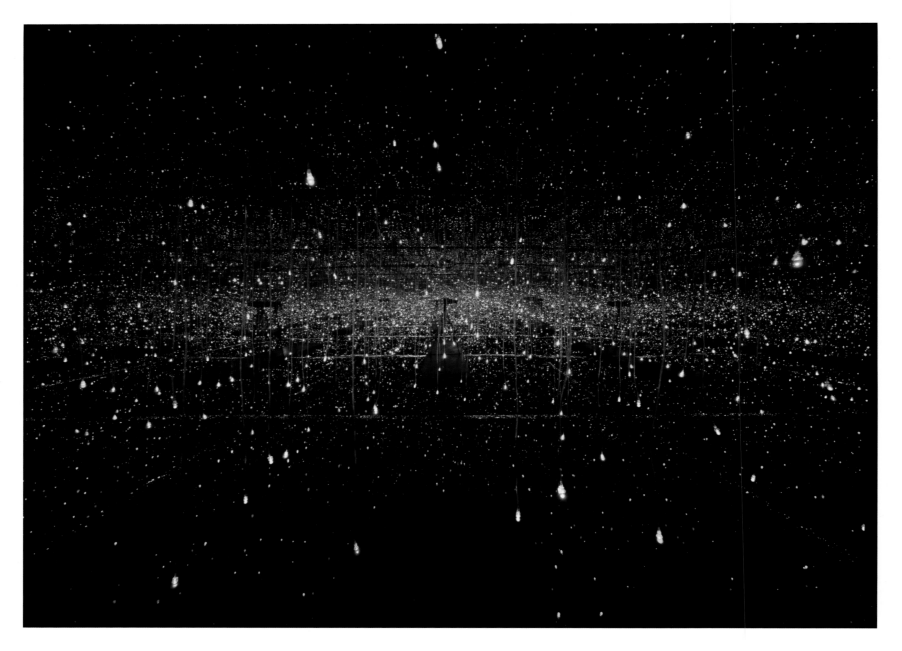

<영원의 소멸 이후>, 2009년,
나무, 거울, 플라스틱, 아크릴,
LED 등, 물, 알루미늄,
287x415x415cm

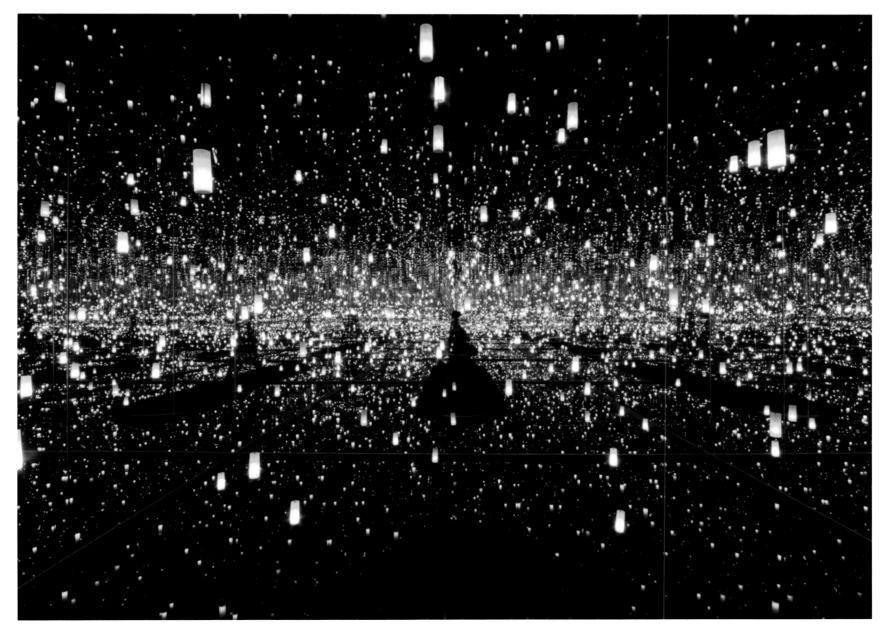

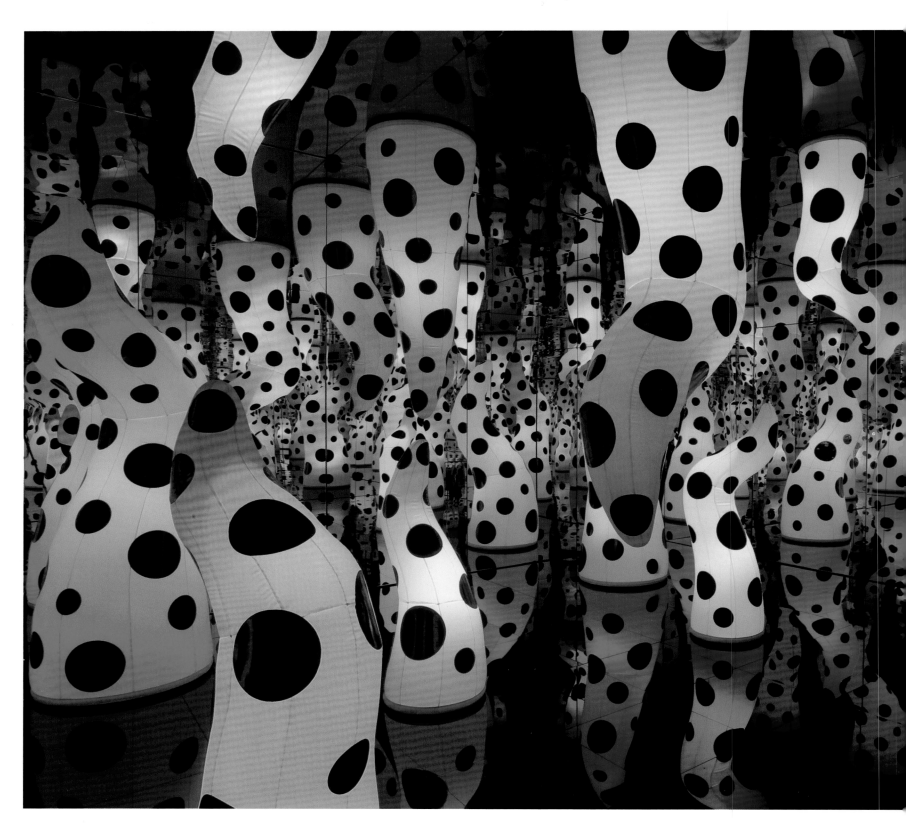

<사랑이 부르네>, 2013년, 나무,
금속, 거울, 플라스틱, 아크릴, 고무,
송풍기, LED 등, 스피커, 사운드 트랙,
391x625x625cm

관람객은 시간제한 티켓을 받고 긴 줄을 서야 한다. 전시장의 직원들은 관람객이 방 안에 머무는 시간을 60초로 엄격히 제한한다. 하지만 관람객들은 이 작품에 끝없이 몰려든다. 2017년에 구사마의 전시 '무한한 거울의 방'이 워싱턴 D.C.의 허쉬혼 미술관에서 시작되었고, 그 뒤로 다섯 개의 도시를 순회했다. 이 전시에서는 구사마의 다른 작품들과 함께 여섯 개의 대형 설치 작품이 선을 보였고, <무한한 거울의 방>이 거창하게 전시되었다. 구사마의 작품이 지닌 대중성과 친숙함 때문에 그녀의 명성은 확고해졌다. 관련 상품의 제작과 상업적인 시도를 위한 그녀의 노력은 활동의 정당한 부분으로 간주되어야 한다.

구사마의 컬래버레이션

만약 구사마의 목표가 인간 조건의 다양한 면을 찬양하면서 스스로를 지워 버리는 것이라면 패션은 그녀에게 논리적으로 당연한 귀결이다. 그녀가 설명하듯이 '나는 패션이 인간에게 매우 중요하다고 생각한다. 왜냐하면 사람들은 패션으로 인해 행복하고 흥분할 수 있기 때문이다. 나는 그런 측면에 주목해서 패션계에 입문하여 대중에게 내 패션 작품을 보여주었다.'[8] 1960년대에 만들어진 그녀의 작품을 보면, 구사마는 자신의 외양과 의상, 스타일에 늘 신경을 썼다는 걸 알 수 있다. 누드가 되기도 했고 점으로 몸을 덮기도 했고 흔해 빠진 옷을 되는대로 걸치기도 했다. 예를 들어, 그녀의 작품 <꽃 외투>(1964)와 <블루 코트>(1965) 또는 마카로니로 덮인 <마카로니 바지>(1968)는 '고상한' 유행을 야유하는 한편으로 당시에 인기 있었던 아상블라주 조각의 스타일을 따른 것이다. 구사마는 1969년에 구사마 엔터프라이즈와 구사마 패션을 설립했다. 자신의 독특한 패션 라인을 포스터를 비롯한 상품과 함께 판매하기 위한 상업적인 모험을 시도했지만, 이 회사들은 오래가지 못했다. 그녀는 일종의 모델 에이전시를 시도하여 Studio One과 Kusama Orgy와 같은 벤처 기업을 설립했다. 또 Kusama Internationa Film Co. Ltd., Kusama Polka Dot Chruch, Kusama Musical Productions도 만들었다.

이러한 비즈니스는 1968년부터 1969년까지 구사마의 독창적인 컷아웃 디자인 의류 패션쇼로 요약될 수 있다. 이러한 공연 행사에서는 세련된 젊은 모델들이 물방울 무늬가 있는 가죽을 착용하고 가슴 쪽, 등 쪽 또는 배꼽 쪽에 구멍을 내고 호모 드레스, 시스루 드레스, 웨이 아웃 드레스와 같은 이름을 붙였다. 구사마는 자서전에 이렇게 썼다. '가슴과 엉덩이 부분이 뚫린 이브닝 드레스는 1,200달러에 팔렸다.' 그 옷들은 정치적으로 급진적이고, 사회적으로 유머러스하며, 성적으로 자신감에 넘친 모습으로 인간의 몸을 찬양했다. 1969년까지, 구사마는 그물 모티프와 여타 패턴의 디자인으로 멋진 튜닉 컷의 미니 드레스를 생산했다. 구사마는 그렇게 만든 옷들을 백화점에 판매하려 했지만(잠깐이지만 뉴욕 블루밍데일스 백화점도 구사마의 옷을 취급했다고 한다), 그 프로젝트는 오래가지 못했고, 그녀는 자신의 에너지를 다른 곳으로 돌렸다. 생산에 대한 욕구만은 여전했다. 2002년, 구사마는 그라프 가구와 협력하여 여러 가지 오리지널 의류 디자인을 다시 만들어 선보였고, 특유의 노란색과 검은색 점을 담은 모던한 디자인의 가구를 내놓았다. 이번 협업에서는 새로운 소파, 러브 시트, 의자, 직물뿐만 아니라 구사마가 패션으로 복귀한 것을 기념하는 전시와 카탈로그도 마련되었다. 마침 이 무렵 젊은이들은 1960년대의 복고풍 패션에 열광했다.

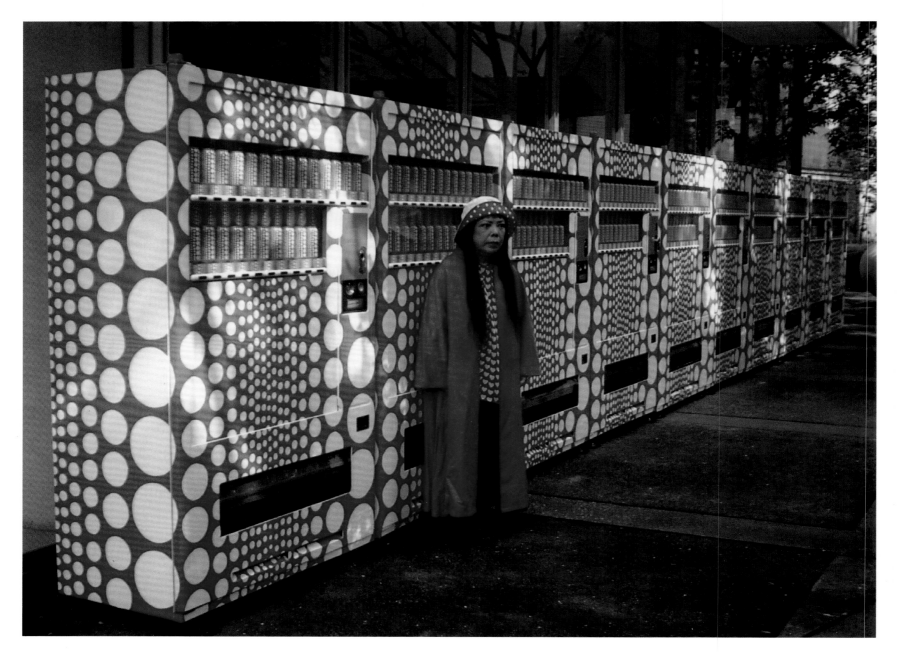

<코카콜라 'No Reason' 프로젝트>,
2001년

다음 쪽
<루이 뷔통×구사마 야요이
컬래버레이션 프로젝트>, 2012년

왼쪽
실크와 울로 된 '무한의 점' 숄,
'무한의 점' 실크드레스,
호박 장식품이 달린 브레이슬릿

2000년대 초반부터 예술가로서 대중적인 인기가 높아진 구사마는 이세이 미야케(2000), 코카콜라(2001), BMW 미니(2004), G-SHOK 시계(2017), x-Girl 의류(2017) 등 기업 브랜드와 협력하기 시작했다. 아마도 구사마가 했던 가장 유명한 협업은 2012년 7월 디자이너 마크 제이콥스와 함께 런던의 셀프리지와 뉴욕의 루이 뷔통 플래그십 스토어에서 런칭한 루이 뷔통x구사마 야요이 컬렉션일 것이다. 뉴욕 루이 뷔통 플래그십 스토어 건물은 흑백의 물방울무늬로 뒤덮였다. 협업을 위해 제작된 정교한 윈도디스플레이에는 구사마를 꼭 닮은 인형이 등장했는데, 여러 개의 점박이 촉수로 둘러싸여 있었다. 마치 구사마의 분신이 각각의 매장으로 상품을 운반하는 것 같은 광경이었다. 이 마케팅 이벤트는 명품 구매자와 대중을 위해 마련되었으며 이들은 구사마의 상품을 사기 위해 휘트니 미술관으로 왔다. 미술관에서는 브랜드 협업이 시작된 다음 날 구사마의 대규모 전시회가 열렸다.

덴마크 훔레베크에 있는 루이지애나 현대미술관에서 2015년에 '구사마 야요이-무한'이라는 전시를 기획한 큐레이터 마리 라우르베르그는 예술 활동의 연장으로서 구사마의 상품 가치를 주장하면서 전시에 패션 상품을 포함시켰다. 그녀는 이렇게 설명했다. '구사마가 루이 뷔통에 대해 이야기할 때 그것은 루이 뷔통 "전시회"를 가리키며, 그녀가 갤러리에 설치한 작품들과 아주 가깝습니다. 구사마는 플랫폼을 제공했고, 거기에 뭔가를 담았습니다. 그것은 쇼윈도이면서 또한 공공미술입니다.'⁹

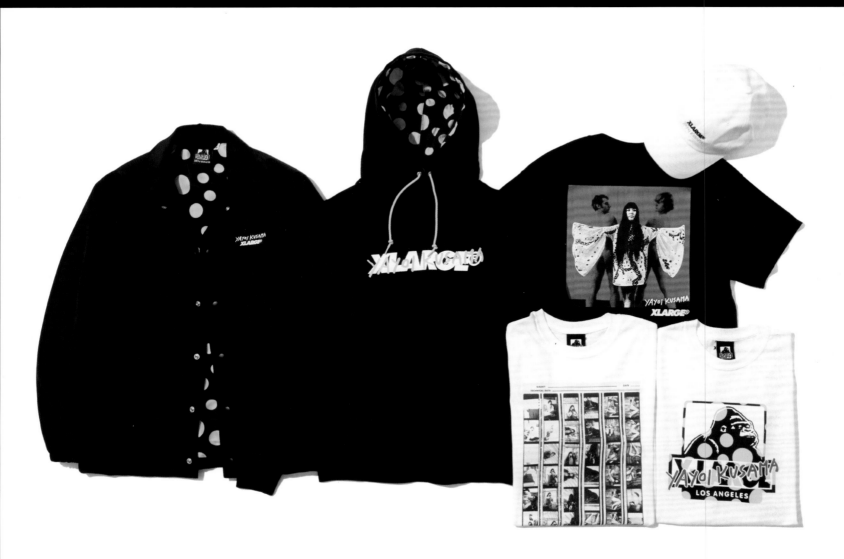

뒤에 남긴 족적

여태까지 50여 년 동안 전시를 열어왔지만, 구사마는 보편적인 관념에 대한 직설적인 시각과 (비)현실에 대한 독특한 해석으로 여전히 놀라움을 자아낸다. 이는 구사마의 놀라운 일관성과 탁월한 선견지명의 증거이기도 하지만, 또한 문화와 세대를 가로질러 사회에서 예술가의 중요하고 귀중한 역할을 상기시킨다. 그녀는 대중에게 사랑과 희망의 메시지를 전할 때 가장 진지하다. '나는 평화와 사랑에 대한 헌신을 끝없이 표현해왔어요. 그리고 무한한 인간애를 통해 전쟁과 테러리즘을 거부했고요.' 최근 인터뷰에서 그녀는 이렇게 말했다. '그리고 관람객들이 공감하면서 내 작품은 반향을 일으켰죠.'[10] 다른 비디오 인터뷰에서는 자상한 태도로 오늘날의 세계에 대한 연민을 표했다.

'가장 중요한 것은 세계가 지금 커다란 위기에 직면해 있다는 사실이에요. 내 생애 최악의 세기가 되어가고 있어요. 이런 시대에 모두가 미래의 평화를 위해 인간에 대한 공통의 관점을 공유하고 강렬한 희망 속에 서로 사랑할 수 있다면 나는 행복할 거예요. 우리 모두가 예술가예요. 나는 핵폭탄, 전쟁, 테러가 없는 세상을 위해 싸울 거예요. 우리 함께 싸워요. 함께 싸워요.'[11]

구사마에게 평화와 사랑에 대한 공통적이고 인간적인 관점을 공유하는 것은 단순한 제안이지만 반드시 쟁취해야 할 소중한 희망이다. 그리고 21세기에 그녀는 자신의 작품이 '평화를 사랑하는 마음'을 전하는 궁극적인 수단이라고 확신한다.

예술가로서 구사마는 강력한 힘을 지닌다. 그녀가 구사하는 시각적인 장치와 그녀가 내보이는 호기심과 경이는 그녀를 매력적인 존재로 만든다. 그러나 20세기 중반에 오브제 없는 실험을 전개했던 예술가들처럼 구사마는 예술과 일상을 분리시킬 수 없다고 믿고, 예술가뿐 아니라 모든 사람이 창조적인 힘을 지닌다고 확신한다. 2011년에 내놓은 자서전에서 그녀는 다음과 같이 썼다. '예술가가 작품을 만든대서 결코 다른 이들보다 우월하지 않습니다. 여러분이 노동자이건, 농민이건, 경비원이건, 예술가이건, 정치인이건, 의사이건 간에 거짓과 광기로 가득 찬 이 사회에서 자신의 삶에 경외심을 불러일으키는 광채에 한 걸음 더 가까이 가기 위해 노력했다면, 여러분이 남긴 발자국은 진정 인간으로 살아온 누군가의 발자국입니다.'[12]

구사마가 평생에 걸쳐 행해온 예술적 실천은 인간 존재에 대한 깊은 명상이자 그녀 자신의 존재에 대한 반성이었다. 따라서 그녀의 성찰에는 죽음에 대한 분명한 인식과 그녀 너머에 존재할 미래가 담겨 있다. 그녀가 구름 위의 장소나 수십억 광년 바깥의 고요함에 대해 이야기할 때, 그녀가 지금으로부터 100년 뒤에 살아 있을 존재에게 말을 걸거나 자신이 '미래를 향해 질주'하는 것에 대해 이야기할 때, 그녀는 자신의 유한한 삶이라는 현실을 이야기하는 것이다. 그녀는 '지금까지 내 인생에서 항상 가장 중요하게 여겼던 나 자신의 혁명은 죽음을 발견하는 것'[13]이라고 했다. 현미경의 표본처럼 죽음을 바라보는 실존적인 순간에 그녀는 순수한 창조를 위해 공허한 장소를 찾는다. 육체를 잊고 지상의 온갖 분란을 떨쳐버린 세계를 보여주는 그녀의 생생한 설치 작품, 회화, 공간 구성이 여기서 빛을 발한다.

비록 그녀의 작업이 미래에 대한 비관적인 인식을 바탕으로 이어져 왔을지 모르지만, 그녀 자신은 언제나 동시대와 호응했다. 그녀는 항상 대담하고 독창적인 비전으로 추진되는 신화와 같은 이야기를 만들어냈다. 국제적인 아방가르드의 선두에 서 있는 구사마는 여전히 강력한 권위를 갖고 있지만, 그럼에도 스튜디오에서 자신의 작품에 둘러싸인 채 고독하게 지내려 한다. 마치 아름다운 배를 타고 천천히 영원을 향해 떠내려가는 것만 같은 모습으로. 우리는 그저 물가에서 흘깃 보는 것만으로도 감사할 따름이다.

커스텀 메이드 <점 강박
BMW 미니카>에 탄 구사마,
2004년

구사마 야요이 ART×MINI '점 강박',
2004년
촬영: 마쓰카게 히로유키
이미지 제공: 모리 미술관

인터뷰 7–31쪽

1 뉴욕 WABC 라디오를 위해 『아트 보이스』 편집장 고든 브라운이 진행한 인터뷰. 다음 문헌에 처음 실렸다. *De nieuwe stijl/The New Style: Werk van de internationale avant-garde,* vol. 1, De Bezige Bij, Amsterdam, 1965, pp. 163–164. 본서에도 실렸다. pp. 96–100.
2 위의 문헌, p. 164.

삶과 예술 33–77쪽

1 이 점에 대해서는 다테하타 아키라가 다음 문헌에서 지적했다. 'Magnificent Obsession', *Japanese Pavilion* (cat.), XLV Venice Biennale, Yayoi Kusama, Japan Foundation, Tokyo, 1993.
2 구사마 야요이, 다테하타 아키라가 여기서 인용. 'Magnificent Obsession', p. 13.
3 무기명 기사, '女ひとり国際画壇をゆく/草間弥生', 『芸術新潮』, 5月号, vol. 12, 東京, 1961, pp. 127–130.
4 Yayoi Kusama, 'My Holy Land of Dreams for a Bright Future', *Yayoi Kusama: Printworks*, Shuichi Abe, Tokyo, 1992, p. 140.
5 Yayoi Kusama, 'Driving Image: Why Do I Create Art', *Driving Image: Yayoi Kusama*, New York, Tokyo, 1986.
6 다음을 참조. Naoko Seki, *In Full Bloom: Yayoi Kusama, Years in Japan*, Museum of Contemporary Art, Tokyo, 1999. 성인이 된 구사마의 초기 작품인, 1940년대 말에 일본화 스타일로 그린 제목 없는 정물화를 자세히 살펴보면 <무한의 망>에 담긴 무늬는 옥수수 알갱이를 양식화시켜 그린 것에서 단초를 찾을 수 있다고 세키 나오코는 주장했다.
7 구사마 야요이, 조지아 오키프에게 보낸 편지, 1957년. 부펜드라 카리아가 다음에서 인용. *Yayoi Kusama: A Retrospective* (cat.), Center for International Contemporary Arts, New York, 1989, p. 73.
8 1957년에 조지아 오키프가 구사마에게 보낸 편지, 구사마 야요이 아카이브.
9 뉴욕 예술계에서 추상표현주의는 1959년에는 아카데믹한 의미에서는 아니었지만 분명히 가장 진보적인 운동이었다.
10 '女ひとり国際画壇をゆく/草間弥生', 전게서.
11 다테하타 아키라가 다음에서 인용. 'Magnificent Obsession', 전게서, p. 12. 하지만 시드니 틸림과 도널드 저드 같은 비평가는 여전히 구사마의 회화와 폴록, 클리포드 스틸, 마크 로스코, 뉴먼의 회화를 비교했다.
12 Sidney Tillim, 'In the Galleries: Yayoi Kusama', *Arts Magazine*, New York, October 1959, p. 56.
13 Donald Judd, 'Reviews and Previews: New Names this Month', *ARTnews*, New York, October 1959, p. 17.
14 위의 문헌.
15 Donald Judd, 'In the Galleries: Yayoi Kusama', *Arts Magazine*, New York, September 1964, pp. 68–69.
16 Jack Burnham, *Beyond Modern Sculpture: The Effects of Science and Technology on the Sculpture of This Century*, George Braziller, New York, 1968, p. 254.
17 위의 문헌, p. 354.
18 Otto Piene, 'The Development of Group Zero', *The Times Literary Supplement*, London, Thursday, 3 September 1964. 이브 클랭, 피에로 만초니, 루치오 폰타나 또한 '제로'의 출판물에 지지자로서 등장한다.
19 전체적으로 조직화된 지성 시스템으로서의 그리드는 '구성이 없는' 영역의 창조를 가능하게 했다. 1961년에 서독의 에센에서 개최된 모노크롬 회화전의 도록에 수록된 엔리코 카스텔라니의 서문에 실린 대로, '구성이 없는' 영역은 '신경향'의 또 한 가지 분명한 특성으로 시각적 효과로서의 형상과 배경의 구분을 무시하는 것이다.
20 고든 브라운과의 인터뷰, 전게서, pp. 163–164.
21 루시 리파드, 알렉산드라 먼로가 다음에서 인용. 'Obsession, Fantasy and Outrage: The Art of Yayoi Kusama', *Yayoi Kusama: A Retrospective*, op. cit., p. 25. 리파드의 기사 'Eccentric Abstraction'은 여기서 발표되었다. Art International, New York, November 1966, pp. 34–40.
22 Donald Judd, 'In the Galleries', op. cit., pp. 68–69.
23 한스 하케, 알렉산드라 먼로, 도미이 레이코와의 전화 인터뷰, 1988년 12월, 미출간.
24 구사마 야요이는 린 젤레반스키와의 인터뷰에서 이 작품들을 '페티시의 증식'이라고 설명했다. 다음을 참조. Lynn Zelevansky, 'Driving Image: Yayoi Kusama in New York', in *Love Forever: Yayoi Kusama 1958–1968*, Los Angeles County Museum of Art and the Museum of Modern Art, New York, 1998.
25 다음을 참조. Lynn Zelevansky, 'Driving Image', 전게서.
26 Ed Sommer, 'Letter From Germany: Yayoi Kusama at the Galerie M.E. Thelen, Essen', *Art International*, Lugano, October 1966, p. 46.
27 다음을 참조, Lynn Zelevansky, 'Driving Image', 전게서.
28 한스 하케, 전게서.
29 Alexandra Munroe, 'Obsession, Fantasy and Outrage', op. cit., p. 24.
30 고든 브라운과의 인터뷰, 전게서, pp. 163–164.
31 <드라이빙 이미지 쇼>를 위해 발행된 전단지, 카스텔라니 갤러리, 뉴욕, 1964년.
32 Ed Sommer, 'Letter From Germany', op. cit.
33 1966년에 스톡홀름 현대미술관에서 열린 전시회 '안과 밖의 공간'에서는 '신경향'의 지원 속에 말레비치부터 스텔라까지 오십 명 이상의 예술가가 모노크롬의 경향, 주요 구조의 연속 반복, 키네틱 아트의 기술적 실험을 결합한 실험을 펼쳤다. 21세기의 예술을, 하나는 뒤샹의 레디메이드, 또 하나는 말레비치의 절대주의 구성 '흰색 위의 흰색'이라는 두 갈래로 나누어 보여준 이 전시는 후자의 계열에 따라 현대미술의 궤적을 좇았다. 시각성과 공간의 탐구에 전념했던 막스 빌, 요제프 알베르스, 엔리코 카스텔라니의 작품과 함께 구사마의 작품에서는 <무한의 망>이 아니라 남근으로 덮인 보트가 선택되었다. 놀랍게도 꼬물대는 성적인 형상으로 뒤덮인 이 파운드 오브제는 알베르스의 엄격한 작품 <정사각형에 대한 오마주> 곁에 놓였다.
34 고든 브라운과의 인터뷰, 전게서, pp. 163–164.
35 Al van Starrex, 'Some Far-Out: With and Without Clothes', *Mr*, New York, July 1969, pp. 38–39, 41, 61.
36 예를 들어 구사마는 1967년에 워홀이 소유한 이스트 빌리지의 디스코텍, '일렉트릭 서커스'에서 해프닝을 펼쳤다.
37 로라 홉트먼과의 인터뷰, 1998년 3월.
38 Robert Rosenblum, 'Warhol as Art History', in Kynaston McShine(ed.), *Andy Warhol: A Retrospective*, Museum of Modern Art, New York, 1989, p. 29.
39 <구사마의 핍 쇼>는 1966년 3월에 카스텔라니 갤러리에서 처음으로 공개되었다. 이는 루카스 사마라스가 뉴욕의 페이스 갤러리에서 거울을 이용한 공간 연출 <거울 방 NO.2>를 발표한 것보다 수 개월 앞선다.
40 구사마는 공개적인 장소에 등장할 때 항상 사진가와 비디오 촬영 담당자를 동반한다. 홍보를 위한 소재로 사용하거나 자신의 아카이브를 위해 스스로의 활동을 기록한다.
41 1968년에는 구사마에 대한 기사가 161건이나 나왔는데, 그중 1건만 예술 관련 간행물에 실렸다.
42 구사마 야요이, 1966년 3월 11일에 포터 멕크레이에게 보낸 편지, 구사마 야요이 아카이브.
43 Norman Narotzky, 'The Venice Biennale: Pease Porridge in the Pot Nine Days Old', *Arts Magazine*, New York, September–October 1966, pp. 42–44.
44 위의 문헌.
45 구사마가 1964년에 뉴욕에서 '드라이빙 이미지 쇼'를 열었을 때 허버트 리드 경이 쓴 표현으로, 그녀는 이를 전단지에 실었다.
46 Gordon Brown, 'Yayoi Kusama', *D'Ars Agency*, New York, June 1966, p. 140.
47 Jud Yalkut, 'The Polka Dot Way of Life: Conversations with Yayoi Kusama', *New York Free Press*, New York, 15 February 1968, pp. 8–9.
48 실험적인 멀티미디어 스페이스 '블랙 게이트' 극장과 앤디 워홀이 소유했던 디스코텍 '일렉트릭 서커스'에서 열렸다.
49 Jud Yalkut, 'The Polka Dot Way of Life', op. cit., p. 8.
50 Rolf Boost, 'Yayoi: Priestess van het naakt', *Algemeen Dagblad*, Rotterdam, 21 November 1967, p. 11.
51 Alfred Carl, 'Call Her Dotty', *New York Sunday News*, New York, 13 August 1967, pp. 10, 31.
52 구사마는 한 차례 체포되었던 경험을 선명하게 기억한다. 구사마의 기자회견, MoMA, 뉴욕, 1999년.
53 Jud Yalkut, 'The Polka Dot Way of Life', op. cit., p. 8.
54 위의 문헌.
55 발표문, 'Anatomic Explosion, Wall Street', New York, Fall 1968.
56 발표문, 'Naked Event at the Statue of Liberty', New York, July

1968.

57 발표문, 'Happening Grand Orgy to Awaken the Dead at MoMA (Otherwise Known as the Museum of Modern Art) Featuring their Usual Display of Nudes, Rockefeller Gardens, Museum of Modern Art, New York', 24 August 1969.

58 우도 쿨터만 박사에게 보내는 편지. 다음에서 인용. Bhupendra Karia (ed.), *Yayoi Kusama: A Retrospective*, op. cit., p. 95.

59 위의 문헌, p. 90.

60 위의 문헌, p. 91.

61 Yayoi Kusama, *Yayoi Kusama: Printworks*, op. cit., p. 141.

62 Alexandra Munroe, 'Obsession, Fantasy and Outrage', op. cit., pp. 32-33.

63 Alexandra Munroe, 'Between Heaven and Earth: The Literary Art of Yayoi Kusama', *Love Forever: Yayoi Kusama 1958-1968*, op. cit., p. 71.

64 일반적인 예로는 워홀, 재스퍼 존스, 로이 리히텐슈타인을 들 수 있다. 다음을 참조. Robert Rosenblum, 'Warhol as Art History', op. cit., p. 32.

65 다음을 참조. *Yayoi Kusama: A Retrospective*, op. cit., fig. 19, Accumulation, 아크릴 물감으로 그린 근작 캔버스 작품 <집적>이 일본제 스트레처에 부착되어 있었는데, 1960년대에 그린 것으로 표시되어 있었다.

66 알렉산드라 먼로가 기획한 'Yayoi Kusama: A Retrospective', 국제현대미술센터, 뉴욕, 1990년.

67 린 젤레반스키가 기획한 '영원한 사랑: 구사마 야요이 1958-1968', 로스앤젤레스 카운티 미술관, 로라 홉트먼, 뉴욕 현대미술관, 미니애폴리스 워커아트센터, 도쿄도 현대미술관을 순회 전시했다.

68 '영원한 사랑'을 빼면 개인전에서는 이런 예는 없었다.

69 예를 들어 뉴욕을 거점으로 활동하는 조각가 호르헤 파르도의 가구와 공간 연출은 모던 디자인의 외관을 취했지만 대부분의 요소가 비(非)기능적이다.

70 펠릭스 곤잘레스 토레스의 작품을 예로 들 수 있다.

포커스 79-87쪽

1 에센의 갈레리 M.E. 텔렌에서 1965년부터 1970년까지 구사마가 전시한, 전후로 열린 전시회에 출품한 예술가는 다음과 같다. 피에로 만초니, 카를라 아카르디, 알랭 자케, 리지아 클라크, 피노 파스칼리, 폴 테크, 로라 그리시, 구도 데쓰미, 로버트 그레이엄.

2 Udo Kultermann, 'Die sanfte Revolution: Die Ausstellung "Monochrome Malerei" und die Kunst um 1960', *Sammlung Lenz-Schoenberg* (cat.), Central House of Art, Moscow, 1989.

3 *Yayoi Kusama* (cat.), Galerie M.E. Thelen, Essen, 1966.

4 Yayoi Kusama, quoted in Udo Kultermann, 'Lucid Logic: The Art of

Yayoi Kusama Unveils a Female Worldview', *Sculpture*, Washington, D.C., January 1997, p. 28. 또 다음을 참조. Lynn Zelevansky, 'Driving Image: Yayoi Kusama in New York', op. cit.

5 *Yayoi Kusama* (cat.), op. cit.

6 Udo Kultermann, 'The Construction of Freedom: Re-evaluating the Art of Yves Klein', *Nouveau Réalisme* (cat.), Musée du Jeu de Paume, Paris, 1999.

7 에센 현지 신문의 무기명 기사, 1966년 4월.

8 Ed Sommer, 'Letter from Germany: Yayoi Kusama at the Galerie M.E. Thelen', op. cit. 소머는 구사마의 예술과 귄터 우케르를 비롯하여 유럽에서 부상하던 새로운 젊은 예술가들의 작품을 관련지었다.

9 구사마는 총체적인 효과에 대한 비슷하지만 전혀 다른 표현을 1966년 제33회 베네치아 비엔날레의 '나르시스 정원'에서 보여주었다. 기성품 미러볼 천오백 개를 이탈리아 전시관 바깥 정원에 깔아놓았던 것이다.

10 Yayoi Kusama, artist's statement, c. 1964.

11 Alexandra Munroe, 'Obsession, Fantasy and Outrage', op. cit., p. 26.

12 Carla Gottlieb, *Beyond Modern Art*, Dutton, New York, 1976, p. 182.

13 고든 브라운과의 인터뷰. 전게서, pp. 163-164.

14 John Gruen, 'The Underground', *Vogue*, New York, October 1968. '이 인터뷰를 하던 무렵에 나는 뉴욕에서 구사마와 함께 막 다시 개봉한 영화 <보니와 클라이드(우리에게 내일은 없다)>를 보았던 걸 떠올렸다. 그 영화를 보면서 구사마는 총을 맞아 생긴 상처조차 물방울무늬처럼 보였다고 했다.'

15 草間彌生, わが多魂の遍歴と闘い, 『芸術生活』, 11月号, 1975. 본서에서도 다음을 참조. pp. 115-120. 또한 다음을 참조. Udo Kultermann, 'Schweigen in der Mitte des Schweigens: Ein Thema der Moderner Kultur', *Idea IX*, Jahrbuch der Hamburger Kunsthalle, 1990, pp. 254-256.

미래로 내달리기 171-207쪽

1 구사마 야요이, 작가와의 인터뷰. 1999년.

2 https://www.theartnewspaper.com/2015/04/02/visitor-figures-2014-the-world-goes-dotty-over-yayoi-kusama.

3 https://news.artnet.com/art-world/yayoi-kusama-most-popular-artist-284378.

4 Damien Hirst, 'Across the Water': Interview with Damian Hirst, in Damien Hirst and Yayoi Kusama, *Yayoi Kusama: Now* (cat.), Robert Miller Gallery, New York, 11 June-7 August 1998. Reprinted in this volume, pp. 134-140.

5 'Yayoi Kusama: Lets Fight Together', Louisiana Museum,

Humlebæk, Denmark, 17 September 2015. https://vimeo.com/139561868.

6 草間弥生, 『クサマトリックス展の発表によせて: 草間弥生からのメッセージ』, 東谷隆司, デヴィッド・エリオット, 草間弥生, 南条史生, 『クサマトリックス/草間弥生』, 角川書店, 森美術館 (東京), 2004.

7 Alexandra Munroe, *Yayoi Kusama: A Retrospective*, op. cit., p. 29.

8 'Yayoi Kusama: Let's Fight Together', op. cit.

9 다음에서 인용. Francesca Wade, 'Yayoi Kusama: In Infinity', *Studio International*, 2015. http://www.studiointernational.com/index.php/yayoi-kusama-in-infinity-review.

10 'A Vivid Message of Peace from Yayoi Kusama', *Boulin Artinfo*, 25 November 2013. https://www.youtube.com/watch?v=9WtEF94zwmM&t=85s.

11 'Yayoi Kusama Interview: Let's Fight Together', op. cit.

12 Yayoi Kusama, Infinity Net: *The Autobiography of Yayoi Kusama*, Tate Publishing, London, 2011, p. 211.

13 위의 문헌, p. 229.

연보: 구사마 아요이, 1929년 일본 나가노현 마쓰모토에서 출생, 도쿄에 거주하며 작업

전시와 프로젝트, 1948-1960년

주요 기사와 인터뷰, 1948-1960년

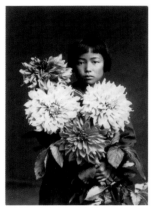

마쓰모토 시절의 구사마, 1939년경

1948년
교토 시립미술공예학교에 편입

1952년
'구사마 야요이 개인전', 제일공민회관, 나가노현 마쓰모토시(첫 번째 개인전)
'구사마 야요이 신작 개인전', 제일공민회관, 나가노현 마쓰모토시
(두 번째 개인전)

1952년
「草間彌生の個展」, 『アテリエ』, 5月号

1954년
미마쓰 쇼보 화랑, 도쿄(개인전)
시로키야 백화점, 도쿄(개인전)

1954년
鶴岡政男, 「草間彌生の個展」, 『みずゑ』, 5月号

1955년
다케미야 화랑, 도쿄(개인전)
규류도 화랑, 도쿄(개인전)
제18회 국제 수채화 비엔날레, 브루클린 미술관, 뉴욕(그룹전)

1955년
岡本謙二郎, 「期待される新人 草間彌生」, 『芸術新潮』, 5月号

1957년
두잔 갤러리, 시애틀(개인전)

1958년
습작전, 뉴욕 아트 스튜던츠 리그(그룹전)
'현대 일본 회화전', 브라타 갤러리, 뉴욕(그룹전)
시애틀에서 뉴욕으로 이주

1958년
「画廊で語られた画壇 雑録」, 『芸術新潮』, 9月号

1959년
브라타 갤러리, 뉴욕(개인전)
구사마 야요이 근작 회화전, 노바 갤러리, 보스턴(개인전)
제20회 국제 수채화 비엔날레, 브루클린 미술관, 뉴욕(그룹전)

1959년
Judd, Donald, 'Reviews and Previews: New Names This Month. Yayoi Kusama', ARTnews, October

Ashton, Dore, 'Art Tenth Street Views', The New York Times, 23 October

Kiplinger, Suzanne, 'Art: 10th Street Views', Village Voice, 28 October

Tillim, Sidney, 'In the Galleries: Yayoi Kusama', Arts Magazine, October

Taylor, Richard, 'Events in Art', Boston Sunday Herald, 6 December

1960년
구사마 야요이전, 그레스 갤러리, 워싱턴 D.C.(개인전)
브라타 갤러리, 뉴욕/갤러리 원, 볼티모어(그룹전)
'모노크롬 회화', 레버쿠젠 시립미술관, 서독(그룹전)
'드로잉, 회화, 조각', 래디치 갤러리, 뉴욕(그룹전)
'일본의 추상미술', 그레스 갤러리, 워싱턴 D.C.(그룹전)

1960년
Ahlander, Leslie Judd, 'Two Oriental Shows Outstanding', The Washington Post, 1 May

마가렛 칼라한(왼쪽)과 조 뒤잔(오른쪽)과 함께
미국에서 가진 첫 개인전, 두잔 갤러리, 시애틀, 1957년

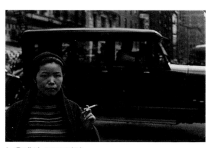

뉴욕에서, 1959년경

하인츠 맥, 귄터 우케르, 오토 피네와 함께, 뉴욕, 1963년경

솔로몬 R. 구겐하임 미술관에서, 뉴욕, 1964년

뉴욕 카스텔라니 갤러리에서 열린 개인전
'드라이빙 이미지 쇼', 1964년

1961년
'구사마 야요이 근작회화전', 스티븐 래디치 갤러리, 뉴욕(개인전)
'구사마 야요이 수채화전', 그레스 갤러리, 워싱턴 D.C.(그룹전)
'국제 회화전 1960–1961', 갈레리 59, 아샤펜부르크, 서독(그룹전)
'아방가르드 61', 트리에르 시립미술관, 서독(그룹전)
'1961년 피츠버그 국제 현대회화조각전', 카네기 인스티튜트, 피츠버그
(그룹전)
'피츠버그 국제 현대회화전 입선 그레스 갤러리 소속 예술가', 그레스 갤
러리, 시카고(그룹전)
휘트니 연례전: 현대 미국 회화전, 뉴욕(그룹전)

1962년
구사마 야요이 개인전, 로버트 하나무라 갤러리, 시카고(개인전)
'아사크사주 1962', 갈레리 A , 암스테르담(그룹전)
'눌(Nul)', 암스테르담 시립미술관(그룹전)
'신경향', 라이덴 주립대학교 미술관, 암스테르담(그룹전)
그린 갤러리, 뉴욕(그룹전)
'서울 Anno 62', 갈레리 에트 펜스터, 로테르담(그룹전)
MoMA, 뉴욕(그룹전)

1963년
'집적–천 대의 보트 쇼', 거트루드 스타인 갤러리, 뉴욕(개인전)
'신작 파트 I', 그린 갤러리, 뉴욕(그룹전)
'신경향의 파노라마', 갤러리 암스텔, 암스테르담(그룹전)
'노쇼', 거트루드 스타인 갤러리, 뉴욕(그룹전)

1964년
'드라이빙 이미지 쇼', 카스텔라니 갤러리, 뉴욕(개인전)
'더 뉴 아트', 데이비슨 아트센터, 웨즐리언 대학교, 미들타운, 코네티컷
(그룹전)
인터네셔널 갤러리, 프라하(개인전)

1961년
「女ひとり国際画壇をゆく」,『芸術新潮』, 5月号
Kroll, Jack, 'Reviews and Previews: Yayoi Kusama', *ARTnews*, New
York, May
Burrows, Carlyle, 'A Non-Objective Trend of Detail', *Herald
Tribune*, 5 May
Preston, Stuart, 'Twentieth Century Sense and Sensibility', *The
New York Times*, 7 May
Tillim, Sydney, 'In the Galleries: Yayoi Kusama', *Arts Magazine*,
May–June
Wiznitzer, Louis, 'Young Japanese Female Has Conquered
Manhattan', *Revista do Globo*, 24 June–7 July
Ashton, Dore, 'New York Notes: Yayoi Kusama', *Art International*,
June–August
Friedlander, Alberta, 'Another New Gallery: Gres Opens with
Works by 10', *Chicago Daily News*, 2 December

1962년
「ホイットニー美術館の3人の優れたアーティスト」,『羅府新報』, 1月1日
Van Keuren, Jan, 'Nul = 0 Nul', *De Groene Amsterdammer*, 24
March

1963년
北沢喜代治,「『鬼』になる―草間彌生さんのこと―」,『信州芸苑』, 1月1日
Restany, Pierre, 'Le Japon a rejoint l'art moderne en prolongeant
ses traditions', *La Galeries des Arts*, November
Rose, Barbara, 'New York Letter: Green Gallery', *Art International*,
5 December
O'Doherty, Brian, 'Exhibitions Playing a Wide Field: International
Selection of Painting and Sculpture in Local Galleries', *The New
York Times*, 29 December
Judd, Donald, 'Local History', *Arts Yearbook: New York – The New
Art World*, vol. 7

1964년
'Gallery Previews: Kusama', *Art Voices*, January
Sandler, Irving, 'In the Galleries: Kusama', *The New York Post*, 5
January
Johnson, Jill, 'Kusama's One Thousand Boats Show', *ARTnews*,
February

전시와 프로젝트, 1964-1966년

주요 기사와 인터뷰, 1964-1966년

1964년

'미크로 제로/눌/미크로 니베 레알리스머', 갈레리 델타, 로테르담/레덴 고등학교, 벨프/갈르리 암스텔 47, 암스테르담(그룹전)

'그룹 제로', 펜실베이니아 대학교 현대미술연구소, 필라델피아/워싱턴 현대미술 갤러리, 워싱턴 D.C.(그룹전)

1964년

Tillim, Sidney, 'In the Galleries: Yayoi Kusama', *Arts Magazine*, February

Ashton, Dore, 'New York Commentary: Resurrecting Some Recent Traditions', *Studio International*, March

Brown, Gordon, 'Obsessional Painting', *Art Voices*, March

Kelly, Edward T., 'Neo Dada: A Critique of Pop Art', *Art Journal*, Spring

Castile, Rand, 'Reviews and Previews: Kusama', *ARTnews*, April

Peeters, Henk, '0=Nul: De niewe tendenzen', *Museumjournaal voor moderne kunst*, April

O'Doherty, Brian, 'Kusama Explores a New Area', *The New York Times*, 25 April

Judd, Donald, 'In the Galleries: Yayoi Kusama', *Arts Magazine*, September

암스테르담 시립미술관에서 루치오 판타나와 함께, 1965년

1965년

'플로어 쇼', 카스텔라니 갤러리, 뉴욕(개인전)

오레즈 인터내셔널 갤러리, 헤이그(개인전)

'새로운 시점', 크라이슬러 미술관, 프로빈스타운, 매사추세츠(그룹전)

'악투엘 65', 갈레리 악투엘, 베른(그룹전)

'신양식: 국제 아방가르드 작품', 베지히 비 갤러리, 암스테르담(그룹전)

'눌(Nul) 1965', 암스테르담 시립미술관(그룹전)

'제로 아방가르드', 갈레리아 델 카발리노, 베네치아(그룹전)

'재외 일본작가전: 유럽과 미국', 국립근대미술관, 도쿄(그룹전)

1965년

「草間彌生の奇妙な個展」, 『芸術生活』, 1月号

Benedikt, Michael, 'New York Letter: Sculpture in Plastic, Cloth, Electric Light, Chrome, Neon, and Bronze', *Art International*, January

Lippard, Lucy R., 'New York Letter: Recent Sculpture as Escape', *Art International*, February

Gray, Francine du Plessix, 'The House That Pop Art Built', *House & Garden*, May

'Erotiek in Orez: Practical jokes en kunst', *Het Vrije Volk*, 21 May

N., J., 'Kusama: Root Furniture and Macaroni Wardrobe', *Het Vrije Volk*, 22 May

Brown, Gordon, 'The Imagination Critic: A Reply to the Preceding Article', *Art Voices*, Summer

Cremer, Jan, 'My Flower Bed (Painted Cloth) by Yayoi Kusama', *Art Voices*, Fall

Von Hennenberg, Josephine, 'Teamwork versus Individualism: Will the New Group Movement Revolutionize Design?', *Art Voices*, Winter

Willard, Charlotte, 'In the Art Galleries', *The New York Post*, 14 November

1966년

'드라이빙 이미지 쇼', 갈레리아 다르테 델 나빌리오, 밀라노(개인전)

'구사마의 핍 쇼: 엔드리스 러브 쇼', 카스텔라니 갤러리, 뉴욕(개인전)

'드라이빙 이미지 쇼', 갈르리 M.E. 텔렌, 에센(개인전)

'바다 위의 제로', 오레즈 인터내셔널 갤러리, 헤이그(그룹전)

제33회 베네치아 비엔날레(그룹전)

1966년

Benedikt, Michael, 'New York Letter: Sculpture in Plastic, Cloth, Electric Light, Chrome, Neon, and Bronze', *Art International*, January

Jacobs, Jay, 'In the Galleries: Yayoi Kusama', *Arts Magazine*, January

Clay, Jean, 'Art … Should Change Man: Commentary from Stockholm', *Studio International*, March

大口義夫,「ニューヨークの女性画家—草間彌生—」,『アート』, 3月号

'Die Beatles sangen dazu: Kusama aus Japan eröffnete gestern ihre Schau', *Gross Essen*, 30 April

전시와 프로젝트, 1966–1967년

주요 기사와 인터뷰, 1966–1967년

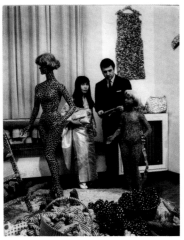

레나토 카르다초와 함께 <드라이빙 이미지 쇼>,
갈레리아 다르테 델 나빌리오, 밀라노, 1966년

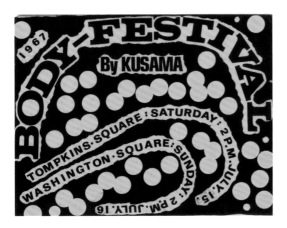

1966년
'변용하는 오브제', 뉴욕 현대미술관(그룹전)
'뉴 컬렉션', 크라이슬러 미술관, 프로빈스타운, 매사추세츠(그룹전)
'토탈 레알리스무스', 오레즈 인터내셔널 갤러리, 헤이그/갈르리 포츠다메르, 베를린(그룹전)
'안과 밖의 공간: 보편 예술에 바치는 전시', 스톡홀름 현대미술관
(그룹전)

1966년
Berkson, William, 'In the Galleries: Kusama', *Arts Magazine*, May
Schjeldahl, Peter, 'Reviews and Previews: Kusama', *ARTnews*, May
Sello, Gottfried, 'Kunstkalender: Kusama's Driving Image Show',
Die Zeit, 27 May
Kultermann, Udo, 'Yayoi Kusama: Überreal', *Artis*, June
Braun, Michael, 'Reports on the Venice Biennale', *Queen*, July
Milani, Milena, 'Una biennale tutta sexy', *ABC*, Madrid, 3 July
enedikt, Michael, 'New York Letter: Light Sculpture and Sky
Ecstasy', *Art International*, September
「ワールドスナップ」草間彌生ベネチア・ビエンナーレ展のイタリア館の庭を装
飾」『芸術新潮』, 9月号
Narotzky, Norman, 'The Venice Biennale: Pease Porridge in the
Pot Nine Days Old', *Arts Magazine*, September–October
Sommer, Ed, 'Letter from Germany: Yayoi Kusama at the Galerie
M.E. Thelen', *Art International*, October
Kusama, Yayoi, 'Aggregation Sculpture', *D'Ars*, no. 5, October
Lippard, Lucy R., 'Eccentric Abstraction', *Art International*,
November
Alloway, Lawrence, 'Arts in Escalation: The History of Happenings,
a Question of Sources', *Arts Magazine*, December–January
Kultermann, Udo, 'Die Sprache des Schweigens: Uber des
Symbolmilieu der Farbe Weiss', *Quadrum*, no. 20

1967년
'러브 룸', 오레즈 인터내셔널 갤러리, 헤이그(개인전)
'자기 소멸: 오디오 비주얼 라이트 퍼포먼스', 블랙 게이트 극장, 뉴욕
(퍼포먼스)
'바디 페스티벌', 톰킨 스퀘어 공원과 워싱턴 스퀘어 공원, 뉴욕(해프닝)
'바디 페스티벌', 크라이슬러 미술관, 프로빈스타운, 매사추세츠(해프닝)
'구사마 티 댄서', 일렉트릭 서커스, 뉴욕(해프닝)
'바디 페인팅 파티', 치타 클럽, 뉴욕(해프닝)
'호스 플레이', 우드스톡, 뉴욕(해프닝)
'오브젝션: 메이드 인 USA', 갈르리 델타, 로테르담(그룹전)
'전시회: 시리즈 포메이션', 요한 볼프강 괴테 대학교 스튜디오 갤르리,
프랑크푸르트(그룹전)

1967년
Lippard, Lucy R., 'The Silent Art', *Art in America*, January–
February
Wyatt, Hugh; Singleton, Donald, 'Find Bodies in East Side Park:
Covered All Over with Strange Spots', *New York Sunday News*, 16
July
Carl, Alfred, 'Call Her Dotty', *New York Sunday News*, 13 August
'In the Galleries: Kusama on Her Japanese Stroll through Central
Park', *Arts Magazine*, September–October
Leveque, Jean-Jacques, 'La Sculpture Avant–Garde de l'Art', *La
Galerie des Arts*, October
Boost, Rolf, 'Yayoi: Priesteres van het naakt', *Algemeen Dagblad*,
21 November

전시와 프로젝트, 1967–1969년　　　　주요 기사와 인터뷰, 1967–1969년

앤디 워홀의 스튜디오에서 진행된 촬영, 뉴욕,
1968년경

1967년
점을 이용한 퍼포먼스를 네덜란드 각지에서 행했다.
구사마의 영화 <자기 소멸>은 파리의 영화관에서 개봉했고 서독, 네덜란
드, 벨기에, 이탈리아의 TV에 방영되었다.

1968년
갈르리 미케리, 루네르슬로트, 네덜란드(개인전)
갈르리 리히터, 프랑크푸르(개인전)
'디스코텍에서의 누드 퍼포먼스', 일렉트릭 서커스, 뉴욕(해프닝)
'바디 페인팅', 아반티 갤러리, 뉴욕(해프닝)
앨런 버크 쇼, 뉴욕(해프닝)
'알몸 해프닝', 필모어 이스트, 뉴욕(해프닝)
'모나리자', 구사마의 스튜디오, 뉴욕(해프닝)
'소련 국기와 광란', 뉴욕(해프닝)
'닉슨 호모섹슈얼 광란', 뉴욕(해프닝)
'팬티를 태워라', 뉴욕(해프닝)
'물방울무늬 말', 센트럴파크, 뉴욕(해프닝)
'동성 결혼식', 자기 소멸의 교회, 뉴욕(해프닝)
'신체 폭발', 뉴욕 증권거래소, 자유의 여신상, 트리니티 교회, 센트럴파크
의 이상한 나라의 앨리스 동상, 센트럴파크, UN본부, 월스트리트, 선거관
리위원회 본부, 지하철, 뉴욕(해프닝)
'세 마리 눈먼 쥐', 판 아베 미술관, 아인트호펜, 네덜란드/베드로 대수도
원 미술관, 헨트, 벨기에(그룹전)
'부드러운, 명백히 부드러운 조각', 조지아 대학교 미술관, 애신즈/오스위
고 뉴욕 주립대학교/시더래피즈 아트센터, 아이오와/미시건 주립대학교,
이스트 랜싱/코넬 대학교 앤드류 디킨슨 화이트 미술관, 이타카, 뉴욕
(그룹전)
<자기 소멸>이 제4회 국제 실험영화제(벨기에), 앤 아버 영화제(미시건),
제2회 메릴랜드 영화제에서 입상
'꽃의 광란'과 '호모섹슈얼 광란'이 미국 전역의 TV에서 방영되었다.
구사마 엔터프라이즈 설립

1968년
Wetzsteon, Ross, 'The Way of All Flesh: Stripping for Inaction',
Village Voice, 15 February
Yalkut, Jud, 'The Polka Dot Way of Life: Conversation with Yayoi
Kusama', *New York Free Press*, 15 February
Weaver, Neal, 'The Polka Dot Girl Strikes Again, or Kusama's
Infamous Spectacular', *After Dark*, May
Van Starrex, Al, 'Kusama and Her "Naked Happenings"', *Mr,*
August
Wyatt, Hugh, '4 Eves and an Adam Burn Commie Flag', *New York
Daily News*, 9 September
Modzelewski, Joesph, 'Hippies Go Square-Shooting', *New York
Daily News*, 23 September
Gruen, John, 'The Underground', *Vogue*, October
'"Bare Facts" Presented in a Political Protest', *The New York Times*,
4 November
'Four Nudes Protest the War in Vietnam', *The New York Times*, 12
November
'Four Nudes Turn Back on the War', *San Francisco Chronicle*, 12
November
Junker, Howard, 'The Theater of the Nude', *Playboy*, November

1969년
'뉴욕 시장을 위한 예술가 루이 아볼라피아의 캠페인 개시', 센트럴파크,
뉴욕(해프닝)
'죽은 이들을 깨우는 엄청난 광란', 뉴욕 현대미술관(해프닝)

1969년
Stange, John, 'Kookie Kusama: Fun City's New Nude Goddess of
Free Love', *Ace*, March
Van Starrex, Allan, 'Bonnie and Clyde in the Nude: As Directed by
Kusama, High Priestess of Self-Obliteration', *Man to Man*, May

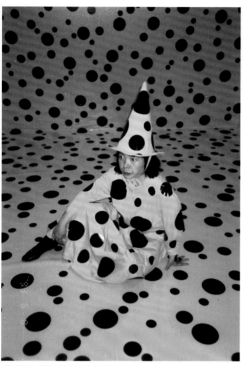

베네치아 비엔날레에서, 1993년

--

1993년
'판화전', 후쿠오카 시립미술관(개인전)
제45회 베네치아 비엔날레, 일본관(개인전)
'어브젝트 아트: 현대미술의 혐오와 욕망', 휘트니 미술관, 뉴욕(그룹전)
'일본의 아웃사이더 아트: 또 다른 세상에 사는 사람들', 세타가야 미술관,
도쿄(그룹전)

--

1994년
'구사마 야요이: 나 홀로 죽으리', 후지텔레비전 갤러리, 도쿄(개인전)
'1950년대부터 1960년대, 공간과 빛의 무한성: 리처드 카스텔라니의
구사마 야요이 컬렉션', 콜게이트 대학교 피커 미술관, 해밀턴, 뉴욕주
(개인전)
나가노 현립 시나노 미술관(개인전)
MoMA 컨템퍼러리, 후쿠오카(개인전)
'전후 일본의 전위미술: 하늘을 향한 외침', 요코하마 미술관/솔로몬 구겐
하임 미술관, 뉴욕/샌프란시스코 현대미술관(그룹전)
'몸이 예술이 될 때', 이타바시 구립미술관, 도쿄(그룹전)
'죽음에 이르는 미술: 메멘토 모리', 마치다 국제판화미술관, 도쿄/도치기
현립미술관(그룹전)
'Very Special Art', 우에노의 숲 미술관, 도쿄/하코네 조각의 숲 미술관
(그룹전)
'단면(1979–1994)', 하라 미술관, 군마(그룹전)
'Out of Bounds', 베네세 아트 사이트 나오시마(개인전)

1994년
Heymer, Kay, 'Yayoi Kusama', *Du*, January
Cohen, Michael, 'Yayoi Kusama: Love Forever', *Flash Art*, no. 175,
March–April
Friis-Hansen, Dana, 'Yayoi Kusama's Feminism'; Sacha Craddock,
'Object and Objectivity', *Art & Text*, no. 48, September

--

1995년
'구사마 야요이: 나는 자살했다', 오타 파인 아츠, 도쿄(개인전)
'일의 분담: 현대미술 속 여성 예술가의 작품', 브롱스 미술관, 뉴욕/로스
앤젤레스 현대미술관(그룹전)
'레볼루션: 미술의 1960년대 워홀부터 보이스까지', 도쿄도 현대미술관
(그룹전)
'자기애적 장애', 오티스 미술 디자인 대학미술관, 로스앤젤레스(그룹전)
'아르스 95', 헬싱키 현대미술관(그룹전)
'오늘의 일본', 루이지애나 현대미술관, 훔레베크, 덴마크/아티스트 하우
스, 오슬로/바이노 알토센 미술관, 투르쿠, 핀란드/리에발크 미술관, 스톡
홀름/응용미술박물관, 빈(그룹전)

1995년
Itoi, Kay, 'Yayoi Kusama', *ARTnews*, November

전시와 프로젝트, 1996–1998년 　　　　　주요 기사와 인터뷰, 1996–1998년

1996년

'구사마 야요이: 내 청춘의 전망', MoMA 컨템퍼러리, 후쿠오카(개인전)
'구사마 야요이: 1960년대부터 현재까지 회화 10점', 오타 파인 아츠,
도쿄(개인전)
'구사마 야요이: 반복', 미쓰비시지쇼 아르티움, 후쿠오카(개인전)
'구사마 야요이: 1950년대와 1960년대 회화, 조각, 종이 작업', 폴라 쿠퍼
갤러리, 뉴욕(개인전)
로버트 밀러 갤러리, 뉴욕(개인전)
'Inside the Visible: 20세기 미술이 놓친 것' 현대미술연구소, 보스턴/화
이트채플 아트 갤러리, 런던(그룹전)
'전후의 미술 1960년대의 아방가르드', 구라시키 시립미술관(그룹전)
'앵포르멜: 사용법', 퐁피두센터, 파리(그룹전)
'뉴 인스톨레이션', 매트리스 팩토리, 피츠버그(그룹전)

1996년

Halle, Howard, 'From Here to Infinity', *Time Out New York*, 15–22
May
Smith, Roberta, 'Yayoi Kusama: Paula Cooper Gallery', *The New
York Times*, 24 May
Clifford, Katie, 'Yayoi Kusama', *Art Papers*, September–October
Duncan, Michael, 'Yayoi Kusama at Paula Cooper', *Art in America*,
October
Tomkins, Calvin, 'A Doyenne of Disturbance Returns to New York',
The New Yorker, 7 October
Moorman, Margaret, 'Yayoi Kusama', *ARTnews*, November
Johnson, Ken, 'Yayoi Kusama at Robert Miller', *Art in America*,
December

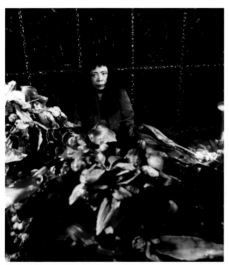

오타 파인 아츠에서, 도쿄, 1997년

1997년

'구사마의 구사마', 오타 파인 아츠, 도쿄(개인전)
'구사마 야요이: 뉴욕 시절 회화와 근작', 바움가트너 갤러리, 워싱턴
D.C.(개인전)
'구사마 야요이: 강박적 비전', 아츠 클럽 오브 시카고(개인전)
'구사마 야요이: 근작', 마고 리빈 갤러리, 로스앤젤레스 (개인전)
'디젠더리즘(De-Genderism)', 세타가야 미술관(그룹전)
'흔들리는 여성/흔들리는 이미지 페미니즘의 탄생부터 현재까지', 도치기
현립미술관(그룹전)
'최대의 1960년대', MoMA, 뉴욕(그룹전)
'아트 패션', 구겐하임 미술관, 뉴욕(그룹전)

1997년

Kultermann, Udo, 'Lucid Logic', *Sculpture*, January
Carvalho, Denise, 'Catalytic Conversions: Yayoi Kusama', *Cover
Magazine*, January
King, Elaine, 'All the Room's a Stage', *Sculpture*, February
Solomon, Andrew, 'Dot Dot Dot (Yayoi Kusama)', *Artforum*,
February
Tonkonow, Leslie, 'Yayoi Kusama/Jessica Diamond at Robert
Miller Gallery/Deitch Projects', *International Contemporary Arts*,
February–April
Protzman, Ferdinand, 'Kusama Mania: A Japanese Artist's
Eccentric Appeal', *The Washington Post*, 8 February
Raczka, Robert, 'Yayoi Kusama', *New Art Examiner*, March Knaff,
Devorah, 'Caught in the Thrall of Kusama', *Orange County
Register*, 12 April
Nagoya, Satoru, 'De-Gendersim', *Flash Art*, no. 195, Summer
Itoi, Kay, 'Kusama Speaks', *Artnet Magazine*, August
Pagel, David, 'Reading between Figures in Kusama's Works', *Los
Angeles Times*, 17 September
Jones, Amelia, 'Presence in Absentia', *Art Journal*, Winter
Muchnic, Susanne, 'Yayoi Kusama', *ARTnews*, December
Johnson, Ken, 'Yayoi Kusama at Robert Miller', *Art in America*,
December

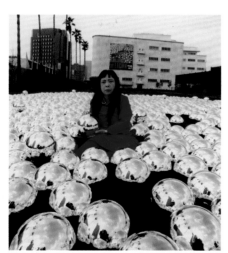

개인전 '영원한 사랑: 구사마 야요이 1958–1968',
로스앤젤레스 카운티 미술관, 1998년

1998년

'영원한 사랑: 구사마 야요이 1958–1968', 로스앤젤레스 카운티 미술
관/MoMA/워커아트센터, 미니애폴리스/도쿄도 현대미술관(개인전)

1998년

Koplos, Janet, 'The Phoenix Returns', *Art in America*, February
Hoptman, Laura, 'The Princess of the Polka Dot', *Harper's* Bazaar,
March

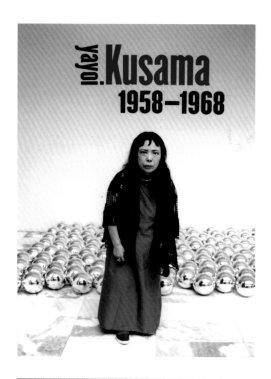

레오 카스텔리와 함께, MoMA, 뉴욕, 1998년

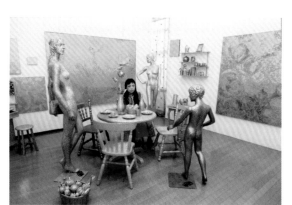

MoMA 컨템퍼러리에서, 후쿠오카, 2000년

전시와 프로젝트, 1998-2000년

주요 기사와 인터뷰, 1998-2000년

1998년

'구사마 야요이 1967-1970: 새장, 회화, 여성', MoMA 컨템퍼러리, 후쿠오카(개인전)

'구사마 야요이가 점유한 시간', 고마가네 고겐 미술관, 나가노(개인전)

'구사마 야요이: 현재', 로버트 밀러 갤러리, 뉴욕(개인전)

'내면의 눈: 마크와 리비아 스트라우스 컬렉션의 현대미술', 플로리다 대학교 새뮤얼 한 미술관, 게인즈빌, 플로리다/녹스빌 미술관, 테네시/조지아 미술관, 애신즈/ 크라이슬러 미술관, 노포크, 버지니아(그룹전)

'오르가니크', 의학사 박물관, 툴루즈(그룹전)

'액션: 행위가 아트가 될 때 1949-1979', 로스앤젤레스 현대미술관/응용미술박물관, 빈/바르셀로나 현대미술관/도쿄도 현대미술관(그룹전)

제24회 상파울루 비엔날레(그룹전)

1999년

'구사마 야요이: 환영의 저편', MoMA 컨템퍼러리, 후쿠오카(개인전)

'구사마 야요이: 1950년대의 작품', 블럼 아츠 주식회사, 뉴욕(개인전)

'설치', 로버트 밀러 갤러리, 뉴욕(개인전)

'구사마가 보내는 메시지 고향에서 세계로', 마쓰모토 시립박물관(개인전)

'나는 어디에', 오타 파인 아츠, 도쿄(개인전)

빅토리아 미로, 런던(개인전)

'In Full Bloom: Yayoi Kusama. Years in Japan', 도쿄도 현대미술관 (개인전)

'현대의 고전주의', 뉴욕 주립대학교 뉴버거 미술관, 퍼체이스, 뉴욕주 (그룹전)

'Post-Hypnotic', 일리노이 주립대학교 갤러리, 노멀(그룹전)

'신체의 꿈: 패션 혹은 보이지 않는 코르셋', 교토 국립근대미술관(그룹전)

2000년

'리처드 카스텔라니 컬렉션의 구사마 초기 드로잉', 프린스턴 대학교 미술관, 뉴저지/버밍엄 미술관, 앨라배마/뉴욕 대학교 미술관, 토론토/인디애나폴리스 미술관, 인디애나/먼슨 윌리엄스 프록터 미술연구소, 유티카, 뉴욕주(개인전)

갈르리 피에스 위니크, 파리(개인전)

진 화랑, 서울(개인전)

1998년

Iannacone, Carmine, 'Yayoi Kusama at Los Angeles County Museum of Art', *Art Issues*, Summer

Camhi, Leslie, 'Dot's it', *ARTnews*, September

Greenstein, M.A., 'Love Forever: Yayoi Kusama in Retrospective', *Art Asia Pacific*, No. 20, September

Lumpkin, Libby, 'Yayoi Kusama: LA County Museum of Art', *Artforum*, September

Naves, Mario, 'Love Forever: Yayoi Kusama, 1958-1968 at The Museum of Modern Art, New York', *New Criterion*, October

Koestenbaum, Wayne, 'Top Ten 1998: Yayoi Kusama', *Artforum*, December

1999년

Koplos, Janet, 'The Phoenix Returns', *Art in America*, February

Turner, Grady T., 'Yayoi Kusama', *Bomb*, no. 66, Winter

2000년

Matsui, Midori, 'Beyond Oedipus: Desiring Production of Yayoi Kusama'; Griselda Pollock, 'Three Thoughts on Femininity, Creativity and Elapsed Time'; Ursula Panhans-Bühler, 'Between Heaven and Earth: This Languid Weight of Life', *Parkett*, no. 59

Slocombe, Steve, 'Dot driven Derangement: Yayoi Kusama at the Serpentine Gallery, London', *Sleazenation*, February

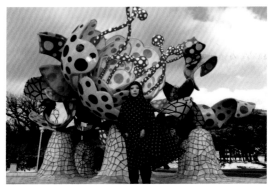

<샹그릴라의 꽃들> 앞에서, 기리시마 예술의 숲 미술관,
가고시마, 2000년

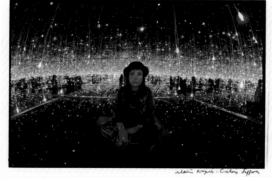

<물 위의 반딧불이>와 함께, 파리 일본문화회관, 2001년 6월 12일

2000년
'구사마 야요이', 르 콩소르시움, 디종, 프랑스/일본문화회관, 파리/프란츠
클레데파브리크 미술관, 오덴세, 덴마크/레자바투아, 툴루즈, 프랑스/쿤
스트할레 빈, 빈/아트선재센터, 서울/아트선재센터, 경주, 한국(개인전)
오타 파인 아츠, 도쿄(개인전)
서펜타인 갤러리, 런던(개인전)
제12회 시드니 비엔날레(그룹전)
'하이퍼 멘탈', 취리히 미술관/함부르크 쿤스트할레, 함부르크(그룹전)

2001년
'환영의 죽음', 갈르리 피에스 위니크, 파리(개인전)
스튜디오 구엔차니, 밀라노(개인전)
'루이즈 부르주아 & 구사마 야요이: 1942년부터 2000년까지의 작품',
피터 블룸 갤러리, 뉴욕(개인전)
'구사마 야요이', 일본문화회관, 파리(개인전)
'센츄리 시티', 테이트 모던, 런던(그룹전)
'팝의 시대 1956-1968', 퐁피두센터, 파리(그룹전)
'Parkett과의 컬래버레이션: 1984년부터 현재까지', MoMA, 뉴욕
(그룹전)
제1회 요코하마 국제 트리엔날레(그룹전)

2002년
'물방울의 낙원 구사마 야요이', 기리시마 예술의 숲, 가고시마(개인전)
'YAYOI KUSAMA: Furniture by graf', graf, 오사카(개인전)
'Mixed Media', MoMA 컨템퍼러리, 후쿠오카(개인전)
'구사마 야요이: 지구의 고독', 로버트 밀러 갤러리, 뉴욕(개인전)
바스 미술관, 마이애미 비치(개인전)
오타 파인 아츠, 도쿄 (개인전)
로슬린 옥슬리 9 갤러리, 시드니(개인전)
'엑스포 02, 순간과 영원', 모라, 스위스(그룹전)
제4회 아시아 퍼시픽 트리엔날레(그룹전)
'상상해봐, 너는 지금 여기 내 앞에 있어: 칼딕 컬렉션', 보이만스 판 뵈닝겐
미술관, 로테르담(그룹전)

2000년
Kent, Sarah, 'Big in Japan: The Cathartic Art of Yayoi Kusama',
Time Out London, 2-9 February
Sanders, Mark, 'Spot the Difference', Dazed & Confused, no. 63,
March
Schwabsky, Barry, 'Preview Spring 2000: Yayoi Kusama', *Artforum*,
May

2001년
Kuresawa, Takemi, 'An Unwritten Biography', *Art Asia Pacific*, no.
30
Namba, Sachiko, 'Yokohama 2001: International Triennale of
Contemporary Art, *Art Monthly*, no. 250, October
Manchester, Clare, 'Japan 2001', *Art Monthly*, no. 251, November
Kato, Emiko, 'The Yokohama Triennale', *Tema Celeste*, no. 88,
November-December
Birnbaum, Daniel, 'Top Ten 2001', *Artforum*, December

2002년
Itoi, Kay, 'The Art Island: Naoshima', *ARTnews*, March
Crowley, Tim, 'Paying for a Fantastic World', *Art Index*, Fall
Itoi, Kay, 'Peonies and Polka Dots', *Newsweek*, 28 October

전시와 프로젝트, 2003–2005년

주요 기사와 인터뷰, 2003–2005년

2003년

'1949년부터 2003년까지의 작품', 쿤스트페라인 브라운슈바이크, 독일/
자케타 국립미술관, 바르샤바(개인전)
'미궁 저편에' 마루가메 이노쿠마 겐이치로 현대미술관, 가가와/홋카이도
도립 구시로 미술관(개인전)
'영원한 사랑', 파비앙 & 클로드 발터 갈르리, 취리히(개인전)
갈르리 피에스 위니크, 파리(개인전)
J. 존슨 갤러리, 잭슨빌 비치, 플로리다(개인전)
제7회 리옹 비엔날레(그룹전)
제2회 에치고–쓰마리 아트 트리엔날레(그룹전)

2003년

Landi, Ann, 'Who are the Great Women Artists?', *ARTnews*, March
Danto, Ginger, 'Yayoi Kusama at Robert Miller Gallery', *Tema Celeste*, no. 96, March–April
O'Kelly, Emma, 'Check Mates', *Tate Arts and Culture*, no. 6
Povoledo, Elisabetta, 'Cultural Renaissance', *Art+Auction*, November
Sheets, Hilarie M., 'Art Talk: The Anxiety of Influence', *ARTnews*, November
Falconer, Morgan, '7th Lyon Biennale', *Art Monthly*, no. 272, December–January

벽에 그림을 그리는 구사마,
개인전 <구사매트릭스>, 모리 미술관, 도쿄, 2004년

2004년

'구사마 야요이–영원의 현재', 국립신미술관, 도쿄/교토 국립근대미술관/
히로시마 시립현대미술관/마쓰모토 시립미술관/구마모토 시립현대미술
관(개인전)
'구사매트릭스', 모리 미술관, 도쿄/삿포로 예술의 숲 미술관(개인전)
'망 1959–1999', MoMA 컨템퍼러리, 후쿠오카(개인전)
'구사마 야요이: 컬러리스트', 오타 파인 아츠, 도쿄(개인전)
휘트니 비엔날레(그룹전)
'Flower Power', 릴 미술관, 프랑스(그룹전)

2004년

Lee, Pamela M., 'Crystal Lite', *Artforum*, May
McGee, John, 'Letter from Tokyo: Roppongi Rising', *Art+Auction*, November

2005년

'점 강박', 로슬린 옥슬리 9 갤러리, 시드니(개인전)
'구사마 야요이 전 파트 I: 판화 1980–1993/회화(근작), 파트 II: 판화
1994–2005/회화(근작)/오브제', 후지텔레비전 갤러리, 도쿄(개인전)
100톤손 갤러리, 방콕(개인전)
'구사마 야요이, 영혼의 안식처', 마쓰모토 시립미술관(개인전)
스튜디오 구엔차니, 밀라노(개인전)
'구사마 야요이 1960년대의 패션', MoMA 컨템퍼러리, 후쿠오카(개인전)
'구사마 야요이 서울', 진 화랑, 서울(개인전)
'구사마의 점 강박', 쉬른 미술관, 갈레리아 카우프호프, 프랑크푸르트
(개인전)

2005년

Lewis, Janie, 'Market File: Triple Threat', *Art+Auction*, March
Celant, Germano, 'The unforgettable, remarkable life and work of Yayoi Kusama, a visionary who makes one believe in the real power of art', *Interview*, June
Itoi, Kay, 'Yayoi Kusama', *Art Asia Pacific*, no. 45, Summer
Kitamura, Katie, 'Yayoi Kusama', *Contemporary*, no. 72
Tragatschnig, Ulrich, '"Chikaku. Zeit und Erinnerung in Japan" im Kunsthaus', *Kunst Bulletin,* September
Grainger, Lisa, 'Meet me at the Fair', *The Sunday Times Style Magazine*, 16 October
Lutyens, Dominic, 'Making Mischief', *Art Review*, October
Marcoci, Roxana, 'Perceptions at Play: Giacometti through Contemporary Eyes', *Art Journal*, Winter

전시와 프로젝트, 2005-2007년 주요 기사와 인터뷰, 2005-2007년

2005년

'여름의 사랑: 사이키델릭 시대의 예술', 테이트 리버풀/쉬른 미술관, 프랑
크푸르트/빈 미술관, 빈/휘트니 미술관, 뉴욕(그룹전)

제3회 베네치아 비엔날레(그룹전)

'지각(知覺): 일본에서의 시간과 기억', 쿤스트하우스 그라츠, 카메라 아우
스트리아/비고 현대미술관, 비고, 스페인/오카모토 다로 미술관, 가와사키
(그룹전)

'Part Object, Part Sculpture', 웩스너센터, 컬럼버스, 오하이오(그룹전)

'개구리와 입 맞춰요! 변신의 예술', 오슬로 국립미술관(그룹전)

2006년

'크림슨 아이', 갈르리 피에스 위니크, 파리(개인전)

'변신', 모데나 시립현대미술관, 이탈리아(개인전)

'Yayoi in Forever', 포에버 현대미술관 갤러리, 아키타(개인전)

안트 & 파트너, 베를린(개인전)

시마네 현립 이와미 미술관(개인전)

사키마 미술관, 오키나와(개인전)

로버트 밀러 갤러리, 뉴욕(개인전)

'우주의 경이', 예르바 부에나 예술센터, 샌프란시스코(그룹전)

제1회 싱가포르 비엔날레(그룹전)

'나오시마 스탠더드 2', 베네세 아트 사이트 나오시마, 가가와(그룹전)

'리얼 유토피아: 무한의 이야기', 가나자와 21세기 미술관(그룹전)

'도쿄-베를린/베를린-도쿄', 모리 미술관, 도쿄/신국립미술관, 베를린
(그룹전)

2006년

Flanagan, Sue Morrow, 'International Bonds: Yayoi Kusama and
Beatrice Perry', *Art Asia Pacific*, no. 48

Hasegawa, Yuko, 'The Spell to Re-Integrate the Self: The
Significance of the Work of Yayoi Kusama in the New Era'; Lynn
Zelevansky, 'Flying Deeper and Farther: Kusama in 2005', *Afterall*,
no. 13, Spring-Summer

Pécoil, Vincent, 'The End of Perspective?', *Tate. etc.*, Summer

2007년

'점 강박: 사랑으로 변한 점들', 하우스 데어 쿤스트, 뮌헨/빌스 현대미술
관, 브뤼셀/그랑드 알 드 라 빌레트, 파리(개인전)

'점 강박: 호박의 영혼', 하버 시티, 홍콩(개인전)

'1982년부터 2004년까지의 판화', 피터 블룸 갤러리, 뉴욕(개인전)

로슬린 옥슬리 9 갤러리, 시드니(개인전)

시즈오카 현립미술관, 일본(개인전)

빅토리아 미로, 런던(개인전)

2007년

Leffingwell, Edward, 'Yayoi Kusama at Robert Miller', *Art in
America*, January

Granek, Amanda Lynn, 'Arttalk: Wearing their Art on your Sleeve',
ARTnews, February

Fenner, Felicity, 'Report from Singamore I. Religion, Law,
Commerce, Art', *Art in America*, April

'Yayoi Kusama: To Infinity and Beyond!', *Art Review*, October

전시와 프로젝트, 2007-2010년

주요 기사와 인터뷰, 2007-2010년

2007년
'아름다운 신세계: 현대 일본 시각문화' 롱 마치 프로젝트, 베이징/광둥
미술관(그룹전)

2008년
Mirrored Years', 보이만스 판 뵈닝겐 미술관, 로테르담/시드니 현대미술
관/시티 갤러리 웰링턴, 뉴질랜드(개인전)
'구사마 야요이: 내 영혼의 안식처', 마쓰모토 시립미술관(개인전)
빅토리아 미로, 런던(개인전)
'일본! 컬처하이퍼 컬처', 존 피츠제럴드 케네디센터, 워싱턴 D.C.(그룹전)
제5회 리버풀 비엔날레(그룹전)

2008년
Worth, Alexi, 'Kusama Dotcom', *The New York Times*, 24 February
Abrahams, Tim, 'Yayoi Kusama', *Blueprint*, no. 264, March
Waters, Nancy, 'Dots Obsession: Infinite Patterns of a Wandering
Soul. Yayoi Kusama at Victoria Miro Gallery', *Another Magazine*,
no. 14, Spring–Summer
Lack, Jessica, 'Yayoi Kusama', *Art World*, no. 4
Michot, Agnès, 'Geen gewoon Japans meisje', *La vie en Rose*,
August–September
Heingartner, Douglas, 'Yayoi Kusama at Museum Boijmans van
Beuningen', *Frieze*, no. 118, October
Herbert, Martin, 'Liverpool Biennial 2008', *Frieze*, no. 119,
November–December
Demir, Anaïd, 'Yayoi Kusama ou les pois nippons', *BC: Be
Contemporary*, Winter
Allsop, Laura, and Ruth Lewy, 'Consumed', *Art Review*, December

2009년
'구사마 야요이', 가고시안 갤러리, 비버리힐스(개인전)
'나는 영원히 살고 싶어요', 파딜리오네 다르테 콘템포라네아, 밀라노
(개인전)
'야외 조각', 빅토리아 미로, 런던(개인전)
가고시안 갤러리, 뉴욕(개인전)
'페어차일드의 구사마 야요이', 페어차일드 열대식물정원, 마이애미
(개인전)
'구사마 야요이: 증식하는 방', SIX, 오사카(개인전)
'Big in Japan', 빌니우스 현대미술센터, 리투아니아(그룹전)
'스튜디오의 매핑', 피노 재단, 베네치아(그룹전)
'내 마음속을 걷다', 헤이워드 갤러리, 런던(그룹전)
제4회 에치고-쓰마리 트리엔날레, 마쓰다이, 일본(그룹전)
'트위스트 앤드 샤우트: 일본의 현대미술', 방콕 예술문화센터, 타이
(그룹전)
'Elles@centrepompidou', 퐁피두센터, 파리(그룹전)

2009년
Menz, Marguerite, 'Between Art and Life, Performativity in
Japanese Art', *Kunst Bulletin*, January–February
Kilston, Lyra, and Quinn Latimer, 'Yayoi Kusama', *Modern Painters*,
February
Moriarity, Bridget, 'Artist Dossier: Yayoi Kusama', *Art+Auction*,
March
Carlin, T. J., 'Yayoi Kusama at Gagosian Gallery, New York', *Time
Out New York*, 7–13 May
Dillon, Brian, 'The Gallery as Brain', *Modern Painters*, June
McCurry, Justin, 'Coming Full Circle', *The Guardian Weekend*, 6
June
Grube, Katherine, 'Yayoi Kusama: Mirrored Years', *Art Asia Pacific*,
no. 65, September–October
Taft, Catherine, 'Yayoi Kusama', *Artforum*, October
Gleadell, Colin, 'Will the Sun Shine in Miami?', *Daily Telegraph*, 1
December
Tonchi, Stefano, 'Flower Power: Kusama-rama, from Miami to
Milan', *The New York Times*, 1 December
Garcia, Carnelia, 'Yayoi Kusama: Fairchild Tropical Botanic Garden',
Modern Painters, December

2010년
'구사마 야요이: 야외조각', 빅토리아 미로, 런던(개인전)

2010년
Spence, Rachel, 'Yayoi Kusama at PAC', *Financial Times*, 7 January
Nichols, Peta, and Thomasin Sleigh, 'Join the dots', *Urbis*, no. 54,
February

전시와 주요 프로젝트, 2010-2011년

주요 기사와 인터뷰, 2010-2011년

2010년
'도와다에서 노래하다', 도와다 시립현대미술관(개인전)
'1980년대의 구사마 야요이', 오타 파인 아츠, 도쿄(개인전)
제1회 아이치 트리엔날레, 일본(그룹전)
'신사실주의 1957-1962: 레디메이드와 스펙터클 사이의 조형 전략', 레이나 소피아 국립미술관, 마드리드(그룹전)
'유혹적인 전복: 여성 팝아티스트 1958-1968', 로즌월드-울프 갤러리, 필라델피아/브루클린 미술관, 뉴욕(그룹전)
제17회 시드니 비엔날레(그룹전)
'예술의 광기', 빌라 루폴로, 라벨로, 이탈리아(그룹전)
'공명(共鳴) 인간과 반향하는 예술', 산토리 미술관, 오사카(그룹전)
'여성이 찍은 사진: 현대사진의 역사', 뉴욕 현대미술관(그룹전)
'이노센스: 생명을 향한 예술', 도치기 현립미술관(그룹전)
'정신과 물질: 얼터너티브 추상 1940년대부터 현재까지', MoMA, 뉴욕(그룹전)
'회화의 정원: 2000년대 일본의 지평에서', 국립국제미술관, 오사카(그룹전)

2010년
Bilbeisi, Yasmin, 'Yayoi Kusama', *Glass*, Spring
Dias, Ligia, 'Top Ten: Takako Matsumoto, Yayoi Kusama. I Love Me (2008)', *Artforum*, May
Medina, Francisca, 'Yayoi Kusama: My Own "View of the World" until I die', *Arte al Limite*, May
Wee, Darryl, 'The Art of Materiality in a Pixelated World', *Art Asia Pacific*, no. 70, September-October

2011년
'1960년대 구사마의 바디 페스티발', 와타리움 미술관, 도쿄(개인전)
'현재를 보고 미래를 바라보다', 퀸즐랜드 현대미술관, 브리즈번(개인전)
'신작전', 빅토리아 미로, 런던(개인전)
가고시안 갤러리, 로마(개인전)
'구사마 야요이', 레이나 소피아 미술관, 마드리드/퐁피두센터, 파리/테이트 모던, 런던/휘트니 미술관, 뉴욕(개인전)
'이상한 나라의 앨리스', 테이트 리버풀/트렌토 에 로베레토 근현대미술관, 이탈리아/함부르크 쿤스트할레, 함부르크(그룹전)
'예술에서의 색', 루이지애나 현대미술관, 홈레베크, 덴마크(그룹전)
제1회 청두 비엔날레, 중국(그룹전)

2011년
Blissett, Bella, 'Everybody's Doing...', *Daily Mail*, 9 March
Helander, Bruce, 'Yayoi Kusama, Reach Up to the Universe, Dotted Pumpkin 2010', *The Art Economist*, April
Douglas, Sarah, '2011 Preview: The Grand Tour. From Venice to Basel to London', *Art+Auction*, June
Moisdon, Stéphanie, 'Yayoi des petits pois, des petits pois, toujours des petits pois', *Beaux Arts*, no. 328, October
'Questionnaire: Yayoi Kusama', *Frieze*, no. 142, October
'Kusama in Flower Garden', *Art+Auction*, November
Pigeat, Anaël, 'Art, Money, Women', *Art Press*, no. 383, November
Pryor, Riah, 'Kusama's Late Flowering', *The Art Newspaper*, no. 229, November

2012년
'메탈릭', 오타 파인 아츠, 싱가포르(개인전)

2012년
Lee, Soojin, 'Seriously Dotty', *Art in America*, January
Pilling, David, 'The World According to Yayoi Kusama', *Financial Times*, 20 January

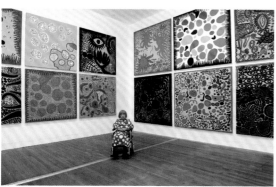

테이트 모던에서, 런던, 2012년

전시와 프로젝트, 2012–2013년

2012년
'신작 회화 I & II', 오타 파인 아츠, 도쿄(개인전)
'신작 조각과 회화', 가고시안 갤러리, 비버리힐스(개인전)
'신작전', 빅토리아 미로, 런던(개인전)
'그녀들: 독창적 여성 예술가들의 색다른 작품들', 시애틀 미술관(그룹전)
'영원히 영원히 영원히', 국립국제미술관, 오사카/사이타마 현립근대미술
관/마쓰모토 시립미술관/니가타 시립미술관/시즈오카 현립미술관/오이
타 현립미술관/고치 현립미술관/구마모토 시립현대미술관/아키타 시립
센슈 미술관/마쓰자카야 미술관, 나고야(개인전)
'오싹한 미술! 일본 현대미술 100년 베스트 컬렉션', 도쿄 국립근대미술
관(그룹전)
'소리와 빛, 그리고 예지', 가나자와 21세기 미술관(그룹전)
제1회 키에프 비엔날레(그룹전)
'대화하는 시간', 세타가야 미술관, 도쿄(그룹전)
'형태의 삶', 레자바투아, 툴루즈(그룹전)
'정원을 거닐다', 반지 조각정원 미술관, 시즈오카(그룹전)
'더블 비전: 일본 현대미술', 러시아 아카데미 국립현대미술관, 모스크바/
하이파 미술관, 이스라엘(그룹전)
'물에 비친 나르키소스: 초현실주의와 현대미술 속 나르키소스 신화', 프
루트마켓 갤러리, 에든버러(그룹전)
'점·시스템: 점묘부터 픽셀까지', 빌헬름 하크 미술관, 루트비히샤펜, 독일
(그룹전)
'휴먼 스케일, 그리고 그걸 넘어: 경험과 초월', 홍콩 예술센터(그룹전)
'이상한 나라에서: 멕시코와 미국 여성 예술가의 초현실주의 모험', 로스
앤젤레스 카운티 미술관/퀘벡 주립미술관, 캐나다/멕시코시티 현대미술
관(그룹전)

2013년
'아이 러브 구사마', 아얄라 미술관, 필리핀(개인전)
'천국에 닿은 나', 데이비드 츠비르너, 뉴욕(개인전)
'신작 회화와 집적', 빅토리아 미로(개인전)

주요 기사와 인터뷰, 2012–2013년

2012년
Quick, Harriet, 'Wow Wow! Yayoi', *Vogue*, February
Smith, Ali, 'Infinity on a Single Canvas?'; Caoimhín Mac Giolla
Léith, 'Planting a Seed', *Tate. etc.*, Spring
Gómez, Edward M., 'Infinity Net: The Autobiography of Yayoi
Kusama', *Art & Antiques*, April
Corkill, Edan, 'Where I Work: Yayoi Kusama'; Don J. Cohn, 'Yayoi
Kusama: Joining the Dots', *Art Asia Pacific*, no. 78, May–June
Robecchi, Michele, 'Yayoi Kusama', *Flash Art*, no. 284, May–June
Lubow, Arthur, 'Fame Becomes Her', *W Magazine*, June
Thornton, Sarah, 'Hitting the Spot', *Wallpaper*, June
Minnucci, Roberta, 'Yayoi Kusama', *Segno*, no. 241, Summer
Browne, Alix, 'Spot the Artist: Yayoi Kusama at the Whitney', *T
Magazine*, July
Williams, Corinna, 'Polka Dots', *Elle Germany*, July–August
Keehan, Reuben, 'Yayoi Kusama: Tenacious Beauty', *Flash Art*, no.
285, July–September
Hoban, Phoebe, 'Art's Polka-Dot Princess Returns to New York',
The Wall Street Journal, 9 July
Cotter, Holland, 'Vivid Hallucinations from a Fragile Life', *The New
York Times*, 12 July
Swanson, Carl, 'The Art of the Flame-Out', *New York Magazine*, 16
July
Kusisto, Laura, 'Yellow Trees' Growing', *The Wall Street Journal*, 2
August
Beveridge, Allan, Femi Oyebode and Rosalind Ramsay, 'Infinity
Net: The Autobiography of Yayoi Kusama', *British Journal of
Psychiatry*, September
Gardner, James, 'Installed for Good: The Improvisational Art of
Yayoi Kusama', *The Weekly Standard*, 1 October
Sansom, Anna, 'Yayoi Kusama', *Whitewall*, Fall
Hendles, Ydessa, 'Yayoi Kusama: Alice's Adventures in
Wonderland', *Artforum*, December
Amarante, Leonor, 'Our Commitment to Culture', *Arte! Brasileiros*,
November–December

2013년
Rao, Priya, 'Connecting the Dots', *Town & Country*, no. 5390,
January
Green, Tyler, 'Act up! Have artists overlooked the struggle for
marriage equality?', *Modern Painters*, February
Moisdon, Stéphanie, 'Kusama's Obliteration', *Beaux Arts*, no. 344,
February
Quick, Harriet, 'Wow, wow! Yayoi', *Vogue UK*, February

전시와 프로젝트, 2013-2014년

주요 기사와 인터뷰, 2013-2014년

2013년

'강박', 베트남 일본 문화교류센터, 하노이(개인전)

'흰색 무한의 망', 빅토리아 미로, 런던(개인전)

'내가 꾼 꿈', 대구 시립미술관, 한국/상하이 현대미술관/예술의 전당, 서울/가오슝 미술관, 타이완/국립타이완미술관, 타이중(개인전)

'구사마 야요이: 점 강박/점이 된 사랑', 쇠를란데츠 미술관, 노르웨이(개인전)

'무한 강박', 부에노스 라틴아메리카 미술관/브라질 은행 문화센터, 리우 데 자네이루/브라질 은행 문화센터, 브라질리아/도미에 오타케 인스티튜트, 상파울루/루피노 타마요 미술관, 멕시코시티/FUNDACIÓN CORPARTES, 산티아고(개인전)

'내장 감각: 멀어서 가까운 생의 소리', 가나자와 21세기 미술관(그룹전)

'빛, 광휘, 매료하는 아름다움, 환영', 케스트너 게젤샤프트, 하노버(그룹전)

'LOVE전: 예술로 보는 사랑의 형태-샤갈부터 구사마 야요이, 하쓰네 미쿠까지', 모리 미술관, 도쿄(그룹전)

'후쿠오카 현대미술 크로니클 1970-2000', 후쿠오카, 시립미술관(그룹전)

제6회 에치고-쓰마리 대지예술제, 일본(그룹전)

'장미는 장미다', 타르누프 예술전람회장, 폴란드(그룹전)

유럽 문화 수도 마르세유-프로방스 2013, 엑스 앙 프로방스(그룹전)

'현대미술의 즐거움-구사마 야요이부터 나라 요시토모까지', 다카마쓰시 미술관, 가가와, 일본(그룹전)

'평행하는 관점: 1950년대와 1960년대와 1970년대 이탈리아와 일본 미술', 웨어하우스, 댈러스(그룹전)

2014년

'구사마 야요이: A Dream in Jeju', 본태박물관, 서귀포, 한국(개인전)

'The Obliteration Room', 퀸즐랜드 현대미술관, 브리즈번(개인전)

'호박', 빅토리아 미로, 런던(개인전)

오타 파인 아츠, 싱가포르(개인전)

'러브 스토리: The Anne and Wolfgang Titze Collection', 벨베데레, 빈(그룹전)

'그녀: 21세기의 전환점에 그리는 여성', 브라운 대학교 데이비드 윈턴 벨 갤러리, 프로비던스, 로드아일랜드(그룹전)

'새롭게 하라: 추상화 1950-1975', 클락 아트 인스티튜트, 윌리엄스타운, 매사추세츠(그룹전)

2013년

Nanjo, Fumio, 'The Changing Art World', *Leap*, no. 144, February

Moriarity, Bridget, 'Yayoi Kusama', *Art+Auction*, March Kitamura, Katie, 'Tokyo 1955-1970', *Frieze*, no. 153, March

Won-Myong Jung, 'Fantasy versus Fetish', *Art Asia Pacific*, no. 82, March-April

Smith, Katie, 'Art & Fashion: When Does Commercial Kick In?', *New Zealand Apparel*, April

Joselit, David, 'Categorial Measures: Exhibiting the Global', *Artforum*, May

Corkill, Edan, 'Yayoi Kusama: Where I Work', *Art Asia Pacific*, no. 83, May-June

Garcia, Fernando, 'Kusama: Una Artista Infinita', *Viva*, 16 June

Gainza, Maria, 'La Reina Lunatica', *Radar*, 16 June

'Yayoi Kusama', *Arte Y Parte*, no. 105, June

Larratt-Smith, Philip, 'Mensajes de Amor desde el Infierno', *La Nacion*, 21 June

Gaffoglio, Loreley, 'La Obsesiones Pop de Yayoi Kusama', *La Nacion*, 28 June

Perez Bergliaffa, Mercedes, 'Yayoi Kusama', *Clarin*, 29 June

Feitelberg, Rosemary, 'Q&A: Yayoi Kusama, Pop Artist', *Women's Wear Daily*, 12 July

Rappolt, Mark, 'Power 100', *Art Review*, November

藤森愛実,「草間彌生の"いま"をフォーカス」,『よみタイム』, 11月15日

Solway, Diane, 'Spot the Star', *W Magazine*, December

Grimes, William, 'Lights, Mirrors, Instagram! #ArtSensation', *The New York Times*, 1 December

Smith, Roberta, 'Yayoi Kusama: I Who Have Arrived in Heaven', *The New York Times*, 6 December

2014년

March, Daniel, 'Ein Build: Yayoi Kusama's Infinite Room', *Baumeister*, April

Castro, Jan May, 'Finding Love: Interview with Yayoi Kusama', *Sculpture*, May

Sonna, Birgit, 'Cosmic Play', *Sleek*, Summer

D'Aurizio, Michele, 'Garage Museum of Contemporary Art Moscow', *Flash Art*, no. 297, July-September

Knight, Sophie, 'Ever Increasing Circles', *Stella*, 31 August

R. C., 'Millions turn out for Kusama in South America', *The Art Newspaper*, no. 260, September

Sánchez, Ana Paulina, 'Creaciones en mímesis con el universo', *Vogue Mexico*, September

Masushio, Taro, 'Infinity Mirrored Room: Gleaming Lights of the Souls', *Art Asia Pacific*, no. 90, September-October

전시와 프로젝트, 2014–2015년

주요 기사와 인터뷰, 2014–2015년

2014년

'나르시스: 물결 속의 이미지', 프랑수아 슈네이데르 재단, 바트빌레, 프랑스(그룹전)

'제로: 내일을 향한 카운트다운 1950년대와 1960년대', 구겐하임 미술관, 뉴욕(그룹전)

'논리적 감정: 일본의 현대미술', 하우스 콘스트룩티프, 취리히/모리츠부르크 미술관, 독일(그룹전)

'Spielobjekte: Die Kunst der Möglichkeiten', 팅겔리 미술관, 바젤(그룹전)

2014년

Negrotti, Rosanna, 'A Life in a Day: The Japanese artist Yayoi Kusama', *The Sunday Times Style Magazine*, 28 September

Spero, Josh, 'Art for Sale', *Tatler*, October

Scheuermann, Barbara J., 'Pipilotti Rist & Yayoi Kusama', *RES*, no. 9, November

2015년

'사랑을 주세요', 데이비드 츠비르너, 뉴욕(개인전)

'무한 이론', 가라즈 현대미술관, 모스크바(개인전)

'내 영혼이 머물 곳', 마쓰모토 시립미술관(개인전)

'판화: 파트 I & II', 오타 파인 아츠, 도쿄(개인전)

'무한한 거울의 방: 점 강박', 상트르 다르 르 레, 알비, 프랑스(개인전)

'구사마 야요이: 무한', 루이지애나 현대미술관, 훔레베크, 덴마프/헤니-온스타드 미술관, 회비코덴, 노르웨이/스톡홀름 현대미술관/헬싱키 미술관(개인전)

'줄 거라면 나를 줄 것이다', 반 고흐 미술관, 암스테르담(그룹전)

'블루 문: 빛의 감각', 쿤스트할레 HGN, 두데르슈타트, 독일(그룹전)

'햄스터-힙스터-핸디: 휴대전화의 저주에 사로잡혀', 응용미술박물관, 프랑크푸르트(그룹전)

'잘 안 보이는 미국', 휘트니 미술관, 뉴욕(그룹전)

'위대한 어머니', 니콜라 트루사르디 재단, 밀라노(그룹전)

'작업요법', 센트루이스 현대미술관, 미주리(그룹전)

'라라라 휴먼 스텝', 보이만스 판 뵈닝겐 미술관, 로테르담(그룹전)

'인터내셔널 팝', 워커아트센터, 미니애폴리스(그룹전)

'이것은 사랑 노래가 아니다: 비디오 아트와 팝 뮤직의 크로스오버', 페라 미술관, 이스탄불(그룹전)

'제로: 별을 탐험하자', 암스테르담 시립미술관(그룹전)

'첫 번째 설치 작업', 더 브로드, 로스앤젤레스(그룹전)

2015년

Harper, Catherine, 'In the Spotlight: Yayoi Kusama', *Selvedge*, no. 63, March–April

Pes, Javier, and Emily Sharpe, 'The World goes Dotty over Yayoi Kusama', *The Art Newspaper*, no. 267, April

'Yayoi Kusama: Give Me Love', *Art Review*, May

Russell, Anna, 'Inside Yayoi Kusama's New Exhibit "Give Me Love"', *The Wall Street Journal*, 11 May

Groom, Avril, 'The Aesthete', *How to Spend It*, 12 June

Herbert, Martin, 'Previewed: Whitechapel Gallery Terrapolis', *Art Review*, Summer

Sanai, Darius, 'A New Russia', *Baku*, Summer

Ruiz, Cristina, 'Coming soon to a museum near you?', *The Art Newspaper*, no. 270, July–August

Heartney, Eleanor, 'Ouverture du Whitney Museum', *Art Press*, no. 425, September

Da Silva, José, 'Orgy Costume Designer Yayoi Kusama set for Scandinavia', *The Art Newspaper*, no. 271, September

Movius, Lisa, 'Is it Plagiarism or is it "Shanzhai"? China's Knock-Off of Yayoi Kusama Room', *The Art Newspaper*, no. 272, October

Kelmachter, Hélène, 'Bedazzled: Contemporary Art', *Cartier Art*, no. 41

Gray, Catriona, 'Harper's Bazaar Art Power List: Extraordinary Women in Art', *Harper's Bazaar Art*, November

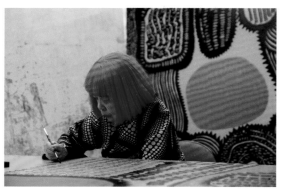
스튜디오에서, 도쿄, 2017년

전시와 프로젝트, 2016–2017년

주요 기사와 인터뷰, 2016–2017년

2016년

'우주의 끝에서', 휴스턴 미술관(개인전)

'Narcissus Garden', 글래스하우스, 뉴 카난, 코네티컷(개인전)

빅토리아 미로 갤러리, 런던(개인전)

'모노크롬', 오타 파인 아츠, 도쿄(개인전)

'구사마 야요이: 점 강박', 샤르자 예술재단, 아랍에미리트(개인전)

'Her Crowd: New Art by Women from Our Neighbors' Private Collections', 브루스 미술관, 그린위치, 코네티컷(그룹전)

'그녀: 국제 여성 아티스트전', 룽 미술관, 상하이(그룹전)

'카메라를 위한 퍼포먼스', 테이트 모던, 런던(그룹전)

'예술의 기원에서', MONA, 호바트, 태즈매니아(그룹전)

2016년

Harris, Jennifer, 'Underscore', *Selvedge*, no. 68, January

Quaintance, Morgan, 'Letter from Naoshima', *Art Monthly*, no. 393, February

Jobey, Liz, 'Hold Still', *Tate. Etc.*, Spring

Jensen, Jens H., 'Treasure Island', *Wallpaper*, April

Jacob, Marc, 'Yayoi Kusama', *Time*, 16–23 April

Bozatli, Nafiz, 'Yayoi Kusama Stockhom Modern Müsesinde', *Artam*, no. 39

Franceschini, Giulia, 'Yayoi Kusama', *C#*, no. 16

Greenstreet, Rosanna, 'Yayoi Kusama: "A letter from Georgia O' Keeffe gave me the courage to leave home"', *The Guardian*, 21 May

'Joining the Dots: Yayoi Kusama at Victoria Miro', *The Observer Magazine*, 22 May

Gayford, Martin, 'The Power of Paintings', *Art Quarterly*, Summer

Wrathall, Claire, 'About Time', *Harper's Bazaar*, July

Hodara, Susan, 'On the Glass House's Pond, Yayoi Kusama's Clattering Polka Dots', *The New York Times*, 1 July

Ball, Edward, 'Setouchi Triennale 2016', *Frieze*, no. 180, June–August

Finkel, Jori, 'Yayoi Kusama to Be the Focus of a Touring Museum Show', *The New York Times*, 16 August

Belcove, Julie L., and Romy Oltuski, 'Kusama's Garden', *Harper's Bazaar*, September

Eckhardt, Stephanie, 'Yayoi Kusama Gives Philip Johnson's Glass House a Polka Dot Makeover', *W Magazine*, September

Tanninen, Maija, 'Infinite', *You Are Here*, Autumn

Woolf, Bee, 'Glass House Forever', *Art+Auction*, November

Fitzherbert, Teresa, 'Shared Spaces', *Harper's Bazaar*, no. 3648, November

Zamponi, Beatrice, 'Yayoi Kusama', *Flaire*, no. 25, November

'Incredible Women. Yayoi Kusama, Occupation: Artist, Age 87', *Porter Magazine*, no. 18, Winter

2017년

'구사마 야요이: 내 영원한 혼', 국립신미술관, 도쿄(개인전)

'구사마 야요이: 무한한 거울', 스미소니언 미술관, 워싱턴/시애틀 미술관/브로드 미술관, 로스앤젤레스/온타리오 미술관, 토론토/클리블랜드 미술관/하이 미술관, 애틀랜타(개인전)

'구사마 야요이: 인생은 무지개의 마음', 싱가포르 국립미술관/퀸즐랜드 현대미술관, 브리즈번/누산탈라 근현대미술관, 자카르타(개인전)

저드 재단, 뉴욕(개인전)

'구사마 야요이 미술관 개관기념전: 창조는 외로운 행위이다. 사랑이야말로 예술로 이끈다', 구사마 야요이 미술관, 도쿄(개인전)

'구사마 야요이 Color Song', 오타 파인 아츠, 싱가포르(개인전)

'인생의 제전', 데이비드 츠비르너, 뉴욕(개인전)

'Infinity Nets', 데이비드 츠비르너 업타운, 뉴욕(개인전)

2017년

Furman, Anna, 'Yayoi Kusama Made the Ultimate Instagram Exhibit', *The New York Times*, 6 February

Wee, Darryl, 'The Unstoppable Yayoi Kusama', *The Wall Street Journal*, 6 February

Fifield, Anna, 'How Yayoi Kusama, the ""Infinity Mirrors" visionary, channels mental illness into art', *The Washington Post*, 15 February

Smith, Roberta, 'Into the Land of Polka Dots and Mirrors with Yayoi Kusama', *The New York Times*, 23 February

Khoo, Verinia, 'Yayoi Kusama exhibit goes to Singapore', *Elle Malaysia*, March

2017년
제1회 호놀룰루 비엔날레(그룹전)
'Making Space: Women Artists and Postwar Abstraction', 뉴욕
현대미술관(그룹전)
'무한의 정원, 지베르니에서 아마존까지', 퐁피두센터, 메츠(그룹전)
'NGV 트리엔날레', 빅토리아 국립미술관, 멜버른(그룹전)

2017년
Callahan, Maura, 'Selfie Obliteration: On Yayoi Kusama's "Infinity Mirrors" and Radical Self-Awareness', *Baltimore City Paper*, 25 April
Hart, Elizabeth, 'Kusama and me: Notes on my time handing out stickers in the 'Obliteration Room' at the Hirshhorn', *The Washington Post*, 11 May
Davis, Melissa, 'Yayoi Kusama: How to get Tickets to Seattle Art Museum's New Super-Hot Show', *The Seattle Times*, 23 May
Tay, Jasmine, '8 interesting facts about polka-dot queen, artist Yayoi Kusama', *The Peak Magazine*, 27 May

2018년
'구사마 야요이 ALL ABOUT MY LOVE 내 사랑의 모든 것', 마쓰모토시
미술관(개인전)
'자, 이제 내 인생 최대의 출발에 왔다', 구사마 야요이 미술관, 도쿄
(개인전)
'우주로 갔던 감동의 순간', 빅토리아 미로 갤러리, 런던(개인전)
'미래를 향한 내 전망을 보고 싶어-식물과 나', 구사마 야요이 미술관,
도쿄(개인전)
'구사마 야요이: 내 사랑의 동경은 모두 내 마음에서 출발했다', 오타 파인
아츠, 상하이(개인전)
'Rockaway! 2018' MoMA PS1 주최, 포트 틸든, 뉴욕(그룹전)
'Space Shifters', 헤이워드 갤러리, 런던(그룹전)

2019년
'구사마 야요이 판화전', 오타 파인 아츠, 상하이(개인전)
'구사마 야요이: 사랑의 모든 것은 영원히 말한다', 포순 재단, 상하이
(개인전)
'수조억 년 저편으로부터 오늘날까지도 밤은 또 찾아온다-영원의 무한',
'영혼의 집적', 구사마 야요이 미술관, 도쿄(개인전)
'나는 매일 사랑을 위해 기도한다', 데이비드 츠비르너, 뉴욕(개인전)
국제현대미술박람회(FIAC), 방돔 광장, 파리(그룹전)

2020년
'특별전: 제로는 무한이다. 제로와 구사마 야요이', 구사마 야요이 미술관,
도쿄(개인전)
'하늘을 스튜디오로 삼아: 이브 클랭과 같은 세대 예술가들', 퐁피두센터,
메츠(그룹전)
'우리가 본 적 없는 환상의 찰나는 이리도 찬란하다', 구사마 야요이 미술관,
도쿄(개인전)
'구사마 야요이: 근작', 오타 파인 아츠, 상하이(개인전)

개인전 도록, 작품집, 그밖의 출판물

Abe, Nobuya, Yayoi Kusama, Shuzo Takiguchi, Choichiro Majima, Yu Matsuzawa, and Kieko Yamazaki, *New Works by Yayoi Kusama: The Second Solo Exhibition*, First Community Centre, Matsumoto, Japan, 1952

Brown, Gordon, Yayoi Kusama, and Herbert Read, *Yayoi Kusama*, Galleria d'Arte del Naviglio, Milan, 1966

Kultermann, Udo, *Yayoi Kusama*, Galerie M.E. Thelen, Essen, 1966

Nakahara, Yusuke, and Yoshito Tokuda, *Yayoi Kusama: Message of Death from Hades*, Nishimura Gallery, Tokyo, 1975

Kusama, Yayoi, and Tamaki Masatoshi, *Yayoi Kusama: Collages*, Gallery Nikko, Tokyo, 1977

Kusama, Yayoi, *A Book of Poems and Paintings 7*, Japan Edition Art, Tokyo, 1977

Kusama, Yayoi, *Yayoi Kusama*, Matsumoto Municipal Hall of Commerce and Industry, Matsumoto, 1978

『マンハッタン自殺未遂常習犯』, 草間彌生, 工作舍刊, 東京, 1978

Kusama, Yayoi, *Unknown Works by Yayoi Kusama: The Flash That Burns Grass*, American Center, Tokyo, 1980

Takahashi, Hidemoto, *Yayoi Kusama*, Toho Gallery, Osaka, 1980

Tamaki, Masatoshi, *Yayoi Kusama*, Galleria d'Arte del Naviglio, Milan, 1982

Restany, Pierre, Udo Kultermann, Toshiaki Minemura and Yusuke Nakahara, *Yayoi Kusama: Obsession*, Fuji Television Gallery, Tokyo, 1982

Kusama, Yayoi, *Yayoi Kusama*, Gallery Manu, Akita, 1982

『クリストファー男娼窟』, 草間彌生, 角川書店刊, 東京, 1984

Nakahara, Yusuke, and Pierre Restany, *Yayoi Kusama*, Fuji Television Gallery, Tokyo, 1984

Kusama, Yayoi, *The Hustlers Grotto of Christopher Street*, Kadokawa Shoten, Tokyo, 1984

『聖マルクス教会炎上』, 草間彌生, バルコ出版刊, 東京, 1985

Guattari, Félix, Francois Julien, Yayoi Kusama, Patrick Le Nouëne and Pierre Restany, *Yayoi*

Kusama, Musée de Beaux-Arts de Calais, France, 1986

『ドライヴィング・イメージ』, 草間彌生, パルコ出版刊, 東京, 1986

Guattari, Félix, and Toshaki Minemura, *Yayoi Kusama:Infinity ∞ Explosion*, Fuji Television Gallery, Tokyo, 1986

Minemura, Toshiaki, Shinichi Nakazawa and Junichi Nakajima, *Yayoi Kusama: Ten*, Kitakyushu Municipal Museumof Art, Fukuoka, Japan, 1987

『天と地の間』, 草間彌生, 而立書房刊, 東京, 1988

Kusama, Yayoi, *Soul Burning Flashes*, Fuji Television Gallery, Tokyo, 1988

『ウッドストック陰茎斬り』, 草間彌生, ペヨトル工房刊, 東京, 1988

『痛みのシャンデリア』, 草間彌生, ペヨトル工房刊, 東京, 1989

『心中櫻ヶ塚』, 草間彌生, 而立書房刊, 東京, 1989

Munroe, Alexandra, and Bhupendra Karia, *Yayoi Kusama: A Retrospective*, Center for International Contemporary Arts, New York, 1989

『クリストファー男娼窟』, 第二刷, 草間彌生, 而立書房刊, 東京, 1989

『かくなる憂い』, (詩集), 草間彌生, 而立書房刊, 東京, 1989

『ケープ·コッドの天使たち』, 草間彌生, 而立書房, 東京, 1990

Kusama, Yayou, and Alexandra Munroe, *Between Heaven and Earth*, Fuji Television Gallery, Tokyo, 1991

『セントラルパークのジギタリス』, 草間彌生, 而立書房刊, 東京, 1991

『沼に迷いて』, 草間彌生, 而立書房刊, 東京, 1992

Kusama, Yayoi, *Yayoi Kusama: Bursting Galaxies*, Sogetsu Art Museum, Tokyo, 1992

『草間彌生版画集』, 草間彌生, 浅田彰, 中原佑介, 村上龍, 阿部出版社刊, 東京, 1992

Tatehata, Akira, and Yayoi Kusama, *Yayoi Kusama: Japanese Pavilion at the 45th Venice Biennale*, The Japan Foudation, Tokyo, 1993

『ニューヨーク物語』, 草間彌生, 而立書房刊, 東京, 1993

Kusama, Yayoi, and Lewis Carroll, *Alice in Wonderland*, Dover Editions, Mineola, NewYork, 1993

Bertozzi, Barbara, *Yayoi Kusama,*

Galleria Valentina Moncada, Rome, 1993

『蟻の精神病院』, 草間彌生, 而立書房刊, 東京, 1994

Castellane, Richard, *Infinity of Space and Light in the 1950s and 1960s: Yayoi Kusama from the Collection of Richard Castellane*, Picker Art Gallery at Coldgate University, Hamilton, New York, 1994

Munroe, Alexandra, *Yayoi Kusama: The 1950s and 1960s. Paintings, Sculpture, Works on Paper*, Paula Cooper Gallery, New York, 1996

Kusama, Yayoi, *Yayoi Kusama: Recent Works*, Robert Miller Gallery, New York, 1996

Russi Kirshner, Judith, *Yayoi Kusama: Obsessional Vision*, The Arts Club of Chicago, 1997

Kusama, Yayoi, *Yayoi Kusama: Recent Work and Paintings from the New York Years*, Baumgartner Galleries, Washington, D.C., 1997

Kusama, Yayoi, *Violet Obsession: Poems*, Wandering Mind Books, Berkeley, 1998

Kusama, Yayoi, *The Hustlers Grotto of Christopher Street* (3rd ed.), Wandering Mind Books, Berkeley, 1998

Hirst, Damien, and Yayoi Kusama, *Yayoi Kusama: Now*, Robert Miller Gallery, New York, 1998

Hoptman, Laura, Akira Tatehata, Julie Joyce, Kristine C. Kuramitsu, Alexandra Munroe, Thomas Frick and Lynn Zelevansky, *Love Forever: Yayoi Kusama 1958-1968*, Los Angeles County Museum of Artand Museum of Modern Art, New York, 1998

Seki, Naoko, Lynn Zelevansky and Laura Hoptman, *In Full Bloom: Yayoi Kusama Years in Japan*, Museum of Contemporary Art, Tokyo, 1999

Kusama, Yayoi, *The Hustlers Grotto of Christopher Street* (4th ed.), Crown Publishing, Taipei, 1999

『ニューヨーク'69』, 草間彌生, 作品社刊, 東京, 1999

Kusama, Yayoi, Akira Tatehata, Laura Hoptman and Udo Kultermann, *Yayoi Kusama*, Phaidon, London, 2000

Moos, David, *Yayoi Kusama: Early Drawings from the Collection of*

Richard Castellane, Birmingham Museum of Art, Alabama, 2000

Douroux, Xavier, Franck Gautherot, Robert Nickas, Vincent Pécoil and Seung-duk Kim, *Yayoi Kusama*, Kunsthalle Wien, Vienna, and Les Pressesdu Réel, Dijon, 2001

Kusama, Yayoi, Hiroyuki Miyazono, and Akira Tatehata, *Yayoi Kusama: Dot Paradise in Shangri-La*, Kirishima Open Air Museum, Kagoshima, 2002

Ormond, Mark, *Yayoi Kusama*, Bass Museum of Art, Miami, 2002

Kusama, Yayoi, *Infinity Nets*, Sakuhinsha, Tokyo, 2002

Verwoert, Jan, *Yayoi Kusama: Works from the Year 1949 to 2003*, Kunstverein Braunschweig and Walther König, Cologne, 2003

『YAYOI KUSAMA Funiture by graf 草間彌生＋graf』, 谷川渥·椹木野衣·山下里加·岡田栄造, 青幻舍刊, 京都, 2003

『クサマトリックス』, 草間彌生, 角川書店刊京, 2004

Kusama, Yayoi, *Yayoi Kusama: Eternity-Modernity*, Bijutsu Shuppan-Sha and the National Museum of Modern Art, Tokyo, 2004

Kusama, Yayoi, *Manhattan Suicide Addict* (3rd ed.), Les Presses du Réel, Dijon, 2005

『草間彌生全版画集 1979-2004』, 草間彌生, 阿部出版刊, 東京, 2005

Vettese, Angela, and Milovan Farronato, *Yayoi Kusama: Metamorphosis*, Galleria Civicadi Modena, Italy, 2006

『わたし大好き』, 草間彌生, INFAS パブリケーションズ刊, 東京, 2007

Applin, Jo, and Glenn Scott Wright, *Yayoi Kusama,* Victoria Miro, London, 2008

Gautherot, Franck, Diedrich Diederichsen, Seungduk Kimand Lily van der Stokker, *Yayoi Kusama: Mirrored Years*, Le Presses du Réel, Dijon, 2009

Neri, Louise, Akira Tatehata, Laura Hoptman and BobNickas, *Yayoi Kusama: I Want to Live Forever*, Padiglione d'Arte Conemporanea, Milan, 2009

Neri, Louise, and Bob Nickas, *Yayoi Kusama*, Gagosian, New York, 2009

Kusama, Yayoi, *Yayoi Kusama's*

Body Festival in the 1960s, Access, Tokyo, 2011

『草間彌生全版画 1979-2011』, 草間彌生, 阿部出版刊, 東京, 2011

Morris, Frances, Jo Applin, Juliet Mitchell, Mignon Nixon and Rachel Taylor, *Yayoi Kusama*, Tate, London, 2011

Ellwood, Tony, *Yayoi Kusama: Look Now, See Forever*, Queensland Gallery of Modern Art, Brisbane, 2011

Kusama, Yayoi, *Infinity Net: The Autobiography of Yayoi Kusama* (3rd ed.), Tate, London, 2011

Béret, Chantal, Laura Hoptman, Gérard Wajcman, Midori Yoshimoto and Lynn Zelevansky, *Yayoi Kusama*, Centre Pompidou, Paris, 2011

Aono, Naoko, Hisashi Ikai, Takashi Shinkawa, Yukiko Takahashi, Hideko Kawachi, Reiko Kasai, Takashi Hata, Sayoko Nakahara and Kiyomi Yui, *We Love Yayoi Kusama*, Hankyu, Tokyo, 2011

『草間彌生、たたかう』, ワタリウム美術館, 東京カレンダー刊, 東京, 2011

Applin, Jo, *Yayoi Kusama: Infinity Mirror Room - Phalli's Field*, Afterall, London, 2012

『草間彌生 永遠の永遠の永遠』, 国立国際美術館·朝日新聞社, 朝日新聞社刊, 大阪, 2012

Applin, Jo, Martin Coomer and Glenn Scott Wright, *Yayoi Kusama*, Victoria Miro, London, 2012

Neri, Louise, Takaya Goto, Rose Lee Goldberg, Leslie Camhi, Arthur Lubow, Kevin McGarry, Akira Tatehata, Alison Wender, Oliver Zahm, Chris Kraus and Laura Hoptman, *Yayoi Kusama*, Rizzoli, New York, 2012

Kusama, Yayoi, and Lewis Carroll, *Alice in Wonderland,* Penguin, London, 2012

Kusama, Yayoi, *Infinity Net: The Autobiography of Yayoi Kusama* (3rd ed.), University of Chicago Press, 2012

『草間彌生 Art Book Hi, Konnichiwa』, 草間彌生, 講談社刊, 東京, 2012

Taylor, Rachel, *Yayoi Kusama: White Infinity Nets*, Victoria Miro, London, 2013

Sun hee, Kim, and Wang Weiwei, *Yayoi Kusama: A Dream I Dreamed*, Museum of

Contemporary Art Shanghai, 2013

『草間彌生全版画 1979-2013』, 草間彌生, 阿部出版刊, 東京, 2013

Sonoda, Sayaka, *Yayoi Kusama: Locus of the Avant-Garde*, Shinano Mainichi Shimbun, Nagano, 2013

『草間彌生 前衛の軌跡 YAYOI KUSAMA LOCUS OF THE AVANT-GARDE』, 園田清佳 (著), 永田由美子 (翻訳), 信濃毎日新聞社刊, 長野, 2013

Larratt-Smith, Philip, and Frances Morris, *Yayoi Kusama: Obsesion Infinita*, Fundación Eduardo F. Costantini, Buenos Aires, 2013

Ejung, Ban, Yayoi Kusama, HaKyehoon, Lee Minjung and Kang Seyun, *Yayoi Kusama: A Dream I Dreamed*, Daegu Art Museum, Daegu, 2013

Williams, Gilda, *Yayoi Kusama: Pumpkins*, Victoria Miro, London, 2014

Tatehata, Akira, *Yayoi Kusama: I Who Have Arrived In Heaven*, David Zwirner, New York, 2014

So-hyeon, Park, *Yayoi Kusama: A Dream I Dreamed*, Seoul Arts Center, 2014

Kusama, Yayoi, *Hi, Konnichiwa*, Kodansha, New York, 2014

Laurberg, Marie, Jo Applin, Stefan Würrer and Signe Marie Ebbe Jacobsen, *Yayoi Kusama: In Infinity*, Louisiana Museum of Modern Art, Humblebæck, 2016

Kusama, Yayoi, and Hans Christian Andersen, *The Little Mermaid*, Louisiana Museum of Modern Art, Humblebæck, 2016

Tatehata, Akira, *Yayoi Kusama: Give Me Love*, David Zwirner, New York, 2016

Coomer, Martin, Erin Manns, Kathy Stephenson and Catherine Turner, *Yayoi Kusama*, Victoria Miro, London, 2016

Yoshitake, Mika, and Alexander Dumbadze, *Yayoi Kusama: Infinity Mirrors*, Prestel, New York, 2017

Suzuki, Sarah, and Ellen Weinstein, *Yayoi Kusama: From Here to Infinity!*, Museum of Modern Art, New York, 2017

Tatehata, Akira, Laura Hoptman, Udo Kultermann and Catherine Taft, *Yayoi Kusama*, Phaidon, London, 2017

주요 그룹전 도록과 자료

Abakanowicz, Magdalena, Erika Billeter, Mildred Constantine, Richard Paul Lohse and André Thomkins, *Weich und Plastisch (Soft Art)*, Kunsthaus, Zurich, 1979

Alexander, Broke, Joop van Caldenborgh, Chris Dercon, Jannet de Goede, Boris Groysand Sven Lütticken, *Imagine, You are Standing Here in Front of Me: Caldic Collection*, Drukkereij Die Keure and Museum Boijmans Van Beuningen, Rotterdam, 2002

Alexander, Darsie, and Bartholomew Ryan, *International Pop*, Walker Art Center, Minneapolis, 2015

Alloway, Lawrence, *The New Art*, Wesleyan University, Connecticut, 1964

Bailey Washburn, Gordon, *The 1961 Pittsburgh International Exhibition of Contemporary Painting and Sculpture*, Carnegie Institute Press, Pittsburgh, 1961

Baker, Simon, and Fiontán Moran (eds.), *Performing for the Camera*, Tate, London, 2016

Bartels, Siegfried, Paul Maenzand Peter Roehr, *Ausstellung: Serielle Formationen*, Johann Wolfgang Goethe Universität, Frankfurt, 1967

Ben-Levi, Jack, Leslie C. Jones and Jane Philbrick, *Abject Art: Repulsion and Desire in Contemporary Art*, Whitney Museum of American Art, New York, 1993

Berman, Ila, and Douglas Burnham, *Expanded Field: Installation Architecture Beyond Art*, Oro Editions, San Francisco, 2014

Bishop, Budd Harris, and Dede Young, *Inner Eye: Contemporary Art from the Marc and Livia Straus Collection*, Samuel P. Harn Museum of Art, Gainesville, Florida, 1998

Blinderman, Barry, David Hickey, and Tom Moody, *Post-Hypnotic*, Illinois State University Press, Normal, 1999

Bonami, Francesco, and Alison M. Gingeras, *Mapping the Studio*, Pinault Foundation, Venice, and Electa Mondadori, Milan, 2009

Bonham-Carter, Charlotte, and David Hodge (eds.), *The Contemporary Art Book*,

Goodman, London, 2009

Bonito Oliva, Achille, *Eurasia: Geographic Cross-Overs in Art*, Skira, Milan, 2008

Bonito Oliva, Achille, and Gianluca Ranzi, *The Madness of Art*, Arte M and Ravello Festival, Amalfi, Italy, 2010

Brett, Guy, Hubert Klocker, Paul Schimmel, Shinichiro Osaki and Kristine Stiles, *Out of Actions: Between Performance and the Object 1949-1976*, Museum of Contemporary Art, Los Angeles, 1998

Brown, Gordon, *Nul negentienhonderd vijf en zestig*, Stedelijk Museum, Amsterdam, 1965

Caianiello, Tiziana, and Mattijs Visser (eds), *The Artist as Curator: Initiatives in the International Zero Movement 1957–1967*, MER Paper Kunsthalle, Belgium, 2015

Chanchreek, K. L., and M. K. Jain, *Eminent Women: Artists*, Shree Pub, New Delhi, 2005

Cohen, Michael, Catherine Liu and Laurence A. Rickels, *Narcissistic Disturbance*, Otis College of Art and Design Gallery, Los Angeles, 1995

Collischan, Judy, *Contemporary Classicism*, State University of New York Press, 1999

Compton, James, et al, *Plant: Exploring the Botanical World*, Phaidon, London, 2016

Constantine, Mildren, and Arthur Drexler, *The Object Transformed*, The Museum of Modern Art, New York, 1966

Cooper, Harry, *Make it New: Abstract Painting from the National Gallery of Art 1950-1975*, Yale University Press, New Haven, 2014

Curiger, Bice, and Christoph Heinrich, *Hyper Mental*, Kunsthaus Zürich and Hamburger Kunsthalle, 2000

Dell'Acqua, Gian Alberto (ed.), *International Exhibition of Art*, Venice Biennale, 1966

De Guzman, Rene, Betty Nguyen and Mark Borthwick, *Cosmic Wonder*, Yerba Center for the Arts, San Francisco, 2006

De Zegher, Catherine, *Inside the Visible: Elliptical Traverse of Twentieth Century Art in, of and from the Feminine*, MIT Press, Cambridge, Massachusetts, 1996

Delehanty, Suzanne, and Robert Pincus-Witten, *Improbable Furniture*, Institute of Contemporary Art, Philadelphia, 1977

Devere Brody, Jennifer, *Punctuation: Art, Politics, and Play*, Duke University Press, Durham, North Carolina, 2008

Domela, Paul, *International 08 Made Up*, Liverpool Biennial, 2008

Eccher, Danilo, *Sotto Voce*, Yvon Lambert, New York, 2008

Elliot, David, Kazo Kaido, Ichiro Hariu, Yasuhiro Yurugi, Fumio Nanjo, Yasuyoshi Saito and Genpei Akasegawa, *Reconstructions: Avant-GardeArt in Japan 1945–1965*, Museum of Modern Art, Oxford, 1984

Elliot, David (ed.), *The Beauty of Distance: Songs of Survival in a Precarious Age*, Biennale of Sydney, 2010

Fabbri, Fabriano, *Lo zen e il manga: L'arte contemporanea giapponese*, Bruno Mondadori, Milan, 2009

Fietta, Jarque, *Cómo piensan los artistas: Entrevistas*, Fondo de Cultura Económica, Madrid, 2015

Finlay, John, *Pop! The World of Pop Art*, Carlton Books, London, 2016

Fitzpatrick, Tracy, *Art and the Subway: New York Underground*, Rutgers University Press, New Brunswick, New Jersey, 2009

Francis, Mark, *Les Années Pop 1956–1968*, Centre Pompidou, Paris, 2001

Frizot, Michel, Ursula Frohne, Friedemann Malsch, Ecker Bogomir, Angela Lammert, and Herbert Molderings, *Lens-Based Sculpture*, Walther König, Cologne, and Kunstmuseum Liechtenstein, 2014

Gabriel, Peter, *Eve: The Music and Art Adventure*, Real World Multimedia, London, 1996

Gage, John, *Colour in Art*, Thames & Hudson, London, 2007

Getlein, Mark, *Living with Art*, McGraw Hill, New York, 2012

Gioni, Massimiliano (ed.), *La Grande Madre/The Great Mother*, Fondazione Nicola Trussardi and Skira, Milan, 2015

Goetz, Ingvild, and Stephan Urbaschek, *Fast Forward, Sammlung Goetz and Hatje Cantz*, Ostfildern, Germany, 2006

Gordon, John, *International Watercolor Exhibition: Eighteenth Biennial*, Brooklyn Museum, New York, 1955

Gordon, John, *International Watercolor Exhibition: Twentieth Biennial*, Brooklyn Museum, New York, 1959

Green, Samuel Adams, *Group Zero*, Institute of Contemporary Art, Philadelphia, 1964

Gribling, Frank, *Zero=0=Nul*, Galerie Delta, Rotterdam, 1964

Grunenberg, Christoph (ed.), *Summer of Love: Art of the Psychedelic Era*, Tate Liverpool and Hatje Cantz, Ostfildern, Germany, 2005

Hagenberg, Roland, and Bernd Zimmer, *Plant Süden 1/93*, Holm, 1993

Hasegawa, Yuko, and Hiroko Kato, *Trans-Cool Tokyo: Contemporary Japanese Art from MOT Collection*, Museum of Contemporary Art, Tokyo, 2010

Haskell, Barbara, and John N. Hanhardt, *Blam! The Explosion of Pop, Minimalism and Performance 1958–1964*, Whitney Museum of American Art, New York, 1984

Hillings, Valerie, Daniel Birnbaum, Edouard Derom and Johan Pas, *Zero: Countdown to Tomorrow 1950s-1960s*, Solomon R. Guggenheim Museum, New York, 2014

Hoffmann, Jens (ed.), *The Studio*, Whitechapel Art Gallery, London, 2012

Honda, Margaret, and Brent Riggs, *Japanese Art Today*, University of California, San Diego, 1986

Honma, Masayoshi, Michael Kawakita, et al., *Japanese Artists Abroad: Europe and America*, National Museum of Modern Art, Tokyo, 1965

Hruska, Libby, *Whitney Biennial 2004*, Harry N. Abrams and Whitney Museum of American Art, New York, 2004

Hultén, Pontus, et al., *Inner and Outer Space: an Exhibition*

Devoted to Universal Art, Moderna Museet, Stockholm, 1966

Husslein-Arco, Agnes, and Anne de Boismilon, *Love Story: Anne & Wolfgang Titze Collection*, Verlag fur Moderne Kunst, Nurnberg, 2014

Imafuku, Ryuta, Emiko Yoshioka and Kimi Himeno (ed.), *Visceral Sensation: Voices So Far, So Near*, Akaakasha and 21st Century Museum of Contemporary Art, Kanazawa, 2013

Ito, Toshiharu, Adam Budak, Seiichi Furuya, Miki Okabe and Peter Pakesch, *Chikaku: Time and Memory in Japan*, Kunsthaus Graz and Camera Austria, 2005

Jacobs, Marc, and Florence Müller, *Louis Vuitton: City Bags*, New York, 2013

Jaukkur, Maaretta, and Luettelon Toimitus, *Yksityinen–Julkinen/Private/Public*, Museum of Contemporary Art, Helsinki, 1995

Jones, Amelia, and Owen Keehnen, *Sexuality*, Whitechapel Art Gallery, London, and MIT Press, Cambridge, Massachusetts, 2014

Judd, Donald, *Complete Writings 1959-1975: Gallery Reviews, Book Reviews, Articles, Letters to the Editor, Reports, Statements, Complaints*, Judd Foundation, New York, 2016

Katsuo, Suzuki, and Tokyo Kokuritsu-Kindai-Bijutsukan, *Art Will Thrill You! The Essence of Modern Japanese Art*, NHK Promotions, Tokyo, 2012

Kawauchi, Rinko, *19 Japanese New Blood Contemporary Artists Collaboration*, Vangi Sculpture Garden Museum, Shizuoka, 2012

Kertess, Klaus, *00: Drawings 2000 at Barbara Gladstone Gallery*, Barbara Gladstone Gallery, New York, 2001

Kultermann, Udo, *Monochrome Malerei*, Städtisches Museum, Leverkusen, Germany, 1960

Kumata, Suzanne, *A Girls' Guide to the Islands*, Gemma Media, Boston, 2017

Kwon, Miwon, and Naoya Hatakeyama, *Naoshima Island: Art, Architecture, Landscapes, Seascapes*, Hatje Cantz, Ostfildern, 2010

Langen, Silvia, *Outdoor Art:*

Extraordinary Sculpture Parks and Art in Nature, Prestel, Munich, 2015

Lavigne, Emma, and Hélène Meisel, *Jardin infini, de Giverny à l'Amazonie*, Centre Pompidou, Metz, 2017

Lazzarato, Maurizio, Sabine Folie (eds.) and Anselm Franke, *Animism: Modernity through the Looking Glass*, Walther König, Cologne, 2012

Lomas, David, *Narcissus Reflected: The Narcissus Myth in Surrealist and Contemporary Art*, Fruitmarket Gallery, Edinburgh, 2012

Miller, Frederic P., *Women Artists*, Alphascript, Saarbrücken, Germany, 2009

Minemura, Toshiaki, *My Manifesto for 1981*, Abe Studio, Tokyo, 1981

Miyajiua, Hisao, and Arata Isozaki, *Design and Art of Modern Chairs*, National Museum of Art, Osaka, 2001

Molesworth, Helen, *Part Object, Part Sculpture*, Penn State University Press, University Park, Pennsylvania, 2005

Moncada, Valentina, Cristiana Perrella and Ludovico Pratesi, *Visions: Galleria Valentina Moncada: The First Decade*, Charta Art Books, Milan, 2002

Müller-Alsbach, Annja, *Spielobjekte: Die Kunst der Möglichkeiten*, Museum Tinguely, Basel, 2014

Munroe, Alexandra, *Japanese Art After 1945: Scream Against the Sky*, Harry N. Abrams, New York, 1998

Murata, Daisuke, *Real Utopia*, 21st Century Museum of Contemporary Art, Kanazawa, 2006

Nakahara, Yusuke, *Message of Death from Hades*, Nishimura Gallery, Tokyo, 1975

Nanjo, Fumio, *A Collaboration Between Architecture and Contemporary Art*, Obayashi Corporation, Tokyo, 1999

Nanjo Fumio, Nabuo Nakamura, Akira Tatehata and Shinji Kohmoto, *International Triennale of Contemporary Art*, Yokohama Triennale, 2001

Nanjo, Fumio, Roger McDonald Eugene Tan and Sharmini Pereira, *Belief*, Singapore

Biennale, 2006

Nittve, Lars, Anneli Fuchs, Laura Cottingham, Bruce W. Ferguson, Lars Grambye, Iwona Blazwick, Ute Meta Bauer and Fareeed Armaly, *Now Here*, Louisiana Museum of Art, Humblebæk, 1996

Noever, Peter (ed.), Kjeld Kjeldsen, Yuko Hasegawa and Midori Matsui, *Japan Today*, Museum für angewandte Kunst, Vienna, 1997

Nordgren, Sune, Alex Coles, Hal Foster, Widar Halén, Raf De Saeger and Marina Warner, *Kiss the Frog: The Art of Transformation*, Nasjonalmuseet For Kunst, Arkitektur Og Design, Oslo, 2005

Oakley, Mitchell, and Kubler Smith, *Mode ist Kunst: Eine kreative Liaison*, Prestel, Munich, 2013

Paenhuysen, An, Catherine Nichols, Hans Georg Näderand Craig Schuftan, *Blue Moon: The Feeling of Light*, Kunsthalle HGN, Duderstadt, Germany, 2015

Panera Cuevas, Francisco Javier, *This is Not a Love Song,* Pera Museum, Istanbul, 2015

Peeters, Henk, and Hans Sleutelaar, *De nieuwe stijl: Werk van de internationale avant-garde*, De Bezige Bij, Amsterdam, 1965

Peeters, Henk, et al., *Tentoonstelling Nul*, Stedelijk Museum, Amsterdam, 1961

Persons, Timothy, Anda Rottenberg and Julian Heynen, *Everybody is Nobody for Somebody: Grazyna Kulczyk Collection*, Tf. Editores, Madrid, 2014

Pétry, Claude (ed.), *À traversle miroir de Bonnard à Buren*, Musée des Beaux-Arts de Rouen, France, 2000

PoprzÐcka, Maria, Aleksandra Jackowska, Adam Bartosz, Urszula GieroÐ and Getrude Stein, *Rose is a Rose/RóÐa jest róÐa*, BWA, Tarnów, 2013

Pörschmann, Dirk, and Margriet Schavemaker, *Zero: Let us Explore the Stars*, Stedelijk Museum, Amsterdam, 2015

Raspail, Thierry, Xavier Douroux, Franck Gautherot, Éric Troncy, Bob Nickas and Anne Pontégnie, *C'est arrivé demain: Après*, Lyon

Biennale and Les Presses du Réel, Dijon, 2003

Rattemeyer, Christian, *The Judith Rothschild Foundation Contemporary Drawings Collection*, Hatje Cantz, Ostfildern, Germany, 2011

Reckitt, Helena, and Peggy Phelan, *Art and Feminism*, Phaidon, London, 2001

Rich, Sarah, and Joyce Henri Robinson, *Through the Looking Glass: Women and Self-Representation in Contemporary Art*, Penn State University Press, University Park, Pennsylvania, 2003

Richards, Mary, *Splat! The Most Exciting Artists of all Time*, Thames & Hudson, London, 2016

Robinson, Julia, Hannah Feldman, Agnes Berecz, Emmelyn Butterfield-Rosen and Benjamin H.D. Buchloh, *New Realisms 1957-1962: Object Strategies Between Ready made and Spectacle*, MIT Press, Cambridge, Massachusetts, 2010

Romano, Gianni, and Emanuela De Cecco, *Contemporanee*, Postmedia Books, Milan, 2005

Rosenthal, Stephanie, Mami Kataoka, Susan Blackmore and Brian Dillon, *Walking in My Mind*, Haywayd Gallery, London, 2009

Sachs, Sid, and Catherine Morris, *Seductive Subversion: Women Pop Artists 1958–1968*, Abbeville Press, New York, 2010

Saito, Yasuyoshi, *Trends of Japanese Art in the 1960s II: Towards Diversity*, Tokyo Metropolitan Art Museum, 1983

Sanders, Mark, *RS & A Contemporary Artists' Chess Collection*, RSoyse Sanders and Amtitheatrof, London, 2003

Schaschl, Sabine, Hiroyasu Ando, Kenjiro Hosaka and Minoru Shimizu, *Logical Emotion*, Snoeck, Cologne, 2014

Scheuermann, Barbara (ed.), *Punkt. Systeme: Vom Pointillismus zum Pixel*, Wilhelm Hack Museum, Ludwigshafen, Germany, 2012

Schut, Henk, and Hans den Hartog Jager, *When I Give, I Give Myself*, Van Gogh Museum, Amsterdam, 2016

Schwartzman, Allan (ed.), Joshua Mack, Carolyn Christov-

Bakargiev, Nicholas Cullinan and Ming Tiampo, *Parallel Views*, Damiani, Bologna, 2014

Seear, Lynne (ed.), *APT 2002: Asia-Pacific Triennial of Contemporary Art*, Queensland Art Gallery, Brisbane, 2002

Settembrini, Luigi, *Thoughts of a Fish in Deep Sea*, Valencia Biennial, 2005

Shinbunsha, Asahi, et al., *Japon des Avant-Garde 1910-1970*, Centre Pompidou, Paris, 1986

Shiner, Eric C., and Reiko Tomii, *Making a Home: Japanese Contemporary Artists in New York*, Yale University Press, New Haven, 2007

Skrobanek, Kerstin, and Nina Schallenberg, *Die Sammlung Heinz Beck*, Wienand, Cologne, 2013

Smith, Edward-Lucie, *Art Today*, Phaidon, London, 1995

Sonnenbeg, Hans, *Objecten: Made in USA*, Galerie Delta, Rotterdam, 1967

Stanley-Baker, Joan, *Japanese Art*, Thames & Hudson, London, 2014

Stiles, Kristine, and Peter Setz (eds), *Theories and Documents of Contemporary Art: A Sourcebook of Artists' Writings*, University of California Press, Berkeley, 2012

Sullivan, Marin R., *Sculptural Materiality in the Age of Conceptualism,* Routledge, Abingdon-on-Thames, England, 2016

Surrey, Ellen, *Mid-Century Modern Women in the Visual Arts*, Ammo Books, Los Angeles, 2016

Tamon, Miki, *The 1960s: A Decade of Change in Contemporary Art*, National Museum of Modern Art, Tokyo, 1981

Tan, Eugene, and Connie Lam, *Of Human Scale and Beyond: Experience and Transcendence*, Hong Kong Arts Centre, 2012

Tapié, Alain, Franck Gautherot, Seung-Duk Kim, Xavier Douroux and Éric Troncy, *Flower Power*, Les Presses duRéel, Lyon, 2004

Tatehata, Akira, et al, *Press Play*, Phaidon, London, 2005

Tatehata, Akira, Pier Luigi Tazzi, Jochen Volz, Masahiko Haito,

Hinako Kasagi, Takashi Echigoya, Eri Karatsu, Emmanuelle de Montgazon, Fuyumi Namioka and Hisako Hara, *Aichi Triennale 2010: Arts and Cities*, Aichi Organizing Committee, Nagoya, 2010

Thornton, Sarah, *33 Artists in 3 Acts*, W. W. Norton, London, 2015

Valadez, Juan (ed.), *Rubell Family Collection: Highlight & Artists' Writings*, Rubell Family Collection, Miami, 2014

Vandenbrouck, Melanie, et al, *Universe: Exploring the Astronomical World*, Phaidon, London, 2017

Vartanian, Ivan, *Drop Dead Cute*, Chronicle Books, SanFrancisco, 2005

Vartanian, Ivan, and Kyoko Wada, *See/Saw: Connections Between Japanese Art Then and Now*, Chronicle Books, San Francisco, 2011

Von der Osten, Gert (ed.), Peter Ludwig, Horst Keller, Evelyn Weiss and Wolfgang Vostell, *Art of the 1960s*, Wallraf-Richartz-Museum, Cologne, 1970

Warr, Tracey, and AmeliaJones, *The Artist's Body*, Phaidon, London, 2000

Waterlow, Nick, Fumio Nanjo, Louise Neri, Hetti Perkins, Nicholas Serota, Robert Storr and Harald Szeemann, *2000*, Biennale of Sydney, 2000

Yee, Lydia, Arlene Raven, Michele Wallace, Judy Chicago, Miriam Schapiro, Mary Kelly and Amalia Mesa-Bains, *Division of Labor: Women's Work in Contemporary Art*, Bronx Museum, New York, 1995

Yoshimoto, Midori, *Into Performance: Japanese Women Artists In New York*, Rutgers University Press, New Brunswick, New Jersey, 2005

작품 소장처

가가와현 나오시마초, 일본

가나가와 현립근대미술관, 일본

가나자와 21세기 미술관, 가나자와, 일본

고마가네 코겐 미술관, 고마가네, 일본

괴츠 컬렉션, 뮌헨

교토 국립근대미술관

구겐하임 미술관, 아부다비

구라시키 시립미술관, 오카야마, 일본

구마모토 현립미술관, 일본

구사마 야요이 미술관, 일본

기리시마 예술의 숲 미술관, 가고시마, 일본

기타큐슈 시립미술관, 후쿠오카, 일본

나가노 현립 시나노 미술관, 일본

나고야 시립미술관, 일본

내셔널 갤러리, 워싱턴 D.C.

뉴욕 대학교 그레이 미술관, 뉴욕

뉴욕 주립대학교 노이버거 미술관(구입)

뉴욕 현대미술관(MoMA)

뉴저지 주립박물관, 트렌튼

니가타 시립미술관, 일본

다카마쓰 시립미술관, 가가와, 일본

다트머스 대학 후드 미술관, 하노버, 뉴햄프셔

대구 시립미술관, 한국

댈러스 미술관, 미국

더 브로드, 로스앤젤레스

도야마 현립근대미술관, 도야마, 일본

도요타 시립미술관, 일본

도치기 현립미술관, 일본

도쿄 국립근대미술관

도쿄 국제포럼

도쿄도 현대미술관

뒤셀도르프 미술관

디모인 아트센터, 아이오와

디트로이트 인스티튜트 오브 아츠

레자바투아르, 툴루즈, 프랑스

로스앤젤레스 카운티 미술관

로스앤젤레스 현대미술관

루이지애나 현대미술관, 훔레베크, 덴마크

루트비히 미술관, 쾰른

루트비히 재단 현대미술관, 비엔나

리움 삼성미술관, 서울

마쓰모토 시립미술관, 일본

마치다 시립국제판화미술관, 도쿄

매트리스 팩토리, 피츠버그

메구로 구립미술관, 도쿄

미야자키 현립미술관, 일본

베네세 아트 사이트, 나오시마, 일본

보스턴 인스티튜트 오브 컨템퍼러리 아트, 미국

보이만스 판 뵈닝언 미술관, 로테르담

볼티모어 미술관

브루클린 미술관, 뉴욕

사이타마 현립근대미술관, 사이타마, 일본

세타가야 미술관, 도쿄

소게쓰 미술관, 도쿄

솔로몬 R. 구겐하임 미술관, 뉴욕

스톡홀름 현대미술관

스톰킹 아트센터, 마운틴빌, 뉴욕

시즈오카 현립미술관, 일본

시카고 아트 인스티튜트, 시카고

암스테르담 시립미술관

압타이베르크 미술관, 뮌헨글라트바흐, 독일

애크론 미술관, 오하이오

에버슨 미술관, 시러큐스, 뉴욕

오바야시구미(종합건설회사), 도쿄

오벌린 대학 앨런 기념미술관, 오하이오

오사카 국립국제미술관

오사카 시립근대미술관

오이타 현립미술관, 일본

오하라 미술관, 오카야마

올브라이트 녹스 아트 갤러리, 버펄로, 뉴욕

와카야마 현립근대미술관, 와카야마, 일본

요나고 시립미술관, 돗토리, 일본

우스터 미술관, 메사추세츠

우쓰노미야 미술관, 도치기, 일본

우피치 미술관, 피렌체

워커아트센터, 미니애폴리스

이스라엘 박물관, 예루살렘

이와키 시립미술관, 후쿠시마, 일본

이타바시 구립미술관, 도쿄

지바 시립미술관, 일본

카네기 미술관, 피츠버그

캐나다 대사관, 워싱턴 D.C

캘리포니아 대학교, 버클리

퀸즐랜드 현대미술관, 브리즈번

크라이슬러 미술관, 노퍽, 버지니아

타이페이 시립미술관

테이트, 런던

텍사스 대학교 블랜튼 미술관, 오스틴

텍사스 대학교 아처 M. 헌팅턴 아트 갤러리, 오스틴

포에버 현대미술관, 아키타, 일본

퐁피두센터, 파리

프린스턴 대학교 미술관, 뉴저지

피닉스 미술관

필라델피아 아트 어소시에이션 앤드 뮤지엄

하라 미술관, 도쿄

허쉬혼 미술관과 조각정원 워싱턴 D.C.

효고 현립미술관, 일본

후쿠야마 미술관, 히로시마

후쿠오카 시립 겐코즈쿠리센터, 일본

후쿠오카 시립미술관, 일본

휘트니 미술관, 뉴욕

휴스턴 미술관, 미국

히로시마 시립현대미술관

수록 작품

참조 작품

권터 우케르, <빛의 원반
(Lichtscheibe)>, 1965년, 40쪽

데미언 허스트, <호랑이뱀(Notechis
(Ater Niger)>, 2000년, 144쪽

아라키 노부요시, <구사마 야요이>,
1998년, 169쪽

앤디 워홀, <붉은 항공우편 스탬프>,
1962년, 42쪽

앤디 워홀, <소 벽지>, 1966년,
55쪽

하야미 교슈, <사과>, 1920년, 35쪽

초판 1쇄 발행 2023년 3월 28일

지은이 | 구사마 야요이
옮긴이 | 이연식

발행인 | 정란기
편 집 | 정나겸, 이태정
디자인 | 이보아
인 쇄 | 갑우문화사

펴낸곳 | 본북스
출판등록 | 2015년 9월 9일(제2016-000208호)
서울시 서초구 서초대로73길 42 리가스퀘어 1009호
전화 | 02-595-3670
홈페이지 | www.buonbooks.kr
블러그 | https://blog.naver.com/italiabook

ISBN 979-11-87401-37-7 (03650)

감사의 말

출판사

다음 분들에게 깊이 감사드립니다.
구사마 야요이(도쿄), 빅토리아 미로 갤러리(런던)의 레이첼 테일러, 케이티 에셀, 에린 만스, 캐서린 터너, 데이비드 츠비르너 갤러리(뉴욕)의 마리아 파일링게리, 크리스 로손, 크리스티나 비어 니콜리, 마야 가트너, 데미언 허스트, 이타키 세이지, 알렝카 오블락, 오카베 요코, 세실리아 풀 리가, 파이 롭슨, 주드 얄쿠트, 로스앤젤레스 카운티 미술관, 모리 미술관(도쿄), MoMA(뉴욕), 런던 사이언스사, 비스 인터내셔널(도쿄), 코카콜라 재팬(도쿄), 루이 뷔통 이탈리아(밀라노), 미즈마 아트 갤러리(도쿄), 100톤손 갤러리(방콕)

편집에 도움을 준 조시 핀리, 카탈리나 이미스코스, 에이미 오웬에게 특별히 감사드립니다.

사진가: 안자이 시게오, 아라키 노부요시, 빌 배런, 마이클 베네딕트, 분게이슌주, 루돌프 부르크하르트, 프루던스 커밍, 칼 되르너, 스탠 골드스타인, 마쓰카게 히로유키, 호소에 에이코, 테드 하워드, 록 휴이, 프란시스 키브니, 마쓰카게 히로시, 미야카쿠 다카오, 아오키 미노루, 피터 무어, 앙드레 모랭, 카 모라이스, 나무라 데쓰시, 할 라이프, 밥 사빈, 존 D. 쉬프, 시노야마 기신, SYGMA, 반 시클, 우에노 노리히로, J. 볼라흐

구사마 야요이

작품집의 개정 증보판을 출판해준 파이돈 출판사에 깊이 감사드립니다. 책을 제작해준 파이돈 출판사의 미켈레 로베키, 리사 피스크, 매튜 하비, 그리고 디자이너 멜라니 뮤즈에게도 감사드립니다. 책을 집필한 다테하타 아키라, 로라 홉트먼, 캐서린 태프트, 고(故) 우도 쿨터만에게도 감사드립니다. 그리고 이 프로젝트에 참여한 미술관, 갤러리, 사진가 여러분에게도 감사드립니다.